V 1/12
J. 3.

à conserver

TRAITÉ
THÉORIQUE ET PRATIQUE
DE
L'ART DE BÂTIR.

TRAITÉ

THÉORIQUE ET PRATIQUE

DE

L'ART DE BÂTIR,

Par J. RONDELET,

ARCHITECTE DU PANTHÉON FRANÇAIS,
ET MEMBRE DU CONSEIL DES BATIMENS CIVILS
AUPRÈS DU MINISTRE DE L'INTÉRIEUR.

TOME SECOND.

TROISIÈME LIVRAISON, AVEC 23 PLANCHES.
PRIX : — 9 francs.

A PARIS,

CHEZ L'AUTEUR, ENCLOS DU PANTHÉON.

AN XII. — MDCCCIV.

TRAITÉ
THÉORIQUE ET PRATIQUE
DE
L'ART DE BATIR.

LIVRE TROISIÈME.

SECTION PREMIÈRE.

Des constructions en pierre de taille.

L'OBJET principal du livre précédent a été les ouvrages de maçonnerie, c'est-à-dire, l'art de faire, avec des petites pierres de toutes sortes de formes, des constructions solides, en les réunissant, par le moyen du mortier, de manière à ne former, avec le tems, qu'une seule masse. Dans ce troisième livre, nous nous sommes proposé de traiter des ouvrages en grandes pierres taillées, disposées et façonnées de manière à se soutenir, et à former des constructions solides, indépendamment de tout mortier ou ciment.

ARTICLE PREMIER.

De l'antiquité des constructions en pierre de taille.

Les plus anciennes constructions de ce genre, sont probablement celles que l'on trouve dans la Haute-Égypte, et qui paraissent avoir fait partie des édifices de l'ancienne ville de Thèbes aux cent portes, célébrée par Homère.

La grandeur et la disposition de ces édifices, les colonnes, les figures et les hiéroglyphes dont ils sont ornés, semblent prouver que l'intention des anciens Égyptiens, en les construisant, était de laisser des monumens éternels de leur culte, de leurs usages et des progrès qu'ils avaient fait dans les sciences et dans les arts.

La grandeur considérable des pierres qui composent ces édifices, la forme pyramidale que les architectes qui les ont fait construire ont affecté de donner à chacune de leurs parties, leur assure une stabilité et une durée sans bornes.

Manière dont les anciens faisaient les constructions en pierre de taille.

Dans les constructions antiques de ce genre, on remarque que les pierres ont été posées sans mortier, et immédiatement jointes les unes aux autres, sans cales ni démaigrissemens. Les surfaces des pierres qui se touchent sont dressées avec tant de soin et de précision, dans toute leur étendue, que les joints sont à peine sensibles; ce

qui a fait croire que pour les poser, on les frottait l'une sur l'autre afin de détruire les inégalités qui pouvaient les empêcher de se joindre.

Lorsque les pierres de taille n'avaient pas un volume suffisant pour qu'il en pût résulter le degré de stabilité convenable, ils les reliaient avec des crampons de fer ou de bronze, quelquefois même avec des clefs ou queues d'aronde de bois durcies au feu.

On a représenté, dans la planche XV, les différens arrangemens et dispositions des pierres de taille, qu'on remarque dans les édifices antiques de Rome, d'Italie et autres lieux.

La figure 1, indique l'arrangement le plus régulier, appelé par les Grecs *isodomon*. Les assises, qui sont de même hauteur, sont formées de pierres d'égale longueur. On en trouve un exemple dans les murs du temple de la Concorde de l'ancienne Agrigente en Sicile. Toutes les assises qui forment ces murs ont, à l'exception de la première du bas, 19 pouces (51 centimètres de hauteur). Les pierres de chaque assise, qui sont toutes égales, ont 3 pieds 10 pouces de longueur (1 mètre 24 centimètres). Leur largeur, qui forme l'épaisseur du mur, est de 2 pieds 8 pouces (87 centimètres). Cette construction composée de pierres d'une moyenne grandeur, posées sans mortier, qui n'ont jamais été reliées par aucuns crampons de fer, ni de bronze, ni clefs de bois, subsiste encore en très-bon état. Elle a été si bien faite, qu'on a pu dans la suite, dans une partie des murs latéraux, percer des arcades taillées dans le mur, comme on le voit à la figure 1 de la planche XX. Ces arcades, qui ont 5 pieds 2 ou 3 pouces (1 mètre

7 décimètres) de largeur, ont été distribuées en raison de la régularité de l'appareil. Le ceintre de chacune est évidé dans des pierres qui se soutiennent par leur liaison, indépendamment d'aucune coupe. On remarque, même avec surprise, que la démolition d'un des piliers qui séparent les arcades, n'a occasionné aucune désunion dans la partie de mur au-dessus, qui se soutient par les encorbellemens formés par les liaisons, et indiqués sur la même figure par les lettres a, b, d, e, f. L'espèce de pierre dont ce mur est construit ressemble à celle de Saillancourt, dont on s'est servi pour le pont de Neuilly. Cette pierre, qui est grossière et poreuse, ayant été exposée pendant des siècles à toutes les intempéries de l'air, les parties les plus tendres ont été successivement détrempées par les pluies, et desséchées par le soleil, réduites en poudre, emportées par les vents, ne présentent plus qu'un tissu aride composé de couches disposées dans le sens de leurs lits de carrière. On voit, par la disposition de ces espèces de rayures, qui sont tantôt parallèles, tantôt perpendiculaires ou inclinées aux rangs d'assises, que ces pierres ont été posées indifféremment sur toutes sortes de sens, sans s'assujettir à leur lit de carrière.

La figure 2 de la planche XV offre une combinaison de pierres de même forme et de mêmes dimensions, disposées par assises de hauteurs égales. Ces pierres, dont la longueur est double de la largeur, présentent alternativement une face carrée et une rectangulaire ou barlongue. Les pierres à faces carrées forment seules l'épaisseur du mur, tandis qu'il en faut deux des autres. Cette disposition était en usage chez les Grecs, qui appelaient *diatonous* les pierres B à doubles faces carrées qui for-

maient l'épaisseur du mur : dans les constructions modernes, on les désigne sous le nom de parpains.

La figure 3 présente une combinaison de pierres à-peu-près semblables aux précédentes; mais, au lieu de présenter dans un même rang des pierres alternativement barlongues et carrées, chaque rang est composé de pierres de même figure; en sorte qu'un rang de pierres à face carrée se trouve entre deux rangs de pierres à face barlongue. Les pierres à face carrée forment toute l'épaisseur du mur, tandis qu'il en faut deux ou trois rangs de celles qui sont barlongues. Ces pierres, qui se relient en tous sens, forment une construction très-solide; on en trouve plusieurs exemples dans les ruines des édifices antiques de Rome et des environs, entr'autres une partie des murs du quai près l'embouchure des grandes cloaques, une partie de mur à Palestrine, et les restes d'un tombeau antique près d'Albane.

La figure 4 indique une construction composée d'assises de deux hauteurs différentes, posées alternativement l'une sur l'autre. Les petites assises n'ont que les deux tiers des dimensions des grandes; en sorte qu'il en faut trois petites pour former l'épaisseur du mur, et deux des grandes, ce qui produit une double liaison à l'intérieur et à l'extérieur.

Cet appareil, dont on trouve des exemples dans les constructions antiques, n'est pas désagréable, lorsque les pierres ont les proportions que nous avons indiqué : c'est le pseudisodomon des Grecs. Les piédestaux au-devant des propilées d'Athènes, sont appareillés de cette manière. Cette disposition a été imité dans plusieurs édifices de

Rome et d'Italie, où l'on a distingué chaque pierre par des refends.

L'arrangement des pierres dans la figure 5 est le même que celui de la figure 2. Cette construction n'en diffère qu'en ce que le mur étant supposé plus épais, on a rempli l'intervalle qui se trouve entre les pierres qui ont leur longueur en parement, avec de la maçonnerie en blocage. Vitruve a parlé de cette espèce de construction (1), que les Grecs appelaient *emplecton*. On en trouve plusieurs exemples dans les ruines des édifices antiques. On peut, par économie, adopter cette manière de bâtir, lorsque les murs n'ont pas une grande charge à supporter.

On voit dans la figure 6 une disposition d'appareil dont on a fait usage pour les revêtemens en pierre de taille des anciens murs de rempart de la ville de Montpellier. Ces revêtemens sont formés d'une espèce de grès appelé pierre de Pignan, dont il a été fait mention au premier livre, sous le n°. 246, page 194. Ces pierres, qui sont toutes de même forme et de mêmes dimensions, ont environ un mètre de longueur, sur un demi-mètre de largeur et un quart de mètre d'épaisseur; chaque assise est composée d'un rang posé alternativement de plat et de champ. Par cette disposition, le rang posé de plat fait liaison avec le milieu du mur, qui est construit en moilons maçonnés à bain de mortier et bien garni, ainsi que je l'ai remarqué dans plusieurs endroits dont les revêtemens paraissent avoir été détruits par le canon (2): on voit

(1) Livre II, chap. VIII ; voyez la page 327 du second livre.

(2) Les calvinistes s'étant emparés de cette ville sous le règne d'Henri III, elle fut reprise sous Louis XIII, en 1622, après un long siège.

encore les traces des boulets sur plusieurs parties de ces revêtemens.

Ce genre de revêtement me paraît fort bien imaginé, lorsqu'on peut se procurer des pierres qui peuvent être posées en délit, et résister dans cette position à toutes les intempéries de l'air, et qui ne sont pas susceptibles de se déliter, comme presque toutes les pierres calcaires, disposées par bancs, et entr'autres celles de Paris.

La figure 6 indique l'arrangement des pierres de taille qui forme le revêtement d'une tour construite pour servir de tombeau à *Cecilia Metella*, fille de *Metellus Creticus*, et femme de *Crassus*, un des triumvirs, représenté par la figure 1, planche XXII.

Les têtes de bœuf qui sont dans la frise au-dessous de la corniche qui termine ce monument, lui ont fait donner le nom de *Capo di bove*, par lequel les Romains modernes le désignent.

Ce revêtement présente à l'extérieur un appareil régulier de pierres à face carrée de même grandeur, posées en liaison les unes sur les autres, et distinguées par des refends. Mais le vrai appareil est semblable à celui de la fig. 2, composé de pierres à face, alternativement carrée et rectangulaire ou barlongue, dont la longueur est double de la hauteur. Celles à face carrée ont une queue qui entre dans l'épaisseur du massif de maçonnerie en blocage.

Piranesi, qui a donné les détails de ce monument à la planche XLIX du troisième volume des Antiquités romaines, prétend que ces pierres étaient réunies par des crampons de métal, dont on ne voit plus aucun vestige.

La maçonnerie en blocage, derrière ces revêtemens, paraît avoir été arasée à la hauteur de chaque assise,

Dans les endroits où cet édifice est ruiné, on remarque les couches blanches de recoupes de travertin dont on recouvrait les arasemens afin de pouvoir battre cette maçonnerie, pour lui donner plus de consistance et éviter les tassemens. Ces recoupes comprimées par cette opération, se trouvent, pour ainsi dire, pétrifiées par l'humide chargé des sels du mortier dont elles ont été pénétrées : il en est résulté des couches blanches très-dures, formées de ces débris de pierres fortement unis par la cristallisation de ces sels.

On a rassemblé dans la figure 8 de la planche XV, toutes les irrégularités qui se trouvent dans l'appareil des édifices antiques construits en pierre de taille, et sur-tout dans les murs d'enceinte de la ville de Rome. On remarque encore de ces irrégularités dans les constructions des édifices modernes, parce que la pierre travertine ne se trouve pas par bancs d'une épaisseur uniforme, comme les pierres de Paris, mais elle varie presque pour chaque bloc; en sorte que pour ménager cette pierre, on est souvent obligé de faire des raccordemens et des entailles pour l'employer, ainsi qu'on le voit au colisée, au théâtre de Marcellus et à Saint-Pierre de Rome; mais comme ces pierres ne sont pas sujettes à prendre des teintes différentes, et que la plupart sont posées sans mortier, ou avec du mortier fait avec du sable très-fin, les joints sont peu sensibles, et cette irrégularité ne s'apperçoit pas.

L'appareil à joints incertains, représenté par la figure 9, est encore plus irrégulier; il a été copié d'après une partie des murailles de Fondi, dans le royaume de Naples : les pierres dont il est composé ont jusqu'à 8 à 9 pieds de longueur sur 4 à 5 pieds de haut. C'est ainsi que sont bâtis

les murs de l'ancienne ville de Cora, près de Veletri, et de plusieurs autres villes bâties par les anciens Etrusques, telles que Volterre, Fiesole et Cortone, où l'on remarque des pierres qui ont jusqu'à 20 pieds de longueur.

Il ne faut pas confondre cette espèce de construction irrégulière avec celle dont parle Vitruve, sous le nom d'*opus incertum*, dont il a été question dans le livre précédent, aux pages 323 et 329.

L'*opus incertum* de Vitruve, formé de petites pierres brutes et irrégulières, qui ne peuvent se toucher que par des points, n'a de solidité que par le mortier qui les unit, en remplissant les intervalles qu'elles laissent entr'elles. Ce remplissage leur procure un double avantage; le premier, de pouvoir être soutenues dans toute l'étendue de leurs surfaces, et l'autre, qui dépend de la propriété du mortier, est de les unir avec une certaine force.

Dans les constructions en pierre de taille, dont il s'agit, les joints et les lits sont faits de manière que ces pierres peuvent se joindre immédiatement et se soutenir mutuellement par toute l'étendue de leurs surfaces, ce qui leur procure le premier avantage des constructions en petites pierres maçonnées en mortier. Quant au second, il se trouve compensé par la pesanteur; car une pierre pesant dix milliers, posée sur son lit, peut être considérée comme une masse de maçonnerie adhérente à cette surface avec une force égale à ce poids: telle serait une pierre de dureté moyenne, dont la longueur serait de 12 pieds, la largeur de 4 pieds, et la hauteur de 2 pieds, produisant 72 pieds cubes. Mais si cette pierre, au lieu d'être rectangulaire, était de forme irrégulière, comme celle de la figure 9, et posée sur des plans ou lits inclinés en sens

contraire, tels que b, c, d, il est certain qu'à volume égal, elle aurait encore plus de stabilité, par la manière dont elle se trouve enclavée avec celles du tour; il en est de même de l'appareil rectangulaire de la figure 8, dont les pierres sont retenues par des entailles, telles que g, h.

Cependant lorsqu'il s'agit de pied-droits isolés, ou de murs qui ont peu d'épaisseur et beaucoup d'élévation, l'appareil rectangulaire par assises de niveau est le seul qui convient. Il doit être préféré à cause de sa régularité, dans tous les cas, à moins que la forme naturelle des pierres ne permette pas d'en faire usage, à cause de la trop grande dépense ou du tems qu'il faudrait pour les écarrir. L'appareil irrégulier peut être employé lorsque l'opération est très-pressée, et qu'on est obligé de se servir de pierres de toutes sortes de formes, rassemblées à la hâte, comme les anciens l'ont souvent pratiqué, pour réparer des brèches, ou construire des murs d'enceinte de villes. On remarque dans presque tous les restes de murailles des anciennes villes grecques, des mélanges de toutes ces constructions en pierres d'une grandeur considérable.

La planche XVI représente deux parties de murailles antiques, rapportées dans le *Museum Etruscum* de Gori, tome III, page 65. La figure 1 est tirée des restes d'une ancienne ville grecque, désignée sous le nom d'*Argos d'Ambracie*, située sur les côtes de la mer Adriatique, dans le golfe de Larta.

La figure 2 est prise dans les ruines de l'ancienne ville de Calydon, dans le golfe de Corinthe. Gori assure que ces constructions ont été exactement dessinées et me-

surées sur les lieux par Cyriaque d'Ancône, antiquaire, peintre et architecte en 1436.

Ces constructions sont faites en très-grandes pierres, posées sans mortier et bien jointes. On voit dans chacun de ces murs une arcade de 6 à 7 pieds de largeur, qui paraît avoir été percée dans la masse après leur construction. La partie ceintrée de l'arcade percée dans la muraille d'Argos, est prise dans deux pierres d'une même assise, de manière qu'il se trouve un joint d'à-plomb au milieu. Ces pierres ont chacune 10 pieds de long sur 5 pieds de haut, et forment l'épaisseur du mur qui peut avoir 4 pieds. Dans la même construction il se trouve des pierres depuis 12 jusqu'à 18 pieds de longueur, l'assise du bas a 6 pieds de hauteur.

De chaque côté de l'arcade on lit une inscription grecque en très-grandes lettres : celle à droite signifie *Céphalos doux* ou *humain*, et celle à gauche, *Andronique, percepteur des contributions, vous salue*.

La partie de muraille tirée de l'ancienne ville de Calydon est formée de pierres de différentes hauteurs, posées dans une même assise; en sorte que les plus hautes répondent quelquefois à deux assises, sans liaison. Les pierres les plus longues ont 22 pieds, leur plus grande hauteur d'assise est de 5 pieds. Le ceintre de l'arcade est creusé dans deux pierres, qui réduit leur épaisseur à rien dans le milieu; mais elles sont recouvertes par une seule pierre de 22 pieds de longueur (1) : chacune de ces

(1) On n'a pas évalué ces pieds en mètres, parce qu'on ne sait pas de quel espèce de pied il s'est servi ; cependant il est probable que c'est du pied romain.

constructions porte par le bas une espèce de moulure ou demi-base.

Les anciens peuples, et sur-tout les Egyptiens, qui ont construit des édifices ou des monumens en pierre de taille, ont affecté, pour les rendre plus solides et plus durables, d'y employer des pierres d'une grandeur considérable. Indépendamment des obélisques et des temples monolithes, dont il a été question dans le premier livre, on voit, avec étonnement, dans les restes des édifices antiques d'Egypte, des pierres qui ont plus de 10 mètres de longueur, sur 3 ou 4 de largeur et 2 ou 3 d'épaisseur, dont le cube est de plus de 100 mètres, et le poids de 4 à 500 milliers.

Dans les ruines de Persépolis on trouve des pierres qui ont jusqu'à 52 pieds de longueur (17 mètres), sur 6 pieds ou 2 mètres de hauteur et autant de largeur. Une des assises du grand temple de Balbek offre une longueur de 175 pieds $\frac{1}{2}$ (57 mètres), formée de trois pierres, dont une a 58 pieds 7 pouces, l'autre de 58 pieds 11 pouces, et la troisième de 58 pieds, c'est-à-dire de chacune 19 mètres; leur épaisseur commune est de 12 pieds ou 4 mètres. Les carrières d'où elles ont été tirées s'étendent sous toute la ville et les montagnes voisines : c'est une espèce de granite blanc à grandes facettes brillantes. On remarque, dans une de ces montagnes, un bloc énorme qui n'est pas encore entièrement détaché de la masse; sa longueur est de 69 pieds 2 pouces (22 mètres $\frac{1}{2}$), sur 12 pieds 10 pouces de large (4 mètres), et 13 pieds 3 pouces d'épaisseur (4 mètres $\frac{1}{2}$).

On trouve dans toutes les parties du monde des monumens et des édifices où l'on a employé des pierres d'une

grandeur considérable. Il existe en Amérique des constructions de ce genre qui peuvent figurer avec celles de l'ancien continent, telles sont les ruines d'une forteresse des anciens Péruviens, située auprès de Cusco. On y voit des pierres qui ont plus de 40 pieds de long, qu'on prétend avoir été transportées de plus de quatre cents lieues, par des chemins très-difficiles. On en remarque une, entr'autres, à laquelle on a donné le nom de *pierre fatigante*, à cause des difficultés extraordinaires qu'on a éprouvé pour la transporter ; elle passe pour être la plus grande de toutes celles connues. L'architecte qui en fut chargé, nommé Colla Cunchuy, y employa vingt mille hommes.

Les pierres de cette forteresse ont toutes des formes irrégulières, comme le grand *opus incertum* des Romains. Les grandes pierres sont réunies par de plus petites, ajustées avec tant d'art et de précision, qu'à peine on apperçoit les joints : mais ce qu'il y a de plus étonnant, c'est que les Péruviens, qui les ont si bien façonnées, ne connaissaient pas l'usage du fer. Il est probable qu'ils ne parvenaient à leur donner cette perfection qu'en les frottant les unes sur les autres.

Les constructions en grandes pierres ont l'avantage d'avoir plus de force et de stabilité que celles en petites pierres, en raison de leurs formes et de leur poids. Avant d'entrer dans un plus grand détail, nous allons faire connaître les principes qui doivent servir de base aux constructions en pierre de taille, pour avoir toute la solidité dont elles sont susceptibles.

ARTICLE II.

De la stabilité.

En faisant abstraction du mortier, ou de tout autre moyen dont il est possible de faire usage pour réunir les pierres de taille, on peut considérer les constructions de ce genre comme des assemblages de corps solides, qui se soutiennent en résistant, par leurs formes et leurs positions, aux efforts combinés qui résultent de leur pesanteur.

La pesanteur est une force constante avec laquelle tous les corps solides paraissent agir lorsqu'ils ne sont retenus par aucun obstacle. Dans les solides de différentes espèces, la pesanteur est proportionnée à la quantité de matière contenue sous un même volume; en sorte que celles dont les parties sont les plus fines et les plus rapprochées, pèsent davantage : ainsi le fer, la pierre ont une plus grande pesanteur que le bois.

De la direction de la pesanteur.

Un solide quelconque suspendu à un fil assez fort pour le soutenir, le tend selon une direction verticale ou d'àplomb, c'est-à-dire perpendiculaire à l'horizon, ou à une surface de niveau, figure 1, planche XVII.

Non-seulement les corps entiers tendent à suivre cette direction, mais encore chacune de leurs parties. Ainsi un corps pesant, suspendu par un fil, prend à son égard une situation, telle que les parties opposées, relativement à une

ligne qui traverserait ce corps, en suivant le prolongement du fil, sont également pesantes, ou agissent avec de sefforts égaux; de sorte que cette ligne peut être regardée comme un axe d'équilibre. Toutes les fois qu'on change le point de suspension d'un corps, la direction du fil prolongée, donne un nouvel axe d'équilibre ; mais ce qu'il y a de remarquable, c'est que tous ces axes se rencontrent en un même point G situé au centre de la masse du corps, figure 2.

Du centre de gravité.

La propriété de ce point unique, qu'on nomme centre de gravité, est telle, que toutes les fois qu'il est soutenu par une puissance qui résiste dans le sens de la direction verticale que ce point tend à suivre, le corps entier se trouve soutenu : c'est pourquoi un corps suspendu par un fil, reste immobile lorsque le centre de gravité se trouve dans la direction de ce fil, figure 3.

Un corps pesant pourrait encore se soutenir sur une pointe ou un seul point de sa surface, pourvu que cette pointe ou ce point soit précisément dans la ligne ou direction verticale passant par le centre de gravité; mais cette condition, qui s'opère d'elle-même dans les corps suspendus, devient extrêmement difficile, et souvent impraticable pour les corps posés sur une pointe ou sur un seul point de leur surface, figure 4, parce que rien ne fixe le corps pour arriver à ce point, tandis que le fil n'abandonne pas le corps qui lui est attaché. D'ailleurs l'état d'équilibre, qu'un rien peut détruire, n'est pas celui qui convient aux parties des édifices ; il leur faut un degré

de stabilité, ou force surabondante capable de résister aux efforts qu'ils peuvent avoir à soutenir.

Si l'on place un corps irrégulier, fig. 5 et 6, sur un plan de niveau et qui pose sur une de ses surfaces d, e, disposée de manière que la perpendiculaire a, b, abaissée du centre de gravité, ne sorte pas de sa base, ce corps se maintiendra sur le plan avec un degré de stabilité exprimé par la différence des parties e, d, h, et e, h, k : mais comme c, a, b est un axe d'équilibre, la partie comprise entre c, b, d sera exactement égale à c, b, k, et la différence qui exprime le degré de stabilité par c, b, e, h. Si l'extrémité e de la surface du corps se trouvait précisément à l'endroit où tombe la perpendiculaire abaissée du centre de gravité, ce corps se soutiendrait en équilibre sur le plan de niveau; mais le moindre effort le ferait culbuter en tournant sur le point e. Enfin si la verticale a, b, abaissée du centre de gravité, tombait hors de l'extrémité e de la base, le solide ne pourrait pas se soutenir.

Il résulte de tout ce que nous venons de dire, qu'un solide d'une figure quelconque, a toute la stabilité dont il est susceptible, lorsqu'aucune des verticales abaissées des points de son contour, ne tombe hors de sa base.

Ainsi les prismes, les parallélipipèdes ou cylindres dont les faces sont perpendiculaires à leurs bases, représentés par les figures 8, 9, 10, 11, 12 et 13, posées sur un plan horizontal, ont toute la stabilité qui peut résulter de leur forme.

Le centre de gravité de ces solides étant placé sur l'axe qui répond au centre de la base, il en résulte une résistance égale sur tous les sens : mais il est essentiel d'observer que la stabilité des prismes de même base diminue

en raison de leur hauteur; ainsi les parallélipipèdes indiqués par les figures 23, 24, 25 et 26, dont les hauteurs sont comme 1, 2, 4 et 8, ont une stabilité qui est comme 1, $\frac{1}{2}$, $\frac{1}{4}$, et $\frac{1}{8}$ de leur poids, en supposant ces solides exactement réguliers et posés bien d'à-plomb sur un plan parfaitement droit et de niveau : mais comme il est impossible d'atteindre à cette perfection, la diminution de la stabilité suit une progression beaucoup plus rapide; en sorte qu'un prisme qui aurait plus de quarante fois sa base, ne pourrait plus se soutenir.

La stabilité des solides de même base diminue en raison de la hauteur de leur centre de gravité; ainsi dans les prismes, les parallélipipèdes et les cylindres, le centre de gravité étant situé sur l'axe à moitié de leur hauteur, tandis que dans les pyramides et les cônes il est placé au quart, il en résulte que la stabilité d'une pyramide est à celle d'un prisme de même base et de même hauteur, comme 2 est à 1, c'est-à-dire qu'elle est double. La résistance des solides, de même forme et de même hauteur, est en raison du diamètre de leur base, et non pas en raison de leur superficie. Ainsi la stabilité des parallélipipèdes, représentés par les figures 19, 20, 21 et 22, dont les bases sont comme 1, 2, 4 et 8, est comme $\sqrt{1}$, $\sqrt{2}$, $\sqrt{4}$ et $\sqrt{8}$.

Ce que nous venons de dire sur la stabilité, suffit pour expliquer les effets qui résultent de la forme et de la disposition des pierres de taille employées à la construction des édifices. On reviendra sur cet objet au quatrième livre, lorsqu'il s'agira d'évaluer leurs efforts et leur résistance.

ARTICLE III.

De la position et de la forme à donner aux pierres de taille pour les murs et pied-droits.

Puisque toutes les parties des corps solides et pesans, tendent à descendre selon une direction verticale ou d'à-plomb, il est évident qu'ils ne peuvent être parfaitement soutenus que sur un plan horizontal ou de niveau. Ainsi la forme qui convient le mieux aux pierres de taille pour former des murs ou pied-droits, doit être celle d'un parallélipipède ou prisme à-plomb, c'est-à-dire, d'un solide placé sur un plan horizontal, et terminé par des surfaces verticales. Ces pierres étant posées les unes sur les autres en liaison et par rangs d'assises de niveau, tout l'effort de la pesanteur tombera sur leur base, et tendra à les consolider; en sorte que la pression de chaque pierre l'une sur l'autre augmentera leur stabilité. Si ces constructions sont bien faites, elles auront presqu'autant de solidité que si elles étaient d'une seule pièce.

Comme c'est l'effet de la pesanteur qui unit ces pierres les unes aux autres, il est évident que plus elles seront grandes, plus elles auront de stabilité, et plus leur union sera solide; mais il faut que leurs lits soient bien dressés et dégauchis, afin qu'elles portent également par-tout; car plus elles sont grandes, plus elles sont sujettes à se rompre, lorsqu'il se trouve des endroits qui ne portent pas. L'effort qui cause la rupture, occasionne un dérangement dans toute la construction, qui la rend vicieuse : certains

points portent une charge considérable sous laquelle ils se brisent, tandis que d'autres ne se touchent pas. La solidité et la perfection des constructions en pierre de taille, qui doit être indépendante de tout mortier, ciment ou autre moyen de les unir, consiste en ce que les pierres soient immédiatement posées les unes sur les autres, comme le pratiquaient les anciens, et qu'elles se touchent dans toute l'étendue de la superficie de leurs lits et de leurs joints. C'est la précision avec laquelle les constructions irrégulières en grandes pierres de taille sont faites, qui est la cause de leur solidité : Ces pierres sont si bien jointes et enclavées les unes dans les autres, que leur stabilité est souvent plus grande que celle des pierres écarries.

Si l'on considère dans la figure 9 de la planche XV, la pierre irrégulière a, b, c, d, posée sur un plan de niveau e, f, il est évident qu'elle ne pourra pas se soutenir sur le point e qui pose sur le plan; mais si on la place sur les plans inclinés en sens contraire bc, cd, elle aura plus de stabilité que si elle était terminée par une surface droite e, f, posée sur un plan de niveau, parce que pour la déranger, il faudrait, en lui conservant la forme angulaire b, c, d, la faire remonter sur un des plans inclinés bc ou cd, ou la faire tourner autour d'un des points b ou d, ce qui exigerait beaucoup plus de force que pour faire couler une pierre à surface plate e, f, sur un plan de niveau, ou la faire tourner autour des points e et f.

Il faut encore remarquer que dans les constructions en pierres de taille écarries, les joints d'à-plomb ne contribuent en rien à leur stabilité, tandis que ceux des constructions en pierres irrégulières étant inclinés en

sens opposé, servent à l'augmenter par la manière dont les pierres se trouvent enclavées les unes dans les autres. Nous avons déjà remarqué à la page 381, en parlant des grandes routes, que cette disposition valait mieux pour les pavés que celle par rangées parallèles et joints carrés, parce que les angles obtus sont plus solides que les angles droits. Dans cette disposition, il faut, autant qu'il est possible, que les pavés forment des polygones, de cinq, six ou sept côtés, et que les joints soient directement opposés aux angles saillans.

Les constructions en grandes pierres irrégulières, bien entendues, peuvent être employées avec succès pour des masses de constructions qui n'ont pas de charge à soutenir, et qui ne doivent résister que latéralement, tels que des digues, des murs de ville ou remparts. On peut, par cet arrangement, en plusieurs circonstances, tirer un parti avantageux de certaines pierres qui ne peuvent être écarries qu'avec beaucoup de travail et de dépenses.

Des dimensions des pierres.

On remarque dans plusieurs constructions anciennes et modernes, que les pierres trop minces, c'est-à-dire qui ont trop peu d'épaisseur relativement à leur longueur, se rompent sous la charge. Ces accidens proviennent de ce que les pierres ne portent pas également dans toute l'étendue de la surface de leurs lits, soit parce que ces surfaces n'ont pas été exactement dressées et dégauchies, soit par l'effet de quelque tassement inégal qui a dérangé les pierres inférieures. Plus les pierres ont d'épaisseur relativement à leur longueur, plus elles ont de force pour

résister à cet effet, qu'il est souvent très-difficile de prévoir ou d'empêcher.

Pour les ouvrages qui ont de fortes charges à soutenir, tels que les murs et points d'appuis, les pierres cubiques sont les plus fortes ; mais elles ont moins de stabilité, et ne forment pas assez de liaison. Celles dont la longueur est beaucoup plus grande que la hauteur, ont plus de stabilité, et forment de bonnes liaisons; mais elles ont moins de force pour résister au fardeau. D'après les expériences que nous avons faites sur presque toutes les espèces de pierres, on peut fixer la longueur des pierres d'une dureté et d'une consistance moyenne, depuis deux jusqu'à trois fois leur hauteur ou épaisseur, et leur largeur depuis une jusqu'à deux fois.

Lorsqu'on a des pierres dures d'une grande fermeté, et qui portent plus d'un pied d'épaisseur toute taillées, on peut leur donner jusqu'à quatre à cinq fois leur hauteur en longueur, et deux ou trois fois pour leur largeur: de plus grandes dimensions sont plus dispendieuses qu'utiles. Dans la planche XVIII, la figure 1 indique la forme des pierres cubiques : celle représentée par la figure 2, a sa longueur et sa largeur égales à une fois et demi la hauteur. La longueur de la figure 3 est double de sa hauteur, et sa largeur à une fois et demie : ce sont les dimensions qui conviennent aux pierres qui n'ont pas beaucoup de dureté. Les dimensions de la figure 4 sont pour la longueur de trois fois la hauteur, et pour la largeur deux fois : ce sont les proportions qui conviennent aux pierres d'une dureté moyenne. La figure 5 qui a en longueur quatre fois sa hauteur, sur une largeur double, indique les proportions qui conviennent aux pierres dures.

On trouve dans les constructions antiques plusieurs exemples de pierres presque cubiques, tels que les restes de la prison Tullia près du Capitole à Rome, à l'Arc de Janus, au Colisée; quelques-unes ont près de deux mètres sur tous sens.

Les anciens ont aussi employé de très-grandes pierres pour former des plafonds et des architraves d'une seule pièce; on en trouve dans les restes des anciens édifices de la Haute-Égypte qui ont jusqu'à 9 à 10 mètres en carré, sur une épaisseur considérable.

J'ai mesuré une des architraves qui avait servi au grand temple de Sélinonte en Sicile; elle a 20 pieds 2 pouces de longueur, sur 6 pieds 8 pouces de haut et 4 pieds $\frac{1}{2}$ de large; c'est-à-dire, 6 mètres $\frac{1}{2}$ de long, 2 de haut et 1 $\frac{1}{2}$ de large; son poids doit être de plus de 90 milliers : elle est représentée par la figure 12; la perspective empêche de juger de sa longueur.

ARTICLE IV.

De la pose.

IL paraît par les restes de tous les édifices antiques, construits en pierres de taille, que les anciens constructeurs les posaient sans mortier, ou que celui dont ils faisaient usage était si clair et si fin, qu'il ne servait qu'à remplir les inégalités des lits, et n'empêchait pas que les parties entre les inégalités des lits ne posassent immédiatement les unes sur les autres.

Ce qui me fait avancer cette conjecture, c'est qu'en

faisant déposer quelques pierres de taille dans les ruines des édifices antiques de Rome et de Sicile, j'ai trouvé que les renfoncemens des piqûres des lits étaient remplis d'une espèce de mortier très-fin, fait avec de la poudre de la même pierre. Peut-être aussi est-ce le résultat du frottement qu'on leur faisait éprouver, afin de les faire mieux joindre en usant les parties trop saillantes qui les empêchaient de porter également par-tout.

La méthode de poser les pierres à crud les unes sur les autres est bonne pour les constructions en très-grandes pierres, qui ont par elles-mêmes une stabilité capable de procurer une force d'union suffisante; mais dans les ouvrages en pierres de taille de petite ou de moyenne grandeur, l'usage du mortier bien employé peut être très-utile, pour augmenter leur union et leur adhérence, et leur donner une plus grande stabilité. Dans ces circonstances les anciens ont souvent fait usage, au lieu de mortier, de goujons et de crampons de bronze ou de fer, scellés en plomb, comme on le voit aux figures 6 et 7 de la planche XXI. Pockocke dit avoir trouvé dans les ruines d'Héliopolis, en Égypte, les restes d'un mur de 3 pieds 8 pouces d'épaisseur, dont les pierres étaient reliées par des crampons de fer. Quelquefois ils se servaient de clefs de bois très-dur et liant, taillées en queues d'aronde, marquées A dans la figure 8. B fait voir l'entaille qu'on faisait dans les pierres pour les placer. J'ai trouvé dans les ruines des édifices antiques de Rome, près de l'ancienne Voie Appia, des pierres avec de semblables entailles.

Venuti, en parlant des restes du *Forum* de Nerva, du côté de l'arc appelé de *Pantani*, dit : La construction du mur formant l'enceinte extérieure est remarquable, tant

par sa hauteur que parce qu'il est composé de quartiers de pierres d'Albane, posées sans mortier avec des bossages rustiques : il est encore digne de remarque, parce qu'il suit les détours que formait la rue antique. Il ajoute qu'un architecte nommé Flaminius Vacca, ayant à faire des constructions joignant cette enceinte, dans le monastère de l'Annonciade, trouva, en démolissant une partie de cette enceinte, des pierres de taille réunies avec de ces clefs, taillées en queue d'aronde, d'un bois fort dur, et si bien conservées, qu'on aurait pu les remettre en œuvre. On fit voir ces clefs à différens ouvriers, qui ne purent pas dire de quelle espèce de bois elles étaient.

La figure 1 de la même planche indique une manière de relier les pierres de taille les unes aux autres, sans le secours des crampons ni des clefs de bois, par la forme seule de leur appareil. Cet exemple, cité par Piranesi, est tiré du théâtre de Marcellus à Rome. Le lit des pierres est divisé en quatre parties par deux lignes droites qui se croisent au centre à angles droits, et qui aboutissent au milieu de chaque face. Deux de ces parties diagonalement opposées, sont recreusées d'environ deux pouces, et les autres pleines. Ces pierres sont posées les unes sur les autres, de manière que chacune en réunit deux autres par le moyen des parties saillantes de la pierre supérieure qui s'enclavent dans les entailles des deux pierres inférieures auquel elle répond ; ainsi qu'on le voit indiqué dans la figure citée, par des lignes ponctuées tirées du lit de dessous de la pierre A, élevée en l'air, aux parties correspondantes du lit de dessus des deux pierres C et D, avec lesquelles elle doit s'enclaver.

La figure 5 indique une autre manière de réunir les

pierres, en formant de chaque assise une espèce de chaîne composée d'un triple rang de pierres qui s'enclavent les unes dans les autres. C'est un moyen que j'imaginai en 1769, pour résoudre un problême qui m'avait été proposé par Germain Soufflot: savoir, de former en pierre de taille un cercle capable d'être suspendu verticalement par un seul point, ou de former un mur circulaire assez fort pour résister à la plus grande poussée, sans y employer d'autre matière que la pierre. Il en sera parlé au quatrième livre; on se contentera d'observer que si l'on pouvait compter sur l'exactitude de l'exécution, sur l'uniformité dans la bonté des pierres et dans les effets qui peuvent en résulter, tels que le tassement et la résistance du sol, ce moyen pourrait être extrêmement solide et avantageux; mais, outre qu'il deviendrait très-coûteux, le mouvement inévitable qui s'opère toujours lorsque la masse d'un édifice vient d'être terminé et qu'il prend son assiette; la moindre inégalité dans les résistances fait souvent que tout l'effort ne se porte que sur quelques points avec une force capable de rompre ces pierres, et de détruire l'effet qu'on s'était promis de leur assemblage. D'ailleurs, dans les constructions ordinaires par rangs d'assises de niveau, bien faites, la pose des pierres les unes sur les autres, leur liaison, leur poids, leur adhérence produite par le mortier employé convenablement, leur donne une solidité suffisante à beaucoup moins de frais, ainsi qu'on le verra au quatrième livre.

Vice des constructions modernes en pierre de taille.

Le vice de la plupart des constructions modernes en pierres de taille, ne vient pas de ce qu'elles sont posées avec du mortier, mais du peu de soin qu'on met à la taille des lits et à la pose dans la plupart des constructions de ce genre ; car on peut en citer de très-bien exécutés, et exempts de tous les défauts dont nous allons parler.

Nous avons déjà dit que les anciens constructeurs avaient un soin particulier de bien dresser les lits et les joints des pierres, pour qu'elles pussent se joindre dans tous les points de leurs surfaces, afin de former des masses aussi solides et aussi stables que si elles étaient d'un seul bloc, et qui n'étaient susceptibles d'aucun tassement ni d'aucune irrégularité de pression.

Pour parvenir à ce degré essentiel de perfection qu'on admire dans tous les monumens antiques, et éloigner tous les motifs et les difficultés qui pouvaient nuire à l'exactitude de la pose, ils formaient des masses plus considérables que celles que devait avoir l'édifice terminé, afin de n'être pas gêné par des parties apparentes déjà faites ou ébauchées.

Les anciens édifices de l'Egypte paraissent avoir été taillés dans des masses formées de cette manière ; les artistes qui les ont mesuré, n'ont trouvé dans leurs dimensions ni régularité ni symétrie ; en sorte que ce n'est point, comme dans les constructions modernes, la construction qui a été assujettie aux formes apparentes, mais que ce sont ces dernières qui ont été déterminées par les masses déjà construites.

Dans la plupart des constructions modernes, ce sont malheureusement les surfaces apparentes préparées sur le chantier, qui dirigent les tailleurs de pierre et les poseurs. Pourvu que l'ouvrage présente à l'extérieur les formes et la régularité qu'il doit avoir, ils s'embarrassent peu de la solidité, qui devrait cependant être la partie essentielle. Cette négligence est fondée sur ce que, par un abus inconcevable, on ne mesure l'ouvrage des tailleurs de pierre que sur les surfaces apparentes, en comprenant dans le prix qu'on leur accorde, celui des lits et joints sans les mesurer, d'où il résulte un prix insuffisant pour bien faire. Les anciens toiseurs et vérificateurs, qui tiennent à tous les abus des prétendus us et coutumes, se refusent à tout ce qui peut y être contraire. Ainsi, d'une part, ils se font un devoir de compter le vide comme plein, et d'allouer aux entrepreneurs des ouvrages et des fournitures qui n'existent pas, tandis qu'ils refusent ce qui est légitimement dû. On entrera à ce sujet dans un plus grand détail dans la sixième partie de cet ouvrage.

Il résulte de cette mauvaise manière d'évaluer les ouvrages en pierre de taille, que les lits et joints sont très-négligés et mal faits, gauches ou démaigris, de manière qu'il n'y a que l'arête de devant qui porte. Les lits, au lieu d'être parallèles, sont plus rapprochés à l'extérieur qu'à l'intérieur; pour poser ces pierres, on les échafaude sur des coins et des cales, afin de contenter les surfaces apparentes. Ces pierres étant ainsi échafaudées sur des cales et des coins de bois plus ou moins épais, en raison des défauts de la pierre, on introduit dans les joints montans du coulis, et du mortier clair dans ceux de lits avec un instrument appelé *fiche*, représenté par la figure 7 de

la planche XIX, garni de dents relevées qui poussent le mortier, qu'on empêche de sortir avec la truelle lorsqu'on retire la fiche. On a soin, en faisant cette opération, de ne point déranger la pierre de dessus ses cales, coins et calots. Pour bien ficher le mortier sous la pierre, il faut que les joints de lits aient au moins 7 ou 8 lignes d'épaisseur, c'est-à-dire 22 à 25 millimètres; mais comme de si grands joints présenteraient à l'extérieur un effet désagréable, on réserve, le long des paremens, un petit bord de 4 à 5 pouces de largeur (11 à 13 centimètres $\frac{1}{2}$), qui est dressé, et où l'épaisseur du joint est fixée à environ une ligne et demie (3 millimètres). On démaigri grossièrement le surplus des lits, en sorte que les joints sont à l'intérieur quatre à cinq fois plus larges qu'au parement.

On régularise l'épaisseur des joints des paremens en mettant sur le bord des lits, qui ne sont pas recreusés ou démaigris, des lattes de bois de chêne qui ont toutes la même épaisseur lorsque les pierres sont bien jaugées d'épaisseur en parement, c'est-à-dire lorsqu'elles ne sont pas plus hautes d'un bout que de l'autre, et plus ou moins épaisses si la pierre n'est pas d'égale hauteur. Il résulte de cette manière extraordinaire de poser les pierres, en usage à Paris, et adopté en plusieurs autres endroits, que le mortier venant à diminuer d'épaisseur par l'évaporation de l'humide surabondant qu'il contient, tout l'effort se porte sur les cales, les coins et les calots de bois, qui, n'étant pas susceptibles d'un aussi grand affaissement que le mortier, reportent cet effort sur les parties des pierres entre lesquelles ils sont posés, et les font éclater. Cet effet inévitable vient de ce que tout le fardeau, qui devrait être réparti également dans toute la superficie des lits, se

trouve soutenu sur des points qui n'en sont pas la dixième partie.

Lorsque la charge est considérable, non-seulement les pierres éclatent, mais elles se rompent et se brisent; alors les joints du milieu, qui ont plus d'épaisseur que ceux des paremens, venant à éprouver un plus fort tassement, toute la charge se porte sur les bords; ceux-ci se brisent, se détachent du milieu, et forment des bouclemens considérables, des désunions, des déchiremens et des lézardes profondes qui pénètrent jusqu'au centre de la masse; c'est ce qui est malheureusement arrivé aux piliers qui soutiennent le dôme du Panthéon français, dont les pierres ont été posées et taillées comme nous venons de l'expliquer. Les figures 5 et 6 de la planche XIX, font voir tous les vices et les accidens qui résultent de cette manière d'opérer.

Cette méthode absurde, qui réunit tous les défauts possibles, n'a pu être imaginée que par les mauvais ouvriers ou les entrepreneurs avides, qui ne cherchent qu'à augmenter leurs bénéfices aux dépens de la solidité de l'ouvrage. C'est un rafinement qui ne tend qu'à faire les plus mauvaises constructions possibles, en facilitant les moyens d'employer les pierres mal écarries, dont les lits et joints sont gauches et à peine ébauchés. Des cales plus ou moins épaisses suffisent pour obvier à tous ces défauts, et offrir à l'extérieur toute l'apparence d'une construction solide et bien faite, tandis qu'elles ne valent pas des constructions en moilons.

Cependant comme la pierre dure de Paris a une consistance et une fermeté bien au-dessus de ce qu'exigent les constructions ordinaires, ces défauts ne deviennent

dangereux que pour les points d'appui qui ont une charge extraordinaire à soutenir. On ne remarque aucuns éclats dangereux dans les parties du mur extérieur du Panthéon français, qui ont cependant été construites de la même manière que les piliers, jusqu'à la hauteur de l'astragale des colonnes du portail, parce la superficie des cales, indépendamment du remplissage des joints des paremens, est plus que suffisante pour porter le fardeau qui y répond. Mais à l'endroit des tours, qui avaient une hauteur double, et dans les parties, qui avoisinent le dôme, sur lesquelles on a reporté une partie de son poids, il s'est fait des éclats et des écrasemens proportionnés à la charge soutenue par les cales. Ces effets ne peuvent plus avoir de suite, à cause des remplissages qui ont été faits en bonne construction de pierres de taille posées sans cales.

Il en sera de même des piliers lorsqu'ils seront restaurés par les moyens que j'ai proposé. Je dois déclarer que je n'ai contribué en rien aux constructions vicieuses dont je viens de parler, qui ont été faites long-tems avant que j'aie été chargé de diriger les constructions de cet édifice. Dans toutes les parties dont j'ai surveillé et dirigé la construction, pour éviter ces défauts et les accidens qui en résultent, j'ai fait poser les pierres sur le mortier, et battre, à la demoiselle, pour les faire porter également par-tout, sans démaigrissement ni renfoncement de lits, comme on le voit à la figure 4, planche XIX.

Il n'y a eu que les joints montans de coulés: lorsqu'il a été absolument nécessaire de se servir de cales pour régulariser l'épaisseur des joints en parement, on a fait usage de cales de plomb, qui ont la propriété, en cédant

sous le fardeau, de transmettre l'effort qui le comprime sur les surfaces environnantes. C'est de cette manière qu'a été construite la tour du dôme depuis le dessus des pendentifs, qui s'est maintenue intacte, malgré les inégalités de tassement des piliers.

Des jambes étrières.

Les effets que l'on remarque dans les jambes étrières des maisons de Paris, proviennent des mêmes causes. Leur superficie portante moyenne est d'environ 5 pieds ou un demi-mètre. La charge qu'elle soutient dans une maison de quatre étages peut être évaluée à 150 milliers ; en sorte que chaque pied superficiel répond à un poids de 30 milliers, si le poids était également distribué sur la superficie portante. Il résulte des expériences rapportées dans les tables qui terminent le premier livre de cet ouvrage, qu'un cube de 4 pouces de superficie de base s'écrase sous un poids de 7 milliers. En n'en prenant que la moitié, on trouvera 126 milliers pour le poids qu'un pied superficiel peut soutenir sans s'écraser, et 630 milliers pour celui que pourrait soutenir la superficie totale de la jambe étrière ; c'est-à-dire, une charge quatre fois et un cinquième plus grande. Mais la manière de poser avec des cales et des démaigrissemens, diminue beaucoup cette force. Quoique ce moyen soit moins vicieux dans ce cas, à cause de l'étendue des paremens, qui font presque le tour, figure 3, planche XIX, et qui obligent à tailler les surfaces des lits avec plus de soin, on ne doit pas être surpris d'en voir qui s'écrasent et se déversent dans toute leur hauteur, par l'inégalité de tassement qui résulte né-

cessairement de ce genre de poser, ainsi que des constructions en moilons auxquelles elles se raccordent, lorsqu'on n'a pas la précaution de prolonger la queue des pierres en bonne liaison d'environ un pied et demi au-delà de l'épaisseur du mur de face.

On a représenté dans la planche XVIII, la manière de recreuser les lits et joints des pierres, sous le prétexte, mal entendu, d'y faire entrer une plus grande quantité de mortier.

La figure 6 indique cette opération pour les pierres à deux paremens, qui forment l'épaisseur d'un mur.

La figure 7 présente une pierre à quatre paremens, destinée à former un pied-droit ou point d'appui à base carrée ou rectangulaire, dont les assises sont formées d'une seule pierre.

La figure 8 indique le même procédé pour les colonnes.

Il faut observer que les pierres carrées, à deux ou trois paremens, peuvent se ficher par les joints de côté ; mais pour celles à quatre paremens et pour les tambours de colonnes, on est obligé de faire un trou dans le milieu du lit pour introduire dans le joint de lit inférieur du mortier très-clair ou du coulis.

M. Patte, architecte, dans un de ses ouvrages qui a pour titre : *Mémoire sur les objets les plus importans de l'architecture*, imprimé en 1769, cite, comme un exemple à suivre, cette manière de tailler et de poser les pierres employées alors pour les grandes constructions qui se faisaient à Paris, et sur-tout pour celle de la nouvelle église de Sainte-Geneviève, actuellement Panthéon français. Voici comment il s'explique aux pages 185 et 186.

« L'ouvrier, en taillant sa pierre suivant les dimensions

» qui lui sont tracées par l'appareilleur, observe non-
» seulement de laisser quelques mains (ou bossages) du
» côté du parement, mais encore de pratiquer sur les
» bords de chaque lit quatre ou cinq pouces de lisse ou
» de plumée, *marqués p*, *p*, *p*, figures 6, 7 et 8, et de
» faire, sur le reste de la superficie, un petit renfonce-
» ment *marqué r*, *r*, *r*, de trois ou quatre lignes, des-
» tiné à recevoir le mortier : il a encore l'attention de
» tailler une autre plumée, *marquée d*, *d*, figure 6, de
» trois ou quatre pouces de largeur, sur le bord intérieur
» du joint montant du parement, et de laisser le reste
» brut. De plus, il lui est recommandé de tenir l'angle de
» sa pierre, qui doit former le joint montant, plutôt
» maigre que gras, afin d'avoir une ligne ou deux à ôter
» sur place.

» Lorsqu'une pierre est préparée de cette manière, elle
» est en état d'être placée dans son cours d'assise. Pour
» cet effet, les poseurs commencent par mettre des cales
» de chêne, *c*, d'environ deux lignes d'épaisseur, sur la
» plumée des pierres de l'assise inférieure qui doit la re-
» cevoir ; ils font répondre ces cales aux différens angles
» de la pierre en question, en évitant toutefois de les
» placer trop près des arêtes, de crainte qu'elles ne les
» fassent éclater lors du tassement ; ensuite les ouvriers
» élèvent cette pierre sur le cours d'assise inférieure, et
» la posent en liaison et bien de niveau, à l'aide des mains
» de pierre : après l'avoir approchée de celle qui l'avoi-
» sine, afin que leurs angles se touchent, ils terminent
» le joint montant sur place, de manière à le rendre
» presqu'imperceptible, avec une petite scie à main, de
» l'eau et du grès.

» Après cette opération, les ouvriers introduisent de
» la filasse entre le bord du joint de lit du parement,
» et la font entrer de force; pour que le mortier qui doit
» être coulé entre ces pierres, soit retenu, ils versent de
» l'eau où ils ont délayé de la chaux par les joints supé-
» rieurs des pierres, afin de les bien abreuver, et d'em-
» pêcher qu'elles ne boivent trop promptement l'eau du
» mortier, ce qui nuirait à son action sur les pierres
» dans les pores desquels il ne doit s'incorporer que peu-
» à-peu. Enfin ils finissent par couler le mortier, tant par
» l'intervalle des joints montans, que par celui des joints
» de lit qui ne sont pas apparens; et pour que l'espace
» entre chaque joint horizontal soit rempli, autant que
» faire se peut et également, ils se servent, à cet effet,
» d'une espèce de petite scie, figure 7, planche XIX,
» recourbée vers le manche, laquelle a des dents taillées
» de façon à faire avancer le mortier et à l'étendre en
» même-tems, sans cependant pouvoir l'emporter en la
» retirant.

» Il ne s'agit plus, après cela, que d'arracher cette
» filasse d'entre les joints, lorsque l'on juge que le mortier
» a acquis de la consistance, et qu'il n'y a plus à craindre
» qu'il puisse baver. »

Il résulte de cette manière d'opérer avec toutes les pré-
cautions indiquées, que les joints du milieu ayant quatre
à cinq fois plus d'épaisseur que ceux des bords, sont sus-
ceptibles d'un tassement beaucoup plus considérable, et
se dérobent sous la charge qui tombe toute entière, non
pas sur la superficie entière des bords, mais seulement
sur celle qui répond aux cales, ainsi que nous l'avons déjà
observé.

Manière de poser les pierres de taille pour former des constructions solides.

Lorsqu'il s'agira de murs ou pied-droits qui doivent être formés par des pierres de taille disposées par rangs d'assises horizontales, il faudra, avant de procéder à la pose, vérifier si les joints, et sur-tout les lits, sont bien dressés et dégauchis. On connaîtra si une pierre est gauche, en appliquant dessus une règle bien droite d'un angle à l'autre de la surface d'un de ses joints ou lits, c'est-à-dire de 2 en 4, figure 1, planche XIX, et de 1 en 3. Si la règle porte dans toute son étendue, sans laisser de jour, c'est une preuve qu'elle est droite et bien dégauchie. Si, au contraire, en posant la règle de 1 en 3, on trouve que la surface creuse, c'est-à-dire que la règle laisse un jour dans le milieu en *c*, tandis qu'en la posant de l'autre sens, de 2 en 4, elle paraît ronde, en sorte que le point *c* soit trop élevé par rapport aux points 2 et 4, c'est une preuve que la surface est gauche, et qu'elle ne pourra porter que sur trois de ses angles, si la surface est un rectangle ou un carré. Cet effet arrive, quoique les lignes 1 2, 2 3, 3 4 et 4 1, soient droites, et que la règle touche par-tout quand on la pose de 5 en 6 et de 7 en 8 dans le milieu, et parallèlement aux côtés; cela vient de ce que les lignes opposées, 2 3, 1 4, ne sont pas dans le même plan géométrique que les lignes 1 2, 3 4; de manière que si on regarde cette surface en mettant l'œil au niveau de l'une de ces lignes, telle que 2 3, l'autre opposée 4 4, paraîtra croiser la première, et avoir une de ses extrémités plus haute et l'autre plus basse.

Le tailleur de pierre, pour éviter ce défaut, commence par dresser un des bords de la pierre, dont il veut faire le lit, tel que *m*, *n*, sur lequel il pose une règle, et avec une seconde, placée sur le bord de la face opposée en *c*, *d*, il trace une ligne, après avoir ajusté cette seconde règle de manière que son arête supérieure paraisse se raccorder dans toute sa longueur avec celle de la règle opposée, sans se croiser, en les *bornoyant* du point *g*, c'est-à-dire en les regardant de ce point avec un seul œil, et fermant l'autre, à une certaine distance de la règle *c d*. Après avoir dressé ce second côté, il trace deux autres lignes *c m*, *d n*, et il finit le lit ou le parement en abattant la pierre à la règle d'un côté à l'autre.

Lorsque les lits des pierres sont bien faits, étant placées les unes sur les autres, elles portent également dans toute leur étendue, sauf aux petites inégalités du piquage des lits à la pointe du marteau, quand elles n'ont pas été effacées avec un outil à taillant droit.

On prétend que les anciens constructeurs, pour corriger ces petites inégalités et les autres défauts d'exécution, finissaient de dresser les lits des pierres en les frottant l'une sur l'autre avec de l'eau.

Pour faire des constructions solides et durables, il faut non-seulement que les lits et joints soient bien dressés et dégauchis, il est encore nécessaire qu'ils soient d'équerre, c'est-à-dire qu'ils forment des angles droits avec les paremens, afin qu'ils puissent se trouver d'à-plomb lorsque les pierres sont posées de niveau sur leurs lits. Mais comme il est presqu'impossible, en posant les pierres immédiatement les unes sur les autres, sans cales, que les paremens se rencontrent toujours assez bien faits pour

former une surface comme elle doit être, il est indispensable de ne faire qu'ébaucher les paremens, en laissant assez de pierre pour pouvoir les finir de tailler sur place.

Les pierres de taille étant préparées comme il vient d'être expliqué, voici comment il faudra procéder à la pose : on commencera par déraser bien de niveau le lit, ou la surface sur laquelle les pierres doivent être posées ; on les présentera d'abord en place, en les posant à crud sur leur lit, afin de vérifier avec le plomb, l'équerre et le niveau, si, dans cette position, le parement, les joints et les lits sont disposés comme ils doivent l'être, et si le fort qu'on a laissé pour retailler le parement sur place est suffisant. Dans le cas où il se trouverait trop faible, il faudra avancer la pierre, et tracer dessus une ligne qui indique cet avancement.

On relèvera cette pierre, et après avoir bien nettoyé et arrosé le lit et le dessous de la pierre, on étendra une couche de mortier clair fait avec du sable très-fin ; on posera ensuite la pierre dessus dans la situation où elle a été essayée, et on la battra avec une dame ou billot de bois de moyenne grosseur, afin de l'asseoir sur son lit, et faire refluer le mortier superflu. Il ne faut pas qu'il se trouve dans le sable aucune petite pierre ou gravier qui puisse empêcher les pierres de se joindre, parce que le moindre petit caillou qui résisterait serait dans le cas de faire éclater les pierres, et de produire les mêmes effets que les cales dont nous avons fait voir les inconvéniens ; c'est pourquoi il faut préférer les sables doux et argileux aux sables de rivière : on peut encore faire usage de poudre de pierre tendre tamisée.

S'il s'agit d'ouvrages dans l'eau ou destinés à en con-

tenir, on fera usage de pouzzolane, de tuileaux pilés ou de quelqu'autre matière de ce genre, dont il a été question à l'article III de la seconde section du livre précédent, pages 272, 282.

C'est particulièrement pour ces espèces d'ouvrages que cette manière de poser doit être mise en usage, parce qu'elle ne laisse aucun vide dans les lits et joints par où l'eau puisse pénétrer.

Pour faciliter la pose des pierres sur mortier, on peut, après l'avoir étendu sur la pierre, mettre des cales de bois aux quatre angles pour la renverser dessus. On ôte ces cales dès que la pierre est en place, pour la lâcher sur le mortier et la battre, afin de la faire porter également par-tout, comme il a été ci-devant expliqué.

Lorsque les ouvriers seront familiarisés avec cette méthode, ils verront qu'elle est plus expéditive et moins compliquée que celle de ficher et de poser sur cales, qui devrait être proscrite dans les constructions publiques.

La manière de construire en pierres de taille, que nous venons de détailler, réunit les avantages de celles des anciens et des modernes ; elle n'est sujette à aucun tassement, parce qu'en battant les pierres il ne reste de mortier que pour remplir les inégalités des lits, et que dans le surplus elles posent immédiatement les unes sur les autres. Cependant le peu de mortier qui reste suffit pour les unir ensemble avec une force qui est plus du double de leur poids, ainsi que je l'ai éprouvé en posant de cette manière deux pierres d'un mètre et demi de long (4 pieds 8 pouces), sur un mètre de large (3 pieds 1°), et un demi-mètre ou 18 pouces $\frac{1}{2}$ de haut. Cette adhérence du mortier augmente beaucoup la stabilité des pierres, indé-

pendamment de leur forme et de leur poids ; en sorte qu'une construction en pierres d'une médiocre grandeur devient aussi solide que celles où les anciens employaient des pierres d'une grandeur considérable posées sans mortier.

Il y a eu des bons constructeurs qui, au lieu de recreuser les lits des pierres, ont formé, au contraire, le long des paremens des espèces de biseaux de trois à quatre pouces de large, sur environ une ligne de pente à l'extérieur, comme on le voit représenté par les figures 9 et 10 de la planche XVIII; mais ce moyen devient inutile, si l'on ne fait pas usage de cales, et si les lits sont bien dressés et dégauchis.

Les figures 11, 12, 13 et 14, représentent des pierres des anciens temples de Sicile, dont les joints sont dressés et piqués. Les entailles en fer-à-cheval qu'on y voit, ont été faites pour passer les cordages qui servaient pour les enlever et les mettre en place.

Le trou carré qui se trouve au centre du tronçon de colonne, représenté par la figure 13, paraît avoir été pratiqué pour y loger un cube de bois et un axe de fer qui servait à les rouler, ou un dé de pierre pour réunir les tambours de colonne.

Pour faire connaître combien les anciens constructeurs prenaient de précautions pour réunir la solidité et la pureté d'exécution, on a représenté, dans la planche XX, le soubassement d'un temple de l'ancienne ville de Segeste en Sicile, qui paraît n'avoir pas été achevé. La figure 3, exactement levée et mesurée sur les lieux, présente trois rangs de gradins de hauteurs différentes, formant ensemble l'élévation du sol du temple, et d'un quatrième servant

de socle pour soutenir les colonnes. Chaque gradin est composé de pierres de même grandeur, régulièrement appareillées; en sorte qu'il s'en trouve deux sous chaque colonnes, et deux dans les intervalles. Chacune de ces pierres a dans le milieu de ses paremens des bossages qui paraissent avoir servi à les élever et à les poser immédiatement en place, en évitant de faire passer le cordage en dessous. Ces bossages ont 10 pouces de large (27 centimètres), sur 9 pouces de haut (24 centimètres), et 2 $\frac{1}{2}$ à 3 pouces $\frac{1}{2}$ d'épaisseur ou de saillie (1 décimètre).

Sur le bord inférieur de la face de ces pierres, on a pratiqué un renfoncement de 8 à 9 lignes (2 centimètres), 1 pouce $\frac{1}{2}$ de haut (4 centimètres), pour indiquer le véritable nud du parement; et afin de préserver les angles des écornures, on a évité de pousser le renfoncement jusque là, en réservant environ 2 pouces (5 centimètres $\frac{1}{2}$).

Dans l'angle rentrant de ces gradins, le long du parement du gradin supérieur, on a pratiqué une espèce de canal ou renfoncement horizontal de 9 lignes de profondeur (2 centimètres), sur 3 pouces de large (8 centimètres), qui fixe le dessus du gradin inférieur, et le devant du gradin supérieur.

Cette disposition fait voir qu'avant de poser les gradins supérieurs, ils dressaient le dessus de celui qui était en place pour tracer l'érigement du gradin supérieur; et pour le fixer d'une manière invariable, ils creusaient le renfoncement en forme de canal dont nous venons de parler: il résulte de ce procédé deux autres avantages; le premier, que le joint du bas se trouve élevé de manière que l'eau ne peut pas s'y insinuer, et forme une espèce

de rejet d'eau, et l'autre, que l'angle rentrant était indiqué d'une manière plus nette et plus franche.

On remarque sur le dessus des pierres, qui forment socle au droit des colonnes, de semblables renfoncemens faits pour l'érigement des colonnes, et pour fixer le nud de leur circonférence par le bas, de même que le dessus et le devant des parties apparentes du socle. Ces renfoncemens forment aux quatre angles des espèces de triangles à base circulaire.

Il paraît, par quelques débris du temple de Junon Lucine, à Girgenti, qu'on y avait employé les mêmes procédés.

ARTICLE V.

Nouvelle manière pour la construction des massifs et revêtemens en pierres de taille.

Lorsqu'on aura des massifs considérables à construire en pierres de taille, il faudra les disposer de manière qu'elles tendent, par leur appareil, à ne former qu'une seule masse, indépendamment de tout autre moyen de les réunir, tels que le mortier, les goujons de fer et les crampons de bronze, dont les anciens ont quelquefois fait usage.

Le moyen que je propose, indiqué par la figure 2 de la planche XXI, consiste à donner une légère inclinaison vers le centre aux lits des assises dont ils sont formés. Par ce moyen simple, on augmente beaucoup la stabilité des pierres par rapport au centre, d'où il résulte qu'elles opposent plus d'obstacle à leur désunion. Cependant,

pour rendre cette disposition plus convenable, et ne pas déroger au principe général de l'appareil, qui veut que les lits et joints soient toujours perpendiculaires aux surfaces extérieures, il faudrait donner un peu de talus à ces surfaces ; cette modification augmenterait la stabilité de ces constructions, en leur donnant plus de base. Ce moyen serait sur-tout d'un très-grand avantage pour les revêtemens, qui tendent encore plus à se détacher des maçonneries auxquelles ils sont appliqués, à cause de la différence de leur construction qui les rend susceptibles d'un tassement inégal. Les murs de terrasses et de remparts, qui ont de plus la poussée des terres à soutenir, devraient être préférablement construits de cette manière. Leur résistance, à masse égale, deviendrait plus grande, par la tendance au centre qui résulterait de cette disposition des pierres.

On a imaginé les talus pour renforcer les murs et leur donner une apparence de plus grande solidité qui convient à certains ouvrages, tels que les substructions et les murs de remparts. Mais, en faisant les lits des assises de niveau, il n'en résulte pas tout l'avantage qu'ils pourraient procurer, si ces lits étaient perpendiculaires à leurs surfaces, à cause des angles alternativement aigus et obtus que forment les lits horizontaux.

Dans les murs de terrasse ces angles inégaux deviennent vicieux, parce que l'effet de la poussée des terres qui tend à les renverser, se porte sur les angles aigus qui sont les plus faibles, ce qui fait qu'ils sont sujets à s'écraser. Le tassement inégal produit souvent le même effet dans les murs en talus qui n'ont point de poussée à soutenir: c'est pourquoi il faut éviter, autant qu'il est possible, de

faire les angles des lits des pierres inégaux. Les figures 3 et 4 de la planche XXI, peuvent dispenser d'une plus grande explication.

Des contre-forts.

Au lieu de talus on forme quelquefois, en dedans ou en dehors des murs, des parties saillantes auxquelles on donne les noms de contre-forts, éperons ou piliers buttans, afin de leur procurer plus de force ou de résistance contre les efforts qu'ils peuvent avoir à soutenir, tels que la poussée des terres ou des voûtes.

On place les contre-forts à de certaines distances les uns des autres, et on leur donne plus ou moins de saillie; mais quelque soit leur disposition, il est essentiel qu'ils soient bien liés au mur auquel ils doivent servir d'appui; qu'ils soient construits en même-tems, sur les mêmes fondemens, pour qu'ils ne puissent pas s'en détacher, et entraîner le mur au lieu de le soutenir. C'est ce que pourraient faire des contre-forts appliqués après coup, et érigés sur d'autres fondemens que ceux du mur.

Il ne faut pas que le genre de construction adopté pour les contre-forts soit susceptible d'un plus grand tassement que le mur; ainsi des contre-forts en briques appliqués à un mur en moilons, ne vaudraient pas des contre-forts en moilons appliqués à un mur en briques, parce qu'il y a moins de danger, lorsque c'est le mur qui entraine les contre-forts, que si ce sont les contre-forts qui entraînent le mur. Le mieux est de les construire en pierres de taille, ainsi que les parties de murs auxquelles ils tiennent.

Quant à la forme et aux dimensions qu'il convient de donner aux talus et aux contre-forts des murs qui soutiennent un effort latéral, tel que la poussée des terres ou des voûtes, c'est un des objets dont il sera question dans le livre suivant.

Des revêtemens en pierres de taille.

On a coutume de revêtir en pierres de taille les constructions en maçonnerie de moilons ou de blocages, pour leur donner à l'extérieur une plus belle apparence et quelquefois aussi une plus grande solidité. Il est certain que dans toutes les constructions qui ont de grands efforts latéraux à soutenir, telles que celles dont il vient d'être question, les revêtemens en pierres de taille augmentent beaucoup leur solidité, parce qu'étant sujets à un moindre tassement, ils leur opposent une plus forte résistance.

Ainsi il faut distinguer deux espèces de revêtemens, l'un n'est qu'une espèce de placage qui n'a pour objet que l'apparence, et l'autre a de plus la solidité. Ceux de la première espèce ne doivent être faits qu'après que les constructions principales sont achevées; c'est ainsi qu'en ont usé les anciens Romains et les Italiens modernes pour les façades de plusieurs grands édifices. On trouve en plusieurs endroits d'Italie, et même de France, des exemples de maçonnerie en moilons ou en briques, avec des harpes pour la liaison des revêtemens en pierres de taille dont elles devaient être revêtues, et qui n'ont pas été exécutés.

Dans le second cas, les revêtemens faisant partie de la construction principale, et devant contribuer à en sup-

porter la charge et les efforts, exigent un soin particulier, afin de prévenir, autant qu'il est possible, l'inégalité de tassement et les accidens qu'ils occasionnent. Le moyen le plus sûr pour les éviter est de battre la maçonnerie, et de former, à différentes hauteurs, des arasemens généraux, ainsi que nous avons fait voir qu'on l'avait pratiqué à la tour de Cecilia Métella, pages 7 et 8.

La disposition des pierres de taille qui forment ce revêtement, représentée par la figure 7 de la planche XV, est la plus propre à faire une construction solide qui se lie bien avec la maçonnerie de l'intérieur; aussi on n'y apperçoit aucun des accidens dont ce genre de construction est susceptible, à cause des tassemens inégaux qui en résultent, lorsqu'on n'apporte pas à son exécution les précautions que nous avons indiquées. On remarque que les parties détruites et ruinées de cette tour ne l'ont été que pour en arracher les pierres de taille du soubassement, et par les effets de la guerre, le haut ayant été changé en citadelle dans les dernières guerres civiles, pour servir de retraite à la famille des Gaëtani.

Ce monument, représenté par la figure 1 de la planche XXII, a 85 pieds $\frac{1}{2}$ de diamètre ou 27 mètres $\frac{3}{4}$; il est presque massif, on a seulement pratiqué au centre une espèce de puits conique dont le diamètre par le bas est d'environ 21 pieds ou 7 mètres : le parement de ce puits est en briques.

Cette figure représente l'intérieur et l'extérieur de l'édifice, en supposant qu'on en a retranché un quart par deux coupures qui se rencontrent au centre à angle droit. On a indiqué par des lignes les différentes couches de maçonnerie battues. A, indique le puits ou vide du centre,

qui était terminé par une voûte en coupole, avec un jour dans le milieu. B, indique l'épaisseur de la masse qui a 32 pieds ou 10 mètres ½. CD, les pierres de revêtement.

La figure 2 représente la porte indiquée dans la figure 1 par la lettre E. Le linteau de cette porte est exécuté en plate-bande dont les claveaux sont à double coupe; au-dessus est un arc de décharge formé de deux rangs de briques. On remarque sur les faces des claveaux, les bossages qui servaient à retenir les liens de corde avec lesquels on les élevait et on les posait en place. Ce dernier détail est pris dans Piranesi.

On a représenté sur la même planche la pyramide de Cestius, qui tient aux murs de Rome, parce qu'elle est de même construction que la tour de Metella; les paremens, B, sont en marbre, et le milieu, C, en maçonnerie de blocage, figure 3.

La hauteur de cette pyramide, érigée vers le milieu du règne d'Auguste, est d'environ 113 pieds (36 mètres ¾), sa base est un carré dont les côtés sont chacun de 89 pieds 4 pouces (29 mètres); elle est élevée sur un soubassement formé à l'extérieur par deux assises de pierre travertine de ensemble 2 pieds ½ de hauteur ou 81 centimètres.

Au centre est une chambre sépulcrale voûtée en berceau, A, dont les revêtemens sont en briques, couverts d'enduit, de stuc et de peintures. La grandeur de cette chambre est d'environ 18 pieds de long, sur 11 pieds de large et 13 pieds 4 pouces de hauteur, c'est-à-dire 5 mètres 846 centimètres, sur 3 mètres 57 centimètres et 4 mètres 13 centimètres; le surplus de la masse est en maçonnerie de blocage. Il n'est pas sûr qu'il y ait eu aucun conduit pour

parvenir à la chambre sépulcrale. Celui que nous avons indiqué en D, a été découvert lorsque le pape Alexandre VII fit restaurer ce monument, mais quelques auteurs prétendent que ce n'est qu'une tentative faite dans les bas siècles. Le conduit horizontal, E, par lequel on y entre actuellement, a été percé dans le tems de la restauration en 1663. C'est en le faisant qu'on a découvert que la masse était en maçonnerie de blocage par couches horizontales, battues comme à la tour de Metella.

Une inscription sur la face du côté de l'orient indique que ce grand monument fut achevé en 330 jours par les héritiers de Cestius, l'un nommé Lucius Pontius, Mela et Pothus, d'après une des clauses du testament, exprimée ainsi dans l'inscription : *Opus absolutum ex testamento diebus cccxxx, arbitratu Ponti P. F. Cla. Melæ hæredis et Pothi L.*

Pour donner une idée de la promptitude qu'on a mis à l'exécution de ce monument, nous ajouterons que la base de cette pyramide est plus grande que la superficie entière de l'église du collège des Quatre-Nations, et qu'elle est aussi élevée que la lanterne du dôme. Les faces de cette pyramide sont entièrement revêtues de marbre blanc; la chambre sépulcrale est ornée de stucs et de peintures. On avait érigé à chacun des angles une colonne cannelée, d'ordre dorique, placée sur des piédestaux dont la longueur était double de la largeur, afin de placer au-devant de chacune de ces colonnes des statues en bronze, qui devaient avoir, d'après les restes qu'on a découverts, environ 11 pieds de proportion ou 3 mètres $\frac{1}{2}$.

La masse apparente de cette pyramide est de 11,700 mètres cubes, sans y comprendre les fondemens, d'où

l'on peut conclure que ce monument considérable, fait en moins de onze mois, a été exécuté avec une célérité dont les constructions modernes n'offrent pas d'exemple.

Les figures 4, 5 et 6, représentent les élévations extérieures de l'église des Quatre-Nations, avec son dôme, de la pyramide de Cestius, et de la grande pyramide d'Égypte, dessinées sur la même échelle, pour donner une idée de leur grandeur relative.

ARTICLE VI.

Des pyramides d'Égypte.

CES monumens fameux ont été construits en blocage pour la masse ou le noyau, comme celle que nous venons de décrire, mais elles avaient un double revêtement. Le premier en pierre de taille, disposée par gradins, et l'autre en marbre ou en granite, formant les surfaces extérieures qui étaient lisses et polies.

La plus grande de ces pyramides est dépouillée tout-à-fait de son revêtement de marbre, il ne reste que celui en pierres de taille formant gradins. Ces pierres sont calcaires et d'une dureté moyenne, posées les unes sur les autres, sans mortier; quelques-unes ont jusqu'à 30 pieds de longueur ou 10 mètres, sur 3 à 4 pieds de grosseur (10 à 12 décimètres).

Plusieurs voyageurs instruits, qui ont examiné et mesuré toutes les parties de ce monument, avec beaucoup de soin, ont reconnu, par les différentes fouilles qui ont été faites pour pénétrer dans l'intérieur de la masse, qu'elle

était formée de pierres irrégulières maçonnées avec une espèce de mortier composé de chaux, de terre et d'argile. Hérodote, en parlant de cette pyramide au second livre, dit (1) :

« Au reste cette pyramide fut construite en forme
» d'escalier dont les marches faisaient le tour. Après que
» cette construction fut achevée, pour placer les autres
» pierres (qui devaient former le revêtement), on les
» approchait du premier gradin, et on les élevait au-
» dessus avec de petites machines faites en bois; lorsque
» la pierre y était parvenue, on la posait sur une autre
» machine placée sur ce gradin, et de celle-là elle était
» tirée sur le gradin supérieur par une autre ; de manière
» qu'il pouvait y avoir autant de machines que de gradins,
» ou plutôt une seule machine qui se transportait faci-
» lement d'un gradin à l'autre, toutes les fois qu'il fallait
» élever une pierre ; car on nous l'a expliqué de l'une
» et de l'autre manière.

» L'opération du revêtement fut faite ainsi : on com-
» mença par poser les pierres les plus élevées formant
» le sommet de la pyramide, ensuite les autres succes-
» sivement et par rang; de manière que celles du bas,
» qui posaient sur le sol, furent placées les dernières. »

On peut croire que ce revêtement était fait de l'espèce de marbre blanc employé aux paremens des conduits intérieurs de la pyramide, qui se tirait d'Arabie : il en a été question au premier livre, page 116, article VII.

(1.) Traduit littéralement du grec, d'après l'édition d'Henri Etienne. Mon intention était de faire imprimer le texte à côté de la traduction, comme je l'ai fait pour les auteurs latins; mais quelques difficultés que j'ai éprouvé à ce sujet, m'y ont fait renoncer.

Cette opinion est confirmée par Hérodote et par Diodore de Sicile.

Le premier dit: « Que parmi le grand nombre d'hommes
» employés pour la construction de cette pyramide, les
» uns étaient occupés à fouiller les carrières de la mon-
» tagne d'Arabie, à traîner de-là jusqu'au Nil les pierres
» qu'ils en tiraient, et à passer ces pierres sur des bateaux
» de l'autre côté du fleuve; d'autres les recevaient et les
» traînaient jusqu'à la montagne de Lybie : on employait
» tous les trois mois cent mille hommes à ce travail.
» Quant au tems pendant lequel le peuple fut ainsi tour-
» menté, on employa dix années à construire la chaussée
» qui devait servir à traîner les pierres.

» Cette chaussée est un ouvrage qui n'est guère moins
» considérable, à mon avis, que la pyramide même; car
» elle a cinq stades (1) de long, sur dix orgyes (2) de
» large et huit orgyes (3) dans sa plus grande hauteur :
» elle est en pierres polies, avec des figures d'animaux de
» chaque côté.

» Dans les dix années employées à la construction de
» cette chaussée, on ne comprend pas le tems qu'on mit
» à faire les ouvrages de la colline, sur laquelle les py-
» ramides sont élevées, et les édifices souterrains que
» Cheops fit faire pour lui servir de sépulture, dont un
» est environné des eaux du Nil qu'il y introduisit par
» un canal.

» La pyramide seule coûta vingt années de travail, sa base
» est de forme carrée; chacune des faces a huit plèthres

(1) 930 mètres ou 474 toises.
(2) 18 mètres 6 décimètres, 57 pieds 3 pouces 5 lignes.
(3) 14 mètres 88 centimètres, 45 pieds 10 pouces.

» par le bas, et autant de longueur depuis la base jus-
» qu'au sommet (1). Elle est revêtue de pierres polies
» parfaitement bien jointes, dont la moindre a trente
» pieds de longueur, etc.,.....

» On a gravé sur une des faces de la pyramide, en
» caractères égyptiens, combien on a dépensé pour les
» ouvriers, en ails, raiforts et oignons. Celui qui m'inter-
» préta cette inscription, me dit, comme je m'en souviens
» très-bien, que cette dépense montait à seize cents talens
» d'argent (2). Si cela est vrai, combien doit-il en avoir
» coûté pour les outils de fer, pour le reste de la nour-
» riture et pour les habits, puisqu'ils employèrent vingt
» ans à la construction de cet édifice, sans compter celui
» qu'ils mirent à tailler les pierres, à les voiturer et à
» faire les édifices souterrains, qui fut sans doute con-
» sidérable. »

Hérodote voyageait en Egypte quatre cent soixante ans avant l'ère vulgaire, environ soixante ans après la conquête de ce pays par Cambyse; cent trente-deux ans avant celle par Alexandre-le-Grand, et cent vingt-neuf ans avant la fondation d'Alexandrie.

Diodore de Sicile n'alla en Egypte que quatre cents ans après Hérodote, sous le règne du dernier des Ptolomées, soixante ans avant l'ère vulgaire. Voici la description qu'il fait de la grande pyramide (3).

« Le huitième successeur de Nileus fut Chambes, né
» à Memphis, où il régna cinquante ans; il fit élever la

(1) Il faut entendre que cette mesure était prise sur la face inclinée de la pyramide.
(2) Dix millions monnaie d'aujourd'hui.
(3) Tome I, page 72, édition de Vesseling. Amsterdam, 1746.

» plus grande des trois pyramides, qui a été mise au rang
» des sept merveilles du monde. Ces pyramides sont
» situées du côté de la Lybie, à 120 stades (1) de Memphis
» et à 45 du Nil (2). Ces ouvrages excitent, par leur grandeur
» et leur beauté, l'admiration de tous ceux qui les voient.
» La base de la plus grande est un carré dont les côtés
» ont chacun sept pléthres, et la hauteur plus de six.
» Les quatre faces, qui diminuent en s'élevant, se ré-
» duisent à 6 coudées de largeur au sommet; elle est
» toute revêtue de pierres très-difficiles à travailler, mais
» d'une durée éternelle. Et quoique les uns lui donnent
» actuellement mille ans, et d'autres 3400 ans, elle s'est
» conservée jusqu'à présent sans avoir éprouvé aucun
» dommage. On fit venir les pierres dont elle est revêtue
» du fond de l'Arabie; mais, comme on prétend qu'on ne
» connaissait pas encore l'art d'échafauder, on se servit
» de terrasses pour élever les pierres. Ce qui cause la
» plus grande admiration, c'est de voir qu'un ouvrage de
» cette importance ait pu être fait au milieu des sables,
» sans laisser aucun vestige de ces terrasses ni de la taille
» des pierres polies dont il est revêtu; de sorte qu'on serait
» tenté de croire que ces constructions ne sont pas faites de
» la main des hommes, qui opèrent toujours lentement;
» mais qu'elles ont été placées tout-à-coup par les dieux,
» au milieu de ces déserts. Les Egyptiens débitaient, à
» ce sujet, des fables ridicules. Ils prétendaient que les
» terrasses avaient été faites avec du nitre (que l'Egypte
» produit en grande quantité), et qu'en élevant les eaux

(1) 22 kilomètres 520 mètres, 11,286 toises, 6 lieues.
(2) 8 kilomètres 370 mètres, 4297 toises, 2 lieues.

» du Nil, elles avaient été dissoutes et emportées sans
» le secours des hommes, après que la construction fut
» achevée. Mais tous ces contes sont absurdes, et il est
» bien plus naturel de penser que les mêmes hommes
» qui avaient apporté les terres pour former ces pré-
» tendues terrasses, furent employés à les remporter,
» et à remettre le sol dans son premier état, d'autant
» plus qu'on assure que 360 mille hommes furent occupés
» pendant vingt ans à ce travail. »

OBSERVATIONS.

Hérodote ayant parcouru l'Egypte avant qu'elle eût été subjuguée par les Grecs, il est probable qu'il a pu avoir des renseignemens certains des anciens prêtres égyptiens, plus instruits que le vulgaire, qui paraissent du moins plus vraisemblables.

1°. Les machines de bois qu'il indique devaient dispenser d'échafauds; ainsi ces terrasses de terre ou de nitre, dont parle Diodore, étaient inutiles.

2°. La manière dont on a découvert que le milieu de cette pyramide a été fait, indique que tous les débris de la taille des pierres ont été employés pour le remplissage du milieu, renfermé par les revêtemens de pierre, de marbre et de granite.

3°. La chaussée qui a servi à conduire ces pierres, depuis le Nil jusque sur l'éminence où elles sont placées, est décrite par Hérodote d'une manière à faire croire qu'elle existait encore de son tems, puisqu'on en voit encore des restes.

Strabon alla en Egypte avec Ælius Gallus, vers l'an

premier de l'ère vulgaire, 60 ans après Diodore; il visita, en passant, les pyramides dont il parle ainsi au dix-septième livre (1).

« A 40 stades (2) de Memphis est un plateau élevé où
» l'on voit plusieurs pyramides construites pour servir à la
» sépulture des rois. Il s'en trouve trois principales dignes
» d'être remarquées : deux ont été mises au nombre des
» sept merveilles du monde; elles ont un stade de hau-
» teur; leurs bases, qui sont carrées, ont leurs côtés un
» peu plus grands. La plus grande des deux a, vers le
» milieu d'une de ses faces, une grande pierre qui peut
» s'ôter, et qui bouche l'entrée d'un canal oblique con-
» duisant à la chambre où est le tombeau.

» Ces deux pyramides, placées près l'une de l'autre, sont
» sur une même plate-forme. Au-delà, et sur un sol plus
» élevé, se trouve une troisième pyramide beaucoup plus
» petite que les deux autres, mais construite avec plus de
» dépense; car depuis sa base jusqu'au milieu de sa hau-
» teur, elle est revêtue d'une pierre noire avec laquelle
» les Egyptiens font des mortiers. Cette pierre, qui vient
» des montagnes d'Ethiopie, est d'une très-grande dureté
» et difficile à travailler, ce qui rend l'ouvrage plus somp-
» tueux. Cette pyramide passe, dans le pays, pour être
» la sépulture d'une courtisane, érigée aux frais de ses
» amants, etc. »

Il n'y a parmi les anciens auteurs, dont les ouvrages sont parvenus jusqu'à nous, que les trois qui viennent d'être cités qui aient vu les pyramides.

(1) Page 808, édition de l'imprimerie royale. 1720.
(2) 7 kilomètres 588 mètres ou 3819 toises.

DE L'ART DE BATIR. 55

Pline le naturaliste n'en parle que d'après les auteurs grecs dont les ouvrages existaient de son tems, qui avaient écrit sur ces immenses monumens, qui passaient pour une des merveilles du monde. Cet auteur florissait environ 5o ans après Strabon; il s'exprime ainsi au douzième chap. du trente-sixième livre:

Pyramis amplissima ex Arabici lapicidinis constat. Trecenta LXVI. Hominum millia annis XX eam construxisse produntur. Tres verò factæ annis LXXVIII et mensibus IV.

La plus grande des pyramides est en pierres tirées des carrières d'Arabie. Trois cent soixante-six mille hommes furent employés, pendant vingt ans, à sa construction. Au reste les trois grandes pyramides furent achevées en 78 ans et 4 mois.

Qui de eis scripserint, sunt Herodotus, Euhemerus, Duris Samius, Aristagoras, Dionysius, Butorides, Anthisthenès, Demetrius, Demoteles, Apion.

Les auteurs qui ont écrit sur les pyramides, sont Hérodote, Euhémère, Duris de Samos, Aristagoras, Dionysius, Butoridès, Anthisthènes, Démétrius, Démoteles et Apion.

Inter omnes eos non constat à quibus factæ sint, justissimo casu obliteratis tantæ vanitatis auctoribus. Aliqui ex his prodiderunt, in raphanos et allium ac cæpas, mille sexcenta talenta erogata.

Et par un évènement digne de remarque, aucun de ces écrivains ne s'accordent sur les auteurs de ces monumens de vanité, dont les véritables noms sont tombés dans l'oubli. Quelques-uns ont écrit qu'on avait dépensé seulement pour les raves, ails et oignons, seize cents talents.

Amplissima octo jugera obtinet soli, quatuor angulorum paribus intervallis, per octingentos octoginta. Tres pedes singu-

La plus grande occupe, à sa base, huit jugères. Ces faces sont égales entr'elles, étant chacune de huit cent quatre-vingt-trois

lorum laterum, latitudo à cacumine pedes xv.s.

Alterius intervalla singula per quatuor angulos pares, DCCXXXVII.s comprehendunt.

Tertia minor quidem prædictis, sed multo spectatior, Æthiopicis lapidibus, assurgit CCCLXIII pedibus inter angulos.

Vestigia ædificationum nulla extant. Arena latè pura circum, lentis similitudine, qualis in majore parte Africæ.

Quæstionum summa est, quanam ratione in tantam altitudinem subvecta sunt cæmenta. Alii enim nitro ac sole adaggeratis cum crescente opere, ac peracto fluminis irrigatione dilutis; alii lateribus è luto factis, in privatas domos distributis. Nilum enim non putant rigare potuisse, multo humiliorem.

pieds; sa largeur, au sommet, est de 15 pieds ½.

Les quatre faces de la seconde, qui sont égales entre elles, ont 737 pieds ½.

Quoique la troisième soit d'une grandeur moindre que les précédentes, elle excite encore plus l'attention, parce qu'elle est revêtue de pierre d'Ethiopie; sa largeur, entre les angles, est de 365 pieds.

Il ne reste aucuns débris des matériaux employés à leur construction. On ne trouve, à une grande distance autour, que du sable pur rempli de petits graviers qui ont la forme de lentilles, tel qu'on en voit dans la majeure partie de l'Afrique.

Ce qui donne lieu à une grande question, est de savoir comment on a pu porter les pierres à une si grande hauteur. Les uns prétendent qu'on forma, avec du sel et du natron, des espèces de chaussées qu'on élevait en même tems que l'ouvrage, et qu'on détruisit par le moyen de l'eau du fleuve, lorsqu'il fut achevé. D'autres disent que ces levées furent faites en briques crues, et distribuées ensuite dans les maisons des particuliers; car ils pensent que le Nil était beau-

In pyramide maximâ est intus puteus octoginta sex cubitorum, flumen illo admissum arbitrantur.

coup trop bas pour avoir pu détremper les chaussées de nitre.

Dans l'intérieur de la plus grande des pyramides, est un puits de quatre-vingt-six coudées de profondeur, dans lequel on dit que l'eau du Nil arrive, *probablement par un canal de niveau avec les eaux du fleuve.*

Quoique, dans cette description, Pline ne cite pas Diodore de Sicile, on voit qu'il dit les mêmes choses relativement aux chaussées de terre et de nitre, et qu'il témoigne le même étonnement sur ce qu'on n'appercevait autour de ces pyramides aucuns débris des matières dont elles sont formées : le surplus paraît tiré d'Hérodote. On serait tenté de croire que les écrivains cités par Pline, n'ont fait que copier ces deux auteurs.

Quant aux dimensions, c'est une question de savoir de quelle mesure il se sert. Si, par le mot *jugera*, il entend une mesure de superficie ou de longueur? si les pieds dont il se sert pour les exprimer, sont grecs, romains ou égyptiens? et enfin comment accorder la mesure qu'il donne de la grande pyramide, avec celle d'Hérodote, de Diodore de Sicile et de Strabon?

Les Romains appelaient *jugerum* une étendue rectangulaire qui servait à évaluer les terres. Sa longueur était de 240 pieds romains sur 120 pieds de large, produisant une superficie de 28 mille 8 cents pieds carrés, d'où il résulte que huit jugères réunis formeraient une superficie de 230 mille 4 cents pieds pour la base carrée d'une pyra-

mide, dont les côtés ne seraient que de 480 pieds, au lieu de 883 que lui donne Pline.

Si cet auteur a voulu rendre, par *jugerum*, le *plecthron* d'Hérodote, alors il indiquerait une mesure linéaire de cent pieds grecs. Ces pieds étant d'un vingt-quatrième plus grand que les pieds romains, les huit plecthres d'Hérodote devaient répondre à 833 pieds $\frac{1}{3}$ romains, au lieu de 883; ce qui pourrait indiquer une faute dans Pline, comme il s'en trouve de ce genre dans presque tous les ouvrages des anciens auteurs. Ces fautes viennent des copistes, ainsi que nous l'avons déjà remarqué dans le premier livre, au sujet des obélisques, pages 30 et 36. Ce moyen peut bien concilier Hérodote et Pline; mais comment faire pour Diodore de Sicile, qui ne donne que sept plecthres à cette même base? faut-il corriger Diodore par Hérodote, ou Hérodote par Diodore? ou faut-il croire que le plecthre de Diodore pouvait être plus grand que celui dont se sert Hérodote? Cette conjecture présente quelque probabilité, parce que du tems de Diodore de Sicile, on faisait usage en Egypte du pied royal phileterien, plus grand que le pied grec. Le rapport de ces deux pieds, d'après Héron et plusieurs autres auteurs qui ont traité des mesures antiques, en prenant pour point de comparaison le pied romain, et supposant sa grandeur égale à 1, donne le pied grec égal à $1+\frac{1}{24}$, et le pied philetérien à $1+\frac{1}{5}$; ainsi le pied grec est au pied phileterien comme $1+\frac{1}{24}$ est à $1+\frac{1}{5}$: comme 126 est à 144; c'est-à-dire, que 125 pieds phileteriens valaient 144 pieds grecs.

Dans cette supposition, les sept plecthres de Diodore devaient valoir 806 pieds grecs olympiques, au lieu de

DE L'ART DE BATIR.

800 que donne Hérodote. Cette différence n'est pas assez considérable pour empêcher de voir que Diodore et Hérodote sont à-peu-près d'accord sur la mesure de cette pyramide, et que Pline n'a fait que l'évaluer en pieds romains. Mais alors il faut supposer une faute dans Strabon qui évalue cette mesure à un stade ou six plecthres; car en supposant que c'est du stade dont parle Héron, composé de 600 pieds philetériens, cette mesure serait plus petite que celle de Diodore, de 35 mètres $\frac{7}{10}$ ou 110 pieds 9 pouces 10/. $\frac{3}{4}$ de Paris, à moins qu'on ne traduise le passage de Strabon ainsi : « elles ont toutes les deux un » stade de hauteur; mais les côtés de leur base, qui forme » un carré, sont un peu plus grand, c'est-à-dire d'un » sixième, » ce qui donnerait les sept plecthres de Diodore et les huit plecthres d'Hérodote, et concilierait ces trois auteurs, qui, comme nous l'avons déjà remarqué, sont les seuls qui aient vu les pyramides encore entières avec leurs revêtemens.

Au reste, je pense qu'aucun d'eux n'a mesuré cette pyramide, et que les grandeurs qu'ils lui donnent, exprimées en nombre ronds, n'étaient qu'une indication d'après ce qu'on leur avait dit.

En réduisant ces mesures en mètres, d'après l'évaluation que nous en avons donnée au premier livre, pag. 65, on trouvera, en supposant que les 800 pieds d'Hérodote sont des pieds grecs olympiques,

mètres.
248,000

Pour les 700 pieds de Diodore, supposés philetériens, 249,900

Pour les 833 pieds romains répondants aux mesures précédentes, 248,234

Parmi les voyageurs modernes qui ont mesuré la base de cette pyramide, on distingue, 1°. Greaves, qui a trouvé que la longueur de chacun de ses côtés, était de 693 pieds anglais.

	pied de Paris.	mètres.
Et en pieds français, d'après l'évaluation de Picard et Bird,....	650—3	
En mètres,............		211,327
2°. Monconis,.........	682	221,540
3°. Thevenot,.........	682	221,540
4°. Le père Fulgence,....	682	—221,540
5°. Chazelle,.........	690	224,139
8°. Nouet,...........		227,250
9°. Grosbert,.........		236,400
10°. Le Père et Coutelle,....		232,667

La plus grande longueur qui se trouve dans les deux dernières évaluations, vient de ce que la pyramide est supposée avec son revêtement de marbre, et que les autres ne sont que d'après les gradins.

Mais, outre qu'il est très-difficile d'évaluer l'épaisseur que pouvait avoir ce revêtement dont il n'existe pas de vestige, il l'est encore davantage de déterminer le point fixe de sa base. Il est évident qu'en le plaçant plus bas, on obtient une plus grande longueur. Greaves, dont l'exactitude est connue, a pu prendre sa mesure d'après un gradin plus élevé que Chazelle. Les trois derniers, qui étaient de l'expédition d'Égypte, ont fait fouiller pour découvrir cette base, et ils assurent avoir trouvé des repaires certains pour la fixer. En adoptant la mesure

de MM. le Père et Coutelle, on trouvera qu'elle répond à 750½ pieds grecs olympiques,
938 pieds pythiques,
868 pieds égyptiens antiques.
652 pieds phileteriens,
781 pieds romains.

La différence de ces mesures avec celles que nous avons citées, qui sont, comme nous l'avons déjà remarqué, plutôt des indications que des mesures justes; cette différence, dis-je, peut provenir de ce que cette pyramide pouvait être élevée sur une espèce de socle ou base carrée, formant palier tout autour, et de ce que les mesures des anciens se rapportent à cette base.

Voilà, à-peu-près, à quoi peuvent se réduire toutes les recherches que j'ai faites dans les auteurs anciens et modernes. Le travail de la commission d'Egypte nous procurera vraisemblablement d'autres renseignemens qui pourront aider à résoudre cette question importante.

Relativement à l'art de bâtir, la construction des pyramides, ainsi que de tous les autres édifices et monumens bâtis par les Egyptiens avant la conquête d'Alexandre-le-Grand, prouvent, d'une manière évidente, que les anciens Egyptiens ne connaissaient pas l'art de faire des voûtes, soit de maçonnerie ou de pierres de taille.

Quant à la manière dont les matériaux qui composent ces pyramides ont été transportés et mis en place, je pense que c'était par le moyen de plans inclinés sur lesquels on les traînait, à force d'hommes, à-peu-près comme nous l'avons indiqué au premier livre, en parlant des obélisques et des chapelles monolithes; avec des treuils ou

des cabestans. La fameuse chaussée, dont parle Hérodote, en est une preuve, ainsi que la manière dont il s'explique en parlant de la grande pyramide construite d'abord par gradins, et revêtue ensuite avec de grandes pièces de marbre de 30 pieds de longueur.

Le procédé qu'il indique est fort simple ; c'est, selon moi, celui qui convenait le mieux, eu égard à la grande quantité d'hommes qu'on y employait.

Ces machines de bois court qu'on plaçait sur les gradins, pour élever les pierres de l'un à l'autre, paraissent être des cabestans et des plans inclinés qui remplissaient les angles compris entre les gradins.

En commençant l'opération du revêtement par le haut, on avait la facilité de pouvoir terminer successivement les parties supérieures, sans courir le risque de les endommager en travaillant aux parties inférieures. Ce procédé avait de plus l'avantage de dispenser d'échafauds, parce que chaque gradin en tenait lieu. Il est probable que les côtés des marbres qui devaient former la surface inclinée de la pyramide n'étaient qu'ébauchés, et qu'on les finissait sur place, après que chaque rang était fini de poser, en les raccordant avec les parties déjà faites.

A l'intérieur de cette pyramide sont deux chambres sépulcrales, placées l'une au-dessus de l'autre vers le centre, comme on le voit dans la coupe, figure 1 de la planche XXIII, aux lettres i et l.

Celle du bas, qui est la plus petite, a 17 pieds $\frac{1}{2}$ de longueur (5 mètres 684 millimètres), sur 15 pieds 10 pouces de large (5 mètres 170 millimètres) ; les murs sont en granite : elle est couverte en forme de toit à deux pentes par de grandes pièces, aussi de granite, qui

se réunissent au milieu où elles forment un angle. Cette disposition, qui tient lieu de voûte, lui a probablement été donnée à cause du massif qu'elle avait à soutenir.

L'autre chambre au-dessus, qui paraît être la principale, a 32 pieds de long (10 mètres 295 millimètres), sur 16 pieds (5 mètres 147 millimètres) : le pavé, les murs et le plafond, sont en granite. Les murs ont 18 pieds 10 pouces de hauteur (6 mètres 117 millimètres); ils sont formés de six assises égales qui règnent tout autour à la même hauteur. Le plafond est composé de neuf grandes pièces de granite qui portent sur les deux murs opposés dans le sens de la largeur.

D'après la précaution prise pour la chambre inférieure, on peut croire que ces plafonds ne portent pas la masse au-dessus, qui serait encore plus considérable que celle qui répond à la chambre du bas, mais que le dessus de ce plafond est isolé par un évidement formé ou par de grandes pierres inclinées comme la couverture de la chambre inférieure, ou plutôt par une espèce de pyramide creuse formée par des encorbellemens, comme nous l'avons indiqué par des lignes ponctuées.

On communique à ces chambres par différens conduits représentés dans la coupe, figure 1, dont le premier, b, a son entrée vers le milieu de la face tournée au nord, au dix-neuvième gradin de la base apparente, et au vingt-deuxième de la base découverte par les membres de la commission d'Egypte.

Cette entrée se trouve au bas d'une espèce de faux portail, représenté par la figure 2. Ce canal va en descendant selon une pente d'environ 26 degrés; sa longueur est de 112 pieds (36 mètres 382 millimètres), sa

largeur intérieure est de 3 pieds 4 pouces (1 mètre 082 millimètres), sur autant de hauteur, jusqu'à environ 100 pieds. Les côtés de ce conduit sont formés par une espèce de marbre d'un blanc jaunâtre, ainsi que ceux de tous les autres, dont il nous reste à parler.

Plus loin c'est un passage forcé dans la masse, qui ne présente plus qu'un trou irrégulier et difficile, d'environ 2 pieds de largeur sur 1 pied $\frac{1}{2}$ de haut. Au bout de cette route forcée, qui a environ 32 pieds, on trouve un grand évidement où l'on peut se tenir debout, et un autre conduit ascendant dont la pente en sens contraire est aussi roide que celle du premier. Le sol de ces conduits est si glissant qu'ils seraient impraticables, si on n'y avait pas creusé des trous pour assurer le pied. Le moindre faux pas est capable de faire glisser à reculons celui qui grimpe, jusqu'au bas.

La longueur du second conduit est de 77 pieds (24 mètres 012 millimètres), sur mêmes dimensions à l'intérieur que le précédent. A son extrémité on en trouve trois autres; savoir, un horizontal, un vertical en forme de puits, et un plus grand, faisant suite à celui dont on vient de parler. Le conduit horizontal a 118 pieds de longueur (38 mètres 331 centimètres), sur même hauteur et largeur que les précédens; il communique à la chambre inférieure dont il a été ci-devant question. Le conduit vertical, en forme de puits, est ovale; son grand diamètre est de 3 pieds 4 pouces (1 mètre 083 millimètres) sur 2 pieds $\frac{1}{2}$ (0 mètre 812 millimètres). On y descend par le moyen des entailles pratiquées aux côtés opposés, où l'on pose alternativement les pieds et les mains. Ce puits, à environ 7 mètres ou 21 pieds $\frac{1}{2}$ de profondeur, change

de direction; il devient incliné, et se prolonge jusqu'à 19 mètres ; ou 60 pieds; là on trouve une fenêtre, ou trou carré, par lequel on communique à une grotte évidée dans la masse naturelle: c'est une espèce de gravier dont les grains sont fortement adhérens entr'eux. Cette grotte s'étend d'orient en occident à 3 mètres. On rencontre ensuite un autre conduit incliné, creusé dans cette même masse, mais qui s'éloigne moins de la perpendiculaire que le précédent; sa profondeur est 123 pieds (40 mètres): on ne trouve dans le fond, que les pierres et le sable qu'on y a jeté, sans aucune issue.

Il paraît que la tradition avait conservé une idée des constructions intérieures de cette pyramide, puisque Pline, qui vivait dans un tems où elle était encore fermée, fait mention de ce puits dans le passage que nous avons rapporté. Il lui donne 86 coudées ou 129 pieds romains (38 mètres 442 millimètres), et il dit qu'il servait à y introduire l'eau du Nil, probablement par le moyen d'un canal souterrain.

Le troisième conduit en pente par lequel on monte à la chambre sépulcrale du haut, ou chambre royale, est plus grand que les autres. Le bas est divisé en trois parties sur la largeur; deux forment banquettes le long des murs; celle du milieu forme une espèce de canal dont la largeur est de 3 pieds 2 pouces 8 lignes (1 mètre 047 millimètres), la largeur au-dessus des banquettes est de 6 pieds 5 pouces 4 lignes (2 mètres 093 millimètres); en sorte que la largeur de chaque banquette est de 1 pied 7 pouces 4 lignes (0 mètre 523 millimètres), sur 2 pieds 4 pouces de haut (0 mètre 758 millimètres).

La hauteur de ce conduit, ou galerie rampante, est

formée de neuf assises qui suivent la pente, dont sept forment, les unes sur les autres, des saillies ou encorbellemens d'environ 2 pouces $\frac{1}{2}$ (68 millimètres); en sorte que la largeur du plafond se trouve réduite à-peu-près à la largeur du canal compris entre les banquettes. Ce rétrécissement d'une si petite largeur, comparée à celle de la grande salle, n'a pu être imaginé que pour pouvoir la couvrir avec des pierres posées suivant la longueur du canal, assez larges pour poser sur les deux murs qui le forment.

Ce conduit ne communique pas immédiatement à la chambre royale; on trouve au fond, qui forme un palier de niveau, un autre conduit horizontal divisé en quatre parties. La première partie est basse et étroite comme celui de l'entrée de la pyramide. Les deux parties du milieu, qui ont plus de hauteur, étaient séparées par une pièce de marbre verticale placée dans des rainures, comme une vanne d'écluse. La dernière partie de ce canal, qui arrive à la chambre royale, n'est pas plus élevée que la première.

Maillet, qui a visité et examiné avec la plus grande exactitude toutes les parties intérieures de ce monument, pour tâcher d'expliquer les motifs de la disposition de ces conduits, pense qu'à l'exception du grand et de celui en forme de puits, tous les autres ont été remplis par de grandes pierres ou blocs de marbre écarris, qu'il a fallu briser ou enlever pour y pénétrer.

Il croit que le dépôt de toutes ces pierres était dans le grand conduit rampant, et que les entailles qu'on voit dans les murs et sur les banquettes, ont été faites pour fixer les pièces de bois qui soutenaient ces pierres au-

dessus du canal, pendant le tems qu'on travaillait à finir l'intérieur des chambres sépulcrales. Dès qu'elles furent terminées, et qu'on y eut placé les corps de ceux qu'elle devait contenir, on commença à boucher les deux parties de conduit *b* et *d*, figure 1, planche XXIII, dont une aboutissait à la chambre royale, et l'autre au grand conduit rampant, marqué C. On remplit ensuite le conduit D, et celui F, qui allait à l'autre chambre sépulcrale : on employa à cette opération toute la pierre qui était déposée dans le grand conduit. Les ouvriers qui y furent employés sortirent par le puits qui communiquait à l'extérieur par quelqu'issues, qu'ils bouchèrent en se retirant. Le conduit H, fut réservé pour le dernier, parce qu'il pouvait être rempli par l'extérieur, en y faisant couler des pierres taillées exprès, qui en remplissaient toute la capacité (comme je présume qu'on l'avait fait pour les autres). La pente de ce conduit devait faciliter cette opération, qui ne fut probablement faite que lors du revêtement de l'extérieur, ainsi que le faux portail représenté par la figure 2 ; il est remarquable par les pierres inclinées en sens contraire qui forment un chevron double, et paraissent indiquer une excavation au-dessous.

La figure 3 représente la chambre royale sur une plus grande échelle que la coupe, avec le sarcophage en marbre thébaïque qui s'y trouve. On a indiqué la disposition des pièces de granite qui forment le plafond et l'élégissement pyramidal au-dessus, avec les parties de conduit qui le séparent du grand. La chambre inférieure est représentée par la figure 4, avec les décombres dont elle est remplie et une partie du canal qui y conduit.

M. Maillet a observé, dans les pierres qui forment le

plafond de ce canal, une fente continue qui va dans toute sa longueur; elle peut être l'effet du tassement et de la charge énorme qu'il soutient : c'est le seul endroit où il en ait apperçu. Il ne s'en trouve point dans le grand conduit; pour s'en assurer, à défaut de perches assez grandes, qui ne pouvaient pas être introduites à l'intérieur, à cause des sinuosités des parties forcées au bout du premier canal, il se servait de plusieurs bâtons qu'il faisait lier les uns au bout des autres ; à l'extrémité il attachait une bougie, qu'il faisait promener le long des murs et plafonds.

La figure 5 fait voir l'intérieur du grand conduit, avec les pierres en saillie qui diminuent sa largeur par le haut; le plafond rampant et les banquettes du bas; les entailles et les trous pour les pièces de bois dont il a été parlé; le canal du milieu et les trous pour poser les pieds. Strabon, que nous avons ci-devant cité, qui avait vu cette pyramide dans un tems où elle était encore entière et couverte de son revêtement, dit que presque vers le milieu d'une des faces, il y avait une grande pierre qui pouvait s'ôter, sous laquelle était un conduit oblique qui allait jusqu'à la chambre du tombeau; ce qui prouve qu'à cette époque on avait conservé une idée de la disposition intérieure de cette pyramide.

ARTICLE VII.

De la manière dont le soubassement et le mur circulaire de la tour du dôme de Saint-Pierre de Rome sont construits, et de quelqu'autres constructions.

L'église et le dôme de Saint-Pierre de Rome ont été construits en maçonnerie de blocage, avec des revêtemens en briques et en pierres de taille. Mais comme on n'a pas apporté à ce genre de construction toutes les précautions que nous avons fait voir que les anciens y mettaient, et qui deviennent indispensables, lorsqu'elles doivent supporter une charge considérable, il en est résulté que les murs et soubassemens de la tour du dôme ont éprouvé des accidens qu'on a attribué à la poussée des voûtes, tandis qu'ils ne sont que l'effet de l'inégalité de tassement dont leur construction les rend susceptibles.

Les figures 1, 2 et 3 de la planche XXIV, représentent la coupe, le plan et l'élévation extérieure d'une partie de ce mur, avec un de ses contre-forts, et le soubassement au-dessous jusque sur le dessus des grands arcs.

Le revêtement intérieur est en briques recouvertes d'un enduit de stuc; les parties extérieures entre les contre-forts ne sont revêtues que d'un placage en pierre, dite *travertine*, qui a très-peu d'épaisseur; le milieu du mur est en maçonnerie de blocage: mais cette dernière, au lieu d'avoir été disposée par couches arasées et battues, à la manière des anciens, a été faite sans précautions, en petits moilons bruts et irréguliers, pierrailles et débris

d'anciennes constructions, jetées sans ordre avec le mortier. Les contre-forts extérieurs sont tous en pierres de taille, ainsi que la partie extérieure du soubassement.

D'après cette disposition, il devait nécessairement arriver que la maçonnerie de blocage, répondant à la plus grande charge, et étant susceptible d'un plus grand tassement, a rejeté en s'affaissant, la majorité du fardeau sur les revêtemens : cette surcharge a dû occasionner tous les effets qui se sont manifestés, c'est-à-dire les lézardes, désunions, ruptures, écrasemens, et l'espèce de déchirement qui a détaché les contre-forts du mur de la tour, ainsi que les parties de soubassement sur lesquelles ils portent, par une désunion générale, f, qui fait le tour du corridor, F, pratiqué dans le soubassement.

Ceux qui ont attribué ces effets à la poussée des voûtes, n'ont pas fait attention que si cet effet eût été assez puissant pour fracturer et désunir de toutes parts les murs de la tour, elle n'aurait pas pu, dans cet état, résister un instant à un effort devenu plus grand par les désunions de la voûte, dans l'état de faiblesse où elle se trouvait. Je me suis assuré, en examinant avec attention toutes les parties endommagées, qu'elles étaient une suite nécessaire de l'inégalité du tassement des différentes espèces de constructions.

Le père Jacquier, minime et savant mathématicien de Rome, avec lequel je les ai visité plusieurs fois, fut obligé de convenir, d'après les observations que je lui fis, que la principale cause de ces effets devait être attribuée à l'affaissement inégal des constructions, et que les effets de la poussée n'étaient que secondaires. Nous traiterons plus particulièrement cette dernière question au quatrième

livre auquel nous renvoyons, et nous terminerons par dire que ce genre de construction, quelque bien fait qu'il puisse être, ne doit jamais être employé pour des murs ou points d'appuis qui ont une très-grande charge à soutenir.

Lorsque les anciens avaient à faire des murs de ville, ou des constructions qui exigeaient des épaisseurs considérables, et que la promptitude avec laquelle ils devaient être faits, ne leur permettait pas d'y apporter toutes les précautions qu'ils avaient coutume de prendre, ils se servaient, pour les relier, de pièces de bois. Voici comment Vitruve s'explique au cinquième chapitre du premier livre :

Crassitudinem autem muri ita faciendum censeo, uti armati homines supra obviam venientes, alius alium sine impeditione præterire possint.	Quant à l'épaisseur du mur, je pense qu'elle doit être assez grande pour que deux hommes armés, allant en sens contraire l'un de l'autre, puissent passer l'un à côté de l'autre sans se gêner.
Tum in crassitudine ejus perpetuæ taleæ oleaginæ ustulatæ quàm crebriter instruantur, uti utræque muri frontes inter se (quemadmodum fibulis), his talcis colligatæ æternam habeant firmitatem.	On formera dans l'épaisseur du mur des espèces de chaînes avec des pièces de bois d'olivier durcies au feu, placées à peu de distance les unes des autres (ces pièces fortement réunies avec des boulons), procureront à ces murs une solidité et une durée sans borne.
Namque ei materiæ, nec tempestas, ne caries, nec vetustas potest nocere, sed ea in terrâ	Car ni les intempéries de l'air, ni la vermoulure, ni le tems, ne peuvent altérer ce bois ainsi

obruta et in aquâ collocata permanet sine vitiis utilis sempiterno.

Itaque non solum in muro, sed etiam in substructionibus, quique parietes murali crassitudine erunt faciendi hac ratione religati, non cito vitiabuntur.

préparé ; et soit qu'il doive être enfoui dans la terre, ou placé dans l'eau, il s'y conserve toujours sain et sans altération.

C'est pourquoi on peut employer utilement ce moyen, non-seulement pour les murs de ville, mais encore pour les substructions, et pour toutes sortes de murs dont l'épaisseur est considérable, afin de lui procurer une plus longue durée.

Cet usage de relier les murs avec des pièces de bois a été autrefois en usage. Je me souviens d'avoir vu dans des anciennes maisons que mon père était chargé de faire démolir, des liaisons dans les murs mitoyens, formées par des poutres qui formaient l'épaisseur du mur, dont la longueur était de 12 à 15 pieds ; la plupart étaient en bois de noyer bien conservées : mon père les vendait aux menuisiers pour faire des meubles, à cause de la belle couleur foncée qu'elles avaient acquises. Il paraît que les autres bois se conservent dans le mortier ; car dans la démolition d'une partie de l'ancien cloître des jacobins, qui avait été distribuée pour le concile général tenu à Lyon en 1245, on trouva que les planches de sapin des cloisons de distribution, appelées *galandages*, revêtues de mortier des deux côtés, étaient sans vermoulure et bien conservées.

Une construction plus curieuse en ce genre, est celle d'un ancien jeu-de-paume, avec des ornemens gothiques, dont les murs étaient à moitié formés par des morceaux de bois de chêne posés en liaison comme des pierres de

taille; ils avaient 9 à 10 pouces de gros sur 2 pieds ½ de long, parfaitement bien joints, et formant une superficie bien droite et lisse, qui présentait l'apparence d'une belle construction en pierre de taille. Les amateurs et les gens de l'art pourront juger si ce genre de revêtement peut présenter quelqu'avantage.

Murs des Gaulois.

Jules César, dans le septième livre de ses Commentaires sur la guerre des Gaules, parle d'une manière de bâtir des murs avec des poutres, de la pierre de taille et de la terre, qu'il explique ainsi :

Muris autem omnibus Gallicis hæc fere forma est; trabes directæ perpetuæ in longitudinem, paribus intervallis, distantes inter se binos pedes, in solo collocantur : hæ revinciuntur introrsus et multo aggere vestiuntur.

Ea autem quæ diximus, intervalla grandibus in fronte saxis effarciuntur. Iis collocatis, et coagmentatis, alius insuper ordo adjicitur; ut idem illud intervallum servetur; neque inter se contingant trabes, sed paribus intermissæ spatiis, singulæ singulis saxis interjectis, arte contineantur. Sic deinceps omne

Presque tous les murs des Gaulois sont construits de cette manière ; ils commencent par poser sur le sol des poutres éloignées parallèlement les unes des autres de deux pieds, et après les avoir relié par d'autres posées en travers, ils les garnissent de beaucoup de terre.

Les intervalles entre les poutres sont garnis, sur la face apparente, de grandes pierres posées en liaison; au-dessus du premier rang on en pose un autre de même grandeur, afin de conserver entre les poutres un même intervalle, de manière qu'elles ne se touchent pas, mais qu'elles paraissent séparées les

opus contextitur, dum juxta muri altitudo expleatur.

Hoc quum in speciem varietatemque opus deforme non est, alternis trabibus ac saxis, quæ rectis lineis suos ordines servant : tum, ad utilitatem, et defensionem urbium, summam habet opportunitatem, quod et ab incendio lapis, et ab ariete materia deffendit ; quæ perpetuis trabibus pedes quadragenos plerumque introrsus revincta, neque perrumpi, neque distrahi potest.

unes des autres par des espaces égaux, en plaçant, avec art, alternativement des poutres et des pierres. C'est ainsi que tout l'ouvrage s'exécute, jusqu'à ce que les murs soient élevés à leur juste hauteur.

Cet ouvrage, par sa forme et sa variété, n'est pas désagréable, étant composé alternativement de bouts de poutres et de pierres disposées par rangs en ligne droite. Cet arrangement a de plus, un grand avantage pour la défense et l'utilité des villes, car les pierres mettent ces murs à l'abri des incendies, et les poutres font qu'ils résistent aux efforts du belier. Cette combinaison de poutres, dont la plupart ont quarante pieds de longueur, et qui sont fortement réunies à l'intérieur, ne peut être ni rompue ni enfoncée.

OBSERVATION.

Presque tous les auteurs qui ont interprété ce passage, ont prétendu que ces poutres de quarante pieds, formaient l'épaisseur du mur; mais il ne se trouve rien dans le texte qui puisse justifier cette opinion : il semble plutôt indiquer que ces poutres étaient placées selon la longueur du mur, et que celles posées en travers, dont le bout paraissait à la face extérieure, n'avaient pas quarante

pieds; car le texte ne dit pas que toutes les poutres avaient cette longueur, mais la plupart (*plerumque*).

Les figures 6 et 7 de la planche XXIV, indiquent la manière dont je pense que ces murs pouvaient être construits.

Chaque rang de poutres, tant longitudinal que transversal, formaient ensemble une espèce de grillage d'une seule épaisseur, parce que les pièces étaient entaillées à mi-bois. Par cette disposition, le parement intérieur se trouve semblable au parement extérieur : les intervalles carrés formés en dedans par le croisement des poutres étant rempli de terre bien battue. Il devait résulter de cet arrangement, des murs de rempart extrêmement solides, capables de résister aux efforts du belier, sans se désunir.

Dans la traduction italienne des Commentaires de César, imprimée à Venise en 1575, dont on attribue les figures à Palladio, cette espèce de mur n'est composée que de poutres de quarante pieds, posées en travers, c'est-à-dire formant l'épaisseur du mur ; portant d'un bout sur une assise de pierre de la face extérieure, et assemblée de l'autre dans un grillage à-plomb qui forme la face intérieure, et qui paraît composée de pièces assemblées à mi-bois. Mais il faut observer que par cette disposition, indiquée par la figure 4, les bouts des grandes poutres répondant aux endroits où les pièces du grillage se croisent, ne peuvent être soutenus que par des tenons emmanchés dans des mortaises pratiquées dans des pièces de bois déjà affaiblies par des entailles, et que le reste de la longueur des poutres n'est soutenu que par les terres du remplissage; d'ailleurs cette combinaison ne présente pas

une solidité suffisante pour résister aux coups de belier : ils auraient facilement enfoncé ces poutres, qui, ne se trouvant reliées nulle part dans l'intérieur, comme l'indique le texte des Commentaires, par le mot *introrsus*, qui n'indique pas la face intérieure, mais le dedans.

Juste Lipse, dans son Traité sur les machines de guerre des anciens, publié à Anvers en 1599, sous le titre de *Poliocerticon*, donne une figure de ces murs qui diffère de celle de Palladio. Il place des poutres à chaque rang d'assises, mais il les dispose de manière que chacune répond au milieu de l'espace de celle du rang supérieur ou inférieur. Par cet arrangement, indiqué par la figure 5, il ne se trouve pas d'assise sans poutre, comme dans la figure de Palladio ; il en résulte un assemblage un peu plus solide, parce qu'il n'y a que la moitié des poutres qui soient soutenues par des tenons, et que les autres, passant entre les pièces horizontales du grillage qui forme la face intérieure, portent solidement, dans toute leur épaisseur, sur les pièces inférieures, et servent elles-mêmes d'appui aux pièces supérieures, de manière à pouvoir se passer des montans à-plomb ; mais ni l'une ni l'autre de ces dispositions ne peuvent produire cette forte union des poutres à l'intérieur, qui faisait la principale force de ce genre de construction, d'après le texte, et que nous avons tâché de rendre par la disposition que nous avons proposé, indiquée et détaillée par les figures 6 et 7.

SECTION DEUXIÈME.

Des voûtes et de leur construction.

Les voûtes sont des constructions en pierres, que l'art a imaginé pour suppléer aux planchers et aux couvertures en bois, afin de rendre les édifices plus durables et les mettre à l'abri des incendies. La construction des voûtes est la partie la plus difficile de l'art de bâtir. Il paraît que ces constructions n'ont été en usage que long-tems après qu'on a su tailler les pierres, pour faire des murs, des pied-droits et même des colonnes.

ARTICLE PREMIER.

Des moyens que les anciens ont employé pour suppléer aux voûtes.

D'après les restes des plus anciens monumens dont parle l'histoire, les anciens Egyptiens paraissent être les premiers qui, pour rendre leurs édifices plus durables, se sont avisé de les couvrir avec de grandes pierres : ce moyen de suppléer aux voûtes a aussi été mis en usage chez les anciens peuples de l'Asie. Le canal souterrain et les fameux jardins en terrasse, qu'on attribue à Sémiramis, n'étaient formés que par de grandes pierres.

Diodore de Sicile, Strabon et Quinte-Curce parlent

de ces jardins qui passaient pour une des sept merveilles du monde; mais comme tous ceux qui ont traduit ou interprété ces auteurs, se sont servis des mots d'arcades et de voûte, qui ne se trouvent pas dans le texte, nous avons essayé d'en faire une nouvelle traduction que nous nous sommes efforcé de rendre plus fidelle.

Nous commencerons par celle du passage de Diodore de Sicile, livre second, faite d'après l'édition de Wesseling, Amsterdam, 1746, page 124, et comparée avec celle de l'abbé Terrasson.

Traduction de l'abbé Terrasson.

« Les côtés de ce jardin, qui était carré, avaient chacun quatre arpens de longueur. On y arrivait en montant, et l'avenue en était bordée, de part et d'autres, de bâtimens convenables, ce qui lui donnait l'air d'un théâtre. Les degrés, ou plutôt les plate formes par lesquelles on y montait, étaient soutenues par des *arcades* qui servaient aussi à porter le poids du jardin. Ces *arcades* s'élevaient presque insensiblement les unes au-dessus des autres. Mais aussi la dernière était de cinquante coudées de haut, et soutenait le devant du jardin, qui gardait ensuite un parfait niveau dans toute son étendue. Il était posé sur des espèces de *piliers*

Chacun des côtés de ce jardin avait quatre pléthres de longueur. On y arrivait par des chemins en pente douce, qui allaient de l'un à l'autre, soutenus par des constructions qui présentaient l'aspect d'un théâtre. Le dessous de ces constructions, solidement faites, formait des divisions ou espaces étroits au-dessus desquelles étaient établi le jardin et les terrasses qui s'élevaient à peu de hauteur les unes au-dessus des autres.

La plus élevée de ces constructions, qui avait cinquante coudées de haut, soutenait la plate-forme supérieure du jardin. Cette plate-forme était de niveau, et bordée de parapets tout autour. Les murs, bâtis à grands frais, avaient vingt-deux

Traduction de l'abbé Terrasson.

» d'une solidité extrême, puisqu'ils avaient 22 pieds en carré. *Comme ils n'étaient distans les uns des autres que de dix pieds, on avait jeté de l'un à l'autre des blocs de pierres de seize pieds de long et de quatre pieds d'épaisseur.* Ces pierres soutenaient un plancher ou une première couche de roseaux liés avec une grande quantité de bitume ; une seconde couche, qui était double, de briques cuites liées avec du plâtre, et une troisième couche de plomb pour empêcher que l'humidité de la terre qu'on mettrait dessus ne pénétrât jusqu'au mur. On y en avait porté une si grande quantité, que sa hauteur suffisait aux racines des plus grands arbres. Le jardin en contenait, en effet, un grand nombre de toutes les espèces, qui étaient d'une grandeur et d'une beauté surprenante. Comme le jour entrait librement par dessous les arcades, on avait pratiqué entre les piliers plusieurs chambres magnifiques où l'on pouvait manger. Un seul des murs était creux depuis le haut jusqu'en

pieds d'épaisseur ; les espaces vides qu'ils laissaient entr'eux avaient dix pieds de largeur. Ils étaient recouverts, pour former une plate-forme générale par de grandes pierres, qui, avec leurs portées sur les murs, avaient seize pieds de long et quatre de large. Sur cette plate-forme de pierre on avait d'abord étendu une couche de roseaux mêlée de beaucoup d'asphalte ; la seconde était formée d'un double rang de briques cuites maçonnées avec du plâtre. On y avait enfin ajouté, pour troisième couverture des lames de plomb, afin d'empêcher que l'humidité ne pénétrât en dessous. La quantité de terre dont on avait chargé cette plate-forme, suffisait aux racines des plus grands arbres. Le sol, parfaitement uni, était rempli d'arbres de toute espèce, dont la grandeur et la beauté ravissaient les spectateurs. Les espaces entre les murs, qui recevaient la lumière par leurs parties élevées les unes au-dessus des autres, rénfermaient des salles royales, et un grand nombre d'autres de différentes formes.

Un de ces espaces avait, à sa

Traduction de l'abbé Terrasson.

» bas: c'est celui dans l'épaisseur duquel on avait placé des pompes qui descendaient dans le fleuve, et qui apportaient jusque dans le jardin toute l'eau dont on pouvait avoir besoin pour l'arroser; de sorte que du dehors, on n'appercevait rien de cette construction. »

plate-forme la plus élevée, des ouvertures et des machines à l'aide desquelles on montait du fleuve, avec beaucoup d'effort, une quantité d'eau suffisante à l'arrosement, et cela, sans que personne pût voir à l'extérieur le jeu des machines.

OBSERVATION.

La faute des traducteurs et des interprètes est d'avoir rendu le mot grec *syringx* du texte, en latin par *fornix* ou *concameratio*, et en français par *voûte* et *arcade*.

Les Grecs désignaient, par *syringx*, un conduit étroit, une galerie souterraine creusées dans la masse. Strabon se sert de ce mot pour désigner le conduit oblique qui mène au centre de la grande pyramide. D'ailleurs l'expression de voûte et arcade se trouve contraire aux détails de construction que Diodore donne de ce monument; car il dit très-positivement que les espaces entre les murs (*syringges*) étaient couverts par des pierres de 16 pieds de long sur 4 pieds de large, ce qui exclut toute idée de voûte et d'arcade.

Il est bon de remarquer que dans ce passage, Diodore parle de plâtre (*gypsó*) pour unir les briques; cependant, lui-même et tous les autres auteurs qui ont parlé des constructions de Babylone, se sont accordé à dire que les briques dont elles étaient formées étaient liées avec du bitume.

Quelques voyageurs modernes ont observé que le bitume qui lie les restes des anciennes constructions qui existent, paraît mêlé d'une espèce de terre, et que c'est encore le procédé qu'on suit à Bagdat. Cette espèce de terre, qui est blanchâtre, est peut-être ce que Diodore indique par le mot (*gypsô*).

Strabon, en parlant de ces jardins, dit aussi qu'ils forment un carré dont chaque côté est de quatre plèthres; mais, au lieu de murs, il désigne des piliers à base carrée comme des dés, et disposés comme des tablettes à jouer ou des damiers. Ces piliers étaient construits en pierres et en briques maçonnées en bitume; mais il prétend qu'ils étaient creux, et que le vide était rempli de terre pour recevoir les racines des grands arbres.

La description que Quinte-Curce donne de ces jardins paraît avoir été faite d'après quelques-uns des auteurs qui suivirent Alexandre le Grand, et qui avaient vu ces jardins encore existans. Elle est ainsi conçue:

Super arce vulgatum Græcorum fabulis miraculum, pensiles horti sunt; summam murorum altitudinem æquantes, multarumque arborum umbrâ et proceritate amæni.	Au-dessus de la citadelle, sont placés ces jardins suspendus, si vantés par les Grecs, élevés à la hauteur des murs, et plantés de beaucoup d'arbres qui forment, par leur hauteur et leur ombre, une promenade délicieuse.
Saxo pilæ quæ totum sustinent instructæ sunt; super pilas lapide quadrato solum stratum est, patiens terræ, quam altam injiciunt; et humoris, quo rigant terras: adeoque validas arbores	Toute la masse est élevée sur des piliers de pierre qui soutiennent une plate-forme faite avec de grandes pierres carrées, chargées d'une grande quantité de terre, avec des con-

TOM. II. L

sustinet moles, ut stipites earum VIII cubitorum spatium crassitudine æqueant, in L pedum altitudinem emineant, et frugiferæ sint ut si terrâ suâ alerentur.

Et cùm vetustas non opera solum manufacta, sed etiam ipsam naturam paulatim exedendo perimat; hæc moles, quæ tot arborum radicibus præmitur, tantique nemoris pondere onerata est, inviolata durat.

Quippe xx lati parietes sustinent, undecim pedum intervallo distantes, ut procul visentibus silvæ montibus suis imminere videantur.

duits d'eau pour les arroser. Cette masse de terre est suffisante pour entretenir dans un état de vigueur, des arbres dont les souches occupent un espace de huit coudées, qui ont cinquante pieds de hauteur, et qui portent des fruits, comme s'ils étaient dans leur terrain naturel.

Et quoique la vétusté altère, non-seulement les ouvrages faits de main d'homme, mais encore ceux de la nature, cette masse, pénétrée par les racines de tant d'arbres, et qui paraît soutenir le poids d'une immense forêt, existe encore en son entier.

Mais aussi elle est soutenue par vingt larges murailles, placées à onze pieds de distance les unes des autres. Cette masse, vue de loin, présente l'aspect des forêts qui s'élèvent au-dessus des montagnes.

OBSERVATION.

Relativement à la disposition de ces jardins, il faut remarquer que Diodore parle de murs de 22 pieds d'épaisseur, placés à 10 pieds de distance les uns des autres, et formant entr'eux des espaces étroits qu'il désigne sous le nom de *syringges*, où la lumière pouvait pénétrer.

Strabon parle de piliers carrés en forme de dés, placés

les uns sur les autres et disposés en forme de damier. Il ajoute que ces piliers, qui étaient creux, avaient été rempli de terre pour y planter des arbres.

Quinte-Curce semble réunir les deux moyens, puisque d'abord il parle de piliers réunis par des pierres carrées qui formaient la plate-forme du jardin, et ensuite de vingt larges murs éloignés de onze pieds les uns des autres.

J'ai essayé, en conciliant ce qu'il y a de particulier dans les descriptions de ces auteurs, de présenter, à la planche XXV, une idée de la forme et de la disposition que pouvaient avoir ces jardins, avec quelques détails relatifs à leur construction. On voit, par les figures 1 et 2, que j'ai disposé sur trois côtés, des terrasses élevées en retraite les unes au-dessus des autres en forme de gradins, surmontées chacune d'un rang d'arbres.

Je suppose, d'après Strabon, que ces arbres, ainsi que ceux du jardin, sont plantés dans des piliers creux dont le milieu est rempli de terre. En donnant à la base de ces piliers 22 pieds grecs pour chaque côté, et 4 pieds pour l'épaisseur des murs qui les forment, il reste, pour la partie remplie de terre, 14 pieds, c'est-à-dire plus de 9 coudées en carré: cette disposition se trouve justifiée par le passage que nous avons cité de Quinte-Curce, où il est dit que les souches des grands arbres occupaient un espace de 8 coudées. Entre ces piliers, rangés comme l'indique Strabon, j'ai pratiqué les diètes et salles royales dont parle Diodore, où la lumière et l'air pouvaient, en pénétrant de toutes parts, procurer des abris frais dans les grandes chaleurs; elles devaient être très-agréables dans un climat aussi ardent que celui où était situé la ville de Babylone, environ à 32 degrés $\frac{1}{2}$ de latitude. Cette

disposition est indiquée par les lettres H, H, H, dans la moitié du plan pris au-dessus du second palier des rampes douces qui conduisent aux terrasses et au jardin supérieur. Ces salles pouvaient être peintes, revêtues de marbres ou de briques cuites, coloriées ou vernissées comme celles que l'on trouve dans les ruines qu'on prétend être les restes du palais de Nabuchodonosor, auquel on attribue aussi ces jardins. On y communique, des jardins supérieurs et des terrasses, par des rampes douces intérieures.

Le dessous de cet étage pouvait être formé par des murs parallèles sur lesquels étaient établis les piliers, ce qui concilie les passages de Diodore et de Strabon.

J'ai environné le jardin supérieur d'un portique, au lieu d'un rempart que semble indiquer Diodore par le mot *épalxéon* : au milieu j'ai placé un petit bâtiment au-dessus du vide, dans lequel je mets les machines qui servaient à élever l'eau pour les arrosemens.

Je pense que les précautions de recouvrir les plateformes en pierres de taille, d'une couche de bitume et de roseaux, d'un double rang de briques recouvert en lames de plomb, avaient pour objet de renvoyer toute l'eau de pluie qui tombait sur les allées, dans les carrés de terre où étaient plantés les arbres, afin de maintenir leurs racines toujours fraîches, indépendamment des eaux élevées du fleuve.

Ruines de Tchelminar ou Persépolis.

Les promenades couvertes qui mettaient à l'abri du soleil, sans intercepter le courant d'air, paraissent avoir été en usage dans la plus haute antiquité. Je pense que les

colonnes singulières des ruines de Tchelminar ou de Persépolis, n'avaient d'autre objet que de soutenir des poutres qui, en se croisant, formaient les compartimens des plafonds servant de couverture à des espèces de péristiles élevés pour communiquer, à l'ombre, d'un édifice à l'autre. La manière dont quelques-unes de ces colonnes sont terminées par des enroulemens et des têtes d'animaux qui laissent entr'eux des supports et des espaces pour placer ces poutres, semblent servir de preuve à cette conjecture. Cette disposition est indiquée par les tombeaux de Naxirustan, rapporté par Chardin et Corneille le Brun. On y voit la représentation des poutres placées entre les têtes de bœuf et de cheval cornu, qui tiennent lieu de chapiteaux aux colonnes. On trouve encore aujourd'hui à Ispaham et en plusieurs endroits de la Perse, des bâtimens de ce genre, destinés pour prendre le frais, qu'on appelle *talaels* ; ils sont formés par des plafonds de charpente à compartimens, faits avec beaucoup d'art, et soutenus par des colonnes très-déliées, en bois peint, ainsi que les plafonds. On a éprouvé que dans tous les pays chauds, par-tout où l'on se procure de l'ombre, il s'établit un courant d'air et de la fraîcheur.

Des édifices de l'ancienne Thèbes d'Egypte.

Les plans de plusieurs de ces édifices, donnés par Norden, Pockocke, et ceux levés par les membres de la commission d'Egypte, indiquent des espaces considérables renfermés de murs et remplis de colonnes disposées sur plusieurs rangs, et placées à des distances égales, comme les arbres d'un quinconce. Ces colonnes servaient de

point d'appui aux immenses plate-formes dont ces espaces étaient couverts; elles étaient formées par de grandes pierres de taille qui portaient d'une colonne à l'autre, comme nous l'avons dit des jardins de Babylone.

Pour donner de la lumière et de l'air à de si grands espaces, on élevait les plafonds des principales allées formées par ces colonnes, plus que les autres, par des espèces de murs à jour, élevés sur les architraves des colonnes. Ces murs étaient formés par des piliers carrés répondant aux colonnes, et par des espèces de jalousies en pierres, qui, en donnant passage à l'air et à la lumière, empêchaient le soleil d'y pénétrer. Ce procédé, représenté par les figures 1, 2, planche XXVI, est pris d'après Pockocke, et vérifié d'après les dessins faits sur les lieux par les membres de la commission d'Egypte.

Les figures 3, 4 et 5, indiquent le plan, l'élévation et la coupe d'une des grandes portes du temple d'Etfou, avec les chambres et les escaliers pour monter aux différens étages.

La figure 6 fait voir l'arrangement des plafonds et architraves du péristile de Komonbu, tiré de Norden.

Et la figure 7, celui du temple de l'Epervier, dans l'île de Philé.

Ces constructions n'ont rien qui exige une plus longue explication. La vue des figures qui les représentent suffit pour en faire connaître la disposition et l'arrangement: on observera seulement que les planchers, P, indiqués dans la coupe, figure 5, sont formés de pierres d'une seule pièce, ainsi que les rampes d'escalier dont les marches sont entaillées dans la pierre.

Dans la figure 6, on remarque des doubles architraves

posées l'une au-dessus de l'autre, qui indiquent que les plafonds étaient encore plus hauts.

La disposition indiquée par la figure 7, produit, d'après l'avis des artistes qui les ont vu, un très-bon effet: c'est ainsi que sont disposés les portiques du temple de l'île de Philé, indépendamment du temple.

ARTICLE II.

De la construction des voûtes.

PAR le mot *voûte*, on entend une construction composée de plusieurs pierres de taille, moilons, briques ou autres matières façonnées, disposées ou réunies de manière à se soutenir pour couvrir un espace : ainsi les plafonds formés de grandes pierres qui portent sur des murs ou points d'appui opposés, comme ceux dont il a été question dans l'article précédent, ne sont pas des voutes, parce qu'ils sont d'une seule pièce, et qu'ils n'exigent aucun art pour se soutenir ; il suffit d'avoir des pierres assez grandes, et qui aient assez de consistance pour n'être pas susceptibles de se rompre dans leur étendue.

On peut couvrir avec des pierres d'une grandeur moindre que l'espace compris entre les murs ou pied-droits, en leur donnant une disposition particulière : ainsi deux pierres inclinées en sens contraire, comme celles de la figure 1, planche XXVII, se soutiendront mutuellement sans appuis dans le milieu, si la résistance des pied-droits est assez forte pour les empêcher de s'écarter.

L'expérience prouve que moins l'angle est élevé par rapport à sa base, plus cet effort est grand, à pesanteur égale; en sorte qu'il serait le plus grand possible pour deux pierres horizontales, figure 2, qui ne feraient que se toucher au milieu du vide qu'elles couvrent.

Il faut cependant observer que cet effort peut être diminué par la grandeur de la partie de ces pierres qui porte sur les murs ou pied-droits, ou par la charge qu'on peut y ajouter; car il est évident que si la portée de ces pierres était égale à leur partie en saillie, chacune se soutiendrait en équilibre sur son pied-droit, sans le secours d'aucun autre effort. Le même effet peut arriver, quoique la portée soit beaucoup moindre que la partie en saillie, pourvu que cette portée, jointe au poids dont elle peut être chargée, soit égale à l'effort de la partie en saillie.

Si, au lieu de deux pierres horizontales on en suppose plusieurs, on pourra couvrir un vide considérable, comme on le voit à la figure 3, avec des pierres en saillie qui auraient l'avantage de se soutenir sans poussée; mais elles ne présentent pas une forme qui puisse être adoptée, à cause des redans que les pierres forment : si on supprime ces redans pour faire des surfaces plates ou courbes, comme on le voit indiqué par des lignes ponctuées, il en résulte des angles aigus qui n'ont pas de solidité. Ce genre de construction ne pourrait être pratiqué que pour des constructions extraordinaires où l'on voudrait imiter le procédé de la nature, comme je l'ai vu employé pour un tombeau antique, formant tout autour, à l'intérieur, quatre rangs de saillies d'environ 15 pouces, et terminé au milieu par un plafond carré de 5 pieds; en sorte que les murs ont 15 pieds sur tous sens.

Si, au lieu de pierres posées de plat, on forme un polygone, comme l'indique la figure 4, en disposant les joints de manière à former des angles égaux ; cette forme, moins désagréable que l'autre, est peut-être le premier pas qui ait été fait pour parvenir à la construction des voûtes. On peut s'appercevoir, en effet, qu'en combinant le poids de la partie du milieu B C, de manière à contre-balancer l'action des parties inférieures A B et C D, qui ont besoin d'être soutenues par un effort contraire, il doit en résulter une combinaison telle, que les parties se soutiendront mutuellement. Mais cette forme, que j'ai vu aussi employer dans les constructions antiques, ne présente pas encore l'uniformité et la régularité qu'on aime à voir dans ces sortes de constructions, et qui contribuent, plus qu'on ne pense, à leur solidité, ainsi que nous le ferons voir dans la suite. On chercha à effacer les angles des faces de ces polygones par une ligne courbe : celle dont on fit d'abord usage fut probablement la ligne circulaire, comme étant la plus simple et la plus facile à tracer. On était déjà parvenu non-seulement à les tracer, mais, de plus, à exécuter des surfaces en rond et en creux, selon cette courbe, en une seule et en plusieurs pièces, pour former des colonnes, des puits et des tours pour la défense des villes, dont l'usage paraît avoir précédé la construction des voûtes.

Il ne s'agissait, pour former des voûtes, que de placer verticalement les pierres posées horizontalement pour la construction des tours et des puits ; mais ce passage si simple ne fut peut-être pas aussi-tôt franchi qu'on le pense, parce que, dans le premier cas, les pierres sont soutenues sur leurs lits dans toute leur étendue,

tandis que dans une voûte dont le ceintre est un demi-cercle, figure 5, il ne paraît y avoir que les deux premières qui posent, toutes les autres ne peuvent se soutenir que par leurs joints, en vertu de leur forme de coin. Ces joints, qui sont plus ou moins obliques, doivent former, avec la surface courbe de la voûte, des angles égaux et droits, afin de procurer à chaque pierre une résistance égale, et de plus, une espèce de renvoi régulier des efforts d'une pierre à l'autre, depuis celle qui forme la clef jusqu'à celle qui pose sur les pied-droits.

Les voûtes en pierres de taille de ce genre, les plus anciennes qui existent, et dont il soit fait mention dans les anciens auteurs, sont celles des cloaques de Rome, bâties sous le règne du premier Tarquin, 580 ans avant l'ère vulgaire, 2372 ans avant l'ère de la République française. Plusieurs auteurs modernes ont pensé, d'après les descriptions pompeuses que Denys d'Halicarnasse et Pline font de ces immenses constructions, que des ouvrages aussi considérables ne pouvaient pas avoir été faits dans un tems où les Romains, plus adonnés à la guerre qu'aux arts, étaient obligés de se défendre contre tous les peuples voisins : mais ils n'ont pas réfléchi que Tarquin, né chez les Etrusques dans un tems où cette nation était la plus florissante, amena, en venant à Rome, un grand nombre de personnes, parmi lesquelles il s'en trouvait d'instruites dans les arts et les sciences, qu'il avait cultivé lui-même. Il n'est donc pas étonnant qu'il ait pu entreprendre un ouvrage que la situation de Rome, sur plusieurs collines, rendait indispensable à cause des marais et des vallons étroits qui les séparaient. Tite-Live, parlant de ces égouts au premier livre, dit :

« Il parvint à dessécher les parties basses de la ville,
» celles autour du *Forum*, ainsi que plusieurs vallons
» entre les collines d'où les eaux ne pouvaient pas s'écou-
» ler, en faisant construire des cloaques pour les rece-
» voir, et les conduire de l'endroit le plus élevé jusque
» dans le Tibre. »

La voûte de cette partie de cloaque est en pierres de taille posées sans mortier ; son embouchure du côté du Tibre, qui a environ 14 pieds de largeur, est couverte par une triple voûte composée de trois rangs de voussoirs concentriques dont les joints sont en liaison les uns sur les autres, comme on le voit représenté par la figure 6. C'est à cette disposition qu'on doit attribuer la durée et la grande solidité de ces constructions qui ont excité l'admiration de Denys d'Halicarnasse et de Pline.

Le premier, qui avait été à Rome du tems d'Auguste, dit : « Rien ne m'a donné une plus haute idée de la gran-
» deur et de la puissance de l'empire romain, que les
» aqueducs, les chemins pavés et les égouts de Rome.
» Il ajoute, d'après le témoignage de C. Aquilius, que
» ces égouts ayant été négligés au point que les eaux ne
» pouvaient plus y couler, il en coûta mille talents pour
» les rétablir. » Cette somme équivaut à six millions monnaie actuelle.

ARTICLE III.

Des différentes espèces de voûtes.

Nous avons tâché de donner, dans l'article précédent, une idée de la formation des premières voûtes ; dans celui-ci nous allons indiquer celles qui sont le plus en usage.

On distingue ordinairement les voûtes par leurs faces apparentes, qui peuvent se réduire à deux espèces, c'est-à-dire en surfaces planes ou courbes ; de sorte qu'on peut comprendre, sous ces deux dénominations principales, toutes les voûtes possibles.

Des voûtes plates.

Le principe général de l'art de l'appareil et de la coupe des pierres exige que dans les murs, comme dans les voûtes, les joints des pierres qui se touchent fassent des angles égaux ou des angles droits avec les surfaces apparentes qu'elles forment ; et comme dans les voûtes plates il n'y a que des joints perpendiculaires à leur surface qui puissent former avec elle des angles égaux, il en résulte que toutes les voûtes plates horizontales devraient avoir leurs joints d'à-plomb. Mais cette disposition ne pouvant servir à soutenir des pierres qui ne doivent avoir d'autre appui que leurs joints, on a été obligé de les incliner en les tirant d'un même point C, afin de donner aux pierres la forme de coin pour qu'elles puissent se soutenir, figure 7,

planche XXVII. Comme cet appareil a le désavantage de former des angles inégaux avec la surface inférieure, il en résulte que ces pierres, auxquelles on donne le nom de *claveaux*, n'ont pas une résistance égale; que leurs efforts ne se correspondent pas, et qu'elles poussent toutes à faux les unes des autres, comme on le voit par les perpendiculaires tirées de l'extrémité des joints 6, 7 et 8; de sorte qu'une pareille voûte ne pourrait se soutenir, quelque fut l'épaisseur des pied-droits, si le frottement causé par la rudesse et l'inégalité des surfaces ne les empêchait pas d'agir librement, et si le mortier et les fers qu'on emploie à leur construction ne les entretenaient ensemble avec une force supérieure à ces efforts. On pourra s'assurer de cet effet, comme moi, en faisant faire un modèle en marbre poli.

Pour bien sentir le défaut d'appareil, dont on vient de parler, il faut tracer, du centre où tendent les joints des claveaux, un arc tangent à la ligne du dessous de la voûte plate, et prolonger les joints jusqu'à la rencontre de l'arc. Il est facile de voir, par cette opération, qu'une voûte plate peut être considérée comme un arc, dont on a supprimé les parties inférieures F, K, H, et que cette suppression de parties aussi essentielles, ne peut produire qu'une construction très-faible et défectueuse.

Lorsqu'on veut construire des voûtes plates pour des architraves, des plate-bandes ou des linteaux de grandes portes, il serait nécessaire, pour éviter ce défaut, de ne prolonger la coupe des claveaux que jusqu'à la rencontre de l'arc A, C, D, inscrit dans la plate-bande, comme l'indique la figure 8, et le surplus par des lignes à plomb. On remplacera ces parties de coupes supprimées, en for-

mant le dessus, appelé *extrados*, par un arc concentrique à celui où s'arrêtent les coupes.

Ce moyen d'augmenter les claveaux, en allant des pied-droits au milieu de la clef, leur donne plus de solidité. Je l'ai vu pratiquer avec succès à Trapano en Sicile, où presque toutes les grandes portes carrées et les ouvertures des boutiques sont appareillées comme l'indique la figure 9.

Plusieurs architectes habiles ont employé un moyen qui produit le même effet, et dont ils ont fait un mode de décoration. Vignole a donné, en ce genre, un dessin de porte, représenté par la figure 10, appareillé d'une manière qui réunit la beauté et la solidité; mais ce genre d'appareil ne peut être mis en usage que pour des portes ou des vides pratiqués dans l'épaisseur des murs.

Les architectes qui ont employé l'appareil en claveaux pour les plate-bandes et architraves, comme à la colonnade du Louvre, à celles de la place de la Concorde, au portail de Saint-Sulpice et au Panthéon, ont retenu la poussée irrégulière des claveaux par des tirans et des goujons de fer en forme de Z et de T.

Plate-bandes de la colonnade du Louvre.

Les figures 1, 2 et 3, planche XXVIII, représentent l'appareil de ces plate-bandes, composées sur la face d'un double rang de claveaux posés les uns au-dessus des autres en liaison, et entretenus par deux chaînes ou tirans de fer, arrêtés à des ancres qui forment le prolongement de l'axe des colonnes. Les claveaux sont accrochés les uns aux autres par des goujons en forme de Z, qui les em-

pêchent de glisser. Tous ces fers forment une espèce d'armature qui contient ces plate-bandes de manière à ne pouvoir agir d'aucune façon, à cause du tirant intermédiaire qui empêche la plate-bande supérieure de s'écarter ; car il faut observer qu'un tirant placé sur l'extrados d'une plate-bande simple, ne suffit pas toujours pour l'empêcher d'agir, comme on le voit par la fig. 11, planche XXVII, sur-tout lorsqu'elle a peu d'épaisseur : en effet, le moindre écrasement aux arêtes supérieures de la clef et aux arêtes inférieures des claveaux qui joignent les pied-droits, peut occasionner la désunion et même la chûte de cette espèce de voûte, sans que les sommiers ou les parties supérieures des pied-droits s'écartent, à cause du peu de différence qui se trouve dans les plate-bandes qui n'ont pas une grande épaisseur, entre l'oblique AK et l'horizontale AC. On doit convenir aussi que la moindre extension de la chaîne ou tirant, peut favoriser cet effet, sur-tout lorsqu'elle n'est pas d'une seule pièce ; c'est pourquoi les voûtes plates ne conviennent pas pour les pièces d'une certaine étendue. On ne peut les employer avec succès que pour des architraves ou des plate-bandes auxquelles on peut donner une épaisseur égale au quart, ou au moins au cinquième de leur portée : elles peuvent encore être employées pour former des plafonds de peu d'étendue, renfermés entre des architraves.

Plate-bandes du portail de Saint-Sulpice.

On a représenté, par la figure 4, planche XXVIII, le moyen employé pour les architraves du second ordre du portail de Saint-Sulpice, formées par des doubles plate-

bandes, comme celles de la colonnade du Louvre. Dans cette construction, afin d'empêcher les claveaux de la plate-bande inférieure de glisser, on a percé, dans ceux de droite et de gauche, jusqu'à la clef, des trous dans lesquels on a fait entrer des barres de fer de deux pouces de gros, soutenues dans leur longueur, de deux claveaux en deux claveaux, par des étriers de fer accrochés au tirant horizontal qui va de l'axe d'une colonne à l'autre. La clef se trouve soutenue par un bout de barre à talon qui se raccorde avec les deux autres.

Au-dessus de cette première plate-bande il s'en trouve une seconde un peu plus haute, et comprenant la hauteur de la frise; elle est renfermée entre deux chaînes de fer, dont une placée au-dessus de l'extrados, est arrêtée aux axes des colonnes. Pour donner à cette chaîne une consistance capable de contenir les efforts des deux plate-bandes, on a formé un arc au-dessus, avec une forte barre de fer courbée dont les bouts sont arrêtés par deux talons pratiqués aux deux extrémités du tirant horizontal; et pour lui donner encore plus de fermeté, on a maçonné le vide du segment avec de bonnes briques posées en mortier.

A cette espèce d'armature sont accrochés quatre étriers pour soutenir la chaîne qui porte les étriers de la première plate-bande; cette armature soutient de plus une partie du poids des constructions supérieures dont les pierres ne sont pas en coupe : ainsi ce moyen, plus compliqué que celui de la colonnade du Louvre, ne produit pas une plus grande solidité; et si, dans cette dernière, figure 1, on avait élégi, entre les deux plate-bandes, le segment C, B, F, pour y placer une armature comme celle du portail de Saint-Sulpice, il en serait résulté une

solidité supérieure, parce qu'elle aurait été placée dans l'endroit le plus favorable pour arrêter les efforts des deux plate-bandes.

Plate-bandes des colonnades de la place de la Concorde.

On a suivi, pour la construction de ces plate-bandes, représentées par les figures de la planche XXVIII, à peu de chose près, les moyens pratiqués pour celles de Saint-Sulpice, que nous venons de citer, excepté cependant qu'on a supprimé l'armature qui est au-dessus de la plate-bande supérieure, figure 4.

On a percé, de même, dans les claveaux de la plate-bande inférieure, des trous pour y faire entrer des barres de fer horizontales qui traversent les claveaux de droite et de gauche, jusqu'à la clef.

Ces barres sont aussi soutenues par des étriers qui s'agraffent à la chaîne générale placée sur l'extrados. Cette chaîne se trouve soulagée de ce poids par d'autres étriers qui s'accrochent à des barres placées sur l'extrados de la plate-bande supérieure, qui se trouve, par cette disposition, chargée de l'effort des deux plate-bandes et des parties supérieures qui ne sont pas en coupe, mais cramponnées en dessus. Il est bon d'observer, à ce sujet, que ce moyen ne peut pas empêcher les joints de ces assises de s'écarter par le bas, et de peser sur la plate-bande. Lorsqu'on veut empêcher cet effet, il faut, au contraire, cramponner ces pierres en dessous, parce qu'alors leurs joints ne pouvant pas s'ouvrir, elles se soutiennent comme une plate-bande.

Il faut encore observer que ces deux plate-bandes réunies, forment un énorme coin chargé d'une masse considérable, susceptible d'agir avec bien plus de force que dans les plate-bandes précédentes ; enfin il est encore essentiel de remarquer que l'appareil des plate-bandes du Louvre, dont les joints ne sont pas dans la même direction, est préférable à celui de ces plate-bandes qui forment des claveaux ou coins continus, et agissent avec plus de force.

Plate-bandes du Panthéon français.

Le moyen employé pour les plate-bandes du portail de cet édifice est représenté par les figures 6, 7 et 8, planche XXIX.

Ces plate-bandes ont 5 mètres 279 centimètres de portée (16 pieds 3 pouces), et 6 mètres 523 centimètres (21 pieds 1 pouce) d'un axe de colonne à l'autre; leur largeur est de 1 mètre 570 centimètres (4 pieds 10 pouces) de largeur, et 1 mètre 10 centimètres (3 pi. 4 pouc. 6 lig.) de hauteur : elles sont divisées en 13 claveaux formant trois évidemens, a, b, c, à l'intérieur. Les sommiers de ces plate-bandes ont leurs joints inclinés de 60 degrés.

Les claveaux sont maintenus par deux rangées de T en fer, portant d'un bout un talon, et de l'autre un œil. Les talons sont scellés dans les joints pour servir de goujons, et les œils, qui passent au-dessus de l'extrados, sont enfilés par des barres qui se réunissent pour former chaîne : outre ces barres et ces T, il y a dans le milieu de la largeur une autre chaîne composée de forts tirans arrêtés aux axes des colonnes.

Au lieu d'une double plate-bande, comme dans les exemples précédens, on a construit au-dessus de chacune de ces plate-bandes un arc qui leur sert en même-tems de soutien et de décharge; il est érigé sur les mêmes sommiers que les plate-bandes. Le rayon de cet arc, qui comprend 120 degrés, est de 9 pieds 8 pouces (3 mètres 140 centimètres), tandis que celui de l'arc AB, que comprend la plate-bande, est de 22 pieds (7 mètres 146 centimètres): l'arc est divisé en treize voussoirs extradossés carrément.

On a placé de chaque côté de cet arc des ancres à-plomb, *c d*, *e f*, auxquels sont accrochés des étriers LM, GH, qui supportent les sept claveaux du milieu, réunis par un fort boulon *r*, *s*, qui les traverse. Il résulte de cet arrangement, qu'en faisant abstraction des chaînes et autres moyens employés pour résister à la poussée des arcs et des plate-bandes, que ces efforts se détruisent mutuellement: car il est évident que la plate-bande ne peut agir qu'en tendant à rapprocher les premiers voussoirs de l'arc auquel elle est suspendue; tandis que, d'un autre côté, cet arc, chargé d'une partie du poids de la plate-bande, ne peut céder à cet effort, sans soulever la plate-bande à laquelle sont accrochés les étriers qui empêchent les premiers voussoirs de s'écarter.

L'idée de ce moyen est le résultat de plusieurs expériences que j'avais fait pour parvenir à connaître la manière dont les voûtes agissent lorsque les pied-droits sont trop faibles pour résister à l'effort qui en résulte. J'avais éprouvé qu'en suspendant un poids à l'intérieur d'un arc placé sur des pied-droits trop faibles, par le moyen d'un fil passant par les joints, à une certaine hau-

teur, la poussée se trouvait supprimée. Ce moyen, étudié d'une manière convenable, fut adopté par M. Souflot qui m'avait chargé de la direction de toutes les opérations relatives à la construction.

D'après ce procédé, on aurait peut-être pu diminuer beaucoup le nombre des fers employés à cette construction, tels que les T, les barres qui les enfilent et les étriers marqués N. Il suffisait de quelques goujons scellés dans les joints, afin d'empêcher les claveaux de glisser ou d'agir comme des coins ; mais ces moyens surabondans ne tendent qu'à une plus grande solidité.

Les anciens, pour empêcher les pierres d'agir, ont pratiqué quelquefois, dans les joints des voussoirs et des claveaux, des espèces de tenons et des entailles. On en trouve un exemple au théâtre de Marcellus à Rome, dans les joints des plate-bandes qui soutiennent les retombées des voûtes du second rang des portiques qui règnent autour. Cette disposition est représentée par la figure 3 de la planche XXX, dans laquelle D désigne les bossages ou tenons réservés dans les sommiers A B, et E une des entailles pratiquées dans la pierre G, formant clef, pour recevoir le bossage qui lui sert de point d'appui. On en voit de semblables dans les joints des voussoirs de plusieurs arcs antiques, et sur-tout dans ceux du Colisée. Au lieu de bossage réservé en taillant la pierre, ils ont quelquefois incrusté des cubes de pierre de trois à quatre pouces.

Philibert Delorme indique ce moyen pour des architraves, mais il pose ces cubes en losange ; ce moyen, représenté par la fig. 7, pl. XXVIII, peut tenir lieu de coupe,

quand la pierre est ferme et que les architraves ne sont composées que de trois ou cinq pièces au plus.

Plusieurs constructeurs modernes ont fait usage de balles de plomb d'environ deux pouces de gros, pour mettre dans les joints des plate-bandes. J'ai vu même y employer des cailloux ronds, et je pense que lorsqu'ils sont entaillés et scellés avec soin, ils sont préférables aux balles de plomb, parce qu'ils ont plus de fermeté.

On remarque, dans les constructions des Arabes, qu'ils affectaient de faire les joints des voûtes en pierres de taille par ondulation ou dentelés, ce qui prouve que les constructeurs, de tous les tems et de tous les pays, ont connu l'avantage d'augmenter, par tous les moyens possibles, l'union des pierres qui ne peuvent se soutenir que par leurs joints, en les empêchant de glisser.

Dans les pays où la pierre a beaucoup de consistance, on fait les joints des plate-bandes à crossettes, comme on le voit indiqué dans la figure 8 ; ce moyen, équivalent à une coupe, a, de plus, l'avantage d'éviter la forme de coin : c'est celui qui convient le mieux pour les voûtes intérieures qui ne peuvent pas avoir beaucoup d'épaisseur. Il ne faut pas cependant faire les crossettes trop grandes ; il n'est pas nécessaire de leur donner plus de 2 ou 3 pouces, et il faut que la partie au-dessous soit au moins deux fois plus grande que la saillie.

Manière de disposer les rangs de claveaux ou de voussoirs pour former les voûtes.

La régularité de l'appareil et la solidité, exigent que les voûtes plates, ainsi que celles dont la surface est

courbe, soient composées de rangs de claveaux ou de rangs de voussoirs disposés selon la direction des faces des pied-droits ou murs qui les soutiennent: ainsi la voûte plate, figure 1, planche XXXI, soutenue par deux murs parallèles, doit être composée de rangs de claveaux qui suivent la même direction; il en serait de même si c'était deux piliers.

Les figures 3 et 4 représentent une voûte sur un plan carré, soutenue par les quatre murs qui la renferment. Les rangs de claveaux forment des carrés concentriques; ceux des angles sont communs à deux côtés; la clef est carrée, portant coupe des quatre côtés. Les lignes tracées sur les plans 3 et 4, indiquent l'épure ou la projection des voûtes 1 et 3; les traits pleins indiquent les joints de dessous, et les lignes ponctuées ceux de dessus. C'est d'après l'épure et le profil d'une voûte qu'on trace les pierres qui doive la composer.

Les figures 5 et 6 indiquent le profil et le plan d'une voûte plate sur un plan circulaire. Le plan ou épure, figure 6, fait voir la disposition des rangs circulaires de claveaux posés en liaison les uns au-devant des autres, et fermé par une clef ou bouchon rond et conique.

Les figures 7 et 8 font voir une voûte plate soutenue par quatre piliers isolés; les rangs de claveaux sont parallèles aux faces intérieures, et se rencontrent à angle droit sur les diagonales, où se trouvent des claveaux communs à deux côtés, comme dans la figure 4, avec une clef évidée aux quatre angles pour recevoir les derniers claveaux des diagonales; mais cette disposition ne peut être exécutée que pour de très-petites largeurs, ainsi que celles entre deux murs parallèles, figure 2, à cause de la grande

poussée qu'elles occasionnent: la plus avantageuse est la voûte en plan circulaire, figure 6, parce que c'est celle qui pousse le moins.

Relativement aux voûtes sur un plan polygone quelconque, il est évident que plus il aura de côté, plus la voûte approchera de la propriété de celles en plan circulaire: ainsi une voûte carrée, comme celle représentée par la figure 4, bandée sur les quatre murs qui la renferment, a plus de solidité qu'une voûte entre deux murs parallèles, et une voûte exagone a plus de solidité qu'une carrée, et ainsi de suite.

Quoique les voûtes plates présentent toujours une même surface, elles peuvent varier beaucoup par la forme de leur plan; elles peuvent être régulières, irrégulières, biaises et rampantes; mais quelque soit leur forme, la manière de les appareiller et de tracer les pierres qui les composent, n'a guère plus de difficulté que celle des murs et des constructions ordinaires, parce qu'on peut en représenter toutes les parties sur le plan ou épure, selon leur forme et grandeur, sans raccourci.

Pour les pierres, il faudra d'abord tailler les deux faces parallèles qui doivent former l'extrados et l'intrados de la voûte avec un des côtés d'équerre, ensuite on tracera, d'après l'épure, leur plus grande largeur et les lignes qui indiquent ce qu'il en faut retrancher pour former les coupes, comme on le voit par les pierres A, B, C, D, E, F, G et H, qui représentent des claveaux des voûtes dont il vient d'être question, figures 2, 4, 6 et 8: ils sont dessinés sur une échelle double des plans et des élévations; on a indiqué, par des lignes ponctuées, la pierre à retrancher pour former les coupes. Ces claveaux

sont marqués sur les plans par les lettres semblables, a, b, c, d, e, f, g et h.

De la pose des pierres de taille qui forment les voûtes.

On sait que les anciens constructeurs grecs et romains, posaient tous leurs ouvrages sans mortier ni cales, les voûtes comme les autres. Parmi les modernes, la plupart posent les pierres des voûtes comme celles des murs ou pied-droits, c'est-à-dire qu'après avoir ajusté et mis en place, avec des cales plus ou moins grosses, selon les défauts des pierres, ils remplissent leurs joints avec du mortier ou du plâtre clair. Nous remarquerons cependant que les joints des voûtes, et sur-tout celles dont il s'agit, étant plus ou moins inclinés, ce procédé a moins d'inconvéniens que pour les murs, dont le lit des pierres est de niveau, parce qu'il est plus facile de bien remplir les joints, en prenant les précautions nécessaires pour empêcher les effets de la diminution qu'éprouve le mortier par l'évaporation de l'humide surabondant qu'il contient, d'où il résulte que tout l'effort se porte sur les cales : pour obvier à ces inconvéniens, il faut, après avoir bien abreuvé les joints, pour que le mortier coule mieux et puisse aller par-tout, filasser les joints en dessous, et commencer à remplir avec du coulis clair, que l'on rend plus épais à mesure que les joints s'emplissent ; de manière qu'on finit par du mortier ferme qui absorbe en partie l'eau de celui qui est trop clair. On peut même faire écouler l'eau surabondante en faisant quelques trous ou saignées dans les joints garnis de filasse, à mesure qu'on fait entrer de nouveau mortier par le haut, qui remplace,

de proche en proche, le coulis. Il y a des poseurs qui mêlent un peu de plâtre au mortier clair, afin de compenser en partie la diminution du mortier par le renflement du plâtre; mais ce moyen est illusoire, parce que le plâtre noyé ne renfle pas, et ne fait que diminuer la qualité du mortier.

Des voûtes dont la surface intérieure est courbe.

Les surfaces des voûtes plates sont toutes semblables; mais celles qui sont courbes peuvent varier à l'infini, en raison de leur ceintre et de la manière dont il est censé se mouvoir pour former leur surface : car ce ceintre peut mouvoir selon une ligne droite ou selon une ligne courbe, ou tourner sur son axe. Ainsi une demi-circonférence de cercle qui se meut entre deux lignes parallèles produit une surface courbe dans le sens de la largeur, et droite dans celui de la longueur. Cette surface, qui représente celle d'une voûte entre deux murs parallèles, est appelée *voûte cylindrique* ou *en berceau*. Si cette demi-circonférence, au lieu de se mouvoir entre deux lignes droites, se mouvait entre deux courbes équidistantes, ou autour de son axe, il en résulterait, dans les deux cas, une surface courbe sur tous les sens.

Il est évident qu'à la place d'une demi-circonférence de cercle, on peut prendre une courbe quelconque qui puisse se raccorder avec des pied-droits à-plomb, telle qu'une ellipse ou imitation d'ellipse.

Cette courbe, représentée par la fig. 1, planche XXXII, ayant ses deux axes A B C D, inégaux, peut former une voûte surhaussée ou surbaissée, c'est-à-dire dont la hauteur

du ceintre soit plus grande ou plus petite que la moitié de sa largeur, tels que A, E, B, ou A, D, B: la voûte formée par une demi-circonférence de cercle A, F, B, comparée à ces deux, est appelée *plein ceintre*.

Lorsque les pied-droits qui doivent soutenir les voûtes, ne sont pas d'à-plomb, ou quand il n'y a pas d'inconvénient à ce que le ceintre de la voûte fasse un angle avec les pied-droits, on peut y employer, outre le cercle et l'ellipse, une infinité d'autres courbes, telles que la parabole, l'hyperbole, la chaînette, etc. : mais, quelque soit la courbe que l'on adopte, il faut toujours que les joints des pierres soient perpendiculaires à la courbure du ceintre; dans les voûtes à surface courbe, ces pierres se nomment *voussoirs*.

La direction de ces voûtes peut être perpendiculaire ou oblique aux murs ou pied-droits; elles peuvent avoir leurs naissances de niveau ou inclinées, ce qui produit, dans les voûtes simples, beaucoup de variétés : de plus, elles peuvent être irrégulières, incomplètes, ou composées de différentes parties combinées d'une infinité de manières, susceptibles de plus ou moins de difficultés. Il serait impossible de rapporter toutes ces variétés; mais on expliquera les principes sur lesquels sont fondés toutes les opérations et développemens qui peuvent résulter de tous les cas possibles.

ARTICLE IV.

Des ceintres.

La première chose à considérer dans cette seconde espèce de voûte, est la courbure de leur ceintre : la plus belle, la plus convenable pour la forme et la facilité de la tracer, est le cercle ; c'est pourquoi nous n'entrerons dans aucun détail à ce sujet.

De l'ellipse.

Si l'on expose au soleil un cercle de fil-de-fer inscrit dans un carré traversé par deux diamètres qui se croisent au centre à angles droits, fig. 2, pl. XXXII, disposé de manière que les rayons de lumière soient perpendiculaires au plan que forme cet assemblage, l'ombre reçue sur un plan parallèle, à une distance plus grande que le demi-diamètre, représentera une figure parfaitement semblable, et égale à celle du cercle inscrit dans un carré avec ses diamètres égaux : mais, si l'on fait tourner le cercle sur un de ses diamètres AB, sans changer la situation du plan qui reçoit l'ombre, on verra, 1°. que le carré se changera en un rectangle, et le cercle en une ellipse.

2°. Que l'ombre du diamètre autour duquel le cercle tourne, qui ne change pas de grandeur, représente le grand axe de l'ellipse, et que l'autre, qui diminue à mesure que cette machine tourne, est le petit axe.

3°. Qu'il se trouve une position où ce petit axe s'évanouit

de manière que l'ombre de l'assemblage entier ne forme qu'une ligne droite ; d'où il résulte que cet assemblage, en tournant, peut représenter toutes les ellipses possibles comprises entre le cercle et la ligne droite.

Si, dans l'intérieur du cercle de fil-de-fer, on inscrit un polygone régulier de dix ou douze côtés, il est évident que l'ombre des côtés de ce polygone formera, dans le cercle devenu ellipse, un polygone correspondant, dont les angles, à cause du parallélisme des rayons de lumière, seraient toujours à une égale distance du diamètre qui tourne ; de sorte que si l'on trace sur le plan qui reçoit l'ombre, dans l'instant où la lumière est perpendiculaire, les parallèles ef, kc, CD, gh, im, qui passent par les angles d'un polygone de douze côtés, on remarquera que, quand la machine tourne, les angles suivent exactement ces lignes.

Quant à la position des angles sur chacune de ces lignes pour chaque ellipse, si l'on décrit un cercle sur le petit axe cd, et qu'après l'avoir divisé comme le grand cercle, on mène par les points de division, marqués des mêmes lettres, des parallèles au grand axe AB, la rencontre des lignes tirées des points correspondans, donnera la position de ces angles exactement comme la projection des ombres. Cette expérience fournit une manière de tracer l'ellipse par plusieurs points, en décrivant un cercle sur chacun des axes. On divisera leur circonférence en un même nombre de parties égales, et tirant de chacune des parallèles aux axes, leur intersection donnera des points qui indiqueront la position juste de la circonférence de l'ellipse.

Cette méthode procure une manière aussi exacte que facile d'imiter l'ellipse avec des arcs de cercle, en élevant,

sur le milieu, de chaque côté du polygone inscrit, des perpendiculaires qui se rencontreront sur le petit axe prolongé, pour les parties applaties, et sur le grand axe pour les parties les plus creuses.

Si l'on fait attention que l'ellipse est une courbe symétrique divisée en quatre parties semblables par les axes, on verra qu'il suffit de faire l'opération pour une, avec deux quarts de cercle décrits sur les deux demi-axes, fig. 3 : ainsi ayant divisé chacun de ces quarts de cercle en trois parties égales, des points de division ef, de celui tracé sur le demi-grand axe, on mènera des parallèles à l'autre axe OC; des points de division C et d du petit quart de cercle, on mènera des parallèles au grand axe ; les points b et g, où les parallèles correspondantes se rencontreront, indiqueront les angles d'un dodécagone, dont ab, bg, gC, seront les côtés pour un quart. Sur le milieu de chacun de ces côtés, on élèvera des perpendiculaires indéfinies : celle élevée sur gC, rencontrera le petit axe, prolongé au point 4, qui sera le centre de l'arc gC; ayant tiré $g4$, le point 5, où cette ligne rencontrera la perpendiculaire sur le milieu de bg, sera le centre de l'arc bg.

On tirera ensuite la ligne $b5$ qui coupera le grand axe au point 1, qui sera le centre de l'arc Ab, et avec les trois points de centre 4, 5, 1, on décrira une courbe qui différera très-peu de l'ellipse : comme les trois autres quarts doivent être tout-à-fait semblables, pour avoir leurs centres, il faudra porter $O4$ de O en 3, mO de O en n, et tirer deux lignes indéfinies, $3mr$ et $3ns$; sur ces lignes on portera $m5$ de m en 8, et de n en 7, et de n en 6, et enfin $A1$ de B en 2. Cela fait, du centre 3 on décrira

l'arc rs, et après avoir tiré les droites 8, 1, q, et 6, 2, k, qui réunissent deux centres sur une même ligne (d'après le principe général de l'imitation des courbes, afin que la tangente au point de réunion soit commune aux deux arcs de cercle, et que leur différence de courbure ne produise aucun jarret, ou effet désagréable), des centres 1 et 8 on décrira les arcs Aq, qr; des centres 6 et 7, les arcs hk et st, et enfin du centre 2, l'arc kBt.

Il est évident qu'à mesure qu'on augmentera le nombre des divisions de chaque quart de cercle, on aura une imitation plus parfaite.

Il est bon de remarquer que quoiqu'il s'agisse, dans l'exemple que nous avons donné d'un polygone à douze côtés, il n'y a cependant que huit centres, parce que les quatre placés sur les axes, répondent chacun à deux côtés; en sorte qu'il doit toujours se trouver quatre centres de moins que de côtés.

Ce moyen, très-simple, est infiniment plus parfait que tous ceux qu'on a donné pour l'imitation de l'ellipse, et n'exige aucun calcul; nous nous dispenserons d'en faire le parallèle.

De l'ellipse considérée comme le résultat de la section oblique d'un cylindre.

Soit figure 4, A, B, C, D, la projection d'un cylindre dont le cercle F, H, G, K, représente la base divisée en vingt parties égales, ayant disposé ces deux figures de manière que l'axe de la projection du cylindre réponde exactement au diamètre EG du plan de la base, afin qu'en abaissant, des points de division, des parallèles à l'axe,

elles divisent la moitié de la surface courbe du cylindre en dix parties correspondantes aux divisions de chacune des demi-circonférences de la base, séparées par le diamètre HK : en sorte que si l'on imagine, dans le cylindre, un plan correspondant à ce diamètre, représenté par A, B, C, D, chacune des lignes bb, cc, dd, ee, ff, seront censées éloignées parallèlement du plan A, B, C, D, d'une distance perpendiculaire $1b$, $2c$, $3d$, $4e$, $5F$ ou $5G$; la régularité du cylindre donne la même chose pour les autres lignes hh, ii, kk et mm, ainsi que pour celles correspondantes à la circonférence opposée : cela posé, il suffit, comme nous l'avons déjà observé, de faire l'opération pour un quart.

Ainsi, supposant que la diagonale AD, indique une section oblique à l'axe du cylindre, mais perpendiculaire au plan B, A, E, D, on tracera l'ellipse qui résulte de cette section, en élevant des points b, c, d, e, f, h, i, k, m, où les parallèles bb, cc, etc. rencontrent l'oblique AD des perpendiculaires indéfinies, sur lesquelles on portera la distance $1b$ du plan de chaque côté de l'axe AD, de b en 1 et de m en 9; $2c$ de c en 2, et de k en 8 : traçant ensuite une courbe par tous ces points, elle formera une ellipse parfaitement semblable à celle produite par l'ombre d'un cercle, reçue obliquement sur le plan, dont nous avons parlé.

Comparaison du cercle avec l'ellipse.

Dans l'ellipse, comme dans le cercle, tous les diamètres se croisent au centre qui les divise tous en deux parties égales : mais, dans le cercle, tous les diamètres sont

égaux; tandis que, dans l'ellipse, leur grandeur change pour chaque point de la courbe. Le plus grand de ces diamètres est appelé *grand axe*, et le moindre, *petit axe*.

De tous les diamètres, il n'y a que les deux axes qui puissent se croiser au centre à angles droits.

L'ellipse étant une courbe fermée et symétrique, les deux axes la divisent en quatre parties égales et semblables.

Le cercle n'a qu'un centre auquel aboutissent toutes les perpendiculaires à sa circonférence.

L'ellipse a, indépendamment de son centre, deux foyers. Ces points, placés sur le grand axe, sont d'un usage très-commode pour décrire cette courbe, et lui mener des perpendiculaires. On trouve la place des foyers d'une ellipse, en décrivant, des deux extrémités du petit axe, des sections avec un rayon égal à OB, figure 5, moitié du grand axe, qui coupe ce dernier aux points Ff.

Une des principales propriétés des foyers consiste en ce que la somme des lignes tirées d'un point quelconque de la courbe P, à chacun des foyers, est toujours égale à la longueur du grand axe; de sorte qu'on a, dans tous les cas, FP plus Pf égal AB.

C'est sur cette propriété de l'ellipse qu'est fondée la manière de tracer l'ovale du jardinier, avec un cordeau et deux piquets; on place ces piquets aux foyers, et on y attache les deux bouts d'un cordeau dont la longueur doit être égale au grand axe; ensuite, avec une pointe ou un autre piquet mis dans le pli du cordeau, on trace la courbe de manière que le cordeau soit toujours également tendu, et par ce moyen simple la courbe se trouve être une vraie ellipse, comme on le voit par la figure 5.

Mais ce moyen, suffisant pour des opérations de jardinage, n'offre pas assez de précision pour le tracé des épures, à cause du rallongement dont le cordeau peut être susceptible : c'est pourquoi la manière de tracer cette courbe par plusieurs points est préférable.

Il faut remarquer à ce sujet, qu'à cause de la régularité et de la symétrie de cette courbe, il doit toujours se trouver quatre points également situés par rapport au centre : ainsi, après avoir tracé les deux axes, et déterminé les foyers Ff, il faudra de chacun de ces points, et avec une même ouverture de compas, moindre que F B ou Af, et plus grande que A F égal f B, décrire quatre sections indéfinies, telles que Gg, Hh. On portera ensuite le rayon avec lequel elles ont été décrites de A en D; on prendra la différence D B, avec laquelle, des mêmes foyers Ff, on croisera les quatre premières sections : ces intersections indiqueront autant de points de l'ellipse. Pour avoir quatre autres points, on recommencera avec une ouverture plus petite ou plus grande que celle avec laquelle on a tracé les premières sections Gg, Hh, telle que F I, et après avoir tracé quatre nouvelles sections Ii, Kk, on portera F I de A en E, et avec E B pour rayon, on recroisera les sections Ii, Kk, pour avoir quatre nouveaux points, et ainsi de suite.

Pour procéder avec ordre, il faut diviser l'espace compris entre les foyers en parties égales, en raison de la grandeur de l'ellipse; on décrira successivement les quatre premières sections des foyers avec les intervalles A 1, A 2, A 3, A 4, A 5, etc., c'est-à-dire, jusqu'à l'avant-dernière; les grandeurs pour les recroisemens seront successivement 1 B, 2 B, 3 B, etc., figure 6.

TOM. II. P

Cette méthode est extrêmement commode et juste, parce que les opérations sont immédiates, et que l'ouverture des sections indique la direction de la courbe, ce qui est un très-grand avantage pour la bien tracer. Lorsque les premières divisions donnent des sections trop éloignées, on les subdivise en deux ou en trois : en général il faudrait que les points fussent plus rapprochés en raison de ce que la courbe est plus fermée. Ainsi, pour proportionner ces divisions à l'augmentation de courbure que présente l'ellipse depuis les extrémités du petit axe jusqu'à celle du grand, il faudrait, au lieu de diviser la ligne droite Ff, en parties égales, diviser la demi-circonférence dont elle est le diamètre, et renvoyer, par des parallèles au petit axe, la projection de ces points sur Ff; par ce procédé, ils se trouveraient espacés en raison du plus ou moins de courbures. Les figures 6 et 7 indiquent ces différentes méthodes.

Par la même raison, lorsqu'on fait usage, pour tracer l'ellipse, des ordonnées aux cercles décrits sur leur petit ou grand axe, il vaut mieux diviser la circonférence de ces cercles en parties égales que leur diamètre ; la vue seule de la figure 4, fait sentir la nécessité de cette préférence. Cette remarque est d'autant plus importante qu'elle s'applique au principe du rallongement et du raccourcissement de toutes sortes de courbes, ainsi qu'à celui de leur projection et développement, qui sont les opérations les plus essentielles de l'art du trait ou coupe des pierres.

Du compas elliptique ou compas ovale.

On a imaginé, pour tracer l'ellipse, un instrument composé d'une espèce de croix, figure 8, élégi de rainures dans lesquelles on place des pivots ou tasseaux mobiles façonnés en queue d'aronde, en sorte qu'ils peuvent se mouvoir sans en sortir; on y ajuste une règle qui entre dans les axes de ces pivots, ou qui s'y applique de manière à les tenir à une distance déterminée, sans les empêcher de rouler dans les rainures.

Il résulte de cette disposition, qu'en faisant tourner cette règle, le bout s'avance et se retire selon un rapport qui varie en raison de la distance des pivots. Ainsi, faisant cette distance égale à la différence des deux axes d'une ellipse, une pointe ou un crayon placé au bout de cette règle, décrira cette courbe; et comme on peut changer cette distance à volonté, on voit qu'on peut, avec cet instrument, tracer toutes sortes d'ellipses.

On observe cependant que lorsqu'il s'agit d'un ceintre d'une certaine grandeur, ces compas ne sont jamais assez bien faits pour décrire exactement cette courbe; aussi on ne s'en sert que pour des opérations qui n'exigent pas beaucoup de précision.

Des perpendiculaires à l'ellipse.

Dans le cercle, toutes les perpendiculaires à la courbe, étant prolongées, passent par le centre.

Dans l'ellipse, excepté les quatre points formant les extrémités des axes qui se croisent au centre à angles

droits, toutes les perpendiculaires tirées des autres points de la courbe, rencontrent le grand axe à différens points de la partie comprise entre les foyers.

Pour élever une perpendiculaire d'un point quelconque de la circonférence d'une ellipse, il faut tirer de ce point P, figure 9, deux lignes aux foyers Ff, et diviser l'angle qu'elles forment au point P, en deux parties égales par la ligne Pd, qu'on prolongera à l'extérieur en e, et e P sera la perpendiculaire cherchée.

Il est évident qu'en prolongeant à l'extérieur les lignes tirées des foyers au point p, on a l'angle Cpg égal à Fpf, et qu'ainsi, en divisant l'angle Cpg en deux, on aura aussi une perpendiculaire pm à la courbe.

Cette méthode est la même, quelque soit la manière dont l'ellipse a été tracée, c'est-à-dire, avec un cordeau, un compas elliptique, par ordonnées ou par sections, excepté les imitations avec des arcs de cercle dont les perpendiculaires doivent tendre au centre de chaque arc.

On trouvera au septième et dernier livre, à l'article *ellipse*, la théorie de cette courbe, considérée à la manière des géomètres. Ce que nous venons de dire sur cette courbe suffit pour les opérations dont il sera question dans ce livre. Nous nous contenterons de faire connaître une nouvelle propriété des foyers que nous avons découvert et qui indique leur origine ; cette propriété ne se trouve dans aucun des auteurs qui ont parlé de cette courbe.

Les foyers représentent les extrémités de l'axe du cylindre, ou du cône compris dans la section oblique qui produit l'ellipse.

Nous avons dit que pour trouver les foyers de l'ellipse, la méthode ordinaire, qui se trouve dans tous les Traités des sections coniques, consiste à décrire avec une grandeur égale à la moitié du grand axe, d'une des extrémités C du petit axe, fig. 5, deux sections qui coupent le grand axe aux points F et f, en sorte qu'on a FC + CF = AB.

Il résulte de cette opération, que la distance OF du centre de l'ellipse à un des foyers, est moyenne proportionnelle entre la somme des deux demi-axes et leur différence; c'est-à-dire, qu'on a la proportion CO + CF = AO : OF :: OF : CF — CO : car, par la propriété du triangle rectangle COF, on a $\overline{CF}^2 = \overline{CO}^2 + \overline{OF}^2$, d'où l'on tire $\overline{CF}^2 - \overline{CO}^2 = \overline{OF}^2$; mais $\overline{CF}^2 - \overline{CO}^2$ est égal au produit de $\overline{CO + CF} \times \overline{CF - CO}$: donc on a CO + CF : OF :: OF : CF — CO. Cela posé,

Soit ABCD, figure 10, le plan ou la projection d'un cylindre droit, par l'axe, et BC la ligne oblique qui indique la section qui produit l'ellipse et en même-tems son grand axe. Ayant tiré l'axe EG du cylindre qui divise le grand axe BC de l'ellipse en deux parties égales au point O; de ce point, comme centre, on décrira les arcs Gf, EF, qui indiqueront, sur le grand axe BC, la place des foyers.

DEMONSTRATION.

Comme dans cette figure, AB=CD indique le petit axe de l'ellipse, on aura, à cause du triangle rectangle BEO, dans lequel BO indique la moitié du grand axe, BE la moitié du petit, et OF la distance du centre de l'ellipse au foyer, $\overline{EO}^2 + \overline{BE}^2 = \overline{BO}^2$, qui donne $\overline{EO}^2 = \overline{BO}^2 - \overline{BE}^2$; et comme OF=EO, on a $\overline{OF}^2 = \overline{BO}^2 - \overline{BE}^2$. BO et BE représentant les deux demi-axes de l'ellipse, on aura, comme dans le cas précédent, BO + BE : OF :: OF : BO − BE; c'est-à-dire, que la distance OF est moyenne proportionnelle entre la somme des deux demi-axes et leur différence : donc F est un des foyers.

Si l'on considère l'ellipse produite par la section oblique AB d'un cône droit LKM, fig. 11, on trouvera de même les foyers, en décrivant du point O, milieu de AB, les arcs RF et Gf des extrémités R et G de l'axe du cône compris entre les lignes AH, IB, menées des extrémités de l'axe AB, parallèlement à la base du cône.

DEMONSTRATION.

Si, du point O, milieu de AB, on mène une troisième parallèle PN, elle indiquera le diamètre du cercle qui répond au centre de l'ellipse, et dont l'ordonnée OD est égale à la moitié du petit axe, et AO à la moitié du grand.

Si, du point D comme centre, avec un rayon égal au demi-axe AO, on décrit sur OP une section qui coupe PN en C, et qu'on tire CD, on aura, à cause du triangle rectangle COD, dont l'hypothénuse est égale à la moitié du grand axe,

et le côté D.O, à la moitié du petit, $\overline{CD}^2 = \overline{CO}^2 + \overline{DO}^2$, et $\overline{CO}^2 = \overline{CD}^2 - \overline{DO}^2$, qui donne $CD + DO : CO :: CO : CD - DO$; mais comme $CO = GO = FO = OK$, on aura, comme ci-devant, $CD + DO : FO :: FO : CD - DO$; ce qui prouve que les foyers de l'ellipse représentent les extrémités des axes de la partie de cylindre ou de cône dans laquelle est comprise la section oblique qui produit l'ellipse.

Des ovales et des anses de paniers.

Les constructeurs employent ordinairement pour le ceintre des voûtes surhaussées ou surbaissées, une composition d'arcs de cercle qui diffère de l'ellipse, et qu'ils désignent sous le nom d'*ovale* ou d'*anse de panier* : les menuisiers, les marbriers et les serruriers en font souvent usage pour des cadres ou des panneaux.

Le procédé pour tracer ces courbes est fondé sur deux conditions générales; la première est que pour former avec des arcs de cercle, une courbe fermée, il faut que la somme de ces arcs soit de 360 degrés; la seconde est que les centres des arcs qui se joignent soient toujours sur une même ligne, comme nous l'avons déjà observé.

Les ovales dont nous venons de parler sont le plus souvent à quatre centres. La longueur du grand axe étant déterminée, celle du petit dépend du rapport des arcs qui se réunissent.

Par le procédé indiqué par la fig. 1, planche XXXIII, on divise le grand axe en trois parties égales aux points P et Q, desquels, comme centres et pour rayon une de ces parties, on décrit deux circonférences de cercle qui

se coupent aux points O et N. Ces points, avec les deux autres P et Q, sont les centres pour tracer l'ovale, en tirant préalablement les lignes 1 PN, OP 3, OQ 4 et NQ 2, pour indiquer les points de réunion des arcs, afin que les centres de ceux qui se raccordent se trouvent sur une même ligne. Comme les arcs 1 A 3, 2 B 4, qui doivent former les courbures des extrémités du grand axe, font partie des premières circonférences décrites, il ne reste plus, pour terminer l'ovale, qu'à tracer des points N et O, les arcs 1 C 2, 3 D 4, qui seront, à cause des triangles équilatéraux, POQ, PNQ, chacun de 60 degrés, et les arcs 1 A 3, 2 B 4, de chacun 120, ce qui donne, pour la somme des quatre arcs, 360 degrés : ainsi les deux conditions générales pour la formation d'une ovale sont remplies.

Dans la figure 2, le grand axe est divisé en quatre parties égales aux points L, O, M ; de ces points, comme centre, et pour rayon une de ces parties, on décrira trois circonférences de cercle ; celle du milieu qui passe par les centres des deux autres, se trouvera divisée en quatre parties égales aux points H, L, M, K, qui seront les quatre centres de l'ovale. Après avoir tiré les lignes HL3, HM4, KL1, KM2, pour indiquer la jonction des arcs, on décrira ceux indiqués par 1 D 2, 3 C 4, lesquels, avec les parties des cercles déjà décrits des points L et M, formeront l'ovale. Les angles formés par les lignes 1 L 3, 2 M 4, 1 K 2, 3 H 4, étant tous droits, chacun des arcs qui y répondent seront de 90 degrés, et la somme des quatre de 360 degrés.

Le procédé indiqué par la figure 3, consiste à faire deux carrés à côté l'un de l'autre sur une même ligne. La moitié

de chacune des diagonales de ces carrés en forment un autre dont les angles E, G, F, H, sont les centres pour décrire l'ovale; savoir, G pour l'arc 3 A 1, H pour l'arc 2 B 4, F pour l'arc 1 C 2, et E pour 3 D 4. Chacun de ces arcs étant de 90 degrés, les quatre donnent, comme pour la figure précédente, 360 degrés: il est bon de remarquer que par ce dernier procédé aucun des axes n'est fixé, et de plus, que chacun de ces procédés ne peut servir que pour un cas, c'est-à-dire pour un même rapport entre les deux axes.

On voit, par la figure 1, que plus les arcs des extrémités sont grands par rapport à ceux du milieu, plus l'ovale est ouverte. Comme la courbure du ceintre des voûtes influe beaucoup sur leur solidité, j'ai cherché, dans les courbes géométriques, celles qui peuvent servir de limites au plus ou moins de courbure qu'on peut leur donner.

Par rapport aux courbes qui peuvent être inscrites dans un rectangle, j'ai trouvé que la cicloïde est celle qui présente le plus de courbure, et que celle qui en a le moins, est la cassinoïde, appelée quelquefois *ovale de Cassini*, ou *ellipse cassinienne*; en sorte que l'ellipse des sections coniques tient le milieu entre ces deux courbes. Quoique nous soyons persuadé que c'est l'ellipse qui convient le mieux, dans tous les cas, nous ne laisserons pas de donner une idée des deux autres courbes, et le moyen d'en approcher par des imitations, pour en faire usage dans les circonstances où elles pourraient être utiles.

De la cicloïde.

La cicloïde est une courbe moderne dont l'invention est attribuée au père Mersenne. L'idée de cette courbe lui vint en 1615, en considérant, dans une des rues de Nevers, un clou remarquable d'une des roues d'une voiture. Il imagina que ce clou devait décrire, en raison du mouvement progressif et circulaire de la roue, une courbe particulière, dont il s'appliqua à rechercher la nature. M. Roberval l'aida à résoudre les principales difficultés; il trouva que l'espace de la cicloïde est à celui du cercle générateur, comme 3 est à 1. Descartes résolut le problème des tangentes, et le fameux Wren, architecte de Saint-Paul de Londres, trouva la rectification de cette courbe, qu'il démontra être quadruple de son axe. C'est principalement sur cette propriété que Huyghens fonda sa démonstration de l'isochronisme dans la cicloïde.

Manière de tracer la cicloïde.

On sait que le rapport du diamètre à la circonférence est, à très-peu de chose près, comme 7 est à 22. Ce rapport, trouvé par Archimède, est assez juste pour les opérations ordinaires de l'appareil. Cela posé, si le diamètre AB, figure 4, est donné, on le divisera en 22 parties égales, dont on portera 7 sur l'axe de C en D; on décrira sur CD, une circonférence de cercle dont on divisera chaque moitié en onze, qui seront par conséquent égales à celles du diamètre CD. De chacun de ces points de division, on mènera des parallèles indéfinies à AB : cela

fait, on prendra dix parties sur AB, qu'on portera du point 10 de la circonférence du petit cercle en a; ensuite neuf parties qu'on portera de 9 en b; huit parties qu'on portera de 8 en c; sept parties qu'on portera de 7 en d, et ainsi de suite. Après avoir marqué de cette manière les points $a, b, c, d, e, f, g, h, i, k,$ on tracera à la main, ou avec une règle pliante, une courbe qui sera une moitié de cicloïde. Il est clair qu'on aura l'autre côté en opérant de la même manière.

Il faut remarquer que la cicloïde ne peut servir que pour un seul cas, c'est-à-dire, lorsque la hauteur du ceintre est les $\frac{7}{11}$ du diamètre.

Cette courbe étant tracée, pour l'employer comme ceintre, il faut savoir lui mener des perpendiculaires pour former les coupes ou joints des pierres : on y parviendra par le moyen des tangentes. Ainsi soit un point quelconque g, où il s'agit de tracer une coupe, on mènera, par ce point g, et par l'extrémité de l'axe D, les lignes gm, DG, parallèles à AB, dont la première coupera le cercle générateur au point 4. Sur gm, on prendra la longueur gn égale à $4m$, et DG égale à mn, et on tirera la ligne Gg, qui sera une tangente sur laquelle, prolongée s'il est nécessaire, on élèvera du point g une perpendiculaire go, qui sera une coupe et une perpendiculaire à la courbe.

De la cassinoïde.

La cassinoïde diffère de l'ellipse des sections coniques, en ce que ses foyers sont plus près du centre, ce qui rend la courbe plus ouverte aux extrémités du grand

axe; d'où il résulte qu'elle renferme un plus grand espace que l'ellipse.

On sait qu'une des principales propriétés de l'ellipse est que la somme des lignes tirées des foyers à un même point de la circonférence, est toujours égale à la longueur du grand axe.

Dans la cassinoïde, figure 5, le produit de ces deux lignes, Fg et gf, est égal au produit de $AF \times FB$, ou de $Bf \times fA$.

Cette courbe ne peut pas servir comme l'ellipse, pour toute sorte de hauteur de ceintre. La moindre hauteur CD est égale à $\sqrt{\frac{\overline{CB^2}}{3}}$, c'est-à-dire, à environ les $\frac{2}{7}$ du grand axe AB. Lorsque cette hauteur est moindre, la courbe, au lieu de former une ellipse, fait en dessous une inflexion PEO, qui ne peut convenir, en aucune manière, au ceintre d'une voûte.

Pour trouver la moindre hauteur de ceintre de la cassinoïde, on portera le tiers de AC de c en 4, et sur $A4$, comme diamètre, on décrira une demi-circonférence de cercle qui coupera en D la perpendiculaire élevée sur le milieu de AB : CD sera la hauteur cherchée.

Pour trouver les deux foyers, on portera la hauteur CD de C en F, et de C en f sur le diamètre ou grand axe AB.

Connaissant les deux foyers F, f, pour avoir autant de points qu'on voudra de la circonférence de cette courbe, il faudra, après avoir choisi un point quelconque b, entre c et f, chercher une quatrième proportionnelle aux lignes Bb, BF et Bf. On peut trouver cette quatrième proportionnelle par le calcul, en multipliant BF par Bf,

et divisant le produit par Bb, c'est le moyen le plus sûr ; on peut aussi le trouver graphiquement, en élevant du point B une perpendiculaire indéfinie, sur laquelle on portera Bh égale à BF ; ensuite on tirera hb à laquelle on mènera une parallèle fx qui donnera la quatrième proportionnelle cherchée Bx.

Connaissant Bb et Bx des points F et f pour centres, et pour rayons Bb et Bx, on décrira des sections qui se croiseront aux points g, g, qui seront à la circonférence de la cassinoïde. En prenant autant de points qu'on voudra entre c et f, et répétant la même opération que pour le point b, chacune pourra donner quatre points pour une courbe entière ; savoir, deux au-dessus de AB, et deux en dessous ; deux points pour une demi-cassinoïde, et un s'il ne s'agit que d'un quart.

Si l'on porte la moitié AC du grand axe en CH, il est à propos de remarquer que plus la hauteur CD approchera de CH, plus les deux foyers F, f, se rapprocheront du centre C ; en sorte que cette hauteur étant devenue égale à CH, les deux foyers se réuniront en un même point C et la courbe deviendra une demi-circonférence du cercle AHB.

Si le demi-axe CD devient plus grand que AC, ce sera sur CD, devenu grand axe, que se trouveront les foyers ; d'où il résulte que pour un ceintre surhaussé, il faut opérer sur l'axe vertical, comme nous avons opéré sur l'axe horizontal pour un ceintre surbaissé.

Pour trouver les foyers, lorsque la hauteur du ceintre est entre D et H, figure 6, comme, par exemple, en G, il faudra élever une perpendiculaire indéfinie du point A, sur laquelle on portera le demi-diamètre AC et A en P ;

ensuite on tirera PG, qui coupera la demi-circonférence AHB en un point N. Frezier prétend (dans son *Traité de la coupe des pierres*, tome II, page 99) que si, de ce point N, on abaisse sur le diamètre AB, une perpendiculaire Ni, le point i sera un des foyers; mais c'est une erreur. Il paraît d'ailleurs que Frezier n'a pas bien connu cette courbe, puisqu'il la propose pour toute sorte de hauteur de ceintre.

Lorsque le point G se trouve entre D et H, Ni n'est pas égale à iG; ainsi on ne pourrait pas avoir l'équation A$i \times i$B$=\overline{i\,G}^2$, donc le point i ne peut pas être un des foyers. Cette propriété n'a lieu que pour la moindre hauteur CD, c'est-à-dire, lorsqu'on a CD$=\sqrt{\frac{\overline{CB}^2}{2}}$.

Dans tous les autres cas, pour trouver un des foyers, il faut, après avoir abaissé la perpendiculaire Ni, en mener une autre Kt par le milieu de NG, qui coupera AC en un point t, qui donnera tN égale à tG. Mais comme Nt ne sera pas perpendiculaire à AC, on n'aurait pas encore la propriété exprimée par l'équation de cette courbe considérée comme ellipse. Pour trouver une ligne qui donne cette propriété, il faudra tirer une ligne Gm, qui fasse avec GP, un angle PGm égal à iNt; le point O où cette ligne coupera la demi-circonférence, sera celui d'où il faudra abaisser une perpendiculaire sur AC, pour déterminer la position du foyer; il est évident qu'on aura l'autre en portant la distance CF de C en f. Avec ces deux foyers, on trouvera en opérant, comme il a été ci-devant expliqué, autant de points qu'on voudra de la cassinoïde.

Pour mener une tangente à cette courbe en un point quelconque R, on tirera, par ce point et le foyer F, une

ligne droite indéfinie sur laquelle on portera RS, troisième proportionnelle, à RF et à Rf, c'est-à-dire, qu'il faut que RS soit égale à $\frac{RF \times RF}{Rf}$; ayant ensuite mené Sf du point R, on lui mènera une perpendiculaire indéfinie qui sera la tangente cherchée. Ainsi, tirant par le point R une parallèle à Sf, il est évident qu'elle sera perpendiculaire à la courbe.

On peut trouver graphiquement la troisième proportionnelle RS, et la perpendiculaire RT à la courbe, en portant Rf de R en M, et menant par le point M une parallèle à AB, qui coupera Rf en V; ayant ensuite porté RV de R en S, on tirera SF, à laquelle si l'on mène une parallèle par le point R, RT sera perpendiculaire à la courbe.

Comparaison de l'ellipse des sections coniques aux deux courbes précédentes.

Pour faire la comparaison de ces courbes, relativement à leur emploi pour le ceintre des voûtes, il a fallu choisir le rapport des demi-axes de la cicloide qui ne convient qu'à un seul cas, c'est-à-dire lorsque le grand demi-axe est au petit, comme 11 est à 7.

Soit le rectangle AHDC, figure 7, dans lequel sont inscrites trois courbes,

1°. La cassinoïde AGD,
2°. L'ellipse des sections coniques AKD,
3°. La cicloide ALD.

Le rapprochement de ces trois courbes fait voir que la plus ouverte est la cassinoïde; que celle qui l'est le

moins est la cicloïde ; et que l'ellipse des sections coniques, qui est moyenne, approche cependant plus de la cicloïde que de la cassinoïde.

Pour mieux faire sentir ce rapport, j'ai imaginé une manière d'imiter ces trois courbes par un même nombre d'arcs de cercle, dont la longueur des rayons indiquent le plus ou le moins de courbure.

Pour l'ellipse, après avoir tiré la diagonale HC du point H, on décrira le quart de cercle AE qui coupera la diagonale au point m. On fera l'arc An égal à l'arc Em, et par les points H et n, on tirera une ligne qui coupera le demi-axe AC au point e, qui sera un des centres pour imiter cette courbe.

On aura l'autre en portant Ae de D en g, et élevant sur le milieu de ge une perpendiculaire qui rencontrera le demi-axe CD prolongé en un point M, qui sera le second centre. Ayant tiré par les deux centres trouvés, la droite indéfinie Mep, on décrira du centre e l'arc Ap, et du centre M l'arc PD, qui formeront ensemble l'imitation d'un quart d'ellipse.

Pour la cassinoïde, on divisera l'arc nm en trois parties égales ; du point H et du point 2 d'une de ces divisions, on tirera une ligne droite qui coupera le demi-axe AC au point d, qui sera un des centres pour imiter cette courbe ; on aura l'autre en portant, comme pour l'ellipse, Ad en Di, et élevant sur le milieu de di, une perpendiculaire qui coupera l'axe CD prolongé en N, qui sera le second centre. Après avoir tiré la droite Ndq, pour indiquer la jonction des arcs, on tracera du point d, comme centre, l'arc Aq, et du point N l'arc qD, qui formeront ensemble l'imitation d'un quart de cassinoïde.

Pour la cicloïde, on portera le tiers de l'arc nm de n en 4, et on tirera la droite H4, qui rencontrera le demi-axe A C en b, qui sera un des points de centre. On aura l'autre en portant A b de D en r, et élevant sur le milieu f de br, une perpendiculaire qui coupera le petit axe C D prolongé en l; ce point sera l'autre centre. Ayant tiré par les deux centres la droite indéfinie lbo, on tracera la courbe comme ci-devant.

Le peu de différence qu'offrent les ceintres tracés d'après ces courbes, influe beaucoup sur leur solidité. La théorie, d'accord avec l'expérience, prouve que dans les voûtes surbaissées, plus la partie de ceintre du milieu est courbe, moins la voûte a de poussée : ainsi le ceintre A q D pousse beaucoup plus que celui A p D, et A o D moins que A p D (1); d'où il résulte que si on a en vue la solidité, il faut choisir un ceintre qui approche plus de la courbure de la cicloïde que de la cassinoïde. Cependant cette dernière, qui est plus ouverte, présente, dans certains cas, une forme plus agréable qui se raccorde mieux avec des pied-droits à-plomb; mais elle agit avec plus de force, et exige une plus forte épaisseur (2).

L'ellipse dont la courbure est moyenne, réunit la solidité à la régularité; c'est pourquoi elle doit être presque toujours préférée, d'autant plus qu'elle a la propriété de pouvoir servir pour toutes les hauteurs de ceintre; tandis que la cassinoïde a des limites, et que la cicloïde ne convient que pour un seul cas.

Il résulte cependant du procédé que nous avons suivi

(1) Cette théorie sera développée dans le livre suivant.
(2) Voyez le quatrième livre.

pour imiter ces courbes, qu'on peut en approcher, dans tous les cas, en prenant, pour déterminer les centres sur le grand axe, figure 7, des points tels que 2 et 4, placés au-dessus ou au-dessous de n, à une distance qui ne doit pas être plus grande que le tiers de l'arc mn. Le point le plus convenable lorsque la hauteur du ceintre CD n'est pas moindre du tiers du diamètre AB, est le quart; dans le cas où le ceintre est plus surbaissé, l'ellipse est la seule courbe qui convienne.

Des voûtes surhaussées.

Les voûtes surhaussées, c'est-à-dire dont la hauteur du ceintre est plus grande que la moitié du diamètre, ont l'avantage de pousser moins que celles en plein ceintre, et par conséquent que les voûtes surbaissées : cependant, malgré cet avantage, lorsque le surhaussement passe le quart du diamètre, le ceintre produit un mauvais effet qui doit déterminer à n'en faire usage que dans les cas où la forme doit le céder à la solidité.

Il est bon de remarquer, à ce sujet, que dans les voûtes surbaissées, le ceintre le plus solide est celui formé par un seul arc de cercle, AGB, figure 8; mais il a l'inconvénient de faire des plis avec des pied-droits à-plomb, AI, BK. On voit cependant, dans les constructions antiques de Rome, et entr'autres dans les Thermes, de semblables voûtes qui ne produisent pas un mauvais effet, sur-tout lorsque le pli est masqué par une corniche : on en voit aussi dans les bas-côtés de l'église de Saint-Pierre de Rome, qui sont ornés de caissons, et qui produisent un très-bon effet.

Il est aisé de voir, qu'en prenant pour demi-diamètre la moitié du demi-axe C D, figure 7, et pour hauteur de ceintre le demi-grand axe A C, tout ce que nous avons dit des trois courbes précédentes par rapport aux ceintres des voûtes surbaissées, peut s'appliquer aux voûtes surhaussées. Dans ce cas, la cassinoïde dont la courbe est la plus ouverte, produit encore un meilleur effet, relativement à la forme, que pour les voûtes surbaissées; mais, de même, elle a moins de solidité, exige plus d'épaisseur et pousse davantage.

La cicloïde produit des voûtes plus solides, qui agissent avec moins d'effort; mais sa courbure trop resserrée rend sa forme encore plus désagréable que pour les voûtes surbaissées. Enfin les voûtes surhaussées les plus solides, et qui poussent le moins, sont celles dont le ceintre est formé de deux arcs de cercle A H, B H, figure 8, comme les voûtes gothiques; il serait à préférer, s'il ne formait au sommet un angle désagréable. Les architectes goths ont cherché à diminuer ce mauvais effet par des combinaisons de lunettes et d'arcs doubleaux qui se croisent de plusieurs manières différentes. Nous ferons voir, dans la suite, que c'est le ceintre qui convient le mieux aux voûtes d'arêtes, à cause de leur grande poussée.

Des courbes ouvertes.

Il y a des circonstances où l'on peut faire usage, pour le ceintre des voûtes surhaussées ou surbaissées, des courbes ouvertes, telles que la parabole, l'hyperbole et la chaînette. Les deux premières sont quelquefois nécessitées par la pénétration ou la rencontre des voûtes

coniques, et la troisième par des raisons de solidité, comme au dôme du Panthéon français.

De la parabole.

Cette courbe est produite par la section d'un cône parallèlement à un des côtés, figure 9. Les géomètres grecs l'ont appelé ainsi du mot παραβολή, *parfait rapport*, *égalité*, à cause d'une de ses principales propriétés qui donne, dans tous les cas, le carré des ordonnées égal au produit des abscises correspondantes, par le paramètre : la théorie de cette courbe est renvoyée au septième livre, à l'article *parabole*.

Voici la manière la plus facile de tracer cette courbe, lorsqu'on connait l'axe CD qui indique la hauteur du ceintre, et la double ordonnée ACB qui fixe sa largeur ou diamètre au droit de sa naissance.

On divisera l'axe CD, et chacune des ordonnées CA, CB, en un même nombre de parties égales : par exemple, en quatre ; par les points de division de ces ordonnées, on mènera des parallèles indéfinies à l'axe ; ensuite, pour le côté DB, on tirera du point A, par tous les points de division de l'axe, des lignes droites qui, étant prolongées, couperont les parallèles menées des divisions de CD ; savoir, A 1 en a, A 2 en b, A 3 en c : les points a, b, c, seront des points de la parabole, par lesquels, et les points D, B, on fera passer, à la main, ou avec une règle pliante, une courbe qui sera un demi-ceintre parabolique.

Il est clair qu'en opérant du point B, comme on a fait du point A, on déterminera, sur les parallèles menées

des points de division de l'ordonnée CA, les points d, e et f, de l'autre moitié de parabole.

Mais on peut se dispenser de cette opération, à cause de la symétrie de la courbe, en portant $3c$ de 1 en f, $2b$ de 2 en e, et $1a$ de 3 en d.

Pour tirer des perpendiculaires à cette courbe, il faut connaître son paramètre, c'est-à-dire une troisième proportionnelle à CD et CA.

Pour cela, ayant tiré AD, on élèvera sur le milieu de cette ligne une perpendiculaire indéfinie qui coupera l'axe CD au point E, duquel, comme centre, et avec ED pour rayon, on décrira la demi-circonférence DAL, qui rencontrera l'axe CD prolongé en L : CL sera le paramètre.

Connaissant le paramètre, pour élever une perpendiculaire à cette courbe d'un point quelconque M, on mènera par ce point MP, parallèle à CB, et on portera la moitié du paramètre CL de P en N, et l'on tirera NMO qui sera la perpendiculaire cherchée.

De l'hyperbole.

Si l'on imagine deux cônes droits égaux, fig. 1, planche XXXIV, enfilés dans le même axe IH, et coupés par un plan MmnN, parallèle à cet axe, ou situé de manière à pouvoir les couper, les sections MAN, man, qui en résulteront, seront des hyperboles. Ce mot vient du grec υπερβολη, qui signifie *excès*. Les anciens géomètres lui ont donné ce nom, parce que, dans cette courbe, le carré d'une ordonnée quelconque PM ou pm, est plus grand que le produit du paramètre par la partie AP ou ap,

tandis qu'il est égal dans la parabole, et plus petit dans l'ellipse. On attribue les dénominations de parabole, ellipse et hyperbole à Apollonius, surnommé le grand géomètre, qui a voulu indiquer, par ces noms, l'égalité dans la parabole, le défaut dans l'ellipse et l'excès dans l'hyperbole.

Au lieu de deux cônes opposés, les géomètres en supposent quelquefois quatre, figure 2, qui se joignent immédiatement selon les lignes EH, DG, et dont les axes qui les enfilent deux à deux, forment deux lignes droites IK, LM, qui se croisent au centre C dans un même plan.

Pour se faire une idée de cette disposition, il faut imaginer deux cônes entiers ECG, GCH, dont les angles au sommet pris dans le plan de leurs axes, soient supplément l'un de l'autre; c'est-à-dire, que la valeur de ces angles, pris ensemble, soit de 180 degrés ou de deux angles droits. Si l'on coupe chacun de ces cônes en deux parties égales par des sections qui passent par l'axe, il en résultera quatre demi-cônes, lesquels étant posés sur leur surface plate et triangulaire, disposés de manière que les moitiés d'un même cône soient opposées, comme ECG, DCH et DCE, GCH, elles formeront ensemble un parallélogramme ou un rectangle EDHG, dont les diagonales EH, DG, seront formées par les côtés des demi-cônes. Si l'on imagine que ces demi-cônes, ainsi arrangés, soient coupés par un plan parallèle à celui sur lequel ils sont posés, il en résultera quatre hyperboles que les géomètres appellent *conjuguées*. A*a* sera le premier axe des deux hyperboles opposées MA*m*, N*an*, et B*b* le second axe : mais si l'on considère les deux autres

hyperboles Q B *q*, R *b r*, alors B *b* devient le premier axe, et A *a* le second.

Les diagonales E C H, D C C, qui représentent les côtés des cônes, sont appelées *asymptotes*, mot tiré du grec qui signifie que les hyperboles prolongées en approchent toujours sans pouvoir les rencontrer. Le point C, où se croisent les axes et les asymptotes, est appelé *centre*.

Lorsque les axes A *a* et B *b* sont égaux, les asymptotes, qui se croisent au centre, forment des angles droits, et les quatre hyperboles sont appelées *équilatères* ou *circulaires*, figure 3, parce que si, du centre C, on décrit un cercle, il touchera le sommet des quatre hyperboles qui seront semblables; mais si les angles sont inégaux, ce ne peut être qu'une ellipse, c'est pourquoi on les distingue quelquefois par la dénomination d'*hyperboles elliptiques*.

Les hyperboles ont un foyer comme la parabole; on le trouve en portant A *b* égal à C *k*, de C en F et F′, ou ou *f* et *f*′; en sorte que le foyer de quatre hyperboles conjuguées, circulaires ou elliptiques, les foyers sont à une même distance du centre C.

La propriété des foyers est que si l'on tire d'un point quelconque, d'une hyperbole circulaire ou elliptique, une ligne O F à son foyer, et une autre O F′ au foyer de l'hyperbole opposé, placé sur le même axe, la différence de ces deux lignes sera toujours égale à l'axe A *a*, sur le prolongement duquel se trouvent les foyers. Ainsi on aura O *f*′ moins O *f* égal B *b*, et o F moins O F′ égal A *a*.

Cette propriété fournit un moyen facile de décrire une ou deux hyperboles opposées.

Connaissant le premier axe A *a*, et le deux foyers F *f*

de deux hyperboles opposées, figure 4, pour les décrire par plusieurs points, il faut d'abord marquer sur une ligne indéfinie E G, la partie E H égale à A a ; ensuite des foyers F f, avec un rayon plus grand que A F, on décrira des arcs indéfinis e, e ; on portera le rayon qui a servi à décrire ces arcs sur la ligne E G, de E en 1, et l'on prendra la différence H 1 avec laquelle, des mêmes foyers, on fera des sections qui couperont les premiers arcs aux points 1 et 1, qui seront des points des hyperboles. On aura un second point en prenant sur E G la partie E 2 avec laquelle on décrira des foyers des arcs qu'on recroisera, comme ci-devant, en prenant la partie H 2 pour rayon des sections décrites des mêmes foyers.

En opérant de même, on aura autant de points 3, 4, des hyperboles qu'on jugera à propos, par lesquels, avec une règle pliante, on tracera ces courbes.

On peut aussi décrire l'hyperbole par un mouvement continu, figure 4, au moyen d'une règle f H, dont un bout serait fixé à un des foyers par une pointe autour de laquelle elle peut tourner, et d'un fil ou cordon plus petit que la longueur de cette règle attaché d'un bout à l'extrémité H de la règle, et de l'autre au foyer F de l'hyperbole que l'on veut décrire.

Lorsque le sommet A est fixé, il faut que quand la règle est sur l'axe A a, la longueur du cordon soit telle qu'en mettant une pointe pour le faire tendre, le pli tombe sur le point A. Alors, en faisant mouvoir la règle autour du point f, en même-tems que l'on tient la pointe le long de la règle pour faire tendre le cordon, elle tracera la courbe M A m qui sera une hyperbole. En plaçant une

seconde règle, en sens contraire, on tracera l'hyperbole opposée, comme on le voit dans la figure 4.

Mais nous ajouterons à ce que nous avons déjà dit à l'occasion de l'ellipse, que tous les moyens organiques imaginés pour tracer les sections coniques, ne valent pas, pour la précision, ceux de les décrire par plusieurs points.

Pour mener des tangentes et des perpendiculaires à une hyperbole dont on connaît les asymptotes C E, C G, figure 4, il faut, des points M et *m* où elles doivent rencontrer la courbe, mener des parallèles M H, *m h*, aux asymptotes C E et C G, et prendre les parties H D et *h d*, égales à H C et *h c*; les lignes tirées des points D et *d* aux points M et *m*, seront des tangentes auxquelles, élevant des perpendiculaires M P et *m p*, elles le seront aussi à l'hyperbole.

Nous nous sommes un peu étendu sur les hyperboles et les lignes qui servent à leur description, et à faire connaître leur position dans le cône, parce que les géomètres qui en ont parlé en traitant des sections coniques, se sont plutôt occupés de leurs propriétés analytiques et géométriques, que de cet objet essentiel pour les arts, et sur-tout pour la partie que nous traitons.

De la chainette.

On appelle ainsi la courbe A, C, B, figure 5, formée par une chaîne composée de maillons égaux, et suspendue par ses extrémités à deux points dont la distance est moindre que la longueur de la chaîne, en sorte que le

sommet C de cette courbe est en-dessous des points de suspension.

Plusieurs mathématiciens ont démontré que cette courbe relevée, est tellement avantageuse pour former le ceintre des voûtes, que les pierres ou voussoirs qui les forment, pourraient se soutenir sans le secours d'aucun mortier, plâtre ou ciment, leurs joints fussent-ils exactement polis, et même, ce qui paraît plus extraordinaire, quand on substituerait des boules à ces voussoirs, pourvu que les points de contact se trouvent tus dans la direction de cette courbe.

Pour m'assurer de cette propriété, j'ai voulu faire une expérience avec des boules en pierre de Tonnerre, d'un pouce de diamètre. Sur une dalle, portant un rebord par le bas, j'ai tracé une chaînette sur laquelle j'ai arrangé quinze de ces boules, figure 6, de manière que leur point de contact puisse se trouver sur la courbe. Après plusieurs tentatives inutiles, je parvins à tracer la courbe du ceintre sur lequel elle devait être arrangée pour satisfaire à cette condition. Ce ceintre était composé de trois pièces qui pouvaient se retirer sans ébranler les boules dont les deux premières étaient fixes. J'arrangeais ces boules sur la dalle inclinée de 45 degrés, et après avoir ôté le ceintre, j'élevais doucement cette dalle jusqu'à ce qu'elle fût à-plomb; sur plus de trente fois que j'ai répété cette expérience, je suis parvenu deux fois à dresser la dalle, sans que les boules se soient dérangées; mais une suffit pour prouver cette propriété, indépendamment de la théorie.

Il semble qu'un aussi grand avantage aurait dû engager les architectes et les ingénieurs à faire usage de cette

courbe pour le cintre des voûtes ; mais la difficulté de la tracer, et les angles qu'elle forme avec les pied-droits à-plomb, ont fait préférer des courbes plus agréables et plus faciles à tracer. On peut cependant, en plusieurs circonstances, l'employer utilement pour les grands ouvrages où la solidité doit être préférée à l'agrément de la forme : pour les voûtes surhaussées, dont la hauteur ne passe pas la grandeur du diamètre, la courbure de la chaînette est moins désagréable que celle de la parabole ou des cintres gothiques et même de l'ellipse, sur-tout lorsque le plis de la naissance est caché par la saillie d'une corniche.

Cette courbe peut être employée avec avantage pour former le cintre des arcs de construction d'un très-grand diamètre, ou qui ont une grande charge à soutenir. On s'en est servi avec succès pour les grands arcs qui supportent la colonnade circulaire du dôme du Panthéon français (ci-devant nouvelle église de Sainte-Geneviève), et pour la grande voûte entre les deux coupoles, qui porte l'amortissement et ci-devant la lanterne : il en sera question au livre suivant.

Premier moyen de tracer la chaînette.

Il faut se procurer une chaîne de métal bien faite, dont les anneaux soient égaux et mobiles ; on choisira ensuite un mur d'à-plomb dont l'enduit soit bien dressé, on y tracera une ligne horizontale indéfinie, sur laquelle on marquera la largeur AB, figure 5, que doit avoir le cintre à sa naissance ; sur le milieu de AB on abaissera une perpendiculaire ou verticale, pour y marquer la hauteur

du ceintre de C en D : cela fait, ayant arrêté une de ses extrémités au point A, on la fera couler le long de l'autre B, jusqu'à ce que le milieu arrive au point C ; la chaîne arrêtée dans cette position par deux clous placés aux points A et B, formera la chaînette qui convient à ce cas particulier ; il en sera de même pour tout autre.

Pour avoir son contour sur le mur, on marquera des points le plus exactement qu'il sera possible, ensuite on tracera la courbe avec une règle pliante raccordée avec ces points : cette courbe sera le ceintre cherché, mais il aura une position renversée.

Autre manière de tracer la chaînette par plusieurs points.

Comme il peut arriver qu'on n'ait pas à sa disposition une chaîne assez bien faite pour tracer cette courbe avec la précision convenable, nous allons donner une méthode facile pour trouver géométriquement autant de points qu'on voudra de cette courbe.

Connaissant la largeur AB, figure 7, et la hauteur CD que doit avoir le ceintre que l'on veut former, par le point D, on tirera une perpendiculaire indéfinie à l'axe CD ; on portera ensuite le demi-diamètre AC sur l'axe de C en E, et du point E comme centre, et EC pour rayon, on décrira une demi-circonférence de cercle qui coupera en F la perpendiculaire tirée du sommet D : la partie DF sera le paramètre de la courbe qu'on portera de D en G ; par le point G on mènera une parallèle à DF, et deux autres à l'axe, des points A et B, qui rencontreront la première aux points H et I.

Du point G, comme centre, et GC pour rayon, on décrira un arc de cercle qui coupera D F prolongée en L, et on tracera la droite L G.

Du point L, comme centre, et L D pour rayon, on décrira un autre arc qui coupera LG en N: ayant porté NG de I en K sur IB, on cherchera une moyenne proportionnelle entre IK et GD, qu'on portera de e en n sur une parallèle à l'axe tirée du milieu de GI: on cherchera ensuite une troisième proportionnelle entre les lignes en et DG qu'on portera de b en h, sur une parallèle à l'axe tirée du milieu de HG: la courbe qui passera par les points K, n, D, h, qui s'appelle *logarithmique*, sert à trouver les points de la chaînette.

Il est évident qu'on trouvera autant de points qu'on voudra de la logarithmique, en cherchant des moyennes et des troisièmes proportionnelles aux lignes déjà trouvées qu'on placera parallèlement et à égale distance de l'axe.

Pour avoir les points correspondans de la chaînette, on prendra la moitié de la somme des moyennes et troisièmes proportionnelles placées à une égale distance de l'axe, telles que en et bh, qu'on portera sur les mêmes lignes de e en q et de b en t; les points q et t seront de la chaînette.

On peut facilement trouver, par le calcul, les moyennes et troisièmes proportionnelles ; c'est la méthode la plus sûre, c'est celle que nous avons suivi pour tracer les ceintres des grands arcs et de la coupole intermédiaire du Panthéon français, que nous avons ci-devant cité.

Pour faciliter ce calcul à ceux qui, pour une plus grande précision, voudraient l'employer pour la description de cette courbe, nous allons indiquer les opérations, en

supposant qu'on connaît le diamètre AB du ceintre, et sa hauteur CD, figure 7.

Pour trouver le paramètre DF égal à DG, on observera que CP étant égale à AB, si l'on en ôte CD, on aura la valeur de DP; et comme DF est moyenne proportionnelle entre DP et DC, on aura sa valeur en prenant la racine carrée du produit de DP par DC, c'est-à-dire qu'on aura $DF = \sqrt{DP \times DC}$.

Connoissant $DF = DG$, on trouvera $CG = CD + DG = LG$.

Le triangle LDG étant rectangle, on aura $DL = \sqrt{\overline{LG}^2 - \overline{DG}^2}$, et en ôtant DL de LG, on aura la différence $NG = IK$.

Pour les moyennes proportionnelles, on aura

$$en = \sqrt{IK \times DG},$$
$$of = \sqrt{en \times IK},$$
$$\text{et } dm = \sqrt{DG \times en}.$$

Pour les troisièmes proportionnelles, on aura

$$ci = \frac{\overline{DG}^2}{md},$$
$$bh = \frac{\overline{DG}^2}{en},$$
$$\text{et } ag = \frac{\overline{DG}^2}{of}.$$

Ces lignes seront les ordonnées pour tracer la courbe logarithmique.

On trouvera celles pour la chaînette, par exemple,

$$au \text{ et } fr = \frac{of + ag}{2},$$
$$bt \text{ et } eq = \frac{en + bh}{2},$$
$$dp \text{ et } cs = \frac{dm + ci}{2},$$

par le moyen desquelles on décrira cette courbe.

On peut aussi les trouver géométriquement : ainsi pour avoir la moyenne proportionnelle en, entre IK et GD, on portera, sur une même ligne droite, chacune de ces grandeurs, l'une de G en D, et l'autre de G en K, figure 8.

Par le point G on fera passer une perpendiculaire indéfinie, et ayant divisé KD en deux parties égales au point C, de ce point, comme centre, et pour rayon CK, on décrira une demi-circonférence de cercle qui coupera la perpendiculaire tirée du point G en O ; GO sera la moyenne proportionnelle cherchée qu'on portera de e en n, figure 7.

Pour trouver la troisième proportionnelle bh, placée de l'autre côté de l'axe, à égale distance, on prolongera indéfiniment la ligne GO, figure 8, et ayant tiré DO, on élèvera, sur son milieu, une perpendiculaire qui coupera OG prolongée en B; de ce point, comme centre, et avec le rayon BO, on décrira une autre demi-circonférence qui coupera OGB prolongée en H : la partie GH sera la troisième proportionnelle cherchée qu'on portera de b en h, figure 7.

Mais si l'on observe que BH égale à BO, représente la demi-somme des moyenne et troisième proportionnelles en et bh, on verra que BH doit être égale à eq

ou bt, qui exprime la distance des points t et q de la chaînette à la ligne H I ; d'où il résulte qu'on peut se passer de tracer la courbe logarithmique en portant BH de la figure 8, de e en q et de b en t, fig. 7.

Manière de tirer des perpendiculaires à la chaînette pour former les coupes des voussoirs.

Lorsque le diamètre des voûtes a plus de cinq à six mètres, et que leur épaisseur n'est pas considérable, les appareilleurs se contentent de prendre sur la courbe deux points à peu de distance de celui où doit passer la perpendiculaire, et ils opèrent comme si la partie de courbe comprise entre ces deux points était un arc de cercle, ce qui, dans la pratique, ne peut jamais produire une erreur sensible. Mais, comme il peut se trouver des cas où l'on ait besoin d'une plus grande précision, nous allons indiquer une méthode pour mener géométriquement des tangentes et des perpendiculaires à cette courbe.

Par un point donné, mener une tangente à la chaînette.

Soit que cette courbe ait été décrite mécaniquement, par le moyen d'une chaîne, ou qu'elle ait été tracée par plusieurs points trouvés géométriquement, ou par le calcul, il faudra prendre le développement de la courbe depuis le point donné u, figure 7, jusqu'au sommet D, et l'étendre en ligne droite sur la perpendiculaire qui passe par l'extrémité de l'axe, de D en T : du point u, ayant mené une parallèle à D T, qui rencontrera l'axe au point x, on tirera T x, sur le milieu de laquelle on élèvera

une perpendiculaire qui coupera l'axe en V; ayant tiré TV, et par le point u, mené une parallèle ua, à l'axe, on fera l'angle auy égal à l'angle DTV; la ligne uy sera tangente au point u de la chaînette; si, de ce point, on élève une perpendiculaire uz à cette tangente, elle le sera aussi à la courbe, et indiquera la direction du joint qui passerait par ce point.

Des ceintres pour les arcs rampans.

On fait usage de ces arcs pour former des ouvertures ou des élégissemens sous des parties de construction en pente, telles que des toits, des rampes d'escalier. On se sert aussi des arcs rampans pour contrebuter les points d'appui des voûtes d'arête.

Le ceintre de ces voûtes est ordinairement formé de deux arcs de cercle de rayons différens, qui se raccordent avec trois tangentes, dont deux forment les pied-droits, et la troisième, qui n'est que d'opération, détermine le sommet du ceintre; c'est pourquoi elle est appelée *ligne de sommité*. Ainsi les deux arcs de cercle à décrire doivent se raccorder ensemble, sur la ligne de sommité, et avec celles des pied-droits, à la hauteur des naissances déterminées par une ligne inclinée, qu'on appelle *ligne de rampe*.

C'est la ligne de sommité et le point d'attouchement de la courbure du ceintre sur cette ligne, qui sert à déterminer la ligne de rampe, la grandeur des arcs et la position de leurs centres.

Soit FG, figure 1, planche XXXV, la ligne de sommité, et T le point d'attouchement, FAH et GBE la

direction des pied-droits ; on déterminera la ligne de rampe qui passe par les points des naissances, en portant FT de F en A, et TG de G en B : si l'on tire AB, elle sera la ligne de rampe.

Pour avoir les ceintres, on tirera du point T une perpendiculaire indéfinie à FG, et deux autres des points A et B aux directions des pied-droits ; les points g et C où elles se rencontreront seront les centres pour décrire le ceintre ; savoir, C pour l'arc AT, et g pour l'arc TB.

Cette opération est fondée sur une des propriétés du cercle, démontrée dans Euclide et dans la plupart des élémens de géométrie, qui prouve que si d'un point pris hors d'un cercle, ou d'un arc de cercle, on mène deux tangentes, elles seront toujours égales.

Quand le point T est pris dans le milieu de la ligne de sommité, figure 2, la ligne de rampe se trouve parallèle à cette ligne, parce qu'alors TF étant égale à TG, GB, doit se trouver égale à FA. Toutes les fois que le point T n'est pas dans le milieu de la ligne de sommité, elle n'est pas parallèle à la ligne de rampe.

Lorsque c'est la ligne de rampe qui est donnée, pour trouver la position de la ligne de sommité, dont on connaît l'inclinaison, on tirera, à une distance quelconque de AB, une ligne ef qui ait l'inclinaison donnée ; ensuite des points ef, comme centre, on décrira deux arcs de cercle Ah, Bk, jusqu'à la rencontre de la ligne de sommité ef, supposée.

Si, par les points A, h, B, k, on tire des lignes prolongées indéfiniment, le point T où elles se rencontreront, indiquera le point d'attouchement par lequel doit passer la ligne de sommité ; c'est-à-dire, en dessus, si la

la ligne *ef* supposée, était trop basse, et en dessous, si elle était trop haute, comme on le voit par la figure 2.

Lorsque la ligne de sommité doit être de niveau, si l'on connaît la ligne de rampe, on peut déterminer la position et le point d'attouchement de la ligne de sommité, en décrivant du point H, figure 5, le quart de cercle BL, qui coupera AH prolongé en L; divisant ensuite AL en deux parties égales au point G, on fera passer par ce point une perpendiculaire indéfinie, sur laquelle on portera la grandeur GA de G en D: ce point sera celui d'attouchement par lequel doit passer la ligne de sommité EF. Menant du point B une perpendiculaire à BH, elle rencontrera DG en un point I, qui sera le centre du petit arc DB, et G celui du grand arc AD.

Nous observerons cependant qu'en employant plus de deux arcs de cercle, on peut former des arcs rampans, quelque soit la position et la distance de la ligne de sommité par rapport à la ligne de rampe: voici quel est le moyen, qui ne se trouve dans aucun auteur.

Soient les figures 3, 4, 6 et 7, dans lesquelles les lignes de sommité *e*, *f*, sont placées trop haut ou trop bas, pour que les arcs rampans puissent être décrits par deux arcs de cercle: ayant tracé des points *e* et *f*, les arcs B*h* et A*k*, si la ligne de sommité est trop élevée, comme dans les figures 3 et 6, on portera la distance *hk* de G en L, et du point L, comme centre, on décrira l'arc R*dm*; et ayant porté *d*L de B en *o*, du point *o* on en décrira un autre qui croisera le premier en *m*: après avoir fait *mn* égal à *dm*, on tirera *no* qui coupera *d*L en *i*, et de ce point, comme centre, on décrira l'arc *dn*, en raccordement avec les deux premiers.

On portera ensuite d L de A en P, et après avoir tiré P L, on fera passer par son milieu une perpendiculaire qui rencontrera A G en Q : ayant tiré Q L R, on décrira du point Q l'arc A R.

Si la ligne de sommité est au-dessous du point D, comme aux figures 4 et 7, après avoir décrit les arcs B k et A h, on portera l'intervalle $h k$ de g en L, en dessous de A H, et du point L, comme centre, on décrira l'arc indéfini R dm, et le surplus comme nous l'avons expliqué pour les autres.

Pour donner plus de régularité à la courbure des arcs rampans, on peut les composer d'un certain nombre d'arcs de cercle d'un même nombre de degrés, dont les rayons diminuent d'une même quantité.

Soit D A, figure 8, la largeur du ceintre entre les pied-droits, que nous supposons parallèles, et B A la ligne de rampe; si l'on veut former ce ceintre de six arcs égaux, on décrira sur D B, qui indique la hauteur de la rampe, une demi-circonférence de cercle qu'on divisera en six parties égales; on tirera une des cordes 2, 3, qui sera le côté du polygone inscrit, à laquelle on mènera une parallèle tangente à l'arc, et terminée par les deux rayons, pour avoir le côté du polygone circonscrit : on portera six fois ce côté de D en 6, pour avoir le développement des six côtés; on divisera ensuite A 6 en deux parties égales au point C, par lequel on élèvera une perpendiculaire C d; on portera de C en 1, et de d en 6, la moitié d'un des côtés du polygone circonscrit, et du point 1, la ligne 1 b, qui fasse avec 1 A, un angle de 30 degrés, en faisant l'arc A b égal à la sixième partie de la demi-circonférence A $b m$ E. Sur cette ligne on portera de 1 en 2, une des

divisions D 6, égale au côté du polygone circonscrit, et du point 2, on tirera une seconde ligne qui fasse avec 2 b, un angle de 30 degrés, en décrivant du point 2, avec un rayon égal à 1 A, un arc 7, 8, égal à bA.

Portant de même de 2 en 3, une autre partie, on tirera du point 3 une ligne qui fasse encore, avec la précédente, un arc de 30 degrés, en décrivant du point 3, avec un rayon égal à 1 A, un arc 9, 10, égal à bA, et ainsi de suite, comme on le voit indiqué dans cette figure. On pourrait avoir ces lignes en décrivant sur Cd, comme diamètre, une demi-circonférence de cercle à laquelle on circonscrirait un polygone de six côtés ; mais cette opération, à cause de la petitesse des côtés qu'il faudrait prolonger, ne serait pas aussi juste : cette courbure est plus agréable que toutes celles que nous venons de décrire, et même que l'ellipse.

On peut encore former le ceintre des arcs rampans, avec des demi-ellipses, en prenant la ligne de rampe A B, et celle D C R, qui passe par le point d'attouchement pour deux diamètres conjugués, figure 9 : ces demi-ellipses seront faciles à tracer, si l'on connaît les deux axes. Pour les trouver, de l'extrémité D du petit diamètre D C R, on abaissera sur l'autre A B, une perpendiculaire D E, qu'on prolongera indéfiniment vers M ; ensuite on portera le demi-diamètre A C de D en M, et on tirera M C, qu'on divisera en deux parties égales au point N. Des points N et D, ayant tiré une droite indéfinie, du point N, comme centre, et N C pour rayon, on décrira un arc qui coupera la ligne N D prolongée en un point G, qui sera un des points du grand axe, dont on aura la direction en tirant de ce point au centre C, la droite f C G.

Si l'on porte N D de N en S, C S sera égal à la moitié du grand axe, qu'on portera de C en K. Faisant ensuite passer par le centre C une perpendiculaire au grand axe L K, elle indiquera le petit axe, dont on aura la longueur en portant la grandeur D G de C en H et de C en I. Connaissant les deux axes, on décrira l'ellipse comme nous l'avons ci-devant indiqué.

Lorsque la tangente qui doit former la ligne de sommité d'un arc rampant, n'est pas parallèle à la ligne de rampe, on détermine le point d'attouchement, pour une ellipse, en portant Bm de m en g, et tirant Ag, qui coupera la ligne de sommité en un point T qui sera le point cherché. Si l'on mène T V, parallèle à Bm, elle sera une ordonnée au diamètre A B.

Pour trouver l'autre diamètre conjugué C D, il faut du milieu C de A B, élever une perpendiculaire Cd égale à C B, à laquelle on mènera une parallèle par le point V, et une autre à C D par le point d; ayant ensuite décrit l'arc d B, du point b, où il coupera Ve, on tirera b T à laquelle on mènera une parallèle $e h$, qui exprimera la grandeur du demi-diamètre C D conjugué à A B. On aura sa position, en menant par le centre C une parallèle à T V, et sa longueur, en portant Vh de C en D et de C en R.

Connaissant les deux diamètres conjugués, on cherchera les deux axes, en opérant comme pour la figure précédente, et on tracera, par le moyen de ces deux axes, l'ellipse ou la demi-ellipse qui doit former l'arc rampant, dans tous les cas où les lignes de rampe et de sommité concourent à un point X.

On peut se dispenser de chercher les axes pour tracer

une ellipse dont on connaît deux diamètres conjugués ACB, DCE, figure 11 : ayant mené par le point D la ligne DT parallèle à AB, et par le point C la perpendiculaire CK, qui rencontrera DT au point K, on prolongera cette ligne vers F; ensuite du point C, comme centre, et avec le rayon CK, on décrira le quart de cercle HK, et avec le demi-diamètre CB pour rayon, un autre quart de cercle BF : on divisera ces deux quarts de cercle en un même nombre de parties égales. Par chacune de ces divisions marquées 1, 2, 3, dans l'un et l'autre quart de cercle, on mènera des parallèles au diamètre AB, indiquées par aa, bb, cc, et 1L, 2M, 3N. Des points de division 1, 2, 3, du quart de cercle FB, on mènera des parallèles à FC, qui seront, par conséquent, perpendiculaires à AB, et qui couperont ce diamètre aux points g, h, k, par lesquels on mènera des parallèles à CD. La rencontre de ces lignes avec les parallèles aa, bb, cc, indiquera des points de la demi-circonférence de l'ellipse, par le moyen desquels on la tracera avec une règle pliante.

On trouvera les points de l'autre moitié, en prolongeant les parallèles à CD, de l'autre côté du diamètre AB, et faisant ces prolongemens égaux à leur partie correspondante.

On peut changer une demi-circonférence de cercle en arc rampant, par des moyens beaucoup plus faciles, et qui donnent de même une demi-ellipse.

Ayant décrit une demi-circonférence de cercle AHB, figure 12, dont le diamètre soit égal à la largeur de l'arc rampant, on la divisera par des lignes parallèles au diamètre AB; on tracera entre les parallèles Aa, Bb, la

ligne de rampe ab; et après avoir fait ch égale à CH, on portera dessus les mêmes divisions, et on tracera des parallèles à la ligne de rampe, sur lesquelles on portera les largeurs OR et RO en or et ro; celles IG et GI, sur ig et gi; DE et EF, sur de et ef. Par toutes les extrémités de ces lignes, on tracera une courbe rampante qui sera une demi-ellipse.

On obtient le même résultat en divisant le cercle par des perpendiculaires au diamètre, figure 13, et faisant de, fg, hi, kl, mn, égales à DE, FG, HI, KL, MN.

Par ces moyens simples, on peut non-seulement transformer une demi-circonférence de cercle en arc rampant, mais encore toutes sortes de courbes.

ARTICLE V.

De l'épaisseur à donner aux voûtes ; de la forme d'extrados, et de la manière de disposer les rangs de voussoirs, pour les rendre solides.

Il y a six choses essentielles à considérer dans les voûtes, relativement à leur construction ; 1°. leur surface intérieure ; 2°. leur ceintre ; 3°. leurs coupes ; 4°. leur épaisseur ; 5°. la forme de leur extrados ; 6°. la disposition des rangs de voussoirs.

Dans l'article précédent il a été question des trois premiers objets, nous allons parler, dans celui-ci, des trois autres.

De l'épaisseur des voûtes.

Les voûtes en pierre de taille, considérées indépendamment du mortier ou autres moyens que l'on peut employer pour lier les voussoirs dont elles sont formées, ont besoin, pour se soutenir, d'une certaine épaisseur qui doit être proportionnée à leur diamètre, à la forme de leur ceintre, et aux efforts qu'elles peuvent avoir à soutenir : ainsi une arche de pont doit avoir, à diamètre égal, plus d'épaisseur qu'une voûte destinée à former le sol des différens étages d'un édifice, et cette dernière doit être plus forte qu'une voûte qui n'a rien à supporter, comme les voûtes d'église ; enfin, parmi ces dernières, celles qui sont à couvert sous des toits de charpente, n'ont pas besoin de tant d'épaisseur que celles qui en doivent tenir lieu.

Si l'on consulte les constructions antiques et modernes, on trouve que pour les arches de pont de 20 à 24 mètres ou 10 à 12 toises de largeur, la moindre épaisseur est plus de la quinzième partie du diamètre, en pierre moyennement dure.

Dans quelques ponts modernes dont le diamètre est de 20 toises, l'épaisseur au milieu de la clef n'est que d'une toise. Mais considérant, d'autre part, qu'une arche de pont de 8 mètres ou 4 toises de diamètre, ne saurait avoir moins de 66 centimètres ou 2 pieds d'épaisseur à la clef, c'est-à-dire moins de la douzième partie du diamètre, j'ai pensé que je pouvais me servir de ces deux termes pour former une progression qui indique l'épaisseur à la clef de ces espèces de voûtes de mètre en mètre ou de demi-toise en demi-toise de diamètre ; c'est ce que j'ai

exprimé dans la table suivante : j'y ai ajouté celle pour des voûtes moyennes formant planchers, et celle pour des voûtes légères qui n'ont rien à supporter.

TABLE de la moindre épaisseur des voûtes circulaires ou elliptiques, prise au milieu de la clef.

ARCHES DE PONT.	VOUTES MOYENNES.	VOUTES LÉGÈRES.	ARCHES DE PONT.	VOUTES MOYENNES.	VOUTES LÉGÈRES.	
mètre.	mètres.	mètres.	Pieds. p. po. lig.	pieds. po. lig.	pieds. po. lig	
1	0, 44	0, 22	0, 11	3 1. 1. 6	0. 6. 9	0. 3. 4½
2	0, 48	0, 24	0, 12	6 1. 3. 0	0. 7. 6	0. 3. 8
3	0, 52	0, 26	0, 13	9 1. 4. 6	0. 8. 3	0. 4. 1½
4	0, 56	0, 28	0, 14	12 1. 6. 0	0. 9. 0	0. 4. 6
5	0, 60	0, 30	0, 15	15 1. 7. 6	0. 9. 9	0. 4. 10½
6	0, 64	0, 32	0, 16	18 1. 9. 0	0.10. 6	0. 5. 3
7	0, 68	0, 34	0, 17	21 1.10. 6	0.11. 3	0. 5. 7½
8	0, 72	0, 36	0, 18	24 2. 0. 0	1. 0. 0	0. 6. 0
9	0, 76	0, 38	0, 19	27 2. 1. 6	1. 0. 9	0. 6. 4½
10	0, 80	0, 40	0, 20	30 2. 3. 0	1. 1. 6	0. 6. 9
11	0, 84	0, 42	0, 21	33 2. 4. 6	1. 2. 3	0. 7. 1½
12	0, 88	0, 44	0, 22	36 2. 6. 0	1. 3. 0	0. 7. 6
13	0, 92	0, 46	0, 23	39 2. 7. 6	1. 3. 9	0. 7. 10½
14	0, 96	0, 48	0, 24	42 2. 9. 0	1. 4. 6	0. 8. 3
15	1, 00	0, 50	0, 25	45 2.10. 6	1. 5. 3	0. 8. 7½
16	1, 04	0, 52	0, 26	48 3. 0. 0	1. 6. 0	0. 9. 0
17	1, 08	0, 54	0, 27	51 3. 1. 6	1. 6. 9	0. 9. 4½
18	1, 12	0, 56	0, 28	54 3. 3. 0	1. 7. 6	0. 9. 9
19	1, 16	0, 58	0, 29	57 3. 4. 6	1. 8. 3	0.10. 1½
20	1, 20	0, 60	0, 30	60 3. 6. 0	1. 9. 0	0.10. 6
21	1, 24	0, 62	0, 31	63 3. 7. 6	1. 9. 9	0.10.10½
22	1, 28	0, 64	0, 32	66 3. 9. 0	1.10. 6	0.11. 3
23	1, 32	0, 66	0, 33	69 3.10. 6	1.11. 3	0.11. 7½
24	1, 36	0, 68	0, 34	72 4. 0. 0	2. 0. 0	1. 0. 0
25	1, 40	0, 70	0, 35	75 4. 1. 6	2. 0. 9	1. 0. 4½
26	1, 44	0, 72	0, 36	78 4. 3. 0	2. 1. 6	1. 0. 9
27	1, 48	0, 74	0, 37	81 4. 4. 6	2. 2. 3	1. 1. 1½
28	1, 52	0, 76	0, 38	84 4. 6. 0	2. 3. 0	1. 1. 6
29	1, 56	0, 78	0, 39	87 4. 7. 6	2. 3. 9	1. 1.10½
30	1, 60	0, 80	0, 40	90 4. 9. 0	2. 4. 6	1. 2. 3
31	1, 64	0, 82	0, 41	93 4.10. 6	2. 5. 3	1. 2. 7½
32	1, 68	0, 84	0, 42	96 5. 0. 0	2. 6. 0	1. 3. 0
33	1, 72	0, 86	0, 43	99 5. 1. 6	2. 6. 9	1. 3. 4½
34	1, 76	0, 88	0, 44	102 5. 3. 0	2. 7. 6	1. 3. 9
35	1, 80	0, 90	0, 45	105 5. 4. 6	2. 8. 3	1. 4. 1½
36	1, 84	0, 92	0, 46	108 5. 6. 0	2. 9. 0	1. 4. 6
37	1, 88	0, 94	0, 47	111 5. 7. 6	2. 9. 9	1. 4.10½
38	1, 92	0, 96	0, 48	114 5. 9. 0	2.10. 6	1. 5. 3
39	1, 96	0, 98	0, 49	117 5.10. 6	2.11. 3	1. 5. 7½
40	2, 00	1, 00	0, 50	120 6. 0. 0	3. 0. 0	1. 6. 0

J'ai supposé, dans cette table, que les pierres sont d'une dureté moyenne, et que les épaisseurs vont en augmentant depuis la clef jusqu'à l'endroit où la voûte se détache des pied-droits, de manière que son épaisseur est double à cet endroit.

L'expérience et les principes de mathématiques, dont on fera connaître l'application dans le livre cinquième, prouvent qu'une voûte en plein ceintre, d'égale épaisseur dans toute son étendue, comme celle représentée par la fig. 1 de la planche XXXVI, composée de quatre voussoirs désunis, ne peut pas se soutenir, quelque soit la résistance des pied-droits, si son épaisseur est moindre de la dix-septième partie de son diamètre; cependant elle se soutient avec une moindre épaisseur lorsque la voûte n'est extradossée également que dans les deux tiers de son étendue, le surplus étant compris dans les pied-droits, comme on le voit par la figure 3.

Lorsque l'épaisseur d'une voûte va en augmentant, comme dans la figure 4, celle au droit de la clef peut être cinq fois moindre, c'est-à-dire qu'elle peut n'avoir que la quatre-vingtième partie du diamètre.

La grande voûte du portail du Panthéon français qui a 58 pieds de diamètre, n'a que 8 pouces d'épaisseur au milieu de la clef, c'est-à-dire la quatre-vingt-dixième partie du diamètre; mais elle a le double à l'endroit où elle se détache du nu intérieur des pied-droits. Le ceintre de cette voûte est elliptique et surbaissé de plus d'un tiers, la hauteur du ceintre, dans le milieu, n'étant que de 18 pieds 1 pouce 4 lignes.

De la forme d'extrados des voûtes.

Les anciens qui n'ont exécuté en pierre de taille que des voûtes en plein ceintre, les faisaient presque toujours d'égale épaisseur, c'est-à-dire, comprises entre deux circonférences de cercle, comme celles représentées par les figures 1 et 2.

Les constructeurs français ont donné le nom d'extrados à la surface supérieure indiquée par la demi-circonférence de cercle A D B, figure 2, ou G D B, figure 3, et ils ont appelé intrados la surface inférieure C E F.

Ainsi ils disent qu'une voûte est extradossée, lorsque le dessus présente une surface uniforme. Si cette surface est parallèle à celle de l'intrados, en sorte que la voûte ait par-tout une même épaisseur, comme les figures 1 et 2, on dit qu'elle est extradossée également, et qu'elle est extradossée inégalement, si ces surfaces ne sont pas parallèles, comme dans les figures 4, 5, 6, 7 et 8.

Plusieurs géomètres qui se sont occupés de la manière dont les voussoirs agissent pour se soutenir mutuellement, ont démontré qu'en supposant que rien ne s'oppose à leur action, il faudrait pour qu'une voûte se soutienne, que les poids des voussoirs fussent entr'eux comme la différence des tangentes des angles formés par leurs joints; cette condition fournit un moyen facile de procurer aux voûtes la plus grande solidité.

Il faut d'abord remarquer qu'en continuant les pied-droits jusqu'à la hauteur où l'épaisseur de la voûte se dégage de l'aplomb du nu intérieur, comme aux figures 3, 4, 5, 6 et 7, les parties inférieures peuvent être con-

sidérées comme faisant partie des pied-droits, et les pierres qui les composent n'ont besoin de porter de coupe, que depuis l'aplomb du nu intérieur. Ainsi il ne reste à déterminer que l'épaisseur, ou plutôt la forme de l'extrados de la partie de voûte comprise entre les deux précédentes.

OPÉRATION.

Si le ceintre de la voûte est circulaire, comme dans la figure 4, tous les joints prolongés se rencontreront au centre O; d'où il résulte, qu'en tirant une ligne horizontale G L, à une distance de ce centre, qui soit telle, que la partie comprise entre les joints de la clef soit égale à l'épaisseur qu'on se propose de donner à cette voûte, au milieu de la clef, les autres parties de cette ligne, interceptées par les joints, exprimeront les différences des tangentes et les épaisseurs à donner au milieu de chaque voussoir correspondant.

Pour déterminer le point où doit passer l'horizontale G L, on menera une parallèle à l'axe à une distance égale à la moitié de l'épaisseur que doit avoir la voûte au milieu de la clef, qui coupera le joint de la clef prolongé en un point 1, qui sera celui que l'on cherche.

Si le ceintre est formé par deux arcs de cercle formant un angle au sommet, comme les voûtes gothiques, fig. 6, après avoir tiré du milieu le rayon bo, on menera une parallèle, comme pour la figure 4, à une distance égale à la moitié de l'épaisseur qu'on veut donner à la clef; et du point 1, où elle rencontrera le joint de cette clef prolongé, on menera, comme ci-devant, l'horizontale L G qui donnera, en coupant les autres joints aussi prolongés,

les différences des tangentes et les épaisseurs à donner aux voussoirs correspondans.

Si le cintre est formé d'une autre courbe que le cercle, telle que l'ellipse, la chaînette ou la parabole, figures 5, 7, 8 et 10, après avoir mené l'horizontale G L et la verticale L D, on portera la moitié de l'épaisseur de la clef, de L en 1, et on tirera, par ce point, la droite 1 D, qui fasse, avec la ligne du milieu, l'angle 1 D L égal à l'angle $b\,o\,s$, c'est-à-dire qu'on fera 1 D parallèle à $b\,o$.

On menera ensuite du point D, les lignes 2 D, 3 D, 4 D, etc., parallèles aux joints c, d, e, f, etc., et après avoir divisé chaque voussoir en deux parties égales, on portera 1, 2 de h en 7; 2, 3 de k en 8; 3, 4 de l en 9; 4, 5 de m en 10; et le double de 1, l, de s en a: enfin par les points a, 7, 8, 9, 10, on tracera la courbe d'extrados, qui donnera des voussoirs dont les poids étant entr'eux comme les différences des tangentes, formeront des voûtes très-solides, qui n'auront presque pas de poussée.

Pour les voûtes circulaires et elliptiques, figures 4, 5, 6 et 7, on peut tracer la courbe d'extrados d'une manière plus simple, qui produit, à très-peu de chose près, le même effet.

Ainsi, pour la figure 4, après avoir fixé l'épaisseur S a du milieu de la clef, on portera la moitié du rayon O s de O en M; du point M, comme centre, on décrira l'arc H a N, jusqu'à la rencontre des lignes intérieures des pied-droits, prolongées en C H et F N. Cette courbe d'extrados, qui diffère peu de celle tracée par les tangentes, est plus que suffisante dans la pratique, parce que les voussoirs ne sont pas des corps polis qui puissent glisser

facilement les uns sur les autres, mais des corps grenus, qui ne commencent à glisser que sur des plans inclinés de 30 degrés, et que de plus, ils sont liés avec du mortier.

Si la voûte est surhaussée, comme la figure 7, et que la courbe soit une imitation d'ellipse formée par des arcs de cercle, après avoir fixé l'épaisseur sa, on portera la moitié du rayon O S de O en F; ensuite du centre F, on décrira l'arc par, jusqu'à la rencontre de l'aplomb des pied-droits prolongés : cet arc formera la courbe d'extrados.

Pour une voûte surbaissée, figure 5, on portera la moitié du rayon S O de O en M; et de ce point M, avec M a pour rayon, on décrira l'arc H a N jusqu'à la rencontre de l'aplomb intérieur des pied-droits : cet arc sera l'extrados.

Par rapport à la figure 6, représentant un arc gothique composé de deux arcs de cercle qui forment un angle au sommet, on portera la moitié du rayon O s de O en P, et avec P a pour rayon, on décrira l'arc a N qui formera l'extrados.

Par rapport aux figures 8 et 10, il est essentiel d'observer que dans la première qui représente une voûte dont le ceintre est la chaînette, les différences des tangentes, fig. 9, étant toutes égales, donnent pour l'extrados une courbe parallèle et une même épaisseur de voûte par-tout : c'est une des propriétés qui prouvent l'avantage de cette courbe pour les voûtes, qui permet, lorsqu'on en fait usage, de leur donner beaucoup moins d'épaisseur.

La figure 10, dont la courbe est une parabole, présente un effet contraire; d'où il résulte que pour mettre en équi-

libre entr'eux les voussoirs qui forment une voûte de ce genre, il faut que l'épaisseur de la voûte soit plus forte au sommet que par le bas.

On peut, pour une plus grande précision, se servir des tables des sinus et des tangentes, pour tracer les courbes d'extrados: ce moyen n'a besoin que d'être indiqué à ceux qui connaissent la trigonométrie.

Les applications de la différence des tangentes aux voûtes, dont il vient d'être question, font voir :

1°. Que les voûtes surbaissées et celles en plein ceintre sont les plus propres à être extradossées de niveau pour former le sol des différens étages des édifices ;

2°. Que dans les voûtes extradossées de cette manière, les voussoirs inférieurs étant plus renforcés que par la courbe d'extrados donnée par la différence des tangentes, elles sont capables de soutenir une certaine charge, et de former des arches de pont ;

3°. Que les voûtes gothiques sont les plus convenables pour former les toits à double pente ;

4°. Qu'on pourrait, en certaines circonstances, employer avec avantage les voûtes paraboliques, lorsqu'il s'agit de soutenir de très-grands fardeaux.

De la direction des rangs de voussoirs pour former des voûtes solides.

Nous avons déjà parlé, à la page 101, de la disposition des rangs de claveaux qui forment les voûtes plates. Tout ce que nous avons dit à ce sujet, convient aux rangs de voussoirs des voûtes dont la surface est courbe. On peut même ajouter que ces dispositions sont indispensables

dans ces dernières, parce qu'elles sont déterminées par la direction du ceintre.

Les différentes espèces de voûtes à surfaces courbes, peuvent se réduire à trois principales, qui sont les voûtes cylindriques ou en berceau ; les voûtes coniques et les voûtes sphériques, sphéroïdes ou conoïdes.

La surface des deux premières espèces de voûtes peut être supposée formée par des lignes droites, allant d'une courbe à une autre, ou d'un point à une courbe. (fig. 12 et 13).

Mais la troisième ne peut être formée que par des courbes de même genre posées les unes sur les autres, et diminuant dans un rapport déterminé par d'autres courbes qui se croisent à l'axe, ou bien par une courbe quelconque qui en se mouvant autour de son axe, formerait une surface composée d'autant de cercles que la courbe aurait de points.

Dans les voûtes en berceaux, supportées par deux murs opposés, les rangs des voussoirs doivent toujours être parallèles à l'axe, figures 1 et 2, planche XXXVII, quelque soit la courbure du ceintre et la situation de la voûte. Ainsi les berceaux obliques ou inclinés doivent avoir leurs rangs de voussoirs situés de même.

Dans les voûtes coniques, les rangs doivent se diriger à la pointe du cône, soit qu'elles fassent partie d'un cône entier, ou d'un cône tronqué. On observe, dans le premier cas, pour éviter la trop grande maigreur des voussoirs, de former la pointe ou trompillon, par une seule pierre marquée a, figures 3 et 4.

Lorsqu'une voûte conique a une grandeur capable de rendre les voussoirs inférieurs trop minces, il est à propos

de partager sa longueur en plusieurs parties, en sorte que si la grande circonférence est divisée en huit voussoirs, figure 5, et que la longueur de la voûte soit partagée en quatre parties depuis le devant jusqu'à l'angle de la naissance, la seconde partie pourra être divisée en cinq voussoirs, la troisième en trois, et la quatrième formant le trompillon d'une seule pièce.

Il faut que ces tranches soient comprises entre des surfaces perpendiculaires à celle du cône, en rachetant toute l'irrégularité, s'il s'en trouve dans la première tranche, figures 5 et 6.

Il faut remarquer que cette disposition qui serait vicieuse pour une voûte cylindrique horizontale, n'offre pas le même défaut pour une voûte conique, à cause de l'obliquité de sa surface, qui fait que chaque tranche, étant posée sur un plan incliné, se trouve en partie soutenue par ce plan et ne peut jamais s'en désunir.

Si l'on veut affecter une plus grande uniformité dans l'appareil, on fera que les divisions des joints de chaque tranche supérieure réponde au milieu des voussoirs des tranches inférieures, afin de pouvoir tracer sur ces derniers de faux joints correspondans à ceux de la tranche au-dessus. Mais ce rapprochement de joints apparens blesserait autant l'œil du connaisseur que l'interruption des joints de chaque tranche qui représente une maçonnerie en liaison et plus de solidité.

Nous observerons, à l'occasion des voûtes coniques dont l'effet n'est jamais agréable, qu'il ne faut en faire usage que lorsqu'on y est contraint par des dispositions qui ne sauraient être changées. On doit sur-tout éviter, autant

qu'il est possible, d'augmenter cet effet par des irrégularités qui nuisent autant à la solidité qu'à la forme.

Il faut qu'un architecte soit bien persuadé que dans toute espèce de construction, ce qui choque par la forme ou la disposition est presque toujours contraire à la solidité.

Des voûtes sphériques, sphéroïdes et conoïdes.

Il résulte de la définition que nous avons donné de cette troisième espèce de voûte, qui est la plus analogue à leur construction, qu'elles doivent être composées de rangs horizontaux formant des couronnes concentriques posées les unes au-dessus des autres, comme on le voit dans les fig. 7, 8, 9 et 10; les rangs de voussoirs formant, en plan, des carrés inscrits, indiqués dans les figures 11 et 12, et ceux composés de triangles équilatéraux, de pentagones ou d'exagones qui se trouvent dans quelques-uns des auteurs qui ont traité de la coupe des pierres, présentent plus de difficulté que de solidité, sur-tout pour les voussoirs formant les angles de ces polygones, à cause de leur position sur les arêtes et les angles extrêmement aigus, qui en résultent. D'ailleurs, cette disposition ne produit pas une liaison aussi solide que les voussoirs disposés par rangs horizontaux.

Ce qu'on a dit des voûtes sphériques, ou sphéroïdes entières, doit s'appliquer aux parties des mêmes voûtes inscrites dans des carrés, figures 13, 14, ou dans des polygones quelconques.

Quant aux voûtes composées, formées de la réunion de plusieurs parties de voûtes simples, il faut que les rangs de voussoirs soient disposés dans chacune, comme

ils le seraient dans les voûtes dont ils proviennent. Ainsi dans les voûtes d'arêtes, fig. 15, 16, 17 et 18, et celles d'arcs de cloître, figures 4 et 5, composées de parties de voûtes cylindriques dont les axes se croisent au centre, les rangs de voussoirs doivent être parallèles à ces axes.

Il faut remarquer que les voûtes d'arête et d'arc de cloître, fig. 15, 17, 19 et 21, sont composées de parties triangulaires marquées A, B, C, sur leur plan de projection, fig. 16, 18, 20 et 22 ; que ces parties n'ont pour appuis, dans les voûtes d'arête, que les angles A, B; tandis que dans les voûtes en arc de cloître, ces parties sont soutenues sur leur côté A, B, qui porte sur un mur dans toute sa longueur, d'où il suit que ces dernières sont plus solides, et ont beaucoup moins de poussée que les voûtes d'arête. Il est encore essentiel de remarquer que les lignes qui représentent les rangs de voussoirs forment des angles saillants D E F, figures 16 et 18, dans les voûtes d'arête, et des angles rentrants H I K, figures 20 et 22, dans les voûtes en arc de cloître.

Lorsque le plan d'une voûte d'arête est un polygone de plus de quatre côtés, les angles que les rangs de voussoirs forment à leur rencontre, deviennent plus aigus, en raison du nombre de côtés de ce polygone : ainsi, dans la voûte représentée par les figures 17 et 18, dont le plan est un exagone régulier, les angles des rangs de voussoirs, tels que D E F, ne sont que de 60 degrés, tandis que dans la voûte de même genre, représentée par les figures 15 et 16, ces angles sont droits ou de 90 degrés.

Les coupes qui se rencontrent au droit de ces angles rendent les arêtes des joints encore plus aiguës, d'où il résulte que les voûtes d'arête en polygone, ont d'autant

moins de solidité, que le nombre des côtés est plus grand.

Les architectes goths, qui n'employaient que des voûtes d'arêtes, évitaient la difficulté dans les parties à pans ou circulaires, appelés *rond-points*, et même dans les travées ordinaires, en plaçant des arcs ogives saillants et profilés qui s'appareillaient comme des arcs simples ; le surplus, formant lunette ou pendentif, n'était qu'un remplissage en petites pierres, sans coupes, appelées *pendants*, et quelquefois en plâtre pigeonné, comme à Notre-Dame de Paris.

Dans les voûtes en arc de cloître, les angles rentrants formés par la rencontre des faces, au lieu de diminuer, deviennent d'autant plus grands que le polygone a plus de côtés ; ainsi l'angle pour l'exagone, qui est de 60 degrés dans les voûtes d'arête, est de 120 degrés dans les voûtes en arc de cloître, ce qui rend ces dernières d'autant plus solides qu'elles ont plus de côtés ; en sorte qu'à ceintre et à diamètre égaux, les voûtes sphériques, qui peuvent être considérées comme des voûtes d'arcs de cloître d'un nombre infini de côtés, sont les plus solides, et celles qui poussent le moins, comme on le prouvera dans le cinquième livre.

Par rapport aux voûtes coniques, il est bon d'observer que les plus solides sont celles pratiquées dans un angle rentrant, figures 5 et 6 ; celles qui sont faites pour soutenir en l'air un angle saillant, figures 3 et 4, peuvent être considérées comme des voûtes tronquées qui ne se soutiennent en partie que par la consistance de la pierre, à cause de la suppression des parties destinées à contrebuter les parties supérieures et des angles aigus qui résultent de ces suppressions.

Dans les deux livres suivants, où il sera question des opérations et des détails relatifs à chaque espèce de voûte, on trouvera des observations sur tout ce qui peut nuire ou contribuer à leur solidité.

FIN DU LIVRE TROISIÈME.

SOMMAIRE
OU
TABLE

Des objets contenus dans le Troisième Livre du TRAITÉ DE L'ART DE BATIR.

SECTION PREMIÈRE.

ARTICLE PREMIER. De l'antiquité des constructions en pierre de taille, page 2.

Manière dont les anciens faisaient ces constructions, *idem*.

Explication de neuf manières différentes de les appareiller, représentées par la planche XV ; depuis la page 3 jusqu'à 10.

Appareil de deux parties de mur en grandes pierres de taille des villes d'Argos, d'Ambracie et de Calydon, représenté par la planche XVI ; pages 10 et 11.

Des grandes pierres employées dans les édifices d'Egypte, de Persépolis, de Balbec et des anciens Péruviens, pages 12 et 13.

ARTICLE II. De la stabilité, de la direction, de la pesanteur et du centre de gravité, pages 14, 15, 16 et 17.

ARTICLE III. De la forme et de la position à donner aux pierres de taille pour les murs et pied-droits, et de leurs dimensions, pages 18, 19, 20, 21 et 22.

ARTICLE IV. De la pose ; manière dont elle s'exécutait chez les anciens; précautions qu'ils prenaient; moyens qu'ils employaient pour relier les pierres avec des crampons de bronze, de fer et de bois ; avec des entailles pratiquées dans les lits des pierres, pages 22, 23, 24 et 25.

Vice des constructions modernes en pierre de taille, comparées à celles des anciens; peu de soin que l'on prend pour dresser les lits et joints ; la cause de cette négligence peut être attribuée à la manière abusive d'évaluer la taille des pierres. Du démaigrissement des lits et joints, des cales et du fichage. Inconvéniens graves qui résultent de cette manière vicieuse d'opérer, pages 26—31.

Des têtes de murs mitoyens appelées *jambes étrières*. Explication des figures 6, 7 et 8 de la planche XVIII, sur les lits des pierres. Citation d'un ouvrage de M. Patte, sur les objets les plus importants de l'architecture, qui prouve que la manière de poser les pierres avec des cales, des démaigrissemens et en les fichant, était regardé par plusieurs architectes et constructeurs, comme un bon moyen, pages 31—34.

Manière de poser les pierres pour former des constructions solides. Méthode de dresser et de dégauchir les lits, et de poser sur mortier fin, sans cales ni démaigrissement. Démaigrissement en biseau le long des arêtes en parement, pratiqué par quelques constructeurs modernes, représentés par les figures 9 et 10 de la planche XVIII. Explication des figures 11, 12, 13 et 14, représentants les lits et joints des pierres de quelques anciens temples de Sicile. Détail des précautions que les anciens prenaient pour la pose des pierres, indiquées par les figures 2 et 3 de la pl. XX, tirées du temple de l'ancienne ville de Segeste, pages 35—41.

ARTICLE V. Nouvelle manière de construire les massifs et revêtemens en pierre de taille. Des talus, des contreforts. De la tour de Metella, de la pyramide de Cestius à Rome. Comparaison de la grandeur de cette pyramide, pour la hauteur et la superficie de la base, avec le dôme des Quatre-Nations à Paris, et avec la grande pyramide d'Egypte, planche XXII, pages 41—48.

SOMMAIRE DU TROISIÈME LIVRE.

ARTICLE VI. Des pyramides d'Egypte. Citation, à ce sujet, des passages d'Hérodote, de Diodore de Sicile, deStrabon et de Pline, avec des observations tant sur les passages de ces auteurs que sur la construction de ces monumens extraordinaires, pages 48—68.

ARTICLE VII. De la manière dont le soubassement et le mur circulaire de la tour du dôme de Saint Pierre de Rome sont construits. Les fentes, les ruptures et les désunions qu'on y voit sont le résultat inévitable des différents genres de construction qu'on y a employé. Des moyens que les anciens employaient pour relier les murs en maçonnerie d'une forte épaisseur. Citation et traduction, à ce sujet, d'un passage du cinquième chapitre du premier livre de Vitruve. Le bois bien sec et de bonne qualité, employé dans la maçonnerie en mortier, s'y conserve très-long-tems, pages 69—72.

Des murs des Gaulois dont parle Jules César dans ses Commentaires. Citation et traduction du passage de cet auteur où il en est question, avec des observations sur la manière dont plusieurs auteurs ont interprété ce passage, et les figures données par Palladio et Juste-Lipse, pages 73—76.

SECTION II.

Des voûtes et de leur construction.

ARTICLE PREMIER. Des moyens que les anciens ont employé pour suppléer aux voûtes. Des jardins de Babylone attribués à Sémiramis. Nouvelle traduction du passage de Diodore de Sicile, où il en est parlé, avec celle de l'abbé Terrasson. Observations sur ce passage. Cause de l'erreur des interprètes, d'où il résulte que cet édifice n'était ni voûté ni soutenu par des arcades. Différence de la description de Diodore et de Strabon. Citation et traduction, à ce sujet, d'un passage de Quinte-Curce; moyen de concilier ces auteurs ; idée de la forme et de la disposition de ces jardins, avec quelques détails relatifs à leurs constructions, représentés par la planche XXV, pages 78—84.

Ruines de Tchelminar ou Persépolis; des édifices de l'ancienne Thèbes d'Egypte, pages 84—87.

Article II. De la construction des voûtes. Premiers essais représentés par la planche XXVII. Les voûtes des cloaques de Rome, bâties sous le règne de Tarquin, sont les plus anciennes voûtes connues, pages 87=91.

Article III. Des différentes espèces de voûtes; des voûtes plates; de leur appareil; des défauts de leurs coupes, pag. 92, 93.

Des plate-bandes; de celles de la colonnade du Louvre, p. 94.

Du portail de Saint-Sulpice, page 95.

De la place de la Concorde, page 97.

Du Panthéon français, page 98.

Moyens employés par les anciens; celui cité par Philibert Delorme, et autres employés par plusieurs constructeurs modernes, pages 100 et 101.

Manière de disposer les rangs de claveaux pour les voûtes plates, représentées par la planche XXXI; de les tracer et de les tailler, pages 101—103.

De la pose des pierres de taille qui forment les voûtes, pag. 104.

Des voûtes dont la surface intérieure est courbe, p. 105 et 106.

Article IV. Des ceintres, c'est-à-dire des différentes courbes qui peuvent servir à former la surface intérieure des voûtes.

De l'ellipse. Expérience simple pour donner une idée de sa formation et de son rapport avec le cercle dont elle tire son origine. Moyen facile qui résulte de cette expérience pour tracer et imiter toutes sortes d'ellipses avec des arcs de cercle, pages 107—110.

De l'ellipse considérée comme le résultat de la section oblique d'un cylindre. Comparaison du cercle avec l'ellipse. Manière de la tracer avec un cordeau et par plusieurs points, pages 110—114.

SOMMAIRE DU TROISIÈME LIVRE.

Du compas elliptique. Des perpendiculaires à l'ellipse, pages 115, 116.

Les foyers de l'ellipse représentent les extrémités de la partie de l'axe du cylindre ou du cône comprise dans la section oblique qui produit cette courbe, pages 117—119.

Des ovales et des anses de panier, pages 119—121.

De la cicloïde. Manière de tracer cette courbe, et de lui mener des tangentes et des perpendiculaires, pages 122, 123.

De la cassinoïde ; de ses propriétés ; de la manière de la tracer, et de lui mener des tangentes et des perpendiculaires, pages 123—127.

Comparaison de l'ellipse des sections coniques avec les deux courbes précédentes, relativement à leur courbure et à la solidité des voûtes, pages 127—130.

Des voûtes surhaussées et des courbes qui peuvent servir à former leur ceintre, lorsqu'il doit se raccorder avec des pied-droits à-plomb, pages 130, 131.

Des courbes ouvertes ; 1°. de celles qui résultent des sections du cône, telles que la parabole et l'hyperbole, pages 131—137.

De la chaînette ; de ses propriétés ; moyens de la tracer mécaniquement, géométriquement et par le calcul ; manière de lui mener des tangentes et des perpendiculaires, pages 137—145.

Des ceintres pour les arcs rampants avec deux arcs de cercle, lorsque la ligne de rampe ou de sommité est donnée ; et, dans tous les cas, avec trois arcs de cercle, ou avec une plus grande quantité d'un même nombre de degrés : avec une demi-ellipse, par le moyen de deux diamètres conjugués ; et enfin, par une manière infiniment simple, en se servant des ordonnées ou des cordes du cercle, pages 145—152.

ARTICLE V. De l'épaisseur à donner aux voûtes ; de leur forme d'extrados, et de la manière de disposer les rangs de voussoirs.

Table de la moindre épaisseur à donner aux voûtes circulaires et elliptiques, au milieu de la clef, pages 152—162.

Des voûtes sphériques, sphéroïdes et conoïdes, page 103.

Observations sur les voûtes d'arête, gothiques, d'arc de cloître, sphériques, et sur les voûtes coniques, pages 164—166.

Fautes à corriger dans le second livre.

Pages	lignes	au lieu de	lisez :
255	15	est,	esse.
Id.	20	ab,	ob.
256	14	priusque,	priusquam.
283	4	planche IX,	planche XII.
329	7	planche VIII,	planche VII.
335	16	planche XIV,	planche XV *.

* NOTA. C'est la première de la troisième livraison.

Fautes à corriger dans le troisième livre.

Pages	lignes	au lieu de	lisez :
7	9	figure 9,	figure 7.
25	27	quatrième,	cinquième.
30	27	planche XX,	planche XIX.
36	28	la figure 3,	les figures 2 et 3.
70	16	cet effet eut été,	ces effets eussent été.
89	12	employer,	employée.
102	13	les plans 3 et 4,	les plans 2 et 4.
112	17	qui coupe,	qui coupent.
124	18	de c en 4,	de C en 4.
Id.	28	de c en f,	de C en f.
125	11	entre c et f,	entre C et f.
Id.	22	du cercle,	de cercle.
127	12	on tirera S F,	on tirera S f.
129	note (1)	le livre suivant,	livre cinquième.
Id.	note (2)	quatrième livre,	cinquième livre.
133	4	1 en f,	3 en f.
Id.	5	3 en d,	1 en d.

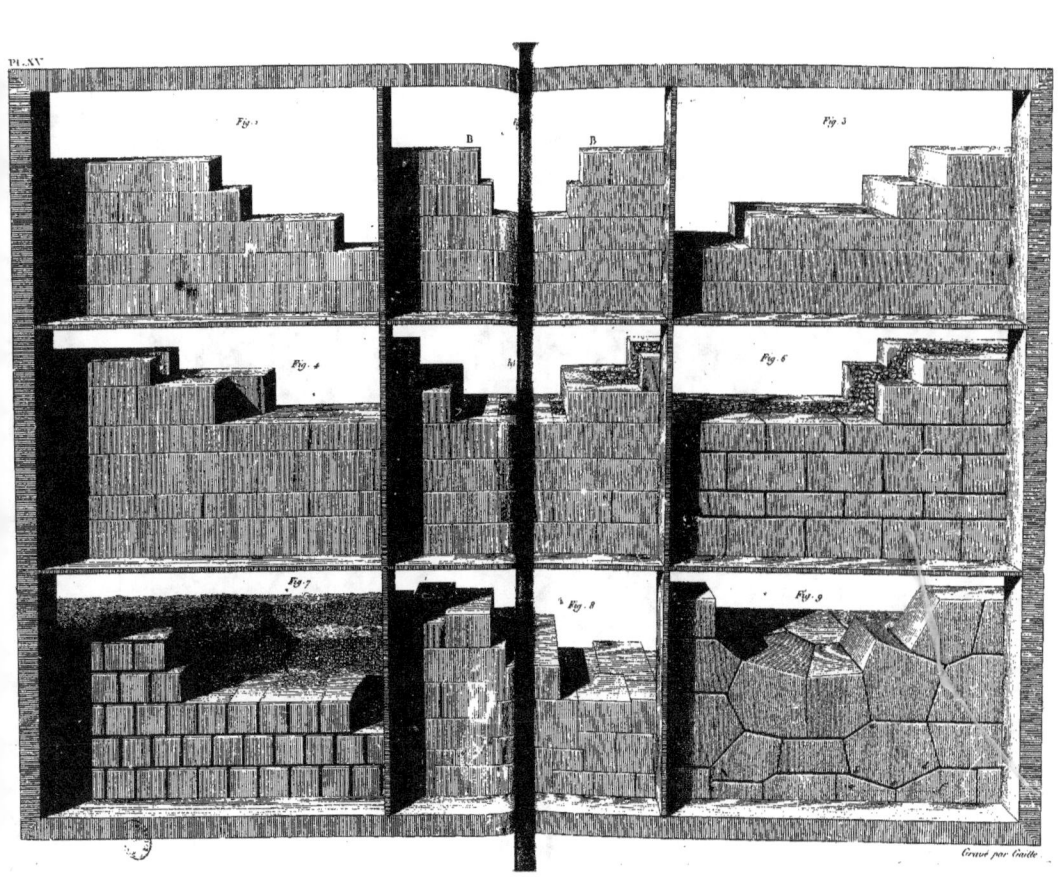

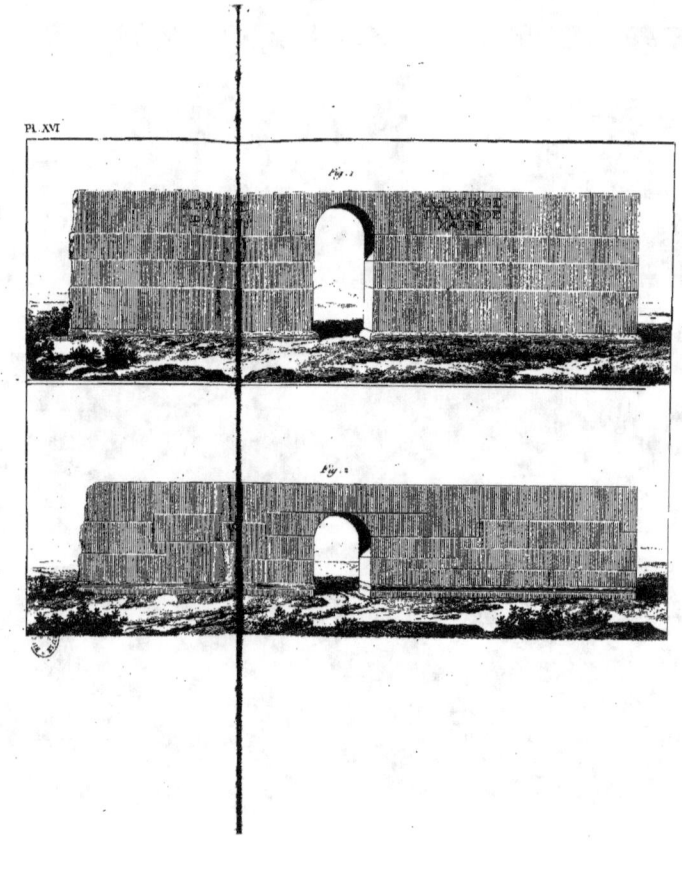

Pl. XVII

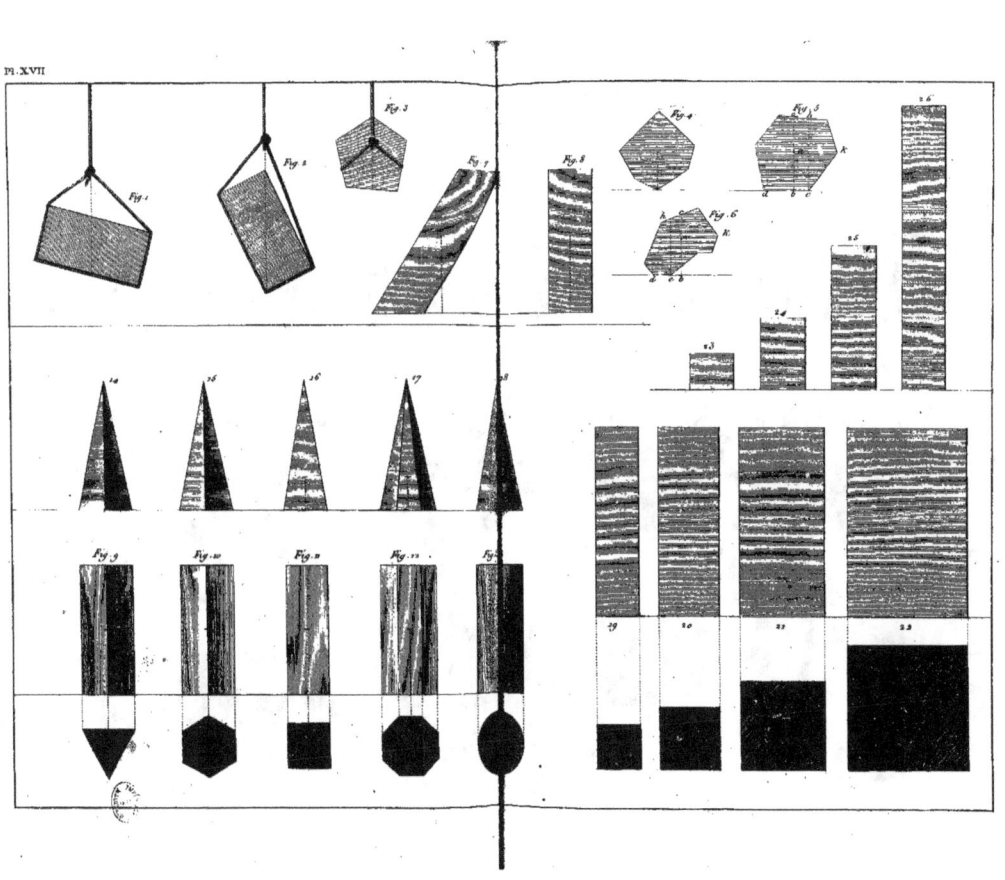

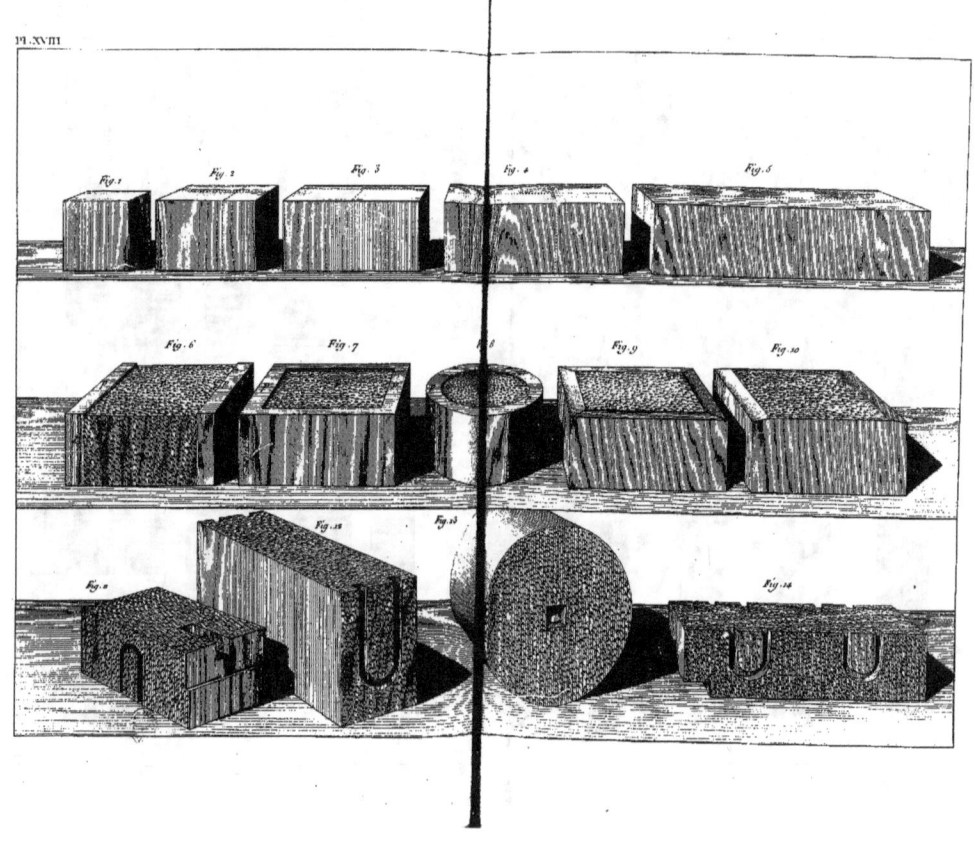

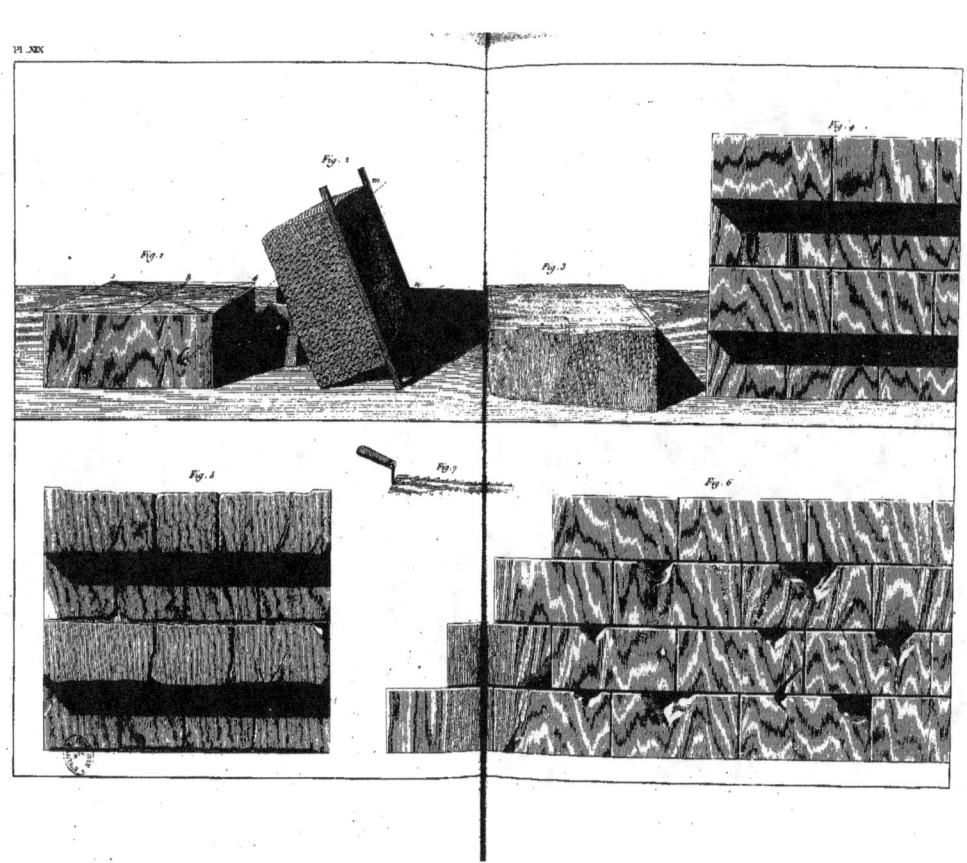

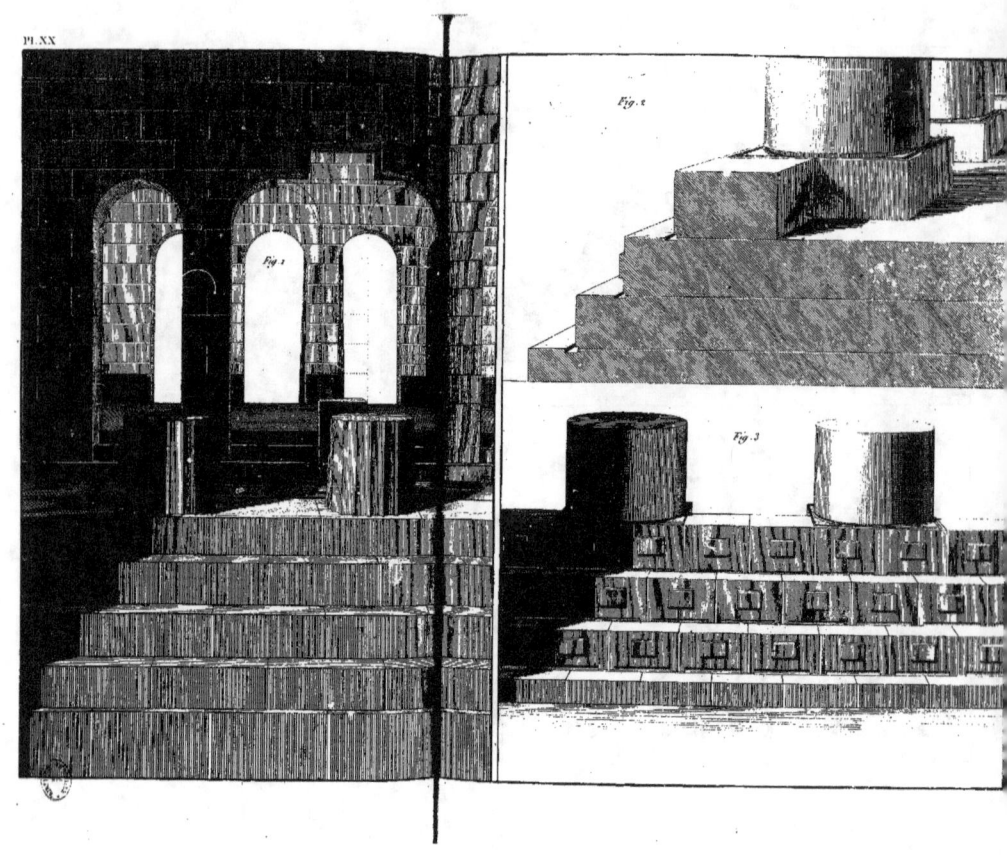

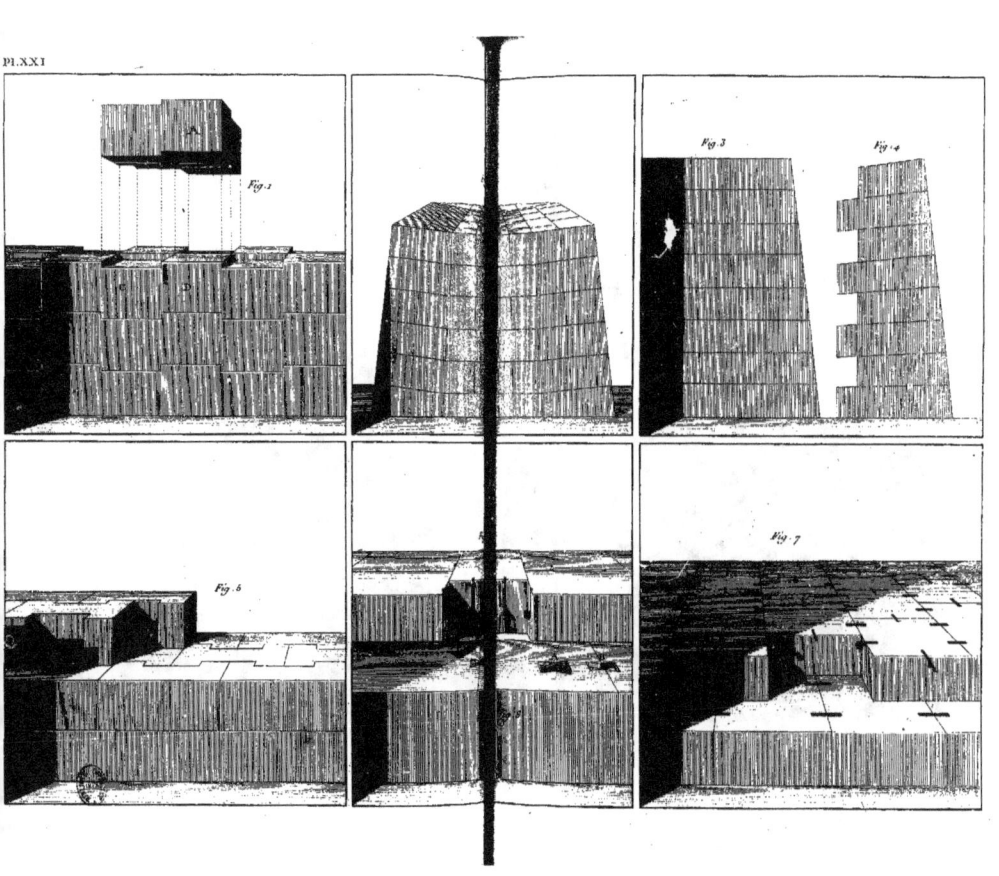

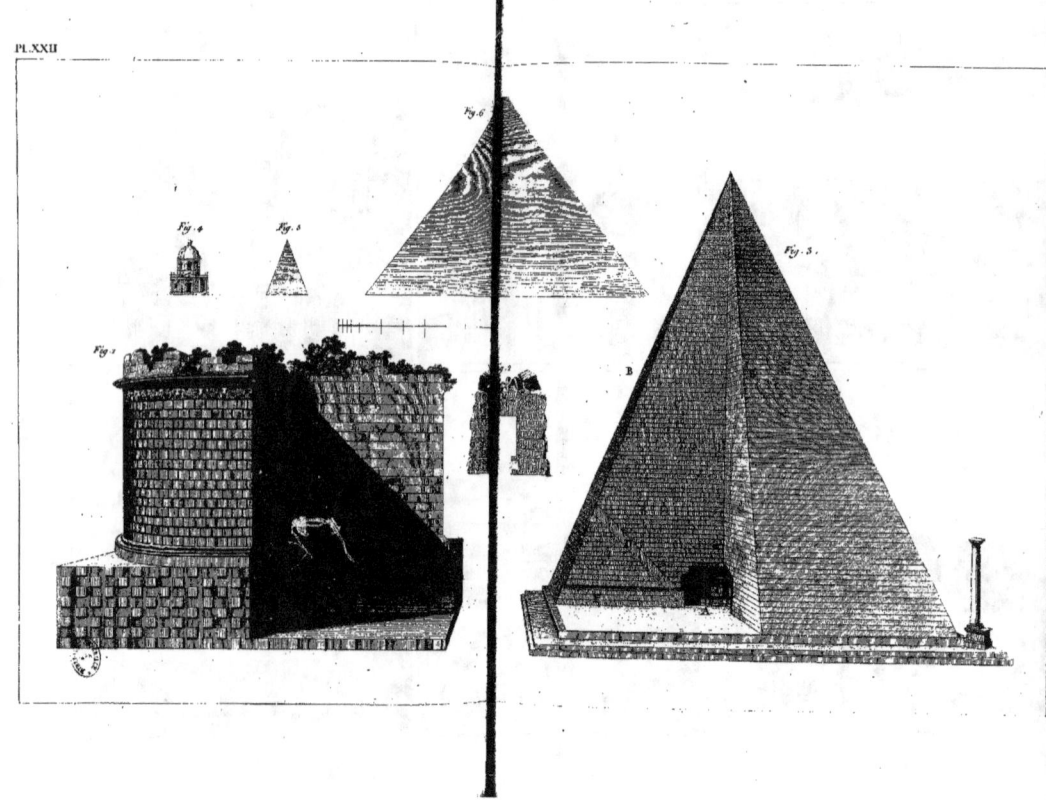

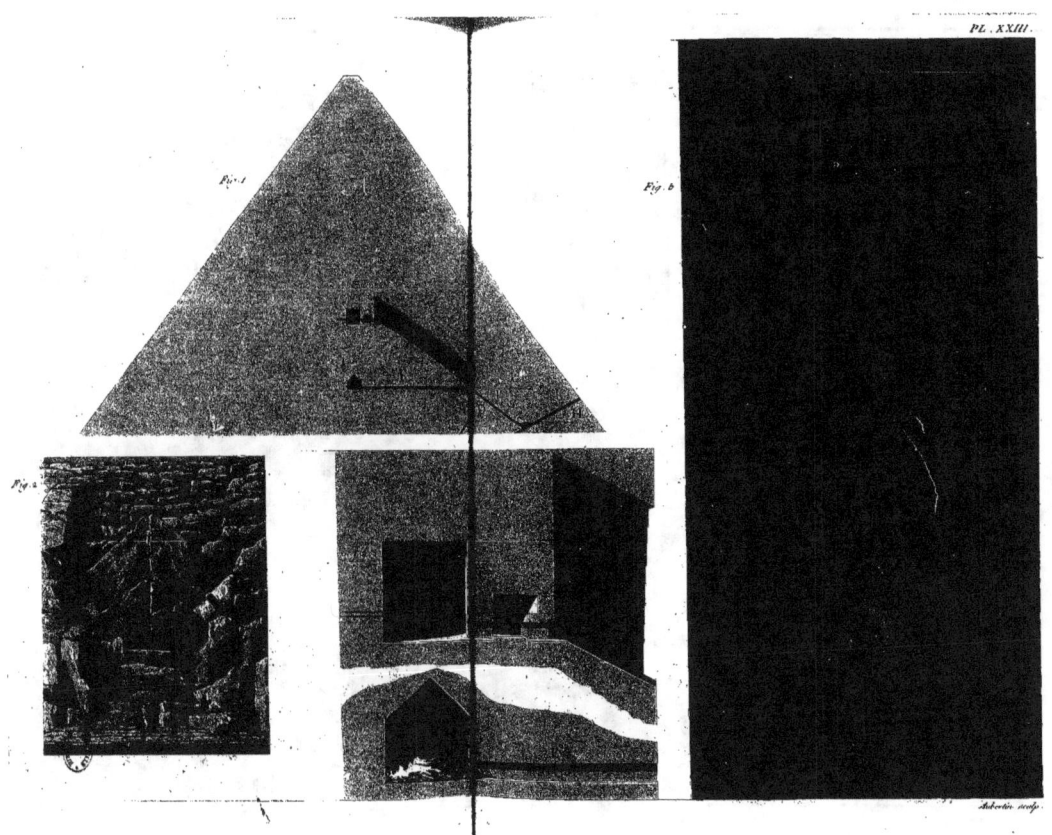

PL. XXIII.

Fig. 1. Fig. 2. Fig. 3.

Aubertin sculp.

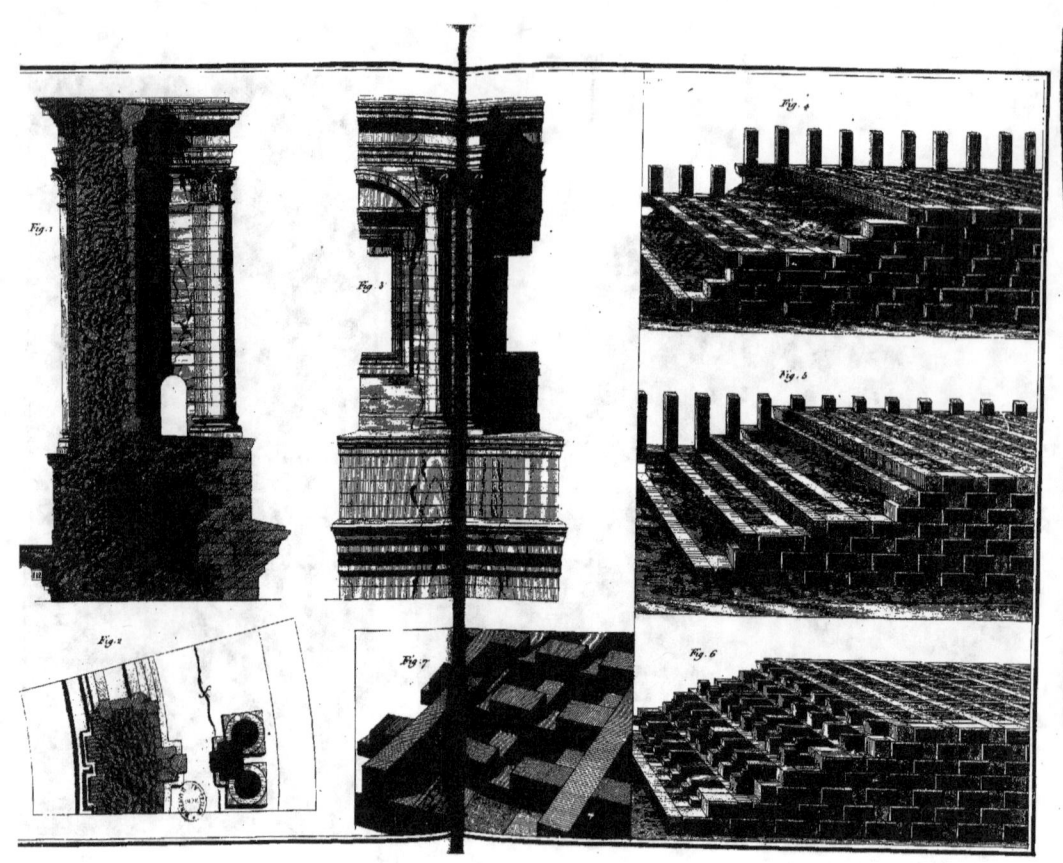

Pl. XXVI

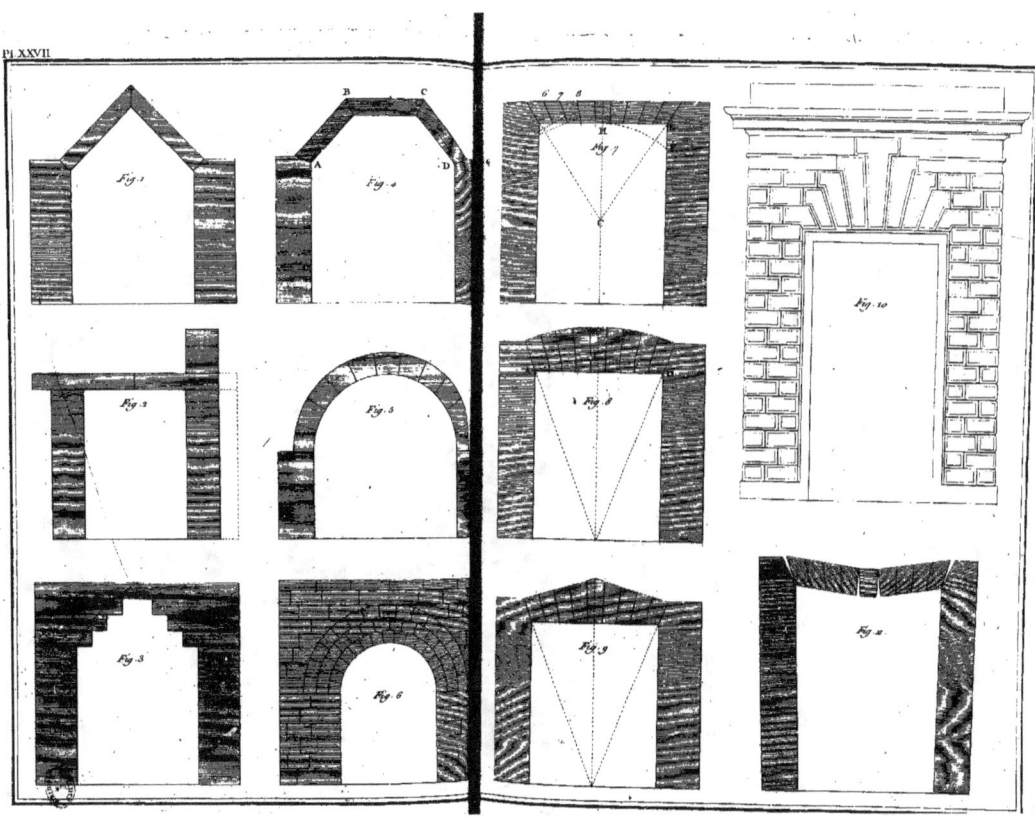

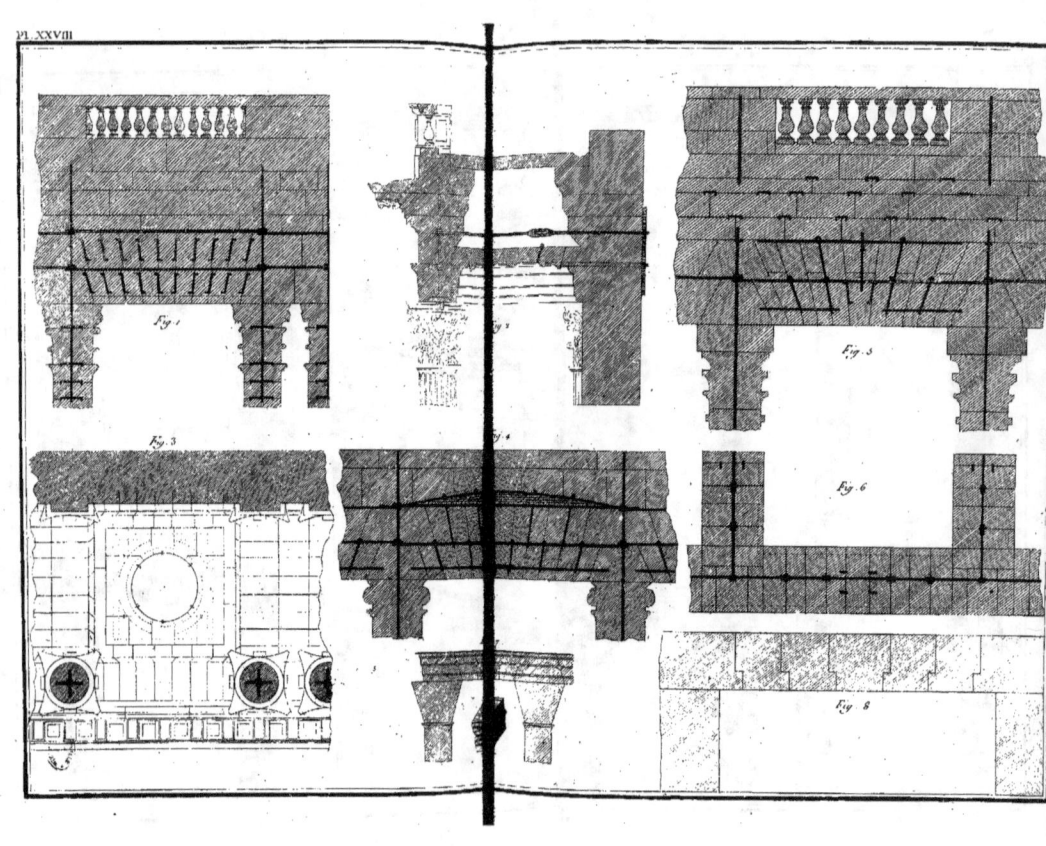

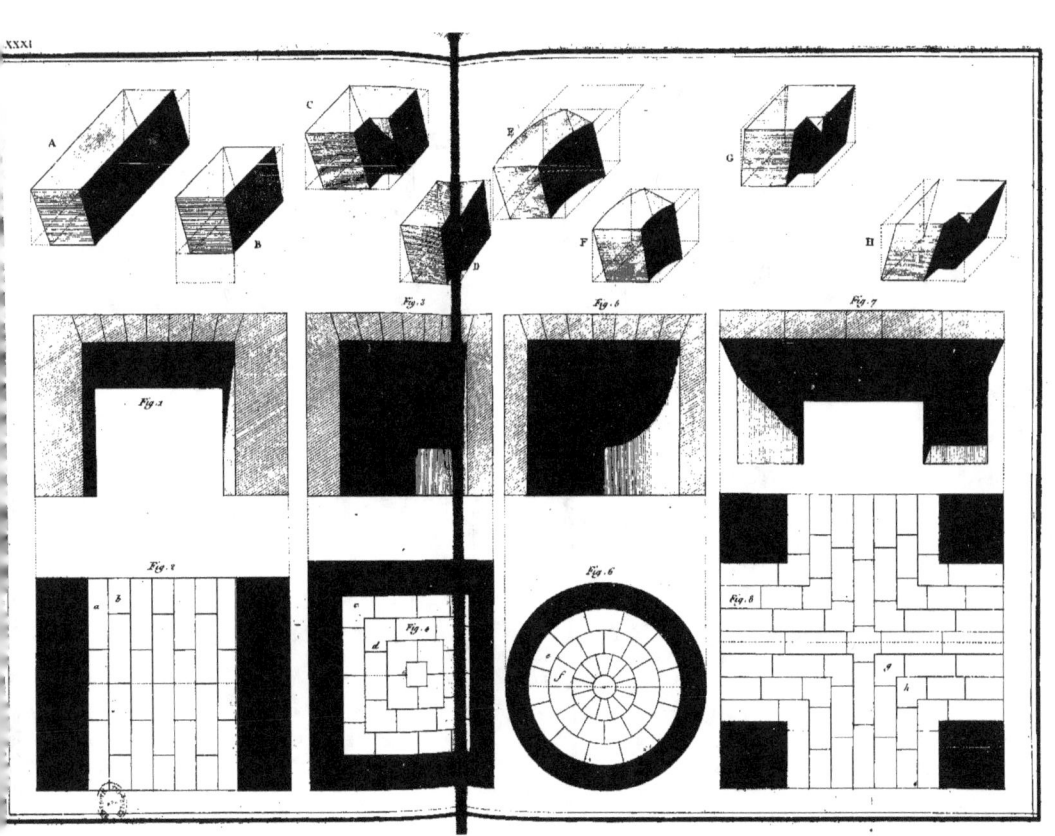

Pl. XXXII.

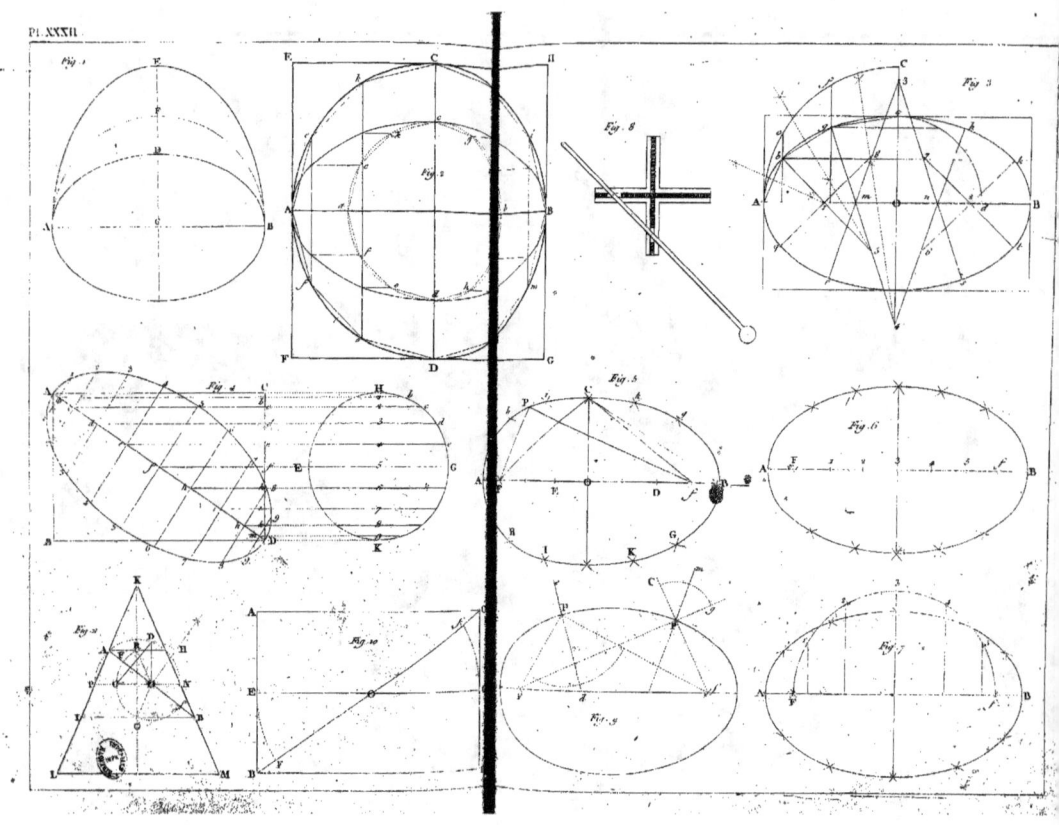

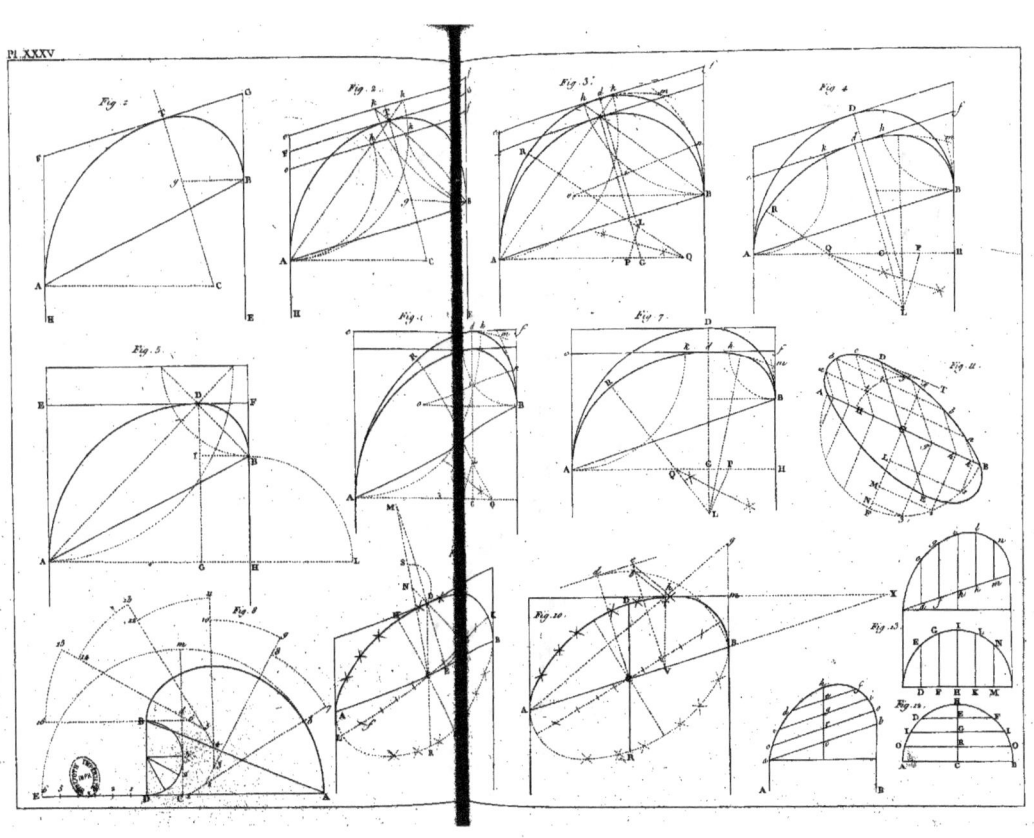

Pl.XXXVI

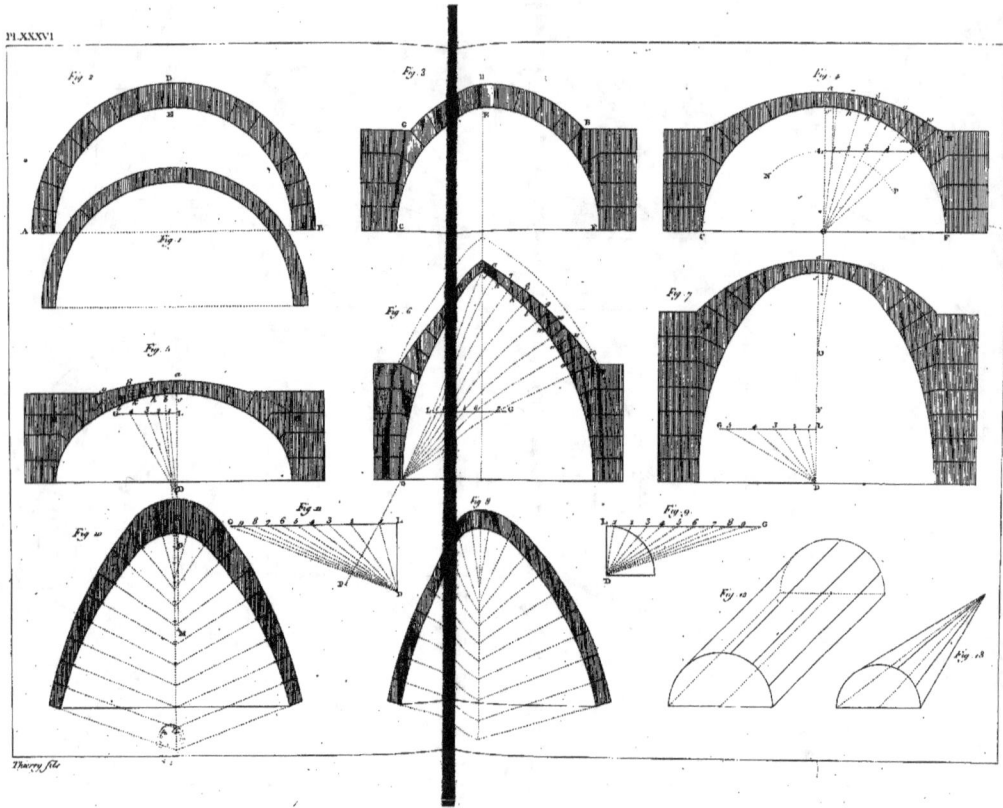

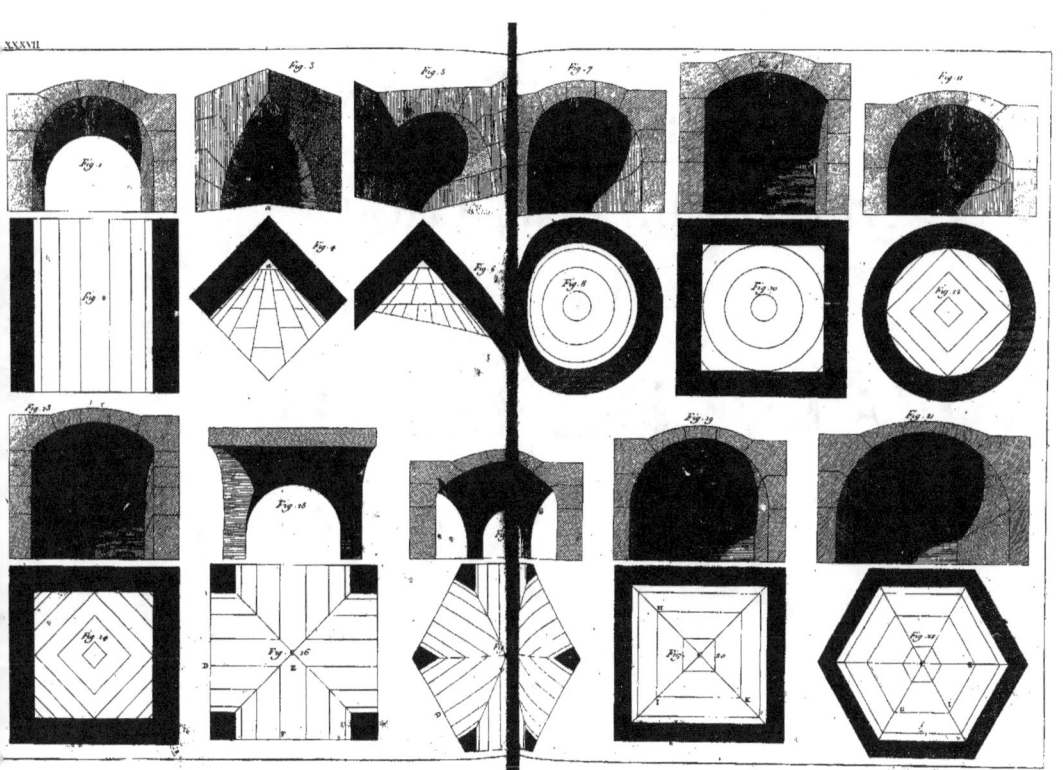

TRAITÉ
THÉORIQUE ET PRATIQUE
DE
L'ART DE BÂTIR.

TRAITÉ
THÉORIQUE ET PRATIQUE
DE
L'ART DE BÂTIR,

Par J. RONDELET,

ARCHITECTE DU PANTHÉON FRANÇAIS,
ET MEMBRE DU CONSEIL DES BATIMENS CIVILS
AUPRÈS DU MINISTRE DE L'INTÉRIEUR.

TOME SECOND.

QUATRIÈME LIVRAISON, AVEC 30 PLANCHES.

PRIX : — 12 francs.

A PARIS,

CHEZ L'AUTEUR, ENCLOS DU PANTHÉON.

AN XII. — MDCCCIV.

TRAITÉ
THÉORIQUE ET PRATIQUE
DE
L'ART DE BATIR.

LIVRE QUATRIÈME.

SECTION PREMIÈRE.

ARTICLE PREMIER.

Des épures.

DANS l'art de bâtir on appelle *épure*, un dessin en grand, tracé sur une surface droite, pour servir à l'exécution d'une partie d'édifice en pierre de taille. L'art de tracer les épures est la partie la plus essentielle de la coupe des pierres; il consiste à exprimer, par des lignes, tout ce qui est nécessaire pour le développement des parties d'une voûte, d'un escalier, etc.

Une épure ne présente à l'œil de celui qui n'est pas instruit dans cet art, qu'un assemblage confus de lignes parmi lesquelles il est difficile de reconnaître l'objet pour lequel elle est faite, parce que souvent le plan, l'élévation et le profil de cet objet se trouvent réunis et confondus avec une multitude de lignes d'opération.

Cet art, qui est fondé sur la géométrie, était connu des anciens architectes grecs et romains. Vitruve en fait mention au premier livre de son *Traité d'architecture*, chapitre premier, dans lequel il explique ce que c'est que l'architecture et les connaissances qu'elle exige. Voici comment il s'exprime :

Geometria autem plura præsidia præstat architecturæ, et primùm euthygrammis et circini tradit è quo maximè, facilius ædificiorum in areis expediuntur descriptiones, normarumque et librationum et linearum directiones.	La géométrie procure plusieurs avantages à l'architecture ; et d'abord par l'usage qu'elle donne de la règle et du compas, elle facilite beaucoup les représentations sur des aires, des parties perpendiculaires et horizontales des édifices, et les directions des lignes.

Vitruve paraît désigner, par les expressions de représentations horizontales et perpendiculaires des édifices, ce que nous appelons les plans et les élévations.

Pour bien entendre la manière de tracer géométriquement les projections ou épures de toutes sortes d'objets, il faut remarquer, 1°. que les solides ne se distinguent que par leurs faces apparentes ; 2°. que les surfaces qui enveloppent les corps, sont de deux sortes, c'est-à-dire droites ou courbes : mais les corps qu'elles représentent

peuvent être divisés en trois classes ; la première comprend ceux renfermés par des surfaces droites, tels que les prismes, les pyramides, et en général les pierres de taille dont sont formées les constructions à paremens droits ; la seconde, ceux renfermés par des surfaces dont les unes sont droites et les autres courbes, comme les cylindres, les cônes ou partie de cônes et de cylindres, et les voussoirs dont les voûtes se composent. Dans la troisième classe se trouvent les solides renfermés par une seule ou plusieurs surfaces à double courbure, comme les sphères ou sphéroïdes et les voussoirs, pour former les voûtes de ce genre.

Première classe des solides à surface plane.

Les surfaces planes qui terminent ces solides forment, à leur rencontre, des arêtes et des angles qui peuvent être représentés par des lignes droites.

On distingue, par rapport aux solides, trois espèces d'angles ; savoir, les angles plans, les angles solides et les angles des plans. Les premiers sont formés par la rencontre des lignes qui terminent les faces d'un solide ; les seconds résultent de l'assemblage de plusieurs faces dont les arêtes se réunissent en un point formant le sommet de l'angle : ainsi un angle solide est composé d'autant d'angles plans qu'il y a de faces qui se réunissent à ce point ; mais il faut observer que leur nombre ne peut pas être moindre de trois.

L'angle des plans, dont il sera parlé à l'article III, est celui formé par la rencontre de deux des faces d'un solide.

Un cube renfermé par six faces carrées égales, comprend 12 arêtes en lignes droites, 24 angles plans et 8 angles solides.

Les pyramides sont des solides qui peuvent avoir pour base toute sorte de polygones, et dont les faces sont des triangles qui s'unissent au sommet en un seul point où ils forment un angle solide.

Les prismes peuvent, de même que les pyramides, avoir pour base toutes sortes de polygones; mais les faces qui partent de la base sont des parallélogrammes, au lieu de triangles ; elles s'élèvent parallèlement, de manière que ces prismes ont par-tout la même forme et la même grosseur.

Quoique les pyramides et les prismes soient, à la rigueur, des polyèdres, on désigne plus particulièrement sous ce nom des solides dont les faces, formant polygones en tous sens, peuvent être prises pour les bases d'autant de pyramides qui se terminent au centre.

Il faut remarquer que dans tous les solides à surfaces planes, les arêtes se terminent aux angles solides formés par plusieurs de ces surfaces qui se réunissent; d'où il résulte que pour trouver la projection des lignes droites qui doivent représenter ces arêtes, il suffit de connaître la position des angles solides où elles aboutissent, et comme un angle solide est ordinairement composé de plusieurs angles plans, un seul angle solide déterminera les extrémités de toutes les arêtes qui le forment.

Deuxième classe comprenant les solides terminés par des surfaces planes et des surfaces courbes.

Quelques-uns de ces solides, comme les cônes, ne présentent qu'une pointe et deux surfaces, dont une courbe et l'autre plate : la rencontre de ces surfaces forme une arête circulaire ou elliptique qui leur est commune. La projection d'un cône entier, exige plusieurs points pour la courbe qui forme sa base ; mais un seul point suffit pour déterminer son sommet. Ce solide peut être considéré comme une pyramide à base elliptique ou circulaire ; alors, pour faciliter sa projection, on inscrit un polygone dans l'ellipse ou le cercle qui lui sert de base.

Si le cône est tronqué ou coupé, on peut de même inscrire des polygones dans les courbes que produisent ces coupures.

Les cylindres pouvant être considérés comme des prismes dont les bases sont formées par des cercles, des ellipses ou de quelqu'autres courbes, on obtient leur projection par le même moyen, c'est-à-dire en inscrivant des polygones dans les courbes qui forment leurs bases.

Troisième classe, comprenant les solides dont la surface est à double courbure.

Un solide de ce genre peut être compris sous une seule surface, comme une sphère ou un sphéroïde.

Il est évident que ces corps ne présentent ni angles ni lignes, et qu'on ne peut les représenter que par la courbe apparente qui semble borner leur superficie.

Cette courbe peut être déterminée par des tangentes parallèles à une ligne tirée du centre du solide perpendiculairement au plan de projection.

Si ces solides sont tronqués ou coupés par des plans, il faut, après avoir tracé les courbes qui les représenteraient entiers, inscrire des polygones dans chaque courbe produite par les coupures, afin d'opérer comme pour les cônes et les cylindres.

Pour se faire une idée de la projection d'une construction composée de plusieurs pièces, comme une voûte, il faut imaginer que toutes les parties solides s'anéantissent, à l'exception des arêtes formant les extrémités des faces des voussoirs. L'assemblage de lignes solides qui en résultera, étant exposé à la lumière du soleil, dont les rayons sont sensiblement parallèles, projetera sur un plan perpendiculaire à ces rayons, des ombres qui représenteront toutes ces arêtes ou lignes solides, les unes en raccourci, et les autres de même grandeur : l'ensemble de toutes ces ombres projetées sera l'épure de la voûte. Il résulte de cette explication,

1°. Que pour avoir la projection sur un plan d'une ligne droite représentant l'arête d'une pierre ou d'un solide quelconque, il faut abaisser sur ce plan des perpendiculaires de chacune de ses extrémités.

2°. Que si cette arête est parallèle au plan de l'épure, la ligne qui représentera sa projection sera de même grandeur.

3°. Que si elle est oblique, sa projection sera plus courte.

4°. Que les perpendiculaires, au moyen desquelles se fait la projection, étant parallèles entr'elles, la ligne

projettée ne peut jamais être plus longue que l'arête qu'elle représente.

5°. Que pour indiquer une arête perpendiculaire au plan de projection, il ne faut qu'un point, parce qu'elle se confond avec les perpendiculaires de projection.

6°. Que la mesure de l'obliquité d'une arête sera indiquée par la différence des perpendiculaires abaissées de ses extrémités.

Dans le tracé des épures, on rapporte toutes les opérations à deux plans dont un est horizontal ou de niveau, et l'autre vertical ou d'aplomb.

ARTICLE II.

Projection des lignes droites.

La projection d'une ligne A B, fig. 1, planche XXXVIII, perpendiculaire à un plan horizontal, est exprimée sur ce plan par un seul point K, et par les lignes ab, $a'b'$, égales à la ligne originale sur des plans verticaux, quelle que soit leur direction.

Une ligne inclinée C D, figure 2, donne, sur un plan horizontal ou vertical, des projections cd, $c'd'$, plus courtes que cette ligne, excepté sur un plan vertical parallèle à sa projection, sur le plan horizontal, qui donne $c''d''$, égale à l'originale C D.

Une ligne inclinée E F, figure 3, qui tournerait sur son extrémité E, en conservant la même inclinaison par rapport au plan sur lequel elle pose, pourrait avoir succes-

sivement pour projection tous les rayons du cercle $f'f$, déterminés par la perpendiculaire abaissée du point F.

Deux lignes G H, I K, figure 4, dont une est parallèle à un plan horizontal, et l'autre inclinée, peuvent avoir la même projection mn sur ce plan. Sur un plan vertical perpendiculaire à mn, la projection de la ligne G H sera un point g, et celle de la ligne inclinée I K, une verticale ki égale à l'inclinaison de cette ligne ; enfin sur un plan vertical parallèle à mn, les projections $i'k'$ et $g'h'$, seront parallèles et égales aux lignes originales.

Projection des surfaces.

Ce qui vient d'être dit par rapport aux lignes droites projetées sur des plans verticaux ou horizontaux, peut s'appliquer aux surfaces planes : ainsi la surface A, B, C, D, figure 5, parallèle à un plan horizontal, donne une projection a, b, c, d, de même grandeur et de même forme.

Une surface inclinée E F G H, peut avoir la même projection que celle de niveau A B C D, quoique plus longue, si les lignes de projection A E, B F, D H, C G, se trouvent dans la même direction.

La surface de niveau A B C D aurait pour projection sur des plans verticaux, des lignes droites ab, $b'c'$, parce que cette surface se trouve dans le même plan que les lignes de projection.

La surface inclinée E F G H, produit sur un des plans verticaux une figure raccourcie $hegf$, de cette surface, et sur l'autre une simple ligne qui indique le profil de son inclinaison, parce que ce plan est parallèle au côté incliné de la surface.

ARTICLE III.

De la projection des lignes courbes.

LES lignes courbes n'ayant pas leurs points dans la même direction, occupent une certaine largeur qui fait que leur projection tient à celle des surfaces.

La projection d'une courbe sur un plan parallèle à la surface dont elle fait partie, figure 6, est semblable à cette courbe.

Si le plan de projection n'est pas parallèle, il en résulte une courbe raccourcie dans le sens de la surface, fig. 9.

Si cette surface est perpendiculaire au plan de projection, il en résultera une ligne qui représentera le profil de cette surface ; c'est-à-dire une ligne droite si c'est une surface plane, figure 8, et une ligne courbe si la surface est courbe, figure 9.

Pour faire la projection d'une ligne courbe A B C, fig. 9, lorsque la surface dans laquelle elle est comprise est courbe et qu'elle n'est pas perpendiculaire au plan de projection, il faut inscrire un polygone dans la courbe, et abaisser de chaque angle une perpendiculaire et des parallèles à la corde qui soutend l'arc.

Mais il est bon de remarquer que cette ligne étant à double courbure, il faut de plus inscrire un polygone dans la courbe qui forme le profil A b c de la surface dans laquelle la ligne courbe est comprise.

L'assemblage et le développement de toutes les parties qui composent les voûtes à surfaces courbes, pouvant être

représentés sur un plan horizontal ou vertical, par les lignes droites ou courbes qui terminent leurs surfaces, il en résulte que si l'on a bien compris ce que nous venons de dire sur la projection de ces lignes, on pourra tracer toutes sortes d'épures, quelque soit la situation des voûtes ou autres objets à représenter géométriquement.

ARTICLE IV.

De la projection des solides.

LES projections d'un cube A B C D E F G H, placé parallèlement entre deux plans, dont un est horizontal, et l'autre vertical, sont des carrés dont les côtés sont des lignes droites représentant les faces perpendiculaires à ces plans, figure 10, indiquées par des lettres correspondantes.

Si un cube est incliné de manière que les surfaces verticales restent perpendiculaires à ces deux plans, comme on le voit à la figure 11, la projection sur chacun sera un rectangle divisé dans sa longueur par une ligne représentant l'arète qui sépare les faces obliques opposées à chaque plan.

La figure 14 représente un cube incliné sur deux sens, en sorte que la diagonale qui le traverse de l'angle B à l'angle G est d'aplomb. Cette situation donne pour projection sur le plan horizontal, un exagone régulier a, d, c, f, h, e, et sur le plan vertical un rectangle B, D, G, H, dont la diagonale B G est d'aplomb: mais comme l'effet de la perspective change les dimensions de ce cube et de

ses projections, nous les avons représenté géométralement dans la figure 15.

La figure 12 fait voir un cylindre élevé d'aplomb au-dessus d'un plan horizontal, avec sa projection $ADBC$, sur ce plan, représentée par un cercle, et sur un plan vertical par un rectangle g, c, d, h.

La figure 15 représente un cylindre incliné avec sa projection sur un plan vertical, et sur un plan horizontal.

Les figures 16 et 17 représentent une pyramide et un cône avec leur projection sur un plan horizontal, et sur des plans verticaux.

La figure 18 indique une boule ou sphère avec ses projections sur deux plans, dont un vertical et l'autre horizontal; mais il faut remarquer que la régularité et la perfection de ce solide, font que sa projection sur un plan est toujours un cercle, quelque soit la situation de ce plan, soit verticale, soit horizontale ou inclinée.

ARTICLE V.

Développement des solides à surfaces planes.

Nous avons dit, dans l'article précédent, que les solides ne se distinguent que par leurs faces apparentes, et que dans ceux à surfaces planes, ces faces se réunissent pour former des angles solides; nous avons dit encore qu'il fallait au moins trois angles plans pour former un angle solide, d'où il résulte que le plus simple de tous les solides est la pyramide à base triangulaire formée par quatre triangles, dont trois se réunissent pour former l'angle du sommet, figure 1, planche XXXIX.

Le développement de ce solide se fait en plaçant autour des côtés de la base les trois triangles des faces inclinées, fig. 2, d'où il résulte une figure composée des 4 triangles.

Si l'on découpe cette figure en papier ou autre matière flexible, et qu'après l'avoir plié sur les lignes ab, bc, ac, qui forment le triangle de la base, on relève les trois triangles du tour jusqu'à ce qu'il se joignent pour former l'angle du sommet, ils présenteront l'apparence d'une pyramide solide.

Développement des polyèdres réguliers.

Lorsque la surface de ce solide est formée de quatre triangles égaux et équilatéraux, c'est un des cinq polyèdres réguliers; on le distingue sous le nom de *tétraèdre*, parce qu'il a quatre faces semblables.

Les autres sont l'exaèdre ou cube dont la surface est composée de six carrés égaux;

L'octaèdre de 8 triangles-équilatéraux;

Le dodécaèdre de 12 pentagones,

Et l'icosaèdre de 20 triangles équilatéraux.

Ces cinq polyèdres réguliers sont représentés par les figures 1, 3, 5, 7 et 9, et leur développement par les figures, 2, 4, 6, 8 et 10.

Ces développemens sont disposés de manière à pouvoir se réunir en se pliant sur les lignes qui les joignent les uns aux autres, pour former les solides dont ils représentent les surfaces.

Il faut remarquer qu'il n'y a que le triangle équilatéral, le carré et le pentagone qui puissent former des polyèdres réguliers dont tous les angles et les côtés soient égaux;

mais on peut, en coupant régulièrement les angles solides de chacun de ces polyèdres, en former d'autres symétriquement réguliers dont les côtés seront formés de deux figures différentes. Ainsi en coupant régulièrement les angles du tétraèdre, il en résultera un poligone à huit faces, composé de quatre exagones et de quatre triangles équilatéraux. Le retranchement des angles du cube donnera six octogones réunis par huit triangles équilatéraux, et un polygone à quatorze faces.

La même opération faite à l'octaèdre, produit aussi quatorze faces, dont huit exagones et six carrées.

Le dodécaèdre donnera douze décagones réunis par vingt triangles, et en tout 32 côtés.

L'icosaèdre donnera aussi douze décagones réunis par vingt exagones et 32 côtés.

Ce dernier approche tellement de la figure ronde, qu'à une certaine distance il paraît sphérique et peut rouler comme une boule.

Développement des pyramides et des prismes.

Les autres solides à surfaces planes, dont il a déjà été question à l'article précédent, sont les pyramides et les prismes, qui tiennent du tétraèdre et du cube ; les premières en ce que leurs côtés au-dessus de la base sont formés par des triangles qui se rapprochent pour ne former ensemble qu'un angle solide qui est le sommet de la pyramide ; les seconds, parce que leurs faces, qui s'élèvent au-dessus de la base, sont formées par des rectangles ou parallélogrammes qui conservent toujours entr'eux une même distance : mais ils en diffèrent en ce qu'ils peuvent

avoir un polygone quelconque pour base, et une hauteur indéterminée.

Ces solides peuvent être réguliers ou irréguliers ; avoir leur axe perpendiculaire ou incliné ; être tronqués ou coupés parallèlement ou obliquement à leur base.

Le développement d'une pyramide ou d'un prisme droit, dont la base et la hauteur sont données, ne présente aucune difficulté ; l'opération consiste à élever sur chaque côté de cette base un triangle égal à la hauteur inclinée de chaque face, si c'est une pyramide, figures 11 et 12 ; et un rectangle égal à la hauteur perpendiculaire, si c'est un prisme.

Développement d'une pyramide oblique.

Mais lorsqu'il s'agit d'une pyramide oblique, comme celle représentée par la figure 13, pour avoir la longueur des côtés de chaque triangle, qui ne peut être représentée qu'en raccourci dans une projection verticale ou horizontale, il faudra faire usage de ces deux moyens.

Le principe général sur lequel est fondée l'opération pour faire toutes sortes de projections, et sur-tout les épures, est que *la longueur d'une ligne inclinée projetée en raccourci sur un plan, dépend de la différence de l'éloignement perpendiculaire de ses extrémités à ce plan, ce qui donne, dans tous les cas, un triangle rectangle dont les projections verticales et horizontales donnent deux côtés : si l'on tire le troisième, qui est l'hypothénuse, il exprimera la longueur réelle de la ligne en raccourci.*

Pour faire l'application de cette règle à la pyramide

oblique de la figure 13, il faut indiquer, sur le plan ou projection horizontale, figure 14, la position du point P, répondant au sommet de la pyramide, et tirer de ce point, à la face CD qui se trouve du même côté, une perpendiculaire P G; ensuite, du point P comme centre, décrire les arcs de cercle Bb, Cc, qui transporteront, sur P G, les projections horisontales des arêtes inclinées A P, E P, et D P; et après avoir élevé la perpendiculaire P S, égale à la hauteur du sommet P de la pyramide au-dessus du plan de projection, on tirera les lignes Sa, Sb, Sc, qui exprimeront les longueurs réelles de toutes les arêtes de la pyramide.

On aura les triangles formant le développement de cette pyramide en décrivant du point C avec Sc, pour rayon un arc ig, et du point D, un autre arc qui croisera le premier en F: ayant tiré les lignes CF, DF, le triangle CFD, sera le développement répondant au côté DC: pour avoir celui qui répond au côté BC, on décrira des points F et C des sections avec Sb et BC pour rayon, qui se croiseront en B', et on tirera B' F et C B': le triangle FC B' sera le développement de la face répondant au côté BC.

On aura le triangle F A' B' en se servant des longueurs S A et B A pour décrire les sections des points B' et F qui déterminent ce triangle correspondant à la face A B', et et enfin les triangles F D E' et F E' A'' correspondants aux faces DE, AE, en se servant des longueurs Sb, D E'' et S A, A E. Le développement total A E D E' A'' F, A· B'·, CBA, étant découpé et plié selon les lignes B' F C F, C D, D F et E F, formera la pyramide inclinée représentée par la figure 13.

Si cette pyramide est tronquée par un plan mn, paral-

lle à la base, on tracera sur le développement le contour qui résultera de cette coupe en portant P m de F en a, et menant les lignes ab, bc, cd, de et ea'' parallèles à A B', B'C, CD, D E', et E'A''.

Mais si la coupure est perpendiculaire à l'axe, comme mo, on décrira du point F un arc de cercle, avec un rayon égal à Po, dans lequel on inscrira le polygone $ab''c''d''e''a''$. Le polygone $oqmq'o'$ est le plan de la section indiquée par la ligne mo.

Développement des prismes droits et obliques.

Dans un prisme droit, les faces du tour étant toutes perpendiculaires aux bases qui terminent le solide, il en résulte que leur développement est un rectangle composé de toutes ces faces renfermées entre deux lignes droites parallèles qui indiquent le contour des bases.

Lorsqu'un prisme est incliné, les faces forment différens angles avec les lignes du contour de la base, d'où il résulte un développement dont les extrémités sont terminées par des lignes formant des parties de polygones.

Pour avoir son développement, il faut commencer par tracer le profil de ce prisme dans le sens de son inclinaison, figure 16.

Après avoir tiré la ligne Cc qui représente l'axe incliné du prisme dans toute sa longueur, et les lignes A D, $b'd$, pour indiquer les surfaces qui le terminent, on décrira sur le milieu de l'axe le polygone formant le plan de ce prisme pris perpendiculairement à l'axe, et indiqué par les lettres h, i, k, l, m, n. Ayant ensuite prolongé les côtés kl, hn, parallèlement à l'axe, jusqu'à la rencontre

des lignes A D, *b d*, elles indiqueront les quatre arêtes du prisme indiquées par les angles *h*, *n*, *k*, *l* et la ligne C *c*, qui se confond avec l'axe, indiquera les deux arêtes *i*, *m*.

Il faut remarquer que, dans ce profil, les côtés du polygone *h*, *i*, *k*, *l*, *m*, *n*, indiquent la largeur des faces du tour, et les lignes A *b*, C *c*, D *d* leur longueur. Ce profil sert à faire la projection horisontale, figure 15, dans laquelle les polygones alongés représentent les bases du prisme : ainsi pour tracer le développement de ce prisme incliné, de manière qu'étant plié il puisse le représenter, il faudra par le milieu de C c, fig. 16, élever une perpendiculaire *o*, *p*, *q*, prolongée en *l*, *l'*, figure 17 ; sur cette ligne, on portera les largeurs des faces indiquées par le polygone *h*, *i*, *k*, *l*, *m*, *n*, de la fig. 16, en *l*, *k*, *i*, *h*, *n*, *m*, *l'*, fig. 17. On menera par ces points des parallèles sur lesquelles on portera *q* D de la fig. 16 de *l* en E, de *k* en D, et de *l'* en E', fig. 17.

p C de la fig. 16, de *i* en C et de *m* en F fig. 17.

o A de la fig. 16, de *k* en B et de *n* en A fig. 17, ce qui donnera le contour du développement de la partie supérieure, en tirant les lignes E D, D C B, B A, A F E' fig. 17.

Pour avoir le contour du bas, on portera *q d* de la fig. 16, de *l* en *e*, de *k* en *d* et de *l'* en *e'* fig. 17.

p c de la fig. 16, de *i* en *c* et de *m* en *f* fig 17. Enfin *o b* de la fig. 16, de *h* en *b* et de *n* en *a* fig. 17, et on tirera les lignes *e d*, *d c b*, *b o*, et *a f e'* qui termineront ce contour.

On achevera le développement en faisant sur les faces B A et *b a* des polygones alongés, semblables à ceux A B C D E F et *a b c d e f* de la fig. 15, et de même grandeur.

ARTICLE V.

Développement des cylindres droits et obliques.

Les cylindres peuvent être regardés comme des prismes dont la base est formée par un polygone d'une infinité de côtés. Ainsi le développement d'un cylindre droit est composé d'un rectangle de même hauteur, dont la longueur est égale à la circonférence du cercle qui lui sert de base.

Mais si le cylindre est oblique, fig. 1, plan. XL, on fera, comme il a été dit pour le prisme, le profil dans le sens de son inclinaison. Après avoir décrit sur le milieu de l'axe, le cercle ou l'ellipse qui forme sa grosseur perpendiculairement à l'axe, on divisera sa circonférence en un nombre de parties égales proportionné au diamètre, par exemple en douze, et on mènera des points de division des parallèles à l'axe H A, $b\,i$, $c\,k$, $d\,l$, $e\,m$, $f\,n$ et G O, qui serviront à faire la projection des bases et le développement du tour.

Pour la projection des bases sur un plan horizontal, il faudra des points où les parallèles rencontrent la ligne de la base H O, lui élever des perpendiculaires indéfinies, et après avoir fait la ligne H', O', parallèle à H O, porter sur ces perpendiculaires, en dessus et en dessous de cette parallèle, la grandeur des ordonnées du cercle ou de l'ellipse tracée sur le milieu de l'axe du cylindre, c'est-à-dire, p, 1 et p 10 en i', 1 et i' 10; q, 2 et q, 9 en k', 2 et k', 9, etc. Afin d'éviter la répétition fastidieuse des lettres et des chiffres qui indiquent les opérations,

on a marqué des mêmes lettres les parties qui se correspondent dans le profil fig. 1; le plan fig. 2, et le développement fig. 3.

La ligne E', E" fig. 3, est le développement de la circonférence du cercle fig. 2, tracé sur le milieu de l'axe, exprimant la circonférence du cylindre, prise sur la ligne D E perpendiculaire à l'axe, et divisée en douze parties égales, aux points t', s', r', q', p', D', p'', q'', r'', s'', t'', par lesquels on a mené des parallèles à l'axe correspondantes à celles du profil fig. 1, mais au nombre de treize au lieu de sept, parce que le profil ne présente que la moitié de la surface du cylindre, tandis que le développement la présente toute entière. La ligne A H du profil a été prise pour le milieu du développement, on a déterminé sa longueur en portant D A du profil sur le développement de D' en A' et D H de D' en H'.

Pour avoir celle des autres lignes, on a fait p', b' et p'', b'' égales à p, b, et p', i'; p'', i'', égales à p, i, etc.

Les deux bases A' d''' G''' d'''' et H'' l'''' o'''' l' attachées au développement, ont été faites d'après la projection horizontale fig. 2.

ARTICLE VI.

Développement des cônes droits et obliques.

Les mêmes raisons qui nous ont fait comparer les cylindres aux prismes, peuvent nous faire considérer les cônes comme des pyramides.

Dans les pyramides droites, à bases régulières et

symétriques, il faut remarquer que les lignes ou arêtes allant du sommet à la base sont toutes égales, et que les côtés du polygone qui leur sert de base étant aussi égaux, leur développement sera composé de triangles isocels égaux, lesquels étant réunis, comme on le voit à la figure 12 de la planche XXXIX, formeront une partie de polygone régulier inscrit dans un cercle dont les côtés inclinés seraient les rayons. Ainsi, en considérant le cône A B C fig. 4 comme un polygone régulier d'une infinité de côtés, son développement deviendra un secteur de cercle A^{\shortparallel} B^{\shortparallel} $B^{\shortparallel\shortparallel}$ C^{\shortparallel} fig. 6, dont le rayon est égal au côté A' C' du cône, et l'arc égal à la circonférence du cercle qui lui sert de base.

On peut tracer sur ce développement les courbes qui résulteraient du cône coupé selon les lignes D I, E F, et G H qui sont l'ellipse, la parabole et l'hyperbole. Pour cela, on divisera la circonférence de ce cône en parties égales fig. 5; de chaque point, on tirera des lignes au centre c, représentant dans ce cas-ci le sommet du cône. Ayant transporté par le moyen des parallèles à F F', les divisions de la demi-circonférence A F B du plan, sur la ligne A' B' formant la base de l'élévation du cône fig. 4, aux points 1', 2' F 3' et 4', lesquels, à cause de l'uniformité de la courbure du cercle, représenteront aussi les divisions indiquées au plan par 8, 7 F', 6 et 5. On tirera du sommet C' du cône, en élévation, les lignes c' 1', C' 2', C' F, C' 5', C' 4', qui couperont les lignes D I, E F et G H de l'ellipse, de la parabole et de l'hyperbole représentées dans le plan fig. 5, par D' p' I' p'' pour la première, en F E' F' pour la seconde, et par la ligne H' G H" pour la dernière.

Pour avoir les points de la circonférence de l'ellipse sur le développement fig. 6, on tirera des points n, o, p, q, r de la ligne D I fig. 4 des parallèles à la base, pour porter leur hauteur sur le côté $C^I B^I$ aux points 1, 2, 3, 4 et 5. On portera ensuite $C^I D$ sur le développement en $C^{II} D^{II}$ et $C^I 1$, $C^I 2$, $C^I 3$, $C^I 4$, $C^I 5$ en dessus du point D^{II}, en $C^{II} n^{III}$, $C^{II} o^{III}$, $C^{II} p^{III}$, $C^{II} q^{III}$, $C^{II} r^{III}$, et au-dessus en $C^{II} n^{IIII}$, $C^{II} o^{IIII}$, $C^{II} p^{IIII}$, $C^{II} q^{IIII}$, $C^{II} r^{IIII}$, et $C^I I$ de C^{II} en I^{III} et I^{IIII}. La courbe qu'on fera passer par tous ces points, sera le développement de la circonférence de l'ellipse indiquée dans la fig. 4, par la ligne droite D I qui est son grand axe.

Pour la parabole fig. 8, on menera sur le côté $C^I A^I$ de la fig. 4, $b g$ et $a h$, ensuite on portera $C^I E$ sur le développement en $C^{II} E^{II}$; $C^I g$ de C^{II} en b^{III} et b^{IIII}; $C^I h$ de C^{II} en a^{III} et a^{IIII}, et par les points F^{II}, a^{III}, b^{III}, E^{II}, b^{IIII}, a^{IIII}, F^{III}, on tracera une courbe qui sera le développement de cette parabole, indiquée dans la fig. 4 par la ligne E F.

Pour l'hyperbole, après avoir mené des points m et i les parallèles $m e$, $i f$, on portera $C^I e$ de C^{II} en m^{III} et m^{IIII} du développement, et $C^I f$ de C^{II} en i^{III} et i^{IIII}, et après avoir porté 3 H^I et 6 H^{II} du plan fig. 5, sur la circonférence du développement de 3 en H^{III} et de 6 en H^{IIII}, on tracera par le moyen des points H^{III}, i^{III}, m^{III}, G^{II} et H^{IIII}, i^{IIII}, m^{IIII}, G^{III} deux courbes, dont chacune sera le développement de la moitié de l'hyperbole représentée par les lignes droites G H et $H^I H^{II}$ des figures 4 et 5, et par la fig. 7.

Les opérations pour le développement du cône oblique indiquées par les fig. 9, 10, 11, 12, diffèrent des précédentes, 1°. par la position du sommet C sur le plan fig. 10,

déterminée par une perpendiculaire abaissée du sommet de la fig. 9; 2°. en ce que la ligne D I de cette figure étant parallèle à la base, donne, en plan, un cercle au lieu d'une ellipse ; 3°. en ce que, pour trouver le rallongement des lignes droites, tirées du sommet de ce cône à la circonférence de sa base divisée en parties égales, on a fait la fig. 11 pour les rassembler, afin d'éviter la confusion, ces lignes étant toutes de grandeur différente à cause de l'obliquité du cône. Dans cette figure, la ligne C C' indique la hauteur perpendiculaire du sommet du cône au-dessus du plan, de sorte qu'en portant les projections de ces lignes marquées sur la base par C A", C 1, C 2, C F", C 3, C 4, C B', d'une part, et C A, C 8, C 7, C F, C 6, C 5 et C B" de l'autre, on aura en tirant du sommet C', des lignes à tous ces points, la grandeur réelle de toutes ces lignes dont on se servira pour faire le développement fig. 12.

Ayant fixé un point C" pour représenter le sommet, on tirera par ce point une ligne égale à C A, de la fig. 11 ; ensuite, avec une des divisions de la base prise sur le plan, telle que A et 2, on tracera du point 1 du développement une section ; prenant ensuite C' 1 sur la fig. 11, on décrira du point C" une autre section qui en croisant la première, déterminera le point 1 du développement. On continuera à opérer de même avec la grandeur constante 1, 2, et les différentes longueurs C 3, C F, C 4, etc. prises sur la fig. 11, et portées en C" 3, C" F", C" 4, etc. du développement, pour avoir les points nécessaires pour tracer la courbe B" A B'", représentant le contour de la base oblique du cône.

On aura le développement du cercle indiqué par la ligne D I de la fig. 9, parallèle à celle de la base A B, en

tirant une autre ligne I$^{\text{II}}$ D I fig. 11, à la même distance du sommet C qui coupera toutes les lignes obliques qui ont servi pour le développement précédent, et on portera d'une part C'D, C' n, C' o, C' p, C' q, C' r sur la fig. 12, de C$^{\text{II}}$ en D$^{\text{III}}$, n$^{\text{III}}$, o$^{\text{III}}$, p$^{\text{III}}$, q$^{\text{III}}$, r$^{\text{III}}$, et de l'autre C' n', C' o', C' p', C' q' et C' I$^{\text{II}}$ de la fig. 11, de C$^{\text{II}}$ en n$^{\text{IIII}}$, o$^{\text{IIII}}$, p$^{\text{IIII}}$, q$^{\text{IIII}}$, r$^{\text{IIII}}$ et I$^{\text{III}}$ sur la fig. 12, la ligne courbe qu'on fera passer par tous ces points, sera le développement de ce cercle.

Pour tracer sur le développement la parabole et l'hyperbole indiquées par les lignes E F, G H de la fig. 9, on tirera des points E, b, a et G, m, i des parallèles à la base A B, qui, portées sur la figure 11, marqueront sur les lignes correspondantes de cette dernière leur distance du sommet C', qu'on portera sur la fig. 12, de C$^{\text{II}}$ en E$^{\text{III}}$, a$^{\text{III}}$, b$^{\text{III}}$ et a$^{\text{IIII}}$, b$^{\text{IIII}}$ pour la parabole; et de C$^{\text{II}}$ en G$^{\text{II}}$, m$^{\text{III}}$, i$^{\text{III}}$ d'une part, et G$^{\text{III}}$, m$^{\text{IIII}}$, i$^{\text{IIII}}$ pour la parabole et l'hyperbole représentées par les fig. 13 et 14.

Du développement des corps ou solides dont la surface est à double courbure.

Le développement de la sphère et des autres corps dont la surface est à double courbure, serait impossible, si on ne le supposait pas composé d'un grand nombre de petites faces planes ou à courbure simple, comme le cylindre ou le cône. Ainsi, une sphère ou un sphéroïde peut être considéré, 1°. comme un polyèdre terminé par un grand nombre de faces planes, formées par des pyramides tronquées, dont la base est un polygone, comme la fig. 15.

2°. Par des parties de cônes tronqués, formant des zônes comme on le fait à la fig. 16.

3º. Par des parties de cylindres coupés en onglets formant côtes plates qui diminuent de largeur, indiquées par la fig. 17.

En réduisant la sphère ou le sphéroïde en polyèdre à faces plates, on peut faire le développement de deux façons, qui ne diffèrent que par la manière dont on arrange les faces développées.

La manière la plus simple de diviser la sphère pour la réduire en polyèdre, est par des cercles parallèles et d'autres perpendiculaires qui se croisent en deux points opposés, comme dans les globes de géographie. Si au lieu de cercle on suppose des polygones d'un même nombre de côtés, il en résultera un polyèdre semblable à celui représenté par la fig. 15, dont la moitié A D B indique l'élévation géométrale, et A E B le plan.

Pour en avoir le développement, on prolongera les côtés A 1; 1, 2; 2, 3; jusqu'à la rencontre de l'axe prolongé C P, pour avoir les sommets P, q, r, D des pyramides tronquées qui forment le demi-polyèdre A D B, il faudra des points P, q, r, D, et avec les rayons P A, P, 1; q 1, q 2; r 2, r 3; et D 3, décrire les arcs indéfinis A Br; 1, b^r; 1, b^{rr}; 2, f^r; 2, f^{rr}; 3, g^r et 3 g, sur lesquels après avoir porté les divisions formant les côtés des demi-polygones du plan indiqué par A E B, 1, e, b^{rrr}; 2, e^r, f^{rrr}; 3, e^{rr}, g^{rr}; on tirera des lignes aux sommets P, q, r, D, de tous les points portés, tels que A, 4r, 5r, 6r, 7r, 8r, 9r, Br, de chaque pyramide tronquée, et d'autres parallèles qui formeront dans chacun des arcs A Br; 1, b^r; 1, b^{rr}, etc. des polygones inscrits. Ces lignes représenteront pour chaque bande ou zône, les faces des pyramides tronquées dont elles font partie. On peut faire le même développement en

élevant sur le milieu de chaque côté du polygone A E B des perpendiculaires indéfinies, sur lesquelles on portera la hauteur des faces de l'élévation en 1, 2, 3, d ; par ces points on tirera des parallèles sur lesquelles on portera les largeurs de chacune de ces faces prises sur le plan, et on formera des trapèzes et des triangles semblables à ceux trouvés par le premier développement, mais rangés d'une autre manière. Ce dernier développement, qu'on appelle en fuseaux, est celui dont on fait usage pour les globes de géographie ; l'autre est plus convenable pour les douelles des voûtes sphériques.

Le développement de la sphère réduite en zônes coniques, fig. 16, se fait par les mêmes procédés que celui réduit en pyramides tronquées ; il n'en diffère qu'en ce que le développement des arêtes A B ; 1, b ; 2, f ; 3, g sont des arcs de cercle décrits des sommets des cônes, au lieu d'être des polygones.

Le développement de la sphère réduite en parties de cylindre coupées en onglet fig. 17, se fait par la seconde manière ; mais au lieu de tirer des lignes droites par les points 6, h, i, k, d, on trace une courbe. Cette dernière méthode est celle dont nous ferons usage pour tracer les développemens des caissons, lorsqu'il s'agira des voûtes sphériques ou sphéroïdes.

ARTICLE VII.

Des angles des plans, ou surfaces qui terminent les solides.

PAR rapport à la formation des solides, on considère, comme nous l'avons déjà observé, trois espèces d'angles; savoir : les angles plans, les angles solides et les angles des plans. Il a été question des deux premières espèces dans les articles précédens, il nous reste à parler de la troisième, qu'il ne faut pas confondre avec les angles plans; nous avons déjà dit en parlant de ces derniers, qu'ils étoient formés par les lignes ou arêtes qui terminent les faces d'un solide ; mais les angles des plans dont il s'agit, sont ceux formés par la rencontre de deux faces qui forment une arête.

L'inclinaison de deux plans ou surfaces A D, A C qui se rencontrent, a pour mesure l'angle formé par deux perpendiculaires F G, F H, élevées sur chacun de ces plans d'un même point F de la ligne A L ou arête formé par leur réunion, fig. 18, planche XXXIX.

Il faut remarquer que cet angle est le plus grand de tous ceux formés par des lignes menées du point F sur ces deux plans ; car les lignes F G, F H étant perpendiculaires à A L commune à ces deux plans, elles seront les plus courtes qu'on puisse mener du point F aux côtés E D, B C que nous supposons parallèles à A L; ainsi leur distance G H sera par-tout la même, tandis que les lignes F I, F K seront d'autant plus longues, qu'elles s'éloigne-

ront davantage des perpendiculaires F G, F H, et qu'on aura toujours K I égale à G H, et par conséquent l'angle I F K d'autant plus petit que G F H, qu'il en sera plus éloigné.

Si l'on plie un rectangle perpendiculairement à un de ses côtés, de manière que les parties séparées par le pli tombent exactement l'une sur l'autre, en relevant une de ces parties et la faisant mouvoir autour du pli, de manière à former avec l'autre toutes sortes d'angles, on verra que la ligne qui forme l'extrémité de la partie mobile se trouvera toujours dans un plan perpendiculaire à la partie qui reste fixe.

Cette propriété des lignes qui se meuvent dans un plan perpendiculaire, fournit un moyen simple et facile pour trouver les angles des plans de toutes sortes de solides dont on connoît les projections verticales et horizontales, ou leurs développemens.

Ainsi, pour trouver les angles formés par deux des surfaces du tetraèdre ou pyramide à base triangulaire, fig. 1, même planche, il faudra 1°. pour les angles de la base avec les côtés, abaisser des angles A B C des perpendiculaires aux côtés $a c$, $e b$ et $a b$ qui se rencontreront au centre de la base en D. Il est évident par ce qui vient d'être dit à ce sujet, que si l'on relève les trois triangles, leurs angles au sommet A, B, C se mouveront dans des plans verticaux indiqués par les lignes A D, D B, D C, et qu'ils se rencontreront à l'extrémité de la verticale formée par l'intersection de ces plans au point D ; ainsi on aura pour chaque côté un triangle rectangle dont on connoît deux côtés ; savoir : pour le côté $e b$, l'hypothenuse $e d$ et le côté e D ; ainsi en élevant du point D une perpendiculaire in-

définie, si du point *e* avec *e* B pour rayon, on fait une section qui coupe la perpendiculaire en *d*, et qu'on tire la ligne *d e*, l'angle *d e* D sera celui que l'on cherche et qui sera le même pour les trois côtés, si le polyèdre est régulier ; mais s'il est irrégulier, on fera la même opération pour chacun.

On peut avoir ces angles avec plus d'exactitude en prenant *d e* ou son égale *e* B pour sinus total, et faisant l'analogie *d e* : *e* D :: sinus total : sinus 19d, 28m dont le complément 70 degrés 32 minutes sera l'angle cherché, en supposant le polyèdre régulier. Dans ce cas, tous les côtés étant égaux et pouvant être pris pour base, donneront des angles par-tout égaux.

Par rapport au cube figures 3 et 4, dont les faces sont composées de carrés égaux et dont tous les angles sont droits, il est évident qu'elles doivent former à leur réunion des angles de même genre.

Pour avoir l'angle formé par les faces de l'octaèdre, fig. 5, il faudra des points C et D avec une grandeur égale à la perpendiculaire A E abaissée sur la base d'un des triangles de son développement, fig. 6, décrire des sections qui se croiseront en F, l'angle C F D sera égal à celui que forment les faces de ce polyèdre qu'on trouvera par le calcul trigonométrique de 70 degrés 32 minutes comme le précédent.

Dans le dodécaèdre, fig. 7, on trouvera l'angle formé par les faces, en tirant sur sa projection la ligne D A, et prolongeant le côté B en E, déterminé par une section faite du point D avec un rayon égal à B A, qui donnera l'angle cherché E D F de 72 degrés.

Pour l'icosaèdre, fig. 9, on tirera les parallèles A *a*, B *b*

et Cc, et après avoir fait $b\,c$ parallèle et égale à BC, avec un rayon égal à cette ligne, on fera une section qui coupera la parallèle tirée du point A en a, l'angle $a\,b\,c$ sera égal à celui formé par les côtés du polygone, que le calcul trigonométrique donne de 72 degrés comme dans le dodécaèdre.

Pour la pyramide à base carrée, figure 11, l'angle de chaque face avec la base est égal à PAB ou PBA, parce que cette figure qui représente sa projection verticale est dans un plan parallèle à celui où se trouvent les perpendiculaires abaissées du sommet sur les côtés latéraux de la base.

Pour avoir les angles que forment entr'elles les faces inclinées, on tirera sur son développement, fig. 12, la ligne ED, laquelle, à cause des triangles isocels égaux PEC, PCD, se trouvera perpendiculaire à la ligne PC représentant l'arête qu'ils forment en se réunissant. Ensuite du point D avec un rayon égal à DF, on décrira un arc qu'on recroisera en décrivant du point C un autre arc avec un rayon égal à la diagonale AD du carré représentant le carré de la base, l'angle FDG sera l'angle cherché; on le suppose pris selon la ligne BC tracée sur la fig. 11.

Pour avoir les angles que forment les faces de la pyramide oblique, fig. 13, on menera par un point quelconque q de l'axe, une perpendiculaire $m\,o$, qui indique la base o, q, m, q', o' d'une pyramide droite $m\,p\,o$, dont le développement est exprimé sur la fig. 14, par la portion de polygone $a, b'', c'', d'', e'', a'$, F.

Au moyen de cette base et de cette partie de développement, en opérant, comme nous l'avons expliqué pour la pyramide représentée par la figure 11, on trouvera les

angles formés par la rencontre des faces qui différeront très-peu de ceux du petit polygone $o\,q\,m\,q^{\text{i}}\,o^{\text{i}}$.

Quant aux angles formés par les faces inclinées avec la base, celui de la face répondant au côté D C de la base est exprimé par l'angle A D F de la projection verticale, figure 13.

Pour les autres faces, par exemple, celle qui répond aux côtés A E de la base, on lui menera, par un point quelconque g, une perpendiculaire $g\,f$ jusqu'à la rencontre de la ligne A F indiquant la projection d'un des côtés de la face inclinée ; sur le développement de cette face, exprimé en A'' E' F, on élevera, à une même distance du point E', une autre perpendiculaire $g^{\text{i}}\,m$ qui donnera le rallongement de la ligne indiquée sur la base par A f, si l'on porte A'' m du développement sur A s, qui exprime l'inclinaison de l'arête représentée par cette ligne, on aura la hauteur perpendiculaire $m^{\text{i}}\,f$ du point m^{i} au-dessus de la base qu'on portera en $f\,m^{\text{ii}}$ sur une perpendiculaire à $g\,f$; ainsi on connaîtra les deux côtés d'un triangle dont l'hypothénuse $g\,m^{\text{ii}}$ donnera l'angle m^{ii}, g^{i}, f qu'il s'agissait de trouver.

Dans le prisme oblique, fig. 16, les angles des faces du tour sont indiqués par le plan de la section perpendiculaire à l'axe représenté par le polygone h, i, k, l, m, n.

Ceux des côtés perpendiculaires au plan de l'inclinaison de l'axe, sont exprimés par les angles D d b, A b F du profil fig. 16.

Pour avoir ceux avec les autres, par exemple C c D d et C c A b, on tirera les perpendiculaires $c\,s$, $b\,t$ dont les projections en plan sont indiquées par $s''\,c'$ et $b''\,t'$; ensuite sur $f\,c$, tirée à part, on élevera une perpendiculaire $c''\,c'''$

égale à $c\,s$ du profil fig. 16; par le point c''' on menera une parallèle à fc sur laquelle ayant porté $c'\,s'$ de la projection en plan, fig. 15, on tirera l'hypothénuse $s''\,c''$ qui donnera l'angle $s''\,c''\,f$ que forme la face $C\,c\,D\,d$ avec la base inférieure.

Pour l'angle de la face $A\,C\,c\,b$, on élèvera sur $F\,b''$, tirée à part, une perpendiculaire $b''\,t'''$ égale à $b\,t$ fig. 16, et après avoir tiré, comme ci-devant, une parallèle à $F\,b'$ par le point t''', on portera $b'\,t'$ de la fig. 16 en $t'''\,t''$, et on tirera $t''\,b''$ qui donnera l'angle $t''\,b''\,F$ que l'on cherche.

Comme les bases de ce prisme sont parallèles, ces faces forment les mêmes angles avec la base supérieure.

La connaissance des angles des plans est d'une si grande utilité dans la coupe des pierres, que l'on conseille à ceux qui veulent faire quelques progrès dans cette partie essentielle de l'art de bâtir, de s'étudier à trouver les angles et les développemens de quelques corps irréguliers d'une certaine grandeur, et s'ils sont instruits dans les mathématiques, d'y appliquer le calcul trigonométrique; il ne s'agit pour cela que de trouver la projection et le profil d'une section perpendiculaire à deux plans qui se réunissent.

SECTION DEUXIÈME.

Application des principes de la coupe des pierres aux arcs, aux portes et aux voûtes en berceaux simples et composées.

Dans la section précédente, on a parlé des différentes courbes propres à former le ceintre des voûtes; de la manière de les tracer, de leur mener des tangentes et des perpendiculaires pour former les coupes des voussoirs; de la manière d'imiter les ellipses avec des arcs de cercle, et de tracer toutes sortes d'ovales pour les ceintres appelés *anses de panier* et les arcs rampans; on a parlé de l'épaisseur à donner aux voûtes, et de la manière de tracer leur courbe d'extrados; de l'arrangement des voussoirs; des principes pour le tracé des épures et pour le développement des surfaces des corps solides; de la manière de trouver les angles que ces surfaces forment par leur réunion. Il nous reste à faire l'application de tout ce qui a été dit, à la coupe des pierres.

ARTICLE PREMIER.

Des Arcs.

Les arcs ou arcades sont des voûtes pratiquées dans des murs ou massifs, dont les joints des voussoirs forment des angles ou crossettes pour se raccorder avec les assises

horizontales de ces murs ou massifs, comme on le voit représenté par la fig. 1 de la planche XLI.

Arcs droits et biais dans des murs à-plomb et en talus.

On a réuni dans cette planche les projections horizontales ou épures de quatre espèces de murs dans lesquels cette arcade peut être percée, figures 2, 5, 8 et 11, avec les coupes ou profils correspondants à chacune, fig. 3, 6, 9 et 12, et leurs développemens, fig. 4, 7, 10 et 13. On y a joint la perspective à 45 degrés des voussoirs indiqués par les lettres I, K, L, M, dans la fig. 1, pour indiquer leurs formes et la manière de les tracer.

Les projections horizontales, fig. 2, 5, 8 et 11, présentent les arcs renversés; les lignes tirées pleines indiquent les joints de la douelle ou intrados, et les lignes ponctuées la projection des coupes intérieures.

Dans les figures 2 et 8, les faces étant supposées perpendiculaires au plan de projection, sont indiquées par les lignes A B, C D; mais dans les fig. 5 et 11, les faces inclinées formant talus, sont indiquées par les quadrilatères, A'', N'', B'', P'' et A'''', N''', B''', P''', représentant, en raccourci, l'appareil tracé sur la fig. 1.

Ces projections se font par le moyen du profil sur lequel on prend, d'après la face verticale ou d'à-plomb, les épaisseurs correspondantes à chaque joint de la douelle: ainsi pour le plan fig. 5, on a porté l'épaisseur $6''$, m'' du profil fig. 6 sur les lignes de ce plan qui représentent les projections des premiers voussoirs de $1''$ en g'' et de $6''$ en m''; pour le second joint on a pris l'épaisseur $5''$ l'' qu'on a porté de même sur les lignes de projection du plan qui les représentent de $2''$ en h'' et de $5''$ et l''.

Pour les troisièmes joints qui comprennent la clef, on a porté l'épaisseur $4''$, k'' du profil sur leurs lignes de projection en plan de $3''$ en i'' et de $4''$ en k'', et enfin l'épaisseur d'', z'' du profil de d'' en z'' du plan sur la ligne qui passe par le milieu de la clef, et par les points a'', $1''$, $2''$, $3''$, $4''$, $5''$, $6''$ et b'', on a tracé une ellipse qui présente le raccourci du ceintre circulaire de la fig. 1, à cause du talus.

Pour la ligne droite d'extrados représentée par N, P, fig. 1, on a porté c'' z'' fig. 6, de C'' en N'' et de D'' en P'', et on a tiré N'' P'' pontuée, et les lignes $9''$, $3''$ et $4''$, $10''$ qui expriment les joints de la clef ; on a porté ensuite les épaisseurs prises sur le profil à la hauteur des points $23'$ et $24'$, sur le plan de C'' en $17''$ et $18''$ et de D en $19''$ en $20''$, par lesquels on a mené des parallèles à $A''B''$ jusqu'à la rencontre des lignes $7''$, $8''$, $11''$ et $12''$, et on a tiré les coupes $7''$, $1''$; $8''$, $2''$; $5''$, $11''$ et $6''$, $12''$. Si l'opération est bien faite, toutes ces lignes de coupes doivent se rencontrer au centre O. Cette projection en raccourci, sert à trouver le développement des douelles et des joints représentés à la fig. 7. La largeur des douelles se prend en $a, 1, 2, 3, 4, 5, 6, b$ de la circonférence du ceintre droit fig. 1, qu'on porte sur la ligne droite e'', f'' fig. 7, en e'', g'', h'', i'', k'', l'', m'', f''. Après avoir élevé par ces points des perpendiculaires, on porte sur chacune les grandeurs des lignes correspondantes, prises sur le plan figure 5, et marquées des mêmes lettres et des mêmes chiffres, savoir a'', e'' en a'', e'' ; $1''$, g'' en $1''$, g'', etc. La largeur des joints ou coupe se prend aussi sur la fig. 1, en $7, 1 ; 8, 2 ; 9, 3 ; 10, 4 ; 5, 11$ et $6, 12$; on les porte sur la ligne $e''f''$ de la fig. 7, en $g''s''$, $h''n''$, $i''o''$, $k''p''$ et $m''r''$.

Ensuite, après avoir élevé d'autres perpendiculaires des points s''', n'', o'', p'', q'' et r'', on porte dessus les grandeurs $s'''\,7''$, $n''\,8$, $o''\,9''$, $p''\,10''$, $q''\,11''$ et $r''\,12''$ prises sur le plan de projection fig. 5, et on tire les lignes $7''$, $1''$; $2''$, $8''$; $3''$, $9''$; $4''$, $10''$; $5''$, $11''$ et $6''$, $12''$. Chacun de ces quadrilatères qu'on appelle panneaux de douelle et de joint, peuvent servir à tracer les pierres. On fait ces panneaux avec des planches minces en bois léger, en forme de cadre. On en fait encore d'autres appelés panneaux de tête, dont un est indiqué en K, fig. 1; ils sont découpés selon la forme apparente de chaque voussoir, indiqués par I, K, L, M.

Manière de tracer les pierres.

Lorsque l'arc est pratiqué dans un mur droit et d'à-plomb dont les faces sont parallèles, comme celui représenté en plan par la fig. 2, et en profil par la fig. 3, il suffit d'un panneau de tête pour chaque voussoir différent.

Ainsi, pour tracer le voussoir indiqué par la lettre K, on commencera par faire tailler le lit supérieur $17'$, t, u, Q, fig. K', sur lequel, après avoir tracé les deux lignes parallèles $17'\,t$, Q u pour fixer l'épaisseur du mur, on fera faire les deux faces d'équerre à ce lit, indiquées par ces lignes.

Ces faces étant faites, on appliquera sur chacune le panneau K, pour tracer la face apparente du voussoir, et on le terminera en abattant la pierre qui est au-delà des traits tracés au moyen de ce panneau.

Lorsqu'une des faces du mur est inclinée en élévation pour former un talus, comme celui de l'arc exprimé en profil par la fig. 6, il faut pour une plus grande facilité et

une plus grande précision, supposer que chaque voussoir fait partie d'un mur dont les deux faces sont d'à-plomb, en prenant pour son épaisseur celle de la partie la plus basse sur le profil, ainsi qu'on le voit indiqué par les lignes perpendiculaires 22", 23", 24"; et après avoir fait chaque voussoir, comme il a été dit pour l'arc précédent, on tracera la partie qui doit être retranchée pour former le talus, en appliquant sur chacune de leurs faces le panneau de douelle ou de joint qui y correspond. On peut même se dispenser de ces panneaux, en prenant les reculements des parties à retrancher sur le profil fig. 6, ou sur le plan fig. 5, comme on a fait pour tracer les développemens de ces panneaux de douelle et de joint.

Si le mur est d'inégale épaisseur dans sa longueur, comme l'indique le plan fig. 8, on supposera que chaque voussoir fait partie d'un mur qui aurait la plus grande épaisseur dans laquelle il est compris, et après avoir taillé les voussoirs comme pour la fig. 1, on retranchera de chacun ce que donne le biais d'une des faces, soit en appliquant sur chaque face les panneaux de joint et de douelle qui y répondent, soit en traçant sur ces faces les retranchements d'après le plan et le profil, comme nous l'avons dit pour l'arc précédent.

Enfin, si le mur diminue d'épaisseur en élévation et en plan, comme celui indiqué par le plan fig. 11 et le profil fig. 12, on supposera que chaque voussoir est compris dans un mur dont l'épaisseur est égale à la plus grande largeur dans laquelle chaque voussoir se trouve compris, dont on retranchera les parties nécessaires pour former le biais et le talus par le moyen du développement des joints et des douelles.

Pour faciliter davantage l'intelligence des figures de cette planche, indépendamment de l'explication, on a indiqué par les mêmes chiffres et les mêmes lettres, les parties semblables et correspondantes dans le plan, la coupe, le développement et les figures des voussoirs; de plus, on a eu soin de distinguer ce qui appartient à chaque arc, par le même nombre de petites lignes placées après les chiffres ou les lettres qui se trouvent dans leur plan : on n'en a pas mis dans l'élévation, parce qu'elle est commune à tous.

Le père Guarini, dans son Traité d'Architecture civile, a donné une figure qui est très-propre à faire comprendre le développement des arcs terminés par des faces droites, obliques ou circulaires. Cette figure représentée par la planche XLII, consiste en un demi-cylindre ABCD, enveloppé par des arcs extradossés d'égale épaisseur, auxquels il sert de ceintre ou de noyau. Ce demi-cylindre représenté géométralement par la fig. 1, et son profil par la fig. 2, l'est encore par la fig. 3, qui en présente la perspective à 45 degrés.

Le développement de chacun de ces arcs est exprimé par les fig. 4, 5, 6 et 7. Les voussoirs y sont représentés posés sur leur extrados, en sorte que les joints paraissent ouverts à l'intrados, où ils forment des angles qui séparent les douelles.

Le développement de l'arc droit EF est représenté par la fig. 4; celui de l'arc GHI composé de deux parties formant un angle, est indiqué par la fig. 5.

La figure 6 présente celui LMN, dont le plan est circulaire.

L'arc OPQ qui est aussi circulaire en plan, mais situé

obliquement par rapport à l'axe du cylindre est représenté par la fig. 7.

Pour faire ces développemens, on prend sur le profil, fig. 2, la largeur des douelles de l'extrados, qu'on porte sur une ligne droite df supposée perpendiculaire à l'axe, en d, 7, 8, 9, 10, 11, 12 et f.

Pour l'arc droit EF, il suffit de mener une parallèle à df, à une distance égale à l'épaisseur de cet arc. Ayant ensuite divisé chacune de ces douelles d'extrados en deux parties égales, on portera de chaque côté la moitié de la largeur de la douelle intérieure, et comme elle est plus étroite que celle de l'extrados, les lignes tirées par les points a, 1; 2, 2; 3, 3; 4, 4; 5, 5; 6, 6 et b, laisseront de chaque côté des espaces qui représenteront les joints en raccourci.

Mais pour les arcs GHI, LMN, OPQ dont les faces sont obliques ou circulaires, il faudra sur la projection horizontale, fig. 1, mener une ligne KR perpendiculaire à l'axe qui passe, si l'on veut, par une des extrémités les plus saillantes, comme le point H pour l'arc GHI; le point M pour l'arc LMN, et P pour celui OPQ.

On prolongera ensuite les lignes des points d'extrados et d'intrados jusqu'à la rencontre de ces lignes ou directrices, et on fera le développement des douelles d'extrados en portant, comme nous l'avons déjà dit, leur largeur prise sur le profil fig. 2, sur la directrice KR en d, 7, 8, 9, 10, 11, 12 et f; par tous ces points ayant tiré des perpendiculaires indéfinies, on portera sur chacune la distance de leurs extrémités à la directrice KR, prise sur la fig. 1 : ainsi, on portera les distances ed, $g\,7$, $h\,8$, $i\,9$, $k\,10$, $l\,11$, $m\,12$ et nf en $e'\,d'$, $g'\,7'$, $h'\,8'$, $i'\,9'$, $k'\,10'$,

l' 11', m' 12' et nf, sur le profil fig. 5. On prendra ensuite sur la fig. 1, les épaisseurs d, d ; 7, 7 ; 8, 8, etc., qu'on portera sur le développement fig. 5, de $d^\text{\tiny I}$ en $d^\text{\tiny II}$, de 7 en 7, de 8 en 8, etc. et en traçant par tous ces points les courbes $d^\text{\tiny I} H^\text{\tiny I} f^\text{\tiny I}$ et $d^\text{\tiny II} H^\text{\tiny II} f^\text{\tiny II}$, on aura les douelles d'extrados.

Pour celles d'intrados, on prendra sur le profil fig. 2, la moitié de la différence des douelles intérieures et extérieures, qu'on trouvera en menant deux parallèles aux lignes qui passent par le milieu de chaque voussoir, comme $3\,r$ et $4\,s$, par rapport à la clef.

Les arcs dont il s'agit étant extradossés d'égale épaisseur, les différences $g\,r$ et s 10 sont par-tout les mêmes, et rs donne toujours la largeur de la douelle inférieure : ainsi, pour avoir la position de cette dernière, on portera $g\,r$ en s 10 sur la ligne K R du développement fig. 5, en a, a ; 1, g ; g, 1 ; 1, h, etc. ; et après avoir tiré par les point a, 1, 1 ; 2, 2, etc. des parallèles indéfinies, on portera sur chacune la grandeur des lignes correspondantes tracées sur le cylindre, c'est-à-dire a, a ; 1, 1 ; 2, 2 ; 3, 3, etc. de la fig. 1 ; en a, a ; 1, 1 ; 2, 2 ; 3, 3, etc. du développement fig. 5. Comme les lignes qui terminent chacune des douelles en ce sens sont des lignes courbes, il faut, pour plus de précision, prendre pour chacune une mesure au milieu de la douelle, on aura la courbe des côtés opposés en portant par-tout une distance égale à $d\,d$.

Pour raccorder ces deux douelles et leur donner l'apparence de voussoirs renversés, on tirera les lignes $a^\text{\tiny I} d$, $a\,d$, 1, 7 ; 1, 7 ; 2, 8 ; 2, 8 ; qui représenteront les joints en raccourci.

On trouvera les développemens, fig. 6 et 7, des deux autres arcs L M N, O P Q, en opérant comme on vient de l'expliquer. On a marqué sur les projection et développement de chacun, les mêmes chiffres et les mêmes lettres, de manière que l'explication que nous avons donné pour l'arc G H I peut leur être appliquée.

Arcs droits, biais et en talus dans les murs circulaires en plan ou en tour ronde.

D'après ce qui a été dit relativement aux figures des deux planches précédentes, il reste peu de chose à dire sur celle-ci. On observera seulement que la figure 1, planche XLIII, offre la projection verticale ou élévation de face commune aux trois arcs.

La fig. 2 représente l'épure ou projection horizontale de l'arc droit, c'est-à-dire de celui dont la ligne du milieu est perpendiculaire à la courbe du mur, en plan.

La fig. 3 présente son profil ou coupe, et la fig. 4 son développement.

On a exprimé dans la fig. 5 le plan d'un arc en tour ronde, dont la face n'est pas parallèle à la tangente de la courbe du plan; la fig. 6 indique son profil, et la fig. 7 son développement.

La fig. 8 présente le même arc biais dans un mur en talus; son profil est exprimé par la fig. 9, et son développement par la fig. 10.

Les voussoirs E^I, F^I, G^I représentés en perspective, dépendent de l'arc dont le plan est fig. 2.

Les voussoirs E^{II}, G^{II} répondent à l'arc biais fig. 5, et ceux marqués E^{III}, G^{III} répondent à l'arc biais et en talus.

On suppose que ces voussoirs ont été d'abord taillés comme pour des arcs en murs droits, et qu'on en a retranché, par le moyen des panneaux de douelle, les parties excédantes pour former les courbures des faces.

Au surplus, les mêmes lettres et les mêmes chiffres répétés pour désigner dans chaque figure les parties correspondantes, suffisent pour en donner l'intelligence.

ARTICLE II.

Des ponts.

LES ponts construits en pierre de taille sont composés d'arches qui peuvent être considérées, relativement à la coupe des pierres, comme de grandes arcades ; elles n'en diffèrent que par leur grandeur et le nombre des voussoirs dont elles sont composées. Les arches de pont peuvent être surhaussées ou surbaissées, comme toutes les voûtes en berceau ; leur ceintre est susceptible d'être formé par des arcs de cercle, des ellipses et autres courbes dont il a été question à l'article IV de la seconde section du livre précédent, depuis la page 107 jusqu'à celle 152.

Les arches de presque tous les ponts antiques sont en plein ceintre, c'est-à-dire formées par une demi-circonférence de cercle, et lorsque les anciens ont été obligé de les faire surbaissées, ils n'ont employé pour la courbure de leur ceintre qu'un seul arc de cercle. Les arches dont les ceintres sont elliptiques, ou formés de plusieurs arcs de cercle imitant l'ellipse, sont d'une invention moderne.

Pont Sénatorial ou Palatin.

Le premier pont en pierre qui fut bâti à Rome est celui nommé aujourd'hui *Ponte rotto*, parce qu'il a été à moitié détruit en 1598 par la crue extraordinaire du Tibre qui eut lieu à cette époque. Il avait été commencé vers l'an 566 depuis la fondation de Rome, 147 ans avant l'ère vulgaire, et fini vingt ans après, sous les consulats du jeune Scipion l'Africain et de Lucius Mummius ; il avait été presque rebâti en entier en 1575 par Grégoire XIII. Il n'en reste plus que trois arches, dont une est antique. Cette dernière qui tient à la rive de Transtevère, a son ceintre formé par un rang de voussoirs en pierre de taille extradossés d'égale épaisseur. Cette arche est représentée par la figure 1 de la planche XLIV.

Pont Élien ou Saint-Ange.

La figure 2 représente une partie du pont St.-Ange, construit en pierre de taille par l'empereur Adrien, vers l'an 136 de l'ère vulgaire.

La grande arche du milieu a 56 pieds $\frac{1}{2}$ de diamètre ou 18 mètres $\frac{3}{7}$; elle est en plein ceintre ornée d'un archivolte d'un beau profil. Les voussoirs ne sont pas extradossés d'égale épaisseur ; la partie du milieu est extradossée de niveau, et les autres voussoirs sont terminés par des angles droits, pour se raccorder avec les joints des assises de niveau.

Piranesi observe que cette manière de terminer les voussoirs, date du règne de Vespasien, environ 70 ans

avant la construction du Pont Saint-Ange, par Adrien. Le premier exemple de cette appareil se trouve aux arcades du Colisée bâti par Vespasien.

Pour empêcher les voussoirs de glisser sur leurs joints, les anciens constructeurs pratiquaient dans les uns des trous et des entailles ; dans les autres, des tenons et des goujons qui s'ajustaient dans ces trous et entailles, comme on le voit représenté par la fig. 3.

Pont de Brioude.

La construction du pont de Brioude, sur l'Allier, dans le département de la Haute-Loire, est attribuée aux Romains ; il n'est formé que d'une seule arche, qui peut passer pour la plus grande qui existe ; son diamètre est de 195 pieds ou 63 mètres $\frac{1}{2}$, ce qui fait 75 pieds de plus que les grandes arches du pont de Neuilly. Son ceintre qui comprend un arc de cercle d'environ 150 degrés, est formé par un double rang de voussoirs en pierre de taille, et le surplus en maçonnerie de moilons. La largeur de ce pont n'est que de 4 mètres $\frac{1}{2}$ ou 14 pieds, et son élévation au-dessus de l'eau de 27 mètres $\frac{1}{4}$ ou 84 pieds. On croit qu'il a été bâti du temps de l'empereur Flavius Mœcilius Avitus, qui était de ce pays. Il avait été préfet des Gaules sous Valentinien, vers l'an 450 de l'ère vulgaire. Ce pont est représenté par la fig. 4.

Pont d'Orléans.

La fig. 5 représente l'arche du milieu de ce pont, dont le diamètre est de 100 pieds sur 29 pieds de hauteur ou 32 mètres $\frac{1}{2}$ sur 7 mètres $\frac{1}{4}$.

Son ceintre qui est surbaissé, est composé de trois arcs de cercle, formant ensemble une courbe plus ouverte que l'ellipse. Le rayon des petits arcs au droit des naissances, est de 22 pieds 9 pouces (7 mètres 38 centim.) et celui de l'arc du milieu de 56 pieds $\frac{1}{2}$ (18 mètres 35 centimètres.).

La partie du milieu est extradossée de niveau, la clef a de hauteur 6 pieds $\frac{7}{24}$ (2 mètres 11 centimètres) et les voussoirs des extrémités 10 pieds (3 mètres 24 centim.), celle des autres va en diminuant jusqu'aux naissances. Cette disposition qui place les parties les plus pesantes d'une voûte à l'endroit où se fait le plus grand effort, est contraire à ce qu'indique l'expérience et à ce que prescrivent les principes de la théorie, desquels il résulte que pour mettre les voussoirs d'une voûte en équilibre entre eux, il faut qu'à surface de douelle égale, leur hauteur aille en augmentant depuis la clef jusqu'aux naissances dans le rapport de la différence des tangentes, comme il a été expliqué ci-devant pag. 156 et 157. Nous avons dit que cette augmentation devait avoir lieu jusqu'à la rencontre des lignes perpendiculaires ou d'à-plomb, tirées des naissances de la courbe formant le ceintre. C'est principalement pour les grandes voûtes, et sur-tout pour les arches de pont, que cette disposition doit avoir lieu. C'est peut-être le défaut contraire qui est une des principales causes de la chûte de quelques arches de ponts modernes, et des accidents plus ou moins graves qui ont eu lieu au déceintrement de plusieurs autres, comme au pont d'Orléans, de Mantes, et sur-tout de Nogent-sur-Seine.

Les autres causes peuvent être attribuées à ce que le décintrement a été fait avant d'avoir élevé les parties au-

dessus des piles, assez haut pour contreventer les parties inférieures des arcs, afin de les rendre capables de résister à l'effort des parties supérieures.

La disposition des pièces de bois qui composent les fermes des ceintres de charpente, peut aussi contribuer à ces accidens, lorsqu'elles ne sont pas fortifiées par des entraits, parce que la compression dont elles sont susceptibles, change leur courbe, qui ne se trouvant plus la même d'après laquelle les voussoirs ont été taillés, agissent avec un plus grand effort. Les différens polygones inscrits dont on compose les fermes des ceintres modernes, les rendent moins propres à résister à la charge qu'ils ont à soutenir lorsqu'on pose les voussoirs, jusqu'à ce que le rang qui forme la clef soit placé. C'est ce que nous examinerons plus particulièrement dans le livre suivant, et lorsque nous traiterons de la charpente. Nous n'avons à considérer dans celui-ci que l'appareil des arches en pierre de taille, et le tracé des épures. Ces deux objets ne doivent pas, d'après tout ce qui a été dit, présenter beaucoup de difficultés.

Pont de Neuilly.

La figure 6 présente une des arches du pont de Neuilly, dont le ceintre est une espèce de demi-ovale composée de onze arcs de cercle, formant une courbe un peu plus ouverte que l'ellipse. Ce ceintre se raccorde avec les faces extérieures, par des voussures terminées par un seul arc de cercle qui est celui du milieu du ceintre prolongé.

Ces voussures appelées *cornes de vaches*, forment à leur naissance un pan coupé qui se termine au milieu de l'arc.

Les profils des joints qui forment ces voussures, sont

des lignes droites qui vont des divisions de l'arc extérieur à celle du ceintre intérieur, fig. 7 et 8.

Les avants et arrières-becs des piles sont logés dans les parties intérieures de ces voussures.

Les fig. A, B et C représentent les profils de trois joints pris sur la largeur jusqu'à l'axe du pont, avec l'indication des pierres dont ils sont formés.

Pont de Sainte-Maixence.

Le nouveau pont de Sainte-Maixence, sur l'Oise, est composé de trois arches semblables, de 72 pieds ou 23 mètres 388 millimètres d'ouverture, dont une est représentée par la fig. 9.

Son ceintre est formé d'un seul arc de cercle de 34 degrés, dont le rayon est de 111 pieds (36 mètres 58 millimètres).

Les voussoirs qui composent cet arc, sont extradossés de niveau. Leur hauteur à la clef est de 4 pieds 6 pouces (1 mètre 46 centimètres) et de 10 pieds (3 mètres 248 millimètres) au droit des naissances, en sorte qu'ils augmentent dans une proportion beaucoup plus grande que la différence des tangentes, qui ne donnerait que 6 pieds au lieu de 10, pour que les voussoirs soient en équilibre entr'eux; cette augmentation devait occasionner une pression sur la partie inférieure des ceintres assez considérable pour leur faire changer de forme dans le tems de la pose des voussoirs. D'ailleurs ce pont est parfaitement exécuté et présente une belle apparence, mais on peut lui reprocher d'avoir des piles trop faibles. C'est le défaut de plusieurs ponts modernes, où l'on a préféré la hardiesse à la solidité. Le prétexte de donner plus de dégagement au courant de l'eau, dans les

tems de crue, ne peut pas balancer l'inconvénient du peu de résistance des piles, parce que le moindre accident peut causer la ruine d'un pont entier ; les plus petites ouvertures pratiquées dans des piles plus fortes, à une hauteur convenable, comme au pont de Toulouse et aux ponts antiques de Rome, peuvent procurer le même avantage pour l'écoulement des eaux, sans compromettre la solidité.

Des ceintres à onze centres, qui ne sont pas des imitations d'ellipse.

La manière de tracer une courbe composée de plus de trois arcs de cercle, est un problème indéterminé qui peut avoir un grand nombre de solutions.

Il ne suffit pas de connaître le diamètre, la hauteur du ceintre et le nombre d'arcs dont il doit être formé, il faut de plus savoir si ces arcs doivent être égaux, c'est-à-dire d'un même nombre de degrés, quoique de rayons différents, et si le nombre de degrés de chaque arc est inégal, en quelle proportion il varie, ainsi que la longueur des rayons.

Nous avons déjà dit que la courbe du ceintre des arches du pont de Neuilly est formée de onze arcs de cercle, ce qui fait pour le demi-ceintre représenté par la fig. 1 de la planche XLV, six arcs qui diffèrent par le nombre de degrés et la grandeur des rayons.

Première méthode.

Pour tracer cette courbe, qui est plus ouverte que l'ellipse, après avoir déterminé le demi-diamètre A C à 60 pieds ou 19 mètres $\frac{1}{2}$, et la longueur du rayon A D des arcs des naissances au tiers de A C, on a divisé d C en 15 parties égales, dont on a donné une à $d\,i$, deux à $i\,k$,

trois à kl, quatre à lm et cinq à m C ; ayant ensuite fixé C H au double de A C, on l'a divisé en cinq parties égales, et des divisions D, E, F, G, H, on a mené des lignes à ceux de l'horizontale d C, assez prolongées pour servir à déterminer la grandeur des arcs qui résultent du croisement de ces lignes. Telles sont les lignes D d I, E i K, F k L, G l M et H m N, dont les points d'intersection e, f, g, h ont donné les centres des arcs intermédiaires. Ainsi d est le centre de l'arc A I, e celui de l'arc I K, f de l'arc K L, g de l'arc L M, h, de M N et H de N B.

On peut trouver par le calcul trigonométrique la valeur en degrés de chacun de ces arcs, et la longueur des rayons, en considérant que l'angle A d I est égal à C d D, ce qui donne d C est à C D comme le rayon est à la tangente de l'arc cherché, qu'on trouvera de 30 degrés 58 minutes ; de même les angles I e K, E e D étant égaux, donneront i C et à C E, comme le rayon est à la tangente de la somme des arcs A I plus I K égal à 52 degrés 8 minutes, dont ôtant l'arc précédent, il reste 21 degrés 10 min. pour l'arc cherché.

Les angles égaux K f L, E f F donneront k C est à C F comme le rayon est à la tangente de la somme des arcs A I + I K + K L, dont ôtant la somme des arcs A I + I K, le reste 13 degrés 54 minutes sera la mesure de l'arc K L : par le même procédé on trouvera l'arc L M de 9 degrés 56 minutes,

l'arc M N de 7 degrés 42 minutes,

l'arc N B de 6 degrés 20 minutes.

La somme de ces arcs étant de 90 degrés, ils doivent former un demi-ceintre qui se raccorde avec les tangentes P B et P A, dont une est horizontale et l'autre perpendiculaire ; ainsi, la courbe qui en résulte satisfait aux conditions qu'on se propose ordinairement dans la solution de

ce problême. Mais il faut observer que les arcs dont il est formé, sont inégaux et ne suivent aucune progression régulière dans leur diminution, en partant des naissances, ce qui doit nuire à l'uniformité de la courbure. Je pense qu'il serait mieux d'adopter dans la mesure de ces arcs un rapport déterminé.

Deuxième méthode.

La fig. 2 représente un demi-ceintre composé de six arcs, qui vont en augmentant en progression arithmétique depuis le milieu de la clef jusqu'à la naissance ; on a déterminé le petit rayon A d par la méthode que nous avons indiqué page 128, parce que cette méthode convient à tous les rectangles dans lesquels les ceintres elliptiques peuvent être inscrits. Ainsi, après avoir tiré la diagonale P C et décrit le quart de cercle A Q, on a fait l'angle A P n égal à l'angle o P Q, et le prolongement de la ligne P n a donné le point d sur le demi-diamètre A C, et le point H sur l'axe B C prolongé. Les deux points d et H sont les centres des deux arcs extrêmes. Pour avoir ceux des quatre autres intermédiaires, on a tiré une parallèle I d à P C, qui donne le premier arc A I de 27 degrés ; cet arc est le sixième terme d'une progression arithmétique dont il s'agit de trouver le premier terme et la différence. Ainsi, nommant x ce premier terme et d la différence, on trouvera la valeur de x égale à trois degrés, et la différence d égale 4 degrés 48 minutes ; ainsi, l'arc A I étant de 27 degrés, I K sera de 22 degrés 12 minutes, K L de 17 degrés 24 minutes, L M de 12 degrés 36 minutes, M N de 7 degrés 48 minutes et N B de 3 degrés, faisant

ensemble 90 degrés. La valeur de ces arcs étant connue du point C et C A pour rayon, on a décrit le quart de cercle A R, on a fait V R égal au sixième de cet arc qui donne 15 degrés. Cet arc divisé en cinq, donne *t* R de 3 degrés, qui est le premier terme de la progression arithmétique. Pour avoir la différence, on a divisé l'arc A V en dix, qui donne *y* V pour cette valeur.

Ayant ensuite divisé D H aussi en 10 parties, on en a donné 4 à D E, 3 à E F, deux à F G et une à G H.

Du point H et avec un rayon égal à C R ayant décrit un arc, on a porté *t* R de 1 en 2 et on a tiré H 2 N, qui forme avec H B un angle de 3 degrés.

Du point G et C R, pour rayon on a décrit un second arc sur lequel on a porté de 3 en 4 la mesure des deux arcs B N et N M pris ensemble égale à deux fois *t* R et une fois *s* V, et on a tiré G 4 M qui forme avec H B un angle de 10 degrés 48 minutes, et avec G N un de 7 degrés 48 minutes.

Du point F, on a décrit avec le même rayon un troisième arc sur lequel on a porté de 5 en 6 la mesure des trois arcs B N, N M et M L qui est égale à trois fois *t* R et trois fois *s* V, et on a tiré F 6 L qui forme avec H B un angle de 23 degrés 24 minutes, et avec M G un angle de 12 degrés 36 minutes.

Du point E on a décrit un quatrième arc toujours avec le rayon C R, sur lequel on a porté pour la mesure des quatre arcs N B, N M, M N et L K de 7 en 8 quatre fois *t* R et six fois *s* V, et on a tiré E 8 K qui fait avec H B un angle de 40 degrés 48 minutes, et un angle de 17 degrés 24 minutes avec M G.

Les points *h*, *g*, *f*, *e* où ces lignes se coupent, sont

les centres des quatre arcs intermédiaires, qui avec les deux extrêmes *d* et H, ont servi pour tracer la courbe de ce demi-ceintre, savoir le point *d* pour l'arc A I, *e* pour l'arc I K, *f* pour l'arc K L, *g* pour L M, *h* pour M N et H pour N B.

Pour décrire ces arcs, on peut commencer par le petit A I ou par l'arc B N; mais dans tous les cas, il faut opérer avec d'autant plus de précision et d'exactitude pour arriver précisément au point B quand on part du point A, ou au point A quand on part du point B, que la courbe est composée d'un plus grand nombre d'arcs. Cette observation est non-seulement applicable aux quatre figures de cette planche, mais de plus à toutes les courbes de ce genre.

Troisième méthode.

Le ceintre représenté par la fig. 3, est composé de onze arcs égaux, c'est-à-dire d'un même nombre de degrés. Pour le tracer, on a commencé par déterminer les centres *d* et H, de la même manière que pour la figure précédente. Après avoir tiré la diagonale du rectangle P C, on a fait l'angle A P *d* égal à *o* P Q, et prolongé P *d* jusqu'en H.

On a ensuite décrit du point C et avec A C, pour rayon, un quart de cercle A R, dont on a divisé la circonférence en six parties égales.

Du point *d*, on a élevé une perpendiculaire, jusqu'à la rencontre *q*, du rayon C 1, tiré de la première division du quart de cercle; de ce point *q*, on a mené la parallèle *q r* à *d* C, qui coupe aux points 6, 7, 8, 9 les

rayons tirés des divisions 2, 3, 4 et 5 du même quart de cercle.

Après avoir porté les parties q, 6; 6, 7; 7, 8; 8, 9 et 9, r de C en m, de m en l, de l en k, de k en i et de i en d, de ces points d, i, k, l, m et avec un rayon égal à C A, on a tracé des arcs de cercle sur lesquels on a porté, l'arc A I de 15 degrés une fois de 10 en D,

deux fois de 11 en E,
trois fois de 12 en F,
quatre fois de 13 en G,
et cinq fois de 14 en 15.

Enfin, par les points D, d; E, i; F, k; G, l et H, m, on a tiré des lignes dont le prolongement donne les arcs A 1, I K, K L, L M, M N et N B d'un même nombre de degrés, c'est-à-dire de quinze. L'intersection de ces lignes donne de plus, comme dans les figures précédentes, les centres d, e, f, g, h et H pour décrire ces arcs.

A la page 128 déjà citée, nous avons dit que lorsqu'on veut avoir une courbe plus ouverte que l'ellipse, il faut faire l'angle A P d qui détermine le premier centre, plus grand que l'angle o P Q, en sorte cependant que la ligne P d ne passe pas à plus d'un quart de l'arc n o, au-dessus de n; mais la courbe du ceintre qui en résultera en approchant de la cassinoïde, occasionnera plus de poussée.

Dans la courbe représentée par la fig. 1, qui est celle des arches du pont de Neuilly, l'angle A P d est plus grand que l'angle o P Q d'environ un cinquième de l'arc n o.

Si au contraire on veut une courbe moins ouverte que l'ellipse, et qui, comme la cicloïde, ait moins de poussée, on fera passer la ligne P d par un point, qui ne doit pas s'éloigner en dessous n de plus du quart de l'arc n o; ainsi on

peut, en changeant seulement le premier centre d, tracer, par les moyens que nous venons d'indiquer, des ceintres plus ou moins ouverts.

Les intersections marquées x dans les fig. 1, 2, 3, indiquent des points de la circonférence de l'ellipse, pour faire voir de combien ces courbes en diffèrent.

Quatrième méthode pour former, avec le même nombre d'arcs de cercle, une imitation d'ellipse.

La fig. 4 représente un ceintre qui a même hauteur et même diamètre que les précédens ; il est tracé par la méthode que nous avons indiqué aux pages 108, 109 et 110.

On a divisé, comme dans l'exemple précédent, le quart de cercle A R en six parties égales, aux points 1, 2, 3, 4 et 5, par lesquels on a mené des parallèles à R C.

Du point C et C B pour rayon, on a décrit un autre quart de cercle, divisé de même en six parties égales aux points 6, 7, 8, 9 et 10, par lesquels on a mené des parallèles à A C, qui rencontrent les premières aux points I, K, L, M, N, par lesquels on a tiré des lignes qui forment un polygone.

Sur le milieu de chacun des côtés de ce polygone, on a élevé des perpendiculaires indéfinies, dont les unes rencontrent les demi-diamètres A C et B C prolongés, aux points d et H, et les autres se coupent entr'elles aux points e, f, g, h qui sont les centres des arcs répondant à chacun des côtés du polygone ; ces arcs forment ensemble une courbe imitant l'ellipse.

Cette méthode facile est celle qui produit les ceintres

dont la courbure est la plus uniforme; elle a de plus l'avantage de former, dans tous les cas, des ceintres dont la courbure est plus régulière, d'une forme plus agréable et plus solide.

ARTICLE III.

Des arrières-voussures.

Les portes ou croisées ceintrées diffèrent des arcs, par les feuillures et embrasemens qu'on pratique dans l'épaisseur du mur, pour loger les ventaux ou portes mobiles qui servent à fermer la baye ou ouverture ; ainsi qu'on le voit dans les plans fig. 3, 6, 9 de la planche XLVI.

La partie B C se nomme tableau ; C D E indique le profil de la feuillure où se place le ventau de la porte mobile, et E F l'embrasement ou ébrasement, auquel on donne une inclinaison pour procurer plus de dégagement à la porte.

Pour que les ventaux des portes en plein ceintre, ou surhaussé ou surbaissé, puissent s'ouvrir, on est obligé de pratiquer derrière la partie ceintrée, des embrasemens en forme de voussures, qui permettent d'appliquer les ventaux contre les embrasemens des jambages, ou piédroits, dans toute leur hauteur. On les termine par une courbe semblable à celle de la feuillure de la porte.

On appelle, en général, voussure, une surface courbe qui sert à en raccorder deux ou plusieurs autres, formées par une suite de lignes droites ou de lignes courbes.

La figure 1 représente l'espèce de porte appelée arrière-

voussure de Marseille, et la fig. 2 l'arrière-voussure de Montpellier. Ces deux arrières-voussures ne diffèrent qu'en ce que la première est terminée par un arc de cercle R O fig. 1, et la seconde par une ligne droite R O fig. 4.

Ces voussures sont formées, pour la première, par une suite de lignes droites, en raccordement avec trois parties de cercle, et pour la seconde, avec deux parties de cercle et une ligne droite. L'une de ces parties de cercle est l'arête de la feuillure représentée en plan par E K, fig. 3 et 6; en élévation par E S P, fig. 1 et 4, et en profil par P E, fig. 2 et 5 : l'autre est l'arc R T E, pour le développement de la porte, fig. 1, 2, 4, 5; et la troisième est l'arc R O fig. 1, ou la ligne droite R O fig. 4.

Il faut observer que si des points R, fig. 1 et 4, on mène R V perpendiculairement à l'arc E S P, les lignes droites qui forment la partie supérieure de la voussure doivent aller de l'arc ou ligne droite R O à l'arc S P; et celle de la partie inférieure, de l'arc E V, fig. 1 et 4.

Pour déterminer la position de ces lignes, il faut diviser R O et V P en même nombre de parties égales, et les faire aller d'un point de division à l'autre, de même que les arcs R T E et E V.

Arrière-voussure de Saint-Antoine.

Cette arrière-voussure représentée par les fig. 7, 8 et 9, est une espèce de niche dont l'objet est plutôt la décoration que l'utilité. C'est une imitation de celle qui avait été imaginée par Clément Metezeau, architecte de Louis XIII, pour décorer la face de la porte St.-Antoine qui regardait la ville.

Cette voussure sert à raccorder un arc plein ceintre, avec une plate-bande.

Pour le faire d'une manière plus agréable, on réunit les joints de l'arc avec ceux de la plate-bande par des arcs de cercle.

Pour le nombre des joints, il faudra diviser la circonférence F, b, f, h, o et la ligne droite I H, figure 7, en parties égales, en observant que cette dernière doit contenir deux divisions de moins que la circonférence.

Pour trouver les centres de la courbure des joints, on tirera les droites $h\,i$, $f\,n$, $b\,m$, sur le milieu desquelles on élèvera des perpendiculaires qui rencontreront I H prolongée aux points 1, 2 et 3 qui seront les centres cherchés.

Relativement à la courbure de la voussure qui doit varier au droit de chaque joint, on commencera par celle qui passerait par le milieu de la clef, qui doit servir à déterminer les autres.

Cette courbe dépend de l'épaisseur H F, et de la hauteur F O, fig. 8. Elle peut être un quart de cercle, si H F est égale à F O; celle représentée par cette figure est un quart d'ellipse dont les deux demi-axes sont F O et F H : il peut se tracer ou par le moyen des ordonnées à un quart de cercle dont F H serait le rayon, ou par le moyen des foyers. Ce dernier moyen qui est plus simple, est celui que nous avons suivi. Ayant ensuite développé les arcs $h\,t\,i$, $f\,s\,n$, $b\,r\,m$, on les a pris pour les grands axes des quarts d'ellipse qui indique son recreusement, tracé sur un panneau flexible.

Afin de ménager la pierre, on peut ne former d'abord que la surface droite indiquée par les lignes $n f$, $f h$,

h i et *in*, fig. 17; et pour achever, au lieu de quart d'ellipse, on se servira des segmens qui y correspondent.

Il est évident qu'à la place d'un arc en plein cintre, on peut employer pour former cette arrière-voussure, des arcs surhaussés ou surbaissés, et qu'on peut aussi faire les joints droits dans la partie de la voussure, au lieu de les faire courbes; mais ils ne produisent pas un aussi bon effet, et de plus, il en résulte des angles aigus qui péchent contre les règles de l'appareil et de la solidité.

ARTICLE IV.

Des voûtes en berceau qui se pénètrent.

LA rencontre d'une voûte en berceau avec une autre, forme dans celle qui est pénétrée, une espèce d'évidement qu'on appelle lunette, et qui est produit par la pénétration de l'autre. La forme de cette lunette et le raccordement des joints qui se réunissent à l'arête courbe qui la termine, varient en raison de ce que les berceaux ont leur diamètre et leurs ceintres différents, et de ce qu'ils se rencontrent à angles droits ou obliquement, soit en plan ou en élévation. Ces modifications sont susceptibles de donner une infinité de formes différentes; mais comme la manière de les développer est fondée sur un même principe, il suffit d'en faire l'application à quelques exemples.

Il faut remarquer que dans toutes sortes de berceaux qui se rencontrent ou qui se pénètrent, ou qui sont terminés par des faces qui ne sont pas droites et perpendiculaires à leur axe, il n'y a de difficulté que dans ces faces et dans

leur réunion. Le surplus des berceaux, quelle que soit leur position, devient un appareil ordinaire.

En parlant du développement du cylindre oblique, figure 1, planche XL, et des arcs représentés dans les planches XLI, XLII et XLIII, nous avons fait voir que l'obliquité de leurs côtés, ou des lignes tracées sur leurs surfaces, se mesurait d'après une perpendiculaire à leur axe; il en est de même des faces des voûtes en berceau et des arêtes formées par la rencontre des surfaces des berceaux qui se pénètrent.

Voûte en berceau circulaire ou plein ceintre, pénétrée par une autre d'un moindre diamètre qui la rencontre perpendiculairement ou à angles droits.

Les figures 1, 2, 3 de la planche XLVII représentent les plan, coupe, élévation et profil de ces deux berceaux.

La projection, en plan, des joints du grand berceau, est faite d'après son ceintre ou arc droit B, 1, 2, 3, 4, G, de même que celui du petit berceau p, a, b, c, d, e, f, q. La circonférence de ces deux berceaux étant divisée en un même nombre de parties égales, il en résulte que les rangs de voussoirs du petit berceau ont moins de largeur que ceux du grand; c'est ce qui a nécessité les raccordemens $a\,m$, $b\,k$, $c\,h$, $d\,g$, $e\,i$, $f\,l$ par des coupes formant crossettes, comme on le voit à la fig. 3. Les parallèles abaissées de tous les points de ces raccordemens, donnent leur projection en plan, figure 1, marquée des mêmes lettres.

La projection de l'arête A H B formant lunette, a été déterminée par les parallèles abaissées des points H, c, b,

a, B du profil fig. 2, lesquelles, à cause de la position perpendiculaire du petit berceau, donnent aussi les points *d*, *e*, *f*, A. Cette arête forme une courbe à double courbure que Frézier désigne sous le nom de cicloïmbre.

La figure 4 fait voir le développement des parties des douelles du petit berceau comprises entre la ligne droite *p*, *q*, qui représente la projection de l'arc droit et la ligne courbe formant l'arête de la lunette. Ce développement ne diffère de la projection en plan fig. 1, que parce que les largeurs des douelles et des joints y sont représentées dans toute leur étendue ; d'ailleurs toutes les distances à la ligne *p*, *q* sont les mêmes.

La fig. 5 représente la forme de la clef de la lunette, avec la partie qui avance dans le grand berceau.

La fig. 6 est celle des voussoirs appelés contre-clefs, et la fig. 7 représente un des coussinets ou premier voussoir, comprenant la naissance des deux berceaux qui se rencontrent en B. On a indiqué pour chacun de ces voussoirs la masse dans laquelle il doit être compris, et les faces qui doivent être préalablement faites pour y appliquer les panneaux de douelles et de joints qui doivent servir à les tracer.

Pour faciliter davantage l'intelligence des opérations que nous venons d'indiquer, on a marqué des mêmes chiffres et des mêmes lettres toutes les parties correspondantes.

Berceau droit, semblable au précédent, pénétré par un autre de moindre diamètre qui le rencontre obliquement.

Le plan de projection figure 8, la coupe et le profil fig. 9 de cette réunion de berceau, ne diffèrent de ceux de la précédente que par la position oblique du petit, qui donne pour l'arête de la lunette une courbe formant une espèce d'arc rampant en plan et en élévation fig. 8 et 10.

Le plan fig. 8, sur lequel on a tracé la projection des joints, a été fait par le moyen des profils ou arcs droits perpendiculaires, à la direction de chaque berceau divisé en voussoirs avec la figure de leur extrados, savoir B, a, b, c, d, e, f, q pour le petit, et L, 4, 3, 2, 1, B pour le grand, fig. 9. On a indiqué dans cette figure la coupe du petit berceau, pour avoir l'avancement de chacun de ces joints dans le grand, afin de tracer en plan la projection de l'arête de la lunette, par le moyen des perpendiculaires abaissées jusqu'à la rencontre des joints du petit berceau tracés en plan.

Cette arête formée par la rencontre des deux berceaux, donne une courbe à double courbure, appelée par Frézier *ellipsimbre*, parce que sa hauteur est moindre que la moitié du diamètre qui lui sert de base. Cette courbe, de même que le cicloïmbre dont il a été parlé à l'occasion de la pièce précédente, ne peut être tracée dans son état naturel que sur une surface courbe, semblable à celle du grand ou du petit berceau. Ainsi l'élévation de cette courbe exprimée par la fig. 10, n'est qu'une projection verticale rapportée à la ligne A B, qui ne la représente qu'en raccourci.

DE L'ART DE BATIR. 233

On peut encore tracer cette courbe dans toute son étendue sur la surface développée du petit berceau, c'est-à-dire sur les panneaux de douelles, et c'est ainsi qu'elle s'effectue, en appliquant sur chaque voussoir, quand il est recreusé, le panneau de douelle qui lui correspond ; ce panneau doit être formé en carton ou en quelqu'autre matière flexible.

Le développement des panneaux de douelle et de joints fig. 12, a été fait par le moyen de la ligne droite ou directrice Bq, égale à la circonférence B, a, b, c, d, e, f, q de l'arc droit du petit berceau, comprenant la division des douelles, formée par des perpendiculaires sur lesquelles on a porté en-dessus et en-dessous de la directrice Bq, les longueurs $a'r$ et ra'' ; $b's$ et sb'' ; $c't$ et tc'' ; $d'u$ et ud'' ; $e'v$ et ve'' ; $f'x$ et xf'', prise sur le plan de projection fig. 8, d'après la ligne Bq.

On a opéré de même pour les panneaux de joints ; ainsi, après avoir pris leurs largeurs sur l'arc primitif du berceau indiqué par a, 13 ; b, 8 ; c, 9 ; d, 10 ; e, 11 et f, 12 ; on a porté leur longueur depuis la ligne Bq, indiquées sur la projection du petit berceau par les lignes ponctuées, n, 14 et 14, 9'' ; h, 15 et g, 16 ; o, 17 et 17, 10'', etc., et le surplus comme il a été dit pour la pièce précédente, en observant de même que ce développement n'est que l'extention en largeur de la projection horizontale du petit berceau représentée par la fig. 8.

La fig. 13 présente le premier voussoir ou coussinet qui répond à l'angle obtus avec la masse de pierre dans laquelle il est compris. Tous les angles sont indiqués par les mêmes lettres que sur l'épure ou projection horizontale figure 8.

OBSERVATION.

L'effet désagréable qui résulte de la rencontre de deux berceaux obliques, nous engage à répéter ce que nous avons déjà dit au livre précédent, page 163. *Ce qui choque par la forme ou la disposition, est presque toujours contraire à la solidité.* Ainsi, dans la pièce que nous venons de détailler, l'obliquité produit des angles inégaux qui, indépendamment de la forme irrégulière, occasionnent des efforts qui ne se correspondent pas, et des angles aigus vicieux.

On a indiqué par la fig. 14, la manière de corriger cette irrégularité et de former une construction plus solide, en supprimant l'angle aigu, au moyen d'une partie de berceau A C B D perpendiculaire au grand, en raccordement avec la partie oblique, lorsqu'on ne peut pas l'éviter.

ARTICLE V.

Des descentes.

LORSQUE l'obliquité d'un berceau qui en rencontre un autre est dans le sens de la hauteur, on lui donne le nom de descente; telles sont les voûtes qu'on pratique au-dessus des escaliers qui descendent dans les souterrains voûtés, ou sous les rampes d'escalier.

Descente droite rachetant un berceau.

On a représenté par les fig. 1 et 2, planche XLVIII, un berceau en descente, qui en rencontre un autre plus grand et horizontal, à angles droits.

Les épures ou projection horizontale de cette pièce de trait, sont faites par les mêmes opérations que les précédentes.

Mais il faut observer que la projection du petit berceau fig. 1, qui dans les exemples précédents donnait les véritables longueurs des joints, ne les présente ici qu'en raccourci, à cause de la pente de ce berceau exprimée par le profil fig. 2; d'où il résulte que dans ce cas-ci, le développement des panneaux de douelle et de joint, est une extension en longueur et en largeur de leur expression dans la projection horizontale, fig. 1.

Les vraies largeurs sont prises sur les arcs droits B, a, b, c, d, e, f, g, h, A pour le petit berceau, et G, 4, 3, 2, 1, B pour la moitié du grand, ainsi que sur les faces du petit, représentées par les fig. 4 et 5. Quant aux longueurs, elles sont toutes prises sur le profil fig. 2.

La fig. 7 représente la forme du premier voussoir ou coussinet, correspondant à l'angle B, fig. 1.

La fig. 8 est celle du troisième voussoir.

La figure 9, celle du quatrième ou contre-clef, et la fig. 10 la forme de la clef.

D'après tout ce qui a été expliqué pour les deux pièces précédentes, les lettres et chiffres semblables qui indiquent dans chaque figure les parties correspondantes, nous nous dispensons d'une plus longue explication, et

sur-tout d'après ce qui a été dit aux articles I, II, III et IV, depuis la page 179 jusqu'à celle 183, parce qu'ils contiennent tous les principes sur lesquels sont fondés les opérations de l'art du trait ou des épures, tant pour les projections que pour les développemens.

Descente biaise rachetant un berceau.

Les fig. 11 et 12 représentent la projection horizontale et le profil d'un berceau qui a une double obliquité, par rapport à celui qu'il rencontre. Il résulte de cette position, que ni l'une ni l'autre de ces figures ne donnent les véritables grandeurs des lignes qu'elles représentent.

C'est pourquoi on a été obligé de faire un second profil fig. 13, sur la face A D, pour avoir les longueurs de joints, afin de former le développement des douelles, figure 15, dont les largeurs sont données, comme dans les pièces précédentes, par les arcs droits et les arcs de face.

Il est bon d'observer que le grand berceau étant oblique à cette projection, le profil de son ceintre représenté dans la fig. 12 par l'arc H B, se trouve exprimé dans ce profil par des portions d'ellipses semblables, élevées de tous les points où la projection des joints en plan coupe la ligne A B, supposée horizontale, et continuée jusqu'à la rencontre des joints du nouveau profil.

Les fig. 17, 18 et 19 indiquent la forme des trois premiers voussoirs répondant à l'angle A, avec la masse dans laquelle ils sont compris, ainsi que les joints et les faces sur lesquels doivent être appliqués les panneaux de douelle, de face et de joint.

On a, comme dans les pièces précédentes, indiqué par

les mêmes chiffres et les mêmes lettres, les parties qui se correspondent, en sorte qu'il suffit de les examiner avec attention pour bien les entendre, indépendamment de l'explication.

OBSERVATION.

Les angles aigus qui résultent de la double obliquité du petit berceau, et l'irrégularité de l'arête formée par la rencontre des deux berceaux, nous engage à répéter ce qui a été dit à l'occasion du berceau biais de la planche précédente fig. 8; c'est-à-dire qu'il faudrait supprimer les angles aigus, encore plus vicieux dans cette pièce que dans l'autre, à cause de la pente du petit berceau, qui rejette sur ces angles une plus grande charge.

Si l'on a bien entendu cette pièce, qui est une des plus compliquées des voûtes en berceau, on pourra facilement venir à bout de toutes celles de même genre, quelle que soit la forme en plan et en élévation des berceaux qui se rencontrent; érigés sur des murs droits ou circulaires en plan; en plein ceintre, surhaussés, ou surbaissés; formés par des arcs de cercles, des ellipses, ou de quelques autres courbes prises pour leur arc droit, dont on trouvera le raccourci ou le rallongement par les procédés que nous avons indiqué pour les pièces précédentes.

ARTICLE VI.

Des voûtes d'arête.

DEUX voûtes en berceau de même hauteur de ceintre qui se croisent, forment à leur réunion des angles saillants

qui ont fait donner à cet assemblage le nom de voûte d'arète. Comme un même berceau peut être croisé par plusieurs autres espaces également ou inégalement; parallèles entr'eux ou obliques; de niveau ou inclinés, il en résulte qu'un même berceau peut présenter une infinité de combinaisons différentes, qui peuvent encore être augmentées par la variété des courbes qu'on peut employer pour le ceintre des berceaux; mais il faut observer que dans ce nombre infini de combinaisons, ce ne sont jamais que les arètiers ou parties communes aux berceaux qui se croisent, qui présentent des difficultés, et que la manière d'opérer est la même pour tous les cas possibles. Nous nous sommes bornés à trois exemples, qui suffisent pour faire comprendre cette manière d'opérer, et les combinaisons qu'il faut éviter lorsqu'on veut réunir la régularité et la solidité.

Voûte d'arète sur un plan rectangulaire.

Ce premier exemple de voûte d'arète représenté par les fig. 1, 2 et 3 de la planche XLIX, est formé par deux berceaux de même hauteur de ceintre et de diamètres différents qui se croisent à angles droits.

Pour éviter le mauvais effet qui résulte des ceintres surhaussés, on a pris pour ceintre primitif celui du petit berceau formé par un quart de circonférence de cercle AEB, qui donne des ceintres elliptiques surbaissés DEF, et C t H pour le grand berceau, et des arètes formées par le croisement de ces berceaux.

Il faut remarquer que lorsque les berceaux ont une même hauteur de ceintre, la projection en plan des arètes

IC, IG est toujours une ligne droite, parce qu'on suppose chaque lunette formée par des parties de cylindre coupés obliquement par des plans verticaux qui se réunissent en I, où ils forment une angle CIG.

Si le plan formé par le croisement de deux berceaux est un carré, les quatre angles des lunettes sont droits.

Si le plan est un rectangle, comme dans la voûte dont il s'agit, les angles des parties qui se joignent sont supplémens l'un de l'autre ; c'est-à-dire, que leur somme est égale à deux angles droits, en sorte que l'angle de la lunette qui répond au grand berceau est obtus, et l'autre d'autant plus aigu, que les côtés du rectangle diffèrent davantage.

La projection des joints de cette espèce de voûte, fig. 1, se fait en abaissant, des points de division de l'arc droit des petits et des grands berceaux, des parallèles à l'axe, jusqu'à la rencontre des diagonales indiquant les arêtes des lunettes.

La voûte dont il s'agit dans cet exemple étant régulière, on n'a fait la projection que d'une moitié, l'autre devant être parfaitement semblable.

Il faut remarquer que ce sont les projections des joints de l'intrados ou douelle inférieure de l'arc droit du petit berceau, qui donnent celles des joints du grand berceau, parce que la régularité et la symétrie de l'appareil exigent que les joints de chaque partie de berceau soient parallèles à leur axe, et qu'ils se rencontrent sur la ligne de projection des arêtes qu'ils forment par leur réunion.

Sur ces derniers joints prolongés au-delà de la ligne DF, qui représente le diamètre du grand berceau, on a porté sur les lignes de droite et de gauche de l'axe EI,

la grandeur des ordonnées du quart de cercle E B formant l'arc droit du petit berceau, savoir 1 b en 5 f et 12 n; 2 c en 6 g et 11 m; 3 d en 7 h et 10 l; 4 e en 8 i et 9 k; ensuite par les points D, f, g, h, i, k, l, m, n, F, on a tracé une demi-ellipse pour la courbe d'intrados du grand berceau. Pour avoir celle de l'extrados, on a abaissé des points 13, 14 et 15 de l'arc droit du petit berceau, d'autres parallèles à l'axe jusqu'à la rencontre de la diagonale I A aux points 17, 18 et C, desquels on a tiré des parallèles à I E, sur lesquelles on a porté, à partir du diamètre D F, savoir B 15 de D en 19 et de F en 24; 25, 14 de 27 en 20 et de 30 en 23; 26, 13 de 28 en 21 et de 29 en 22; et par les points 19, 20, 21, 22, 23 et 24, on a tracé la courbe d'extrados correspondante au grand berceau.

L'usage ordinaire pour tracer les coupes de cette espèce de voûte, est de tirer les lignes 19, g; h, 20; i, 21; k, 22; l, 23 et m, 24, comprises entre les lignes de projection des joints d'intrados et d'extrados; mais il en résulte que ces coupes qui tendent toutes au point K, milieu de D F, ne sont pas perpendiculaires à la courbe d'intrados D E F, qui est une ellipse, et qu'au lieu de former des angles égaux, elles forment des angles aigus et obtus, ce qui déroge au principe général de la coupe des pierres, et devient d'autant plus vicieux, qu'il y a plus de différence entre les diamètres des deux berceaux. Cette disposition qui se trouve dans plusieurs ouvrages qui traitent de la coupe des pierres, vient de ce qu'on suppose que le plan vertical qui coupe le cylindre selon les diagonales A I et I B, doit aussi couper l'épaisseur de la voûte. C'est cette supposition qui donne des joints, qui ne sont pas per-

pendiculaires à la courbe rallongée du berceau elliptique.

Pour éviter cette disposition vicieuse, il faut qu'il n'y ait que les joints apparents de l'intrados qui se rencontrent sur les diagonales, et donner, d'après ces lignes, à chaque berceau la coupe qui lui convient. On satisfait par ce moyen à la régularité apparente, et à la solidité qui doit toujours être l'objet essentiel.

Il résulte de cette dernière disposition, que la projection de l'arête de l'extrados ne répond pas exactement à celle d'intrados; mais ce léger inconvénient qui ne peut s'apercevoir que sur l'épure, n'est rien en raison de celui qui ne donne pas des joints perpendiculaires à la courbe.

On a exprimé dans la projection C D I K, fig. 1, et le profil correspondant D E L, fig. 3, l'usage adopté pour les renvois des joints d'extrados; mais dans la projection I G F K et le profil F E L, on a fait les coupes du berceau elliptique perpendiculaires à son ceintre. C'est cette disposition qu'il faut toujours suivre pour le développement des voussoirs formant arètiers, qui, comme nous l'avons dit, sont les seules parties des voûtes d'arête qui présentent quelques difficultés.

Première manière de tracer les pierres par écarrissement.

On a d'abord indiqué sur la projection en plan B M I C D K, la disposition des voussoirs formant les arètiers, et la masse carrée dans laquelle ils doivent être compris; on l'a indiqué de même sur les deux profils qui y correspondent : cela fait, pour tracer les pierres qui doivent former ces voussoirs, celui, par exemple, indiqué en plan par le

rectangle $t\,d^{\text{II}}\,\nu\,h^{\text{II}}$ et en élévation fig. 2, par d^{I}, 38, 39, 40, et fig. 3, par 41, 42, 43, 44; ensuite, après avoir choisi une pierre assez grande pour que ce voussoir puisse y être compris, on fait dresser la surface inférieure, sur laquelle on trace le rectangle d^{II}, t, h^{I}, ν; ensuite on fait tailler d'équerre à cette surface les joints indiqués par les lignes $\nu\,d^{\text{II}}$ et $\nu\,h^{\text{I}}$. Sur le joint $d^{\text{II}}\,\nu$, on trace avec un panneau ou autrement, la face 14, d, c, 15 du profil fig. 2, et sur le joint ν, h^{I}, la face g, 19, 10, h du profil fig. 3. Abattant ensuite la pierre superflue, on forme les surfaces d'intrados et d'extrados, qui doivent être droites dans le sens de t, h^{I} et de t, d^{II}, et courbes selon les deux autres. La rencontre de ces deux surfaces, formera naturellement en-dessous l'arête d'intrados saillante, et en-dessus celle d'extrados rentrante, ainsi qu'on le voit par la fig. 4.

Pour la clef, fig. 5, après avoir fait la surface de dessous provisoirement droite dans toute son étendue, on y tracera le rectangle &, x, y, z, les diagonales et les lignes de milieu qui se croisent au point I; on fera à l'équerre les quatre joints du tour, et sur les deux indiqués par les parallèles &, x, z, y on tracera la face de la clef du berceau circulaire, figure 2, et celle du berceau elliptique, d'après le profil figure 3; abattant ensuite, comme nous l'avons dit pour le voussoir précédent, la pierre superflue, et formant les surfaces indiquées, on aura le développement de la clef, comme l'indique cette figure.

Les autres voussoirs se tracent et se forment de la même manière.

Autre manière, par les panneaux de douelle et les beuveaux d'angle.

La méthode précédente a l'avantage d'être facile et de donner des résultats très-justes ; mais elle occasionne beaucoup de déchet de pierre qu'il peut être avantageux de ménager dans certains cas. C'est à quoi on parvient en faisant usage, pour le même voussoir c^i, d^{ii}, t, h^i, g, u, des douelles plates indiquées par les lignes droites d, c, fig. 2, et g, h fig. 3, au lieu des retombées d, d^i, c et g, 41, h. Ces douelles sont représentées en raccourci dans la projection en plan fig. 1, où elles sont indiquées par les lettres u, c^i, d^{ii}, t et u, g^i, h^i, t, formant par leur réunion une arête en t, u.

Pour trouver l'angle que forment ces deux douelles, mesuré sur la ligne 33, h^i perpendiculaire à t, u, il faut tirer sur la partie de la courbe d'arêtier t^i, u^i, répondant à t, u, une ligne droite $t^i u^i$, et du point t^i une parallèle indéfinie à I, C, après avoir prolongé 33, h^i jusqu'à la rencontre de cette parallèle au point 34 ; de ce point on abaissera sur $t^i u^i$ une perpendiculaire 34, 35, qu'on portera de 36 en 37 ; tirant ensuite les lignes 33, 37 et 37, h^i, elles exprimeront l'angle que doivent former les deux douelles au droit de l'arête t, u.

Pour tracer la pierre qui doit former ce voussoir, on levera avec une fausse équerre, ou avec un *beuveau*, c'est-à-dire deux règles assemblées à moitié bois et clouées ensemble, l'angle 33, 37, l^{ii} ; ayant ensuite pris une pierre de grandeur convenable, fig. 6, on tracera au milieu une ligne droite indéfinie pour représenter t, u : ensuite, avec

le beuveau posé perpendiculairement à cette ligne, on formera l'angle de la réunion des douelles plates. Sur les deux faces qui en résulteront, on placera les panneaux de ces douelles développées, en sorte qu'elles se joignent sur l'arète t^i, u^i.

Les douelles plates étant tracées par le moyen de ces panneaux, ou autrement, on fera le long des lignes g^i, h et d^{ii} c^i prolongées, deux joints qui forment des angles droits avec les douelles. Ces joints étant faits, on y appliquera les panneaux de tête ; savoir, 14, d, c, 15, sur d^{ii} c^i et 19, g, h, 20 sur g^i h, et on finira le voussoir en abattant la pierre superflue d'après le tracé des panneaux, ainsi que le présente cette figure.

Le développement des panneaux de douelle peut se faire comme il a été expliqué pour les pièces précédentes, en prenant leur largeur sur les arcs fig. 2 et 3 ; et les longueurs sur l'épure ou projection horizontale fig. 1, d'après les lignes G O et G C prises pour directrices. Sur le développement entier, on marque celui des parties qui forment les arêtiers. On peut aussi les disposer comme on le voit fig. 7.

Pour faire le développement de ces arêtiers, on a tiré sur leur projection fig. 1, d'une part, les diagonales q, k^{ii} ; p, l^{ii} ; o, m^{ii} ; et de l'autre, q, e^{ii} ; p, d^{iii} ; o, c^{ii} et G, b^{ii}. Considérant ensuite que ces diagonales raccourcies forment un des côtés d'un triangle rectangle dont l'autre côté et la différence de la hauteur des points G, o, p, q à celle des points n^{ii}, m^{ii}, l^{ii} et k^{ii} d'une part, et b^{ii}, c^{ii}, d^{ii}, e^{ii} de l'autre, en sorte que la véritable grandeur de ces diagonales est exprimée par l'hypothénuse de chacun de ces triangles ; il en résulte que si on porte q, k^{ii} sur le ceintre

figure 3 de g^i en q^{ii}, l'hypothénuse $k\,q^{ii}$ sera la grandeur développée de $q\,k^{ii}$ fig. 1; celle de l'arête $r\,q$ ou de son égale $s\,t$, est exprimée par le côté $s^i\,t^i$, inscrit dans la courbe de l'arêtier.

Les côtés r, k^i; q, l^{ii} étant exprimés dans toute leur grandeur, on a tout ce qu'il faut pour tracer la douelle $r\,q\,l^i\,k^{ii}$ dans toute son étendue; ayant tiré une ligne indéfinie r G figure 7, on portera dessus la grandeur développée de l'arête $r\,q$ égale à $s^i\,t^i$. Ensuite, pour la partie correspondante à la grande lunette, du point r comme centre et $r\,k^{ii}$ pour rayon, on décrira un arc de cercle, qu'on recroisera avec un autre décrit du point q avec un rayon égal à la diagonale $q\,k^{ii}$ développée, prise sur le ceintre fig. 3, de k en q^{ii}. Du point q avec $q\,l^i$ pour rayon pris sur la projection fig. 1, on décrira un arc de cercle qu'on recroisera avec un autre décrit du point k^{ii}, fig. 7, avec un rayon égal à la corde $k\,l$ du ceintre de la fig. 3.

Pour la partie correspondante à la petite lunette, on décrira du point r comme centre fig. 7, et $r\,e^{ii}$ pour rayon, pris sur la fig. 1, un arc qu'on recroisera avec un autre décrit du point q avec un rayon égal à la diagonale $q\,e^{ii}$ développée, prise sur le ceintre fig. 2, de e en q^{iii}; ensuite du point q comme centre et $q\,d^{ii}$ pour rayon, pris sur la projection fig. 1, on décrira un arc de cercle qu'on recroisera avec un autre décrit du point e^{ii} avec un rayon égal à la corde d, e du ceintre fig. 2.

On tracera les autres panneaux de douelle, figures 8, 9 et 10, en faisant les côtés $q\,d^{iii}$, $q\,l^{ii}$; $p\,c^i$, $p\,m^i$; $p\,c^{ii}$, $p\,m^{ii}$; $o\,b^i$, $o\,n^i$; $o\,b^{ii}$, $o\,n^{ii}$; G 46 et G 45 de la projection fig. 1, et les diagonales $p\,l^{ii}$, $o\,m^{ii}$, G n^{ii} égales à $l\,p^{ii}$, $m\,o^{ii}$, n Gi du ceintre fig. 3. et les diagonales $p\,d^{iii}$, $o\,c^{ii}$ et

TOM. II. 11

G b'' égales à dp''', eo''' et b G''' du ceintre figure 2.

Les côtés $m'l''$, $n'm''$ et 4 5 n'' égaux aux cordes lm, mn, n F du ceintre fig. 3 et les côtés $d'''c'$ $c''b'$, b'' 4, 6 égaux aux cordes dc, cb et b B du ceintre fig. 2.

Voûte d'arête irrégulière, sur un plan formé par un quadrilatère dont les côtés sont inégaux, fig. 11.

Le ceintre primitif d'où dérivent tous les autres ceintres de cette voûte est une demi-circonférence de cercle, fig. 12, placée perpendiculairement à l'axe de la lunette qui répond au plus petit côté. Ce ceintre sur lequel on a déterminé la division des voussoirs et la forme d'extrados, donne des ellipses plus ou moins alongées pour chaque face, représentées par les fig. 13, 14, 15 et 16, et pour les arêtes formées par la rencontre des quatre parties de berceaux formant lunettes, fig. 11.

On a déterminé la direction de ces berceaux en divisant chaque côté en deux parties égales, et tirant du centre I, où les diagonales qui représentent les arêtiers se croisent, les lignes droites I E, I F, I G et I H à chacun de ces milieux.

Les joints apparents de l'extrados indiquant les rangs de voussoirs, sont représentés dans cette figure ou projection, par des parallèles aux lignes I E, I F, I G et I H. On y a indiqué aussi ceux des voussoirs formant les arêtiers et ceux de la clef, par des lignes parallèles aux faces, afin de rendre l'irrégularité du plan moins choquante.

Les figures 17, 18, 19 et 20 expriment les développemens des douelles plates des voussoirs de l'arêtier I C, et les fig. 21, 22, 23 et 24 ceux des voussoirs de l'arêtier I D.

Ils ont été fait par la méthode détaillée pour la voûte précédente, en cherchant le rallongement des diagonales et des cordes représentées en raccourci dans cette projection, telles que $d''''\ c''''$, $l^3\ d''''$, $l^3\ d''$ et $c^1\ d''$ pour le voussoir indiqué par les lettres M^1, N^1, qui se trouvent sur les ceintres figures 13 et 14, aux faces correspondantes de ce voussoir, marquées des mêmes lettres et sur le ceintre de l'arètier, savoir pour M, $d^1\ c^1$, pour $d''''\ c''''$; $d^1\ l$, pour $d''''\ l^3$, et pour N, $c^1\ d^1$ pour $c''\ d''$; $l\ d^1$ pour $l^3\ d''$ et $l^1\ m^1$ de l'arètier pour $l^3\ m^3$; et ainsi des autres.

On peut se dispenser de ces développemens, en traçant les voussoirs par demi-écarrissement; ainsi, pour le voussoir représenté par la fig. 25, où suppose qu'on a taillé un prisme, ayant pour base la projection indiquée par les lettres $L^1 K^1$; on y a marqué la masse de pierres dans laquelle le voussoir est compris; elle est tracée aussi sur la projection et les ceintres fig. 14 et 15, qui présentent deux faces de ce voussoir marquées L.K.

Dans cette figure, ainsi que dans toutes les autres qui ont rapport à cette voûte, les parties correspondantes sont indiquées par les mêmes lettres, de manière que l'inspection seule des figures suffit, d'après ce que nous venons de dire, pour l'intelligence de toutes les parties de cette voûte.

Voûte d'arête sur un plan exagone régulier.

La fig. 1 de la planche L présente l'épure ou projection horizontale de cette voûte. On voit qu'elle est composée de six parties de berceaux, coupés de manière à former des lunettes semblables, qui se réunissent au point G. La direction de ces berceaux est perpendiculaire aux côtés

du polygone auxquels ils répondent, en sorte que leur axe passe par le milieu de chacun.

Les lignes de projection qui indiquent les rangs de voussoirs, sont parallèles à ces axes, et se rencontrent sur les diagonales qui représentent les arêtes, où elles forment des angles de 60 degrés disposés régulièrement autour du centre G, et répondant à une seule clef dont la forme présente un polygone semblable au plan de la voûte. Ces projections ont été faites d'après le ceintre primitif, fig. 2, qui est le même pour toutes les lunettes, à cause de la régularité de la voûte.

La figure 3 présente une coupe de cette voûte sur la ligne H G I, qui fait voir le ceintre des arêtiers, la lunette K en face et les deux L et E vues de côté.

Il faut remarquer que dans cette voûte, de même que dans les précédentes, il n'y a que la clef et les voussoirs formant les arêtiers qui présentent quelque difficulté pour l'exécution; les autres ne doivent être considérés que comme des voussoirs de berceaux ordinaires.

Comme on peut se dispenser des panneaux des douelles développées pour tracer les pierres qui doivent former les voussoirs des arêtiers, on ne les a pas fait; d'ailleurs on opère avec plus de précision en se servant de leur projection en plan.

Pour la clef centrale représentée par la fig. 7, il faudra commencer par lever le panneau de sa projection en plan marqué G, fig. 1, et celui d'une de ses faces ou joints d'à-plomb N, fig. 2; ayant ensuite fait dresser une des faces de la pierre, on y appliquera le panneau G pour y tracer son contour, sans les évidemens: d'après ce tracé, on fera tailler les joints du tour perpendiculairement

à la face dressée, qui n'est que préparatoire. Ces joints étant faits, on y appliquera le panneau N pour tracer leur profil, c'est-à-dire les courbes d'extrados, d'intrados et les coupes, et on formera cette clef telle qu'elle est représentée à moitié fig. 7, en abattant la pierre en dehors des lignes tracées.

Il est bon de remarquer que d'après le genre d'appareil qu'exige cette voûte, les joints autour de la clef centrale étant tous d'aplomb, elle ne se trouve soutenue que par les angles aigus 1, 2, 3 et 4 des contre-clefs susceptibles d'être brisés par le moindre effort. On ne peut augmenter les coupes de ces angles, qu'en diminuant les clefs particulières o, o des berceaux qui répondent à la clef centrale ; mais il en résulterait que les angles aigus 1, 2, 3, etc., des arètiers formant contre-clefs, ne se trouvant plus contenus par les clefs particulières, deviendroient encore plus fragiles. Ainsi, il vaut mieux dans les voûtes d'arête, prolonger la longueur des clefs particulières au-delà des angles aigus des arètiers formant contre-clefs, afin de donner à la clef centrale une coupe tout autour, comme on l'a marqué pour une moitié, dans la projection, fig. 1, par les chiffres 7, 8, 9 et 10. Cette manière devient d'autant plus nécessaire, que les angles des arètiers sont plus aigus, soit par le nombre des côtés du polygone formant le plan de la voûte, ou par leur inégalité, comme dans les voûtes rectangulaires ou losanges dont les côtés contigus diffèrent beaucoup en grandeur.

Il faut encore remarquer que dans ces sortes de voûtes chaque partie de berceau étant maintenue par sa clef particulière, l'espace de la clef centrale pourrait être vide, sans nuire à leur solidité, et que les coupes que l'on propose

de donner à cette clef n'ont d'autre objet que de l'empêcher de glisser et n'ont à soutenir que son poids.

Les autres voussoirs d'arêtier représentés par les fig. 4, 5, 6 et 7, sont tracés par demi-écarrissement. On suppose qu'on a commencé par faire tailler des prismes dont la base est leur projection en plan, prise sur la fig. 1, on applique ensuite sur les faces ou joints qui doivent être d'à-plomb, les parties du ceintre primitif fig. 2, qui leur correspondent.

Ces panneaux seuls suffisent, d'après la première préparation pour tracer et développer les autres faces des pierres qui doivent former ces voussoirs.

On a représenté comme dans les exemples précédens les angles de chacun de ces voussoirs, par des lettres et des chiffres qui répondent aux fig. 1, 2 et 3, afin d'en faciliter l'intelligence, indépendamment de l'explication.

Voûte d'arête gothique.

Les figures 8 et 9 de la planche L présentent le plan et la coupe d'une voûte gothique, sur un plan exagonal comme la précédente. Ces sortes de voûtes, comme nous l'avons déjà observé au livre précédent, page 165, ne sont composées que d'une combinaison d'arcs droits à ceintre circulaires moindres de 90 degrés, qui se réunissent pour former différens compartimens. Les intervalles sont en pierres, maçonnées en mortier ou en plâtre ; ces pierres sont assez petites pour se prêter, sans avoir besoin d'être taillées exprès, à la courbure de ces remplissages.

Comme tous les arcs ogives qui composent cette voûte sont semblables, il ne faut pour exécuter les voussoirs qui

les composent, à l'endroit où ils sont détachés des piliers que deux panneaux, un pris sur la fig. 8, qui donne les surfaces de dessus et de dessous, ou coupes telle que F, fig. 11, et l'autre pour le profil de la hauteur compris entre les courbes d'extrados et d'intrados, telle que $c\,g\,h\,d$ fig. 9.

La clef peut être considérée comme une pyramide tronquée et renversée, dont la base est un exagone inscrit dans un cercle, fig. 14.

La manière la plus convenable de la faire, est par demi-écarrissement. On commence par faire dresser une surface droite préparatoire indiquée par la ligne $l\,m$, fig. 9, sur laquelle ayant tracé le polygone exprimé par la fig. 14, qui forme la base de cette pyramide, on fera tailler ses surfaces inclinées par le moyen d'un beveau d'angle p, m, o', fig. 9. Sur chacune de ses surfaces, on tracera à des distances indiquées par les lettres k et q des lignes parallèles, dont les premières marqueront le contour du joint d'extrados, et les autres celui de l'intrados avec le raccordement des arcs et l'épaisseur de la rosace ou cul-de-lampe, dont les constructeurs Goths avaient coutume d'orner la partie inférieure de la clef principale des grandes voûtes.

Comme les naissances des arcs ogives et de ceux formant vitraux se réunissent sur le même pilier, la fig. 10 fait voir la manière dont les coupes se raccordent avec la masse où ces parties d'arc tiennent encore.

Voûtes à doubles arêtes en plein ceintre.

Dans les voûtes d'arêtes simples, les parties de berceau formant lunettes, sont supposées coupées par un plan qui

ne forme qu'une seule arête; mais dans les voûtes à doubles arêtes, comme celles représentées par les fig. 1 et 2 de la planche LI, au lieu d'un seul plan B F, on en suppose deux B O, B N, formant ensemble un angle plus ou moins ouvert. L'intervalle que laisse cet angle, est rempli par une troisième partie de berceau qui se raccorde avec les deux autres.

Ces berceaux étant de différens diamètres, on a pris le plus petit pour former le ceintre primitif, qui est une demi-circonférence de cercle A B D; les autres ceintres sont des ellipses formées avec les ordonnées de ce cercle.

Pour faire la projection des joints qui indiquent les rangs de voussoirs, on commence, comme pour une voûte d'arête ordinaire, par abaisser du ceintre primitif A B D, fig. 2, divisé en voussoirs, des parallèles à l'axe B O, jusqu'à la rencontre de la diagonale O E aux points 1, 2, 3 et 4, pour un quart de voûte, les autres étant semblables à cause de la régularité de la voûte; de ces points on en relève d'autres parallèles à l'axe O R pour former le ceintre du grand berceau H R I, fig. 3. Ayant ensuite fixé la position des doubles arêtes E P, E N, dont les projections sont des lignes droites; des points e^1, e^3; f^1, f^2; g^1, g^3 et h^1, h^3, où ces lignes sont coupées par celles qui indiquent la direction des premiers voussoirs, on en tire d'autres pour marquer celles des joints de la partie de berceau formant les doubles arêtes.

Nous observerons, à ce sujet, que dans la formation de toutes sortes de voûtes, il faut avoir égard à l'espèce de surface qu'elles doivent présenter. Les surfaces des voûtes ou parties de voûtes en berceau, étant, comme celles des cylindres auxquels elles répondent, droites dans

un sens et courbes dans l'autre ; leur appareil doit être disposé de manière que les joints de lit qui indiquent les rangs des voussoirs, suivent la direction en ligne droite, et que les joints montants qui divisent chaque rang suivent la direction en ligne courbe.

Ainsi pour le quart de voûte dont il s'agit, les joints de lit des voussoirs suivent pour chaque partie de berceau leur direction en ligne droite et parallèle à leur axe ; ils sont exprimés sur l'épure ou projection horizontale, fig. 1, par trois lignes pour chaque rang de voussoirs, désignés par h^1, h^2, h^3 et h^4 ; g^1, g^2, g^3 et g^4 ; f^1, f^2, f^3 et f^4 ; e^1, e^2, e^3 et e^4, répondant d'une part au demi-ceintre primitif figure 2, et de l'autre au demi-ceintre elliptique figure 3.

Ces lignes étant parallèles au plan de projection, sont représentées dans leur grandeur et leur disposition réelle, tandis que les joints montans $i\,k$, $l\,m$, $n\,o$ et $p\,q$, sont les projections en raccourci des arcs $G\,h^4$; g^4, f^4 ; f^4, e^4, de même que la ligne droite CD est la projection du quart de cercle DB, et les droites EP, EN, CS, des projections de quart d'ellipse dont elles sont les demi-grands axes, les demi-petits axes étant tous égaux au rayon CB.

On a rassemblé à la figure 4, les développemens des douelles plates des trois premiers voussoirs, formants doubles arètes. Ces développemens sont faits par la méthode indiquée pour les pièces précédentes. Leur rallongement est pris sur le quart d'ellipse HTV, formant l'arc droit du berceau en pan coupé, terminé par les doubles arètes.

La figure 5 présente la perspective du quart de cette

voûte, sur lequel on a tracé l'appareil des doubles arêtiers.

On a fait voir dans la figure 6 le développement du troisième voussoir tracé moitié par écarrissement, d'après sa projection en plan, les panneaux de tête sont pris sur les ceintres fig. 2 et 3, et ceux de douelle sur la fig. 4.

On a, comme dans les pièces précédentes, marqué des mêmes chiffres et lettres, dans chaque figure, les parties correspondantes, pour mieux en faire sentir les rapports et les développemens.

Il faut remarquer que cette disposition de voûte donne les angles des arêtiers obtus, au lieu d'être aigus comme dans les voûtes à simples arêtes, et par conséquent plus solides. La partie du milieu formant un losange, devient plate et doit être appareillée, comme les voûtes de ce genre, avec des coupes autour.

Ces voûtes bien exécutées, présentent une forme plus agréable et plus susceptible d'être décorée que les voûtes d'arête.

On peut, au lieu d'un losange, former dans le milieu un plafond rond ou ovale; mais alors l'appareil devient plus difficile et plus sujet, parce que les joints de lit des parties de voûte formant doubles arêtes deviennent courbes et leurs surfaces des parties de voûte sphérique ou sphéroïde, dont il sera question dans la section suivante.

Voûte gothique à triples arêtes.

Cette espèce de voûte n'est, comme la précédente de même espèce, qu'une combinaison d'arcs droits qui se réunissent à une clef centrale et à plusieurs autres clefs

particulières, en raison des compartimens que ces arcs forment entre eux.

La partie de voûte gothique représentée par les fig. 7 et 8, est dans le genre de celles qu'on voit à l'église de Saint-Gervais de Paris, et en plusieurs autres endroits.

Avant d'entrer dans aucun détail, il est bon d'observer que pour la régularité de cette espèce de voûte, il faut que les centres de tous les arcs ou parties d'arcs qui les composent soient situés sur des lignes horizontales passant à la hauteur des naissances.

Les arcs doubleaux marqués en plan par A B, C D, et ceux d'ogive formant les diagonales E F, fig. 7 et 8, étant donnés, on déterminera d'abord le ceintre G H passant par le milieu des côtés qui forment le plan de la voûte. Pour cela, après avoir tiré la corde G H, on fera passer par son milieu une perpendiculaire prolongée jusqu'au point L, où elle rencontre la ligne horizontale A M qui passe à la hauteur des naissances de la voûte : ce point sera le centre de l'arc G H qui doit former ce ceintre, et se raccorder avec les clefs des deux arcs donnés.

Pour les parties d'arc marquées I N sur le plan, auxquelles on donne le nom de tiercerons, on prolongera leur milieu jusqu'en O, on portera ensuite F O du plan sur l'élévation de coupe de P en b; par le point b, on menera une parallèle à l'axe P R qui coupera l'arc précédemment trouvé G H en d, et donnera la hauteur $b d$ de l'arc I O.

Pour avoir la courbe de cet arc en prenant pour base la diagonale E F du plan, on portera I O de E en q, et après avoir élevé la perpendiculaire $q g$ égale à $b d$, on

tirera la corde E g, sur le milieu de laquelle on élèvera une autre perpendiculaire qui coupera la base E F prolongée en h, qui sera le centre de l'arc I g, élevé perpendiculairement sur I O ; mais comme il doit s'arrêter au point N, on aura sa véritable longueur en portant O N de q en n, et élevant par le point n une parallèle à $q\,g$ qui coupera l'arc I g en i, et I i sera l'arc représenté par la projection I N.

Pour les parties d'arc F N appelées liernes, allant du tierceron à la clef du centre, il faut sur la même base E F décrire la branche d'arc augive E H dont la hauteur F H est donnée ; on portera ensuite F N en F p, ayant mené par le point p, une parallèle à F H, on portera dessus de p en k, la hauteur $n\,i$ du tierceron, et ayant tiré la corde k H, on élevera sur le milieu une perpendiculaire qui coupera la base E F prolongée en t ; ce point sera le centre de l'arc formant cette lierne, dont la longueur est exprimée par k H.

On trouvera l'arc qui forme l'autre lierne N D, qui se raccorde avec la précédente et avec la clef de l'arc doubleau A D, en portant N D de p en s et en élevant par ce dernier point une parallèle à $p\,k$ sur laquelle on portera la hauteur C G prise sur la coupe fig. 8, de s en m, et ayant tiré la corde $k\,m$, on élevera sur son milieu une perpendiculaire indéfinie qui coupera la base E F en un point qui se trouve le même que p, ou qui en est infiniment proche ; il sera le centre de l'arc $m\,k$ répondant à D N.

» Pour faciliter davantage l'intelligence de ces espèces de voûtes, on a reporté aux figures 9, 10, 11 et 12 la forme développée de chacun de ces arcs, avec leur épaisseur

et leur division en voussoirs, depuis l'endroit où ils se détachent des pied-droits.

Les clefs de cette espèce de voûte étant la partie de leur appareil qui exige le plus de soin et d'intelligence, on a représenté celle du centre par les figures 14, 15 et 16, qui font voir les projections du dessous, du dessus, et sa vue de face géométrale sur une échelle double. Une des quatre autres clefs qui sont semblables, est représentée par la fig. 13.

Il faut remarquer que les derniers voussoirs de tous ces arcs ou nervures aboutissant à la clef principale, forment ensemble une clef indépendamment de celle qui occupe le centre, dont on pourrait à la rigueur se passer; c'est peut-être ce qui a fait naître l'idée des clefs pendantes et de celles percées au milieu, qu'on remarque dans plusieurs voûtes gothiques, dont l'objet paraît être d'exciter l'étonnement des spectateurs qui n'ont pas de notions de l'appareil et de la coupe des pierres.

Les remplissages entre les nervures forment des surfaces gauches et à double courbure, qui seraient beaucoup plus difficiles que l'appareil des parties en pierre de taille, s'ils n'étaient pas, comme nous l'avons déjà dit, formés de pierres assez petites pour se soutenir sans coupe, par le seul moyen du plâtre ou du mortier employé à leur pose; et pouvoir se raccorder avec les courbures des arcs qui les renferment, sans avoir besoin d'être taillées exprès, en dirigeant avec intelligence leur rang d'une courbe à l'autre, en raison de la forme que ces parties de raccordement doivent avoir pour ne présenter aucun effet désagréable.

Au reste, dans toutes les figures qui servent au déve-

loppement de cette voute, nous avons, comme dans les pièces précédentes, indiqué par les mêmes lettres ou les mêmes chiffres les parties semblables et correspondantes.

ARTICLE IV.

Des voûtes en arc de cloître.

Nous avons déjà dit à la fin du livre précédent, page 164, que les voûtes d'arête et d'arc de cloître sont composées de parties de voûtes en berceau coupées en triangle, et que dans les voûtes d'arête chacune de ces parties ne portent que sur deux de leurs angles, tels que A D fig. 1, planche LII, tandis que dans les voûtes en arc de cloître, chaque partie triangulaire E D C, fig. 2, a pour base un de ses côtés qui pose dans toute son étendue sur le mur auquel il correspond. On peut encore observer que chaque partie de voûte d'arc de cloître se trouve formée par les parties retranchées des deux berceaux qui se croisent, pour former la voûte d'arête correspondante, c'est-à-dire faite sur un plan de même figure et de même grandeur.

La fig. 3 présente l'épure ou projection en plan d'une voûte en arc de cloître sur un plan carré, dont le ceintre primitif est une demi-circonférence de cercle. Cette projection indique les joints des voussoirs; ceux de la douelle inférieure ou intrados, qui sont apparents, sont marqués par des lignes pleines, et ceux de l'extrados par des lignes ponctuées.

On voit par cette figure, que les rangs de voussoirs forment des carrés évidés inscrits les uns dans les autres,

et subdivisés par des joints perpendiculaires aux côtés de ces carrés. Cette projection sert à trouver la base des prismes ou parallélipipèdes, dans lesquels chaque voussoir doit être contenu, lorsqu'on le trace par écarrissement. C'est la méthode la plus convenable, sur-tout lorsque les premiers voussoirs forment crossette en tas de charge pour se raccorder avec les murs ou pied-droits, comme dans l'exemple dont il s'agit.

La figure 4 est la coupe ou profil répondant à la ligne L M du plan fig. 3. Cette coupe sert à indiquer la forme des joints montants ou verticaux des voussoirs de chaque rang.

Les figures 5, 6, 7 et 8 indiquent les développemens des douelles plates des voussoirs, formant les arêtiers ou angles rentrants qui caractérisent cette espèce de voûte. Ces voussoirs sont indiqués en plan et en coupe par les lettres A, B, C, D. La douelle de la clef marquée E sur le plan, y étant représentée dans toute son étendue, on n'a pas cru devoir en donner une figure à part; d'ailleurs on peut se dispenser de ces développemens lorsqu'on opère par écarrissement.

La figure 10 représente la perspective à 45 degrés d'un des vousssoirs des arêtiers marqué B sur le plan et le profil.

La base du parallélipipède dans lequel il est compris, y est marqué par les lettres G H P N et H h P p. Ce parallélipipède représenté par la figure 10 étant taillé, on applique sur les deux faces verticales formant l'angle H P N, le panneau H h i a b g de joint fig. 4; et après avoir tracé sur les lits supérieur et inférieur les lignes g^1, g^2, g^3 et a^1, a^2, a^3, pour indiquer les angles rentrants

que doivent former les arètes g, b, a, on abattra la pierre en formant en-dessus des surfaces droites pour la coupe, et en-dessous des surfaces courbes pour la douelle ; enfin on terminera par le recreusement de la partie $h\,i$, pour former le lit et la coupe inférieure.

La fig. 9 présente la forme du premier voussoir d'arètier marqué A sur le plan et profil ; il est censé avoir été développé dans un parallélipipède dont la base est exprimée sur le plan fig. 3, par le carré G O S R, et en élévation, fig. 4, par le rectangle O $h\,i\,p$ S : on suppose qu'il a été tracé de même que le précédent, en appliquant sur les deux faces verticales O o S s et s S R r le panneau de joint pris sur la coupe fig. 4, et indiqué par les lettres O $h\,i\,a$ F.

La fig. 11 indique la forme de la clef marquée E sur le plan et la coupe. Pour la faire, on commence par tailler une pyramide tronquée, terminée par deux bases droites et parallèles, indiquée en plan par les carrés 1, 2, 3, 4 et d^1, d^2, e^1, e^2, et en élévation, ou plutôt en coupe d, e, 5 et 6. Sur chacune des faces inclinées de cette pyramide, on applique le panneau E de la figure 4, qui indique la courbure d'intrados et d'extrados de la clef, et on la termine en abattant la pierre au-delà des courbes tracées avec ce panneau.

Pour bien faire la douelle d'intrados, il faut, après avoir tracé les deux diagonales, les recreuser selon la partie $d^2 e^2$ de la courbe du ceintre rallongée de l'arète rentrante sur la diagonale exprimée sur le plan par T V X,

Voûte d'arc de cloître sur un plan octogone.

Cette voûte est exprimée en plan par la figure 12, où l'on voit la projection des joints et des rangs de voussoirs avec les arêtiers. Tout ce que nous venons de dire sur la voûte précédente, peut s'appliquer à celle-ci; il faut cependant observer que les voussoirs d'arêtier, au lieu d'être compris dans des parallélipipèdes à base carrée, sont contenus dans des prismes dont la base est à cinq côtés; ainsi qu'on le voit par la figure 14, représentant le voussoir indiqué par la lettre B sur le plan et la coupe, figures 12 et 13.

La clef est une portion de pyramide tronquée octogonale dont les bases sont formées par un assemblage de portions triangulaires de cylindres creuses en dessous et rondes en dessus; elle est représentée par la figure 15.

Les figures 16, 17, 18 et 19, représentent les développemens des douelles plates des arêtiers.

Le ceintre primitif de cette voûte est une demi-circonférence de cercle exprimée par F G H, fig. 13; le rallongement de celui pris au droit des arêtes rentrantes est exprimé par I K L, fig. 12.

OBSERVATION.

Les voûtes d'arc de cloître sur des plans irréguliers, présentent une forme désagréable et moins solide, c'est pourquoi il faut les éviter, autant qu'il est possible; ce qui dépend presque toujours de l'architecte. D'ailleurs, dans le cas où l'on se trouverait forcé d'en faire usage, l'opé-

ration n'est que plus longue, sans être plus difficile. Les rangs de voussoirs doivent toujours être parallèles aux murs, de manière que la clef présente la même forme que le plan. Les projections en plan donnent comme pour les voûtes régulières, les bases des prismes dans lesquels doivent être compris les voussoirs d'arètier. Les coupes ou sections partant du centre perpendiculairement à chaque côté, donnent les profils des panneaux de joints montans, qui servent à tracer les voussoirs, comme nous l'avons ci-devant indiqué. La seule différence est que dans les voûtes régulières, souvent il suffit d'opérer pour un seul côté ou arètiers, les autres étant semblables, au lieu que pour les voûtes irrégulières, il faut presque toujours opérer pour chacun, parce qu'ils sont tous différens ; et comme la distance du centre ou milieu de la clef se trouve à des distances inégales des murs, il en résulte des courbes différentes ; mais elles ne sont que des rallongemens de celle qui a la moindre largeur ou demi-diamètre, en la prenant pour ceintre primitif.

Voûtes d'arc de cloître barlongues.

Dans celles représentées par les fig. 1 et 12, planche LIII, les arètiers ou arètes rentrantes répondent aux diagonales du rectangle, ce qui donne le ceintre répondant aux petits côtés, beaucoup plus rallongé que celui qui répond aux grands ; mais comme cette disposition ne produit pas un bon effet, il vaut mieux lorsque la pièce à voûter est beaucoup plus longue que large, faire la partie du milieu en berceau, et disposer les arètiers à 45 degrés, ce qui donne une courbure de ceintre égale sur

tous les côtés. Cette dernière disposition est représentée en plan fig. 7, et en coupe fig. 8.

On a exprimé dans les plans de projection de ces deux voûtes, fig. 1 et 7, l'arrangement des rangs de voussoirs et des arêtiers indiqués par les lettres L, M, N, O, D et P, Q, R, S, I, avec l'élévation des courbes A, *a*, *b*, *c*, *d*, G et H, *e*, *f*, *q*, *k*, L, formées par les angles rentrans de ces arêtiers; le ceintre primitif C, I, B commun aux deux voûtes où sont marqués les joints de coupe et l'extrados. L'appareil des joints de ces voûtes est aussi représenté par les figures 2 et 8.

Les figures 3, 4, 5 et 6 sont les développemens des douelles plates des arêtiers, marqués L, M, N, O dans le plan fig. 1.

La fig. 9 représente le voussoir d'arêtier indiqué dans le plan fig. 1, par la lettre K, avec la masse dans lequel il est compris. Ce voussoir forme aussi la partie de mur de l'encoignure.

Le voussoir d'arêtier représenté par la figure 10, est celui marqué Q dans le plan fig. 7 ; il comprend aussi la partie des murs auxquels il répond.

La clef marquée I sur le même plan de projection, est représentée par la fig. K.

Il est facile de concevoir que pour l'exécution de ces deux voûtes, qui sont régulières et symétriques, il suffit de faire la moitié de leur projection en plan, et même le quart en renversant les panneaux de lit L, M, N, O et P, Q, R, S des arêtiers, pour les faire servir à droite et à gauche, de même que les panneaux de joints marqués dans la coupe des mêmes lettres.

Voûte en arc de cloître avec plafond au milieu.

Cette espèce de voûte, désignée par les Italiens par l'expresssion de *volta a conca*, est très-convenable pour les grandes salles. La forme qui produit le meilleur effet, est celle qui résulte de la division de la largeur en trois parties égales, dont deux pour les parties ceintrées ou voussures, et la troisième pour le plafond du milieu. C'est ainsi qu'est disposée la voûte représentée par les figures 12 et 13 de la planche LIII.

Pour donner à cette espèce de voûte toute la solidité dont elle est susceptible, on a déterminé le centre des coupes de la partie plate du milieu, en formant au-dessous du diamètre A B, un triangle équilatéral ayant pour base la partie comprise entre les centres E F des voussures, et pour sommet le point G, duquel on a tiré toutes les coupes comprises entre les points $d\,k$, déterminés par le prolongement de G E et G F.

Pour le reste, tout ce qui a été dit pour les voûtes précédentes, peut s'appliquer à celle-ci. Les arêtiers étant tous semblables, de même que les voussures dont ils forment la réunion, il suffit de faire l'épure d'un quart de voûte, et même d'un seul arêtier, en y marquant les voussoirs dont il doit être composé, comme ils sont indiqués sur le plan de projection, par les lettres H, I, K, L, M, et sur le profil figure 12, pour avoir les joints de coupe, où ils sont marqués des mêmes lettres.

Les figures 14, 15, 16 et 17, expriment les développemens des douelles plates des voussoirs d'arêtiers qui sont représentées en raccourci sur le plan de projection.

On n'a pas fait celui du voussoir M, parce qu'il est exprimé sur ce plan dans toute son étendue.

La fig. 18 représente le coussinet ou premier voussoir d'arêtier marqué H sur le plan et le profil.

La fig. 19 indique le voussoir qui se place au-dessus, marqué I dans le plan et le profil.

Ces deux voussoirs portent l'un et l'autre toute l'épaisseur du mur, et forment l'encoignure extérieure.

Dans la perspective de ces voussoirs on a indiqué comme pour ceux des voûtes précédentes, les parallélipipèdes dans lesquels ils sont compris.

SECTION TROISIÈME.

Des voûtes coniques, sphériques, spheroïdes et conoïdes. Des voûtes composées et des escaliers.

ARTICLE PREMIER.

Des voûtes coniques.

ON désigne sous ce nom des voûtes dont la surface intérieure imite celle d'un cône. Les plus simples sont celles érigées sur deux murs qui forment un angle, de manière que le ceintre de face représente la base du cône. Telle est celle indiquée par les figures 1, 2 et 3 de

la planche LIV. On voit par ces figures que tous les joints de l'arc de face tendent à l'angle qui forme la pointe du cône, et que les voussoirs vont en diminuant de largeur; mais comme ces voussoirs continués jusqu'au sommet du cône deviendraient trop fragiles, on forme ce sommet d'une seule pierre appelée *trompillon*, indiquée par la lettre A dans les élévations des trois différentes espèces de trompes représentées en élévation par les fig. 1, 3 et 5, et par la lettre B dans les projections en plan, fig. 2, 4 et 5. Il est encore représenté seul avec sa coupe, par la figure 11.

Pour former les voussoirs qui composent ces trois espèces de trompes, il faut après avoir tracé leurs épures, c'est-à-dire, leurs projections horizontales, fig. 2, 4, 6, et verticales fig. 1, 3 et 6, et leur profil, fig. 7, 8 et 9, relever les panneaux de douelles de joints et de lits, avec les beuveaux des angles formés par la réunion des surfaces sur lesquelles ces panneaux doivent être appliqués.

Un des principaux objets d'un appareilleur étant de ménager la pierre, il a soin de choisir la plus grande face qu'il prend pour base pour former les autres. Ainsi, dans les trompes, on commence ordinairement par la douelle des voussoirs, et on dresse une face préparatoire pour y appliquer les panneaux de douelle.

Pour la trompe droite, représentée par les fig. 1 et 2, le développement doit être celui d'un demi-cône; c'est-à-dire qu'il doit être, comme nous l'avons dit précédemment page 192, un secteur de cercle, dont le rayon serait égal à $C^1 L^1$ du plan, et l'arc égal au développement de la demi-circonférence qui forme le ceintre de

face; d'où il résulte que chaque douelle est représentée par un petit secteur ou triangle isocelle, dont la base est formée par l'arc développé ou par la corde correspondante à chaque voussoir, et par deux rayons ou côtés égaux à $C^1 L^1$.

Si de ce développement entier, ou de celui de chaque douelle, on retranche la partie qui répond au trompillon, le surplus sera le développement de la douelle entière ou de chaque partie de douelle; ainsi les douelles de la première trompe, figure 1 et 2, sont exprimées dans la fig. 7 par le développement C^1, a^1, b^1, c^1, d^1, E^1, n^1, 4, 3, 2, 1, 0, pour une moitié, l'autre étant tout-à-fait semblable, parce que la trompe est droite et régulière.

Les panneaux de joint sont supposés couchés à plat sur le développement des douelles, et attachés au côté auquel ils répondent; ainsi le panneau de joint 5, 6, 7, 4, d^1, h^1, est celui indiqué par la ligne h, d, 4, figure 1; celui g^1, c^1, 3, 10, 9, 8, répond à la ligne g, c, 3; f^1, b^1, 2, 11, à f, b, 2 et e^1, a^1, 1, v à e, a, 1.

Cette voûte étant formée par un cône droit, creux et d'égale épaisseur, les angles de tous les joints pris perpendiculairement aux douelles plates sont tous égaux.

Pour trouver ces angles, on observera qu'on doit supposer les voussoirs divisés sur une circonférence dont le rayon est perpendiculaire à l'inclinaison de la surface intérieure du cône, et tiré à un centre placé sur l'axe; ainsi, ayant tiré du point E^2 du profil fig. 7, une perpendiculaire qui rencontre l'axe prolongé en F, de ce point comme centre et avec un rayon égal à F E, on a décrit l'arc r s égal à une des divisions du ceintre de face de l'élévation figure 1, telle que c d, ensuite on a tiré du

centre F les lignes rp, sq et la corde rs; l'angle prs ou rsq, est celui que l'on cherche qui doit être le même pour tous les voussoirs.

Trompe dans l'angle rachetant un angle saillant.

Il faut remarquer que cette trompe représentée par les fig. 3 et 4, peut être considérée comme un prolongement de la précédente, coupé par deux plans verticaux qui forment un angle droit; ainsi, ayant fait la division des voussoirs sur le quart de cercle E^1, d^1, c^1, b^1, a^1, C^1 de l'élévation figure 3, dont la projection est indiquée en plan par la ligne ponctuée E^2 C^2, et renvoyé sur cette ligne par des parallèles à l'axe G L, les divisions du quart de cercle E^1 d^1 c^1 b^1 a^1 C^1, on tirera par les points a^2, b^2, c^2, d^2 de ces divisions, et le point L^3 représentant la pointe du cône en plan, des lignes droites depuis n o qui indiquent la projection du cercle formant le trompillon jusqu'à la rencontre de G^2, C^2 indiquant la projection d'une des faces de l'angle à soutenir; ces lignes exprimeront en plan les joints des voussoirs qui doivent former la trompe et la face de leur douelle en raccourci. Pour les avoir en élévation, fig. 4, on tirera du point L, à partir du quart du cercle o, 1, 2, 3, 4, n, qui indique le trompillon, des lignes indéfinies passant par les points de division du cercle d^1, c^1, b^1, a^1.

Pour déterminer leurs extrémités et leur hauteur, on observera d'abord, que cette trompe étant formée par un cône droit, dont l'axe G^3 L^3, fig. 4, est de niveau, il doit en résulter que si on prolonge le côté L^3, C^2 jusqu'à la rencontre de la perpendiculaire G^2 M à l'axe L^3 G^2 de la

projection en plan fig. 4, l'angle de la trompe élevé perpendiculairement au-dessus de G^a sera au milieu d'une demi-circonférence de cercle, dont G M serait le rayon et qui serait la base du cône prolongé jusqu'à la ligne G^a M; ainsi la hauteur de l'angle G doit être égale au rayon, d'où il résulte que pour avoir les extrémités des joints de douelle en élévation qui se terminent à l'arête de la trompe, il faut tirer par les points d^4, c^4, b^4 et a^4, fig. 4, des parallèles à G^a M, qui indiqueront les rayons des demi-circonférences dans lesquelles se trouvent les extrémités de ces joints : ensuite du point L^3 du sommet du cône en élévation, figure 3, et avec un rayon égal à 5, d^4, 6 du plan de projection, on fera une section qui coupera le joint 4, d^2 prolongé, en d^2. Du même point L^3, et avec un rayon égal à 7, c^4, 8 du plan, on fera une autre section qui coupera le joint 3, c^4 prolongé, en c^3. On aura les points b^3 et a^3, en faisant de même des sections avec des rayons égaux à 9, b^4, 10 et 11, a^4, 12 du plan.

Par les points G, d^3, c^3, b^3, a^3, C^1, on fera passer une courbe qui exprimera en raccourci, sur la largeur, l'arête de la trompe.

Il faut observer que pour avoir cette courbe tracée sans raccourci, il faut prendre les largeurs sur la ligne G^a C^4 du plan de projection ; cette courbe étant le résultat d'un plan qui coupe un cône parallèlement au côté opposé, sera une parabole qui peut se tracer par le moyen que nous avons indiqué à la page 132 du livre précédent.

Pour tracer le profil représenté par la figure 8, qui indique la coupe de la trompe prise sur l'axe L^3 G^a du

plan de projection, on a d'abord fait la ligne de base L^4 F égale à $L^3 G^2$ du plan, ensuite on a élevé du point F une perpendiculaire F G^3 égale à L^1 G de l'élévation fig. 3, et on a tiré l'oblique $L^4 G^3$, qui donne l'inclinaison et la longueur réelle de la ligne qui passe par le milieu de la clef; on a porté ensuite $L^3 n'$ du plan en $L^4 o$; on a élevé la perpendiculaire $o n^*$ qui donne la projection verticale du cercle qui termine le trompillon : on a de même porté $L^3 E^1$ du plan de L^4 en C^3, et élevé la perpendiculaire $C^3 E^*$ représentant la projection du quart de cercle E^1, d^1, c^1, b^1, a^1, C^1 de l'élévation fig. 3. Ayant ensuite porté sur cette ligne les hauteurs 17, d^1; 18, c^1; 19, b^1 et 20, a^1 de C^3 en d^5, c^5, b^5 et a^5, on a tiré par ces points et L^4 qui indique le sommet du cône, des lignes indéfinies indiquant les joints de douelle. Pour terminer ces joints et indiquer la courbe de l'arête de la trompe, on a porté les points E^1, 11, 9, 7 et 5 du plan de C^3 en 13, 14, 15 et 16, par lesquels on a élevé des perpendiculaires qui ont coupé les joints de douelle correspondants aux points a^6, b^6, c^6, d^6 par lesquels et les points C^3, G^3, on a fait passer une courbe qui termine ces joints et présente l'arête en raccourci. C'est une autre méthode de trouver les hauteurs et les extrémités des joints de douelle.

Développement des panneaux de douelle et de joint.

Il est à propos de remarquer que les douelles des trompes étant obliques en deux sens, ne peuvent être exprimées dans toute leur étendue, ni dans le plan, ni dans l'élévation, ni dans la coupe. Pour trouver leur rallongement, il faut se rappeler ce qui a été dit au com-

mencement de ce livre, page 136. C'est-à-dire que la longueur d'une ligne inclinée au plan de projection, dépend de la différence de l'éloignement perpendiculaire de ces deux extrémités à ce plan ; ce qui donne, dans tous les cas, un triangle rectangle dont les projections verticales et horizontales donnent les deux côtés formant l'angle droit, en sorte que l'hypothénuse de ce triangle présente toujours la longueur réelle de la ligne raccourcie.

Dans les figures qui représentent la trompe dont il s'agit, les projections des joints de douelle du plan fig. 4, et les hauteurs données par l'élévation, fig. 3, ou le profil fig. 8, expriment les côtés des triangles qui répondent à chaque joint représentés en raccourci ; ainsi, pour avoir leur longueur réelle, on a élevé des points d^4, c^4, b^4 et a^4 des joints indiqués en plan fig. 4, des perpendiculaires à chacune des lignes qui les représentent ; on a porté les hauteurs correspondantes en $d^4 p$, $c^4 q$, $b^4 r$, $a^4 s$. On a ensuite tiré des points p, q, r, s des lignes à L^4, qui ont donné les vraies longueurs des joints de douelle prolongés jusqu'à la pointe du cône.

Connaissant ces longueurs et les cordes G, d^2 ; d^2, c^2 ; c^2, b^2 ; b^2, a^2 et a^2, C^2 du ceintre de face développé, fig. 3, formant l'arête de la trompe, on a eu les trois côtés des triangles formant les panneaux de douelle plate prolongés jusqu'au sommet du cône, et on les a réuni à la fig. 8, où ils sont indiqués par les lettres L, d^2 G^2 pour la demi-clef, et L, $c^2 d^2$, L, $b^2 c^2$, L, $a^2 b^2$ et L, C$^2 a^2$.

On a placé, comme pour la trompe précédente, les panneaux de joint sur ceux de douelle, et on les a attachés aux côtés auxquels ils répondent. Pour une plus grande solidité, on a supposé les panneaux de joint d'égale largeur

et leur angle inférieur droit ; c'est-à-dire, perpendiculaires à la pente de la douelle, de sorte qu'il ne reste à trouver que le rallongement produit par l'obliquité du joint de douelle avec la face.

Pour avoir ce rallongement, on a pris sur le plan fig. 4, la longueur de la ligne $L^3 g^4$, qui représente la projection de la diagonale du panneau de joint de la clef indiqué en élévation par $d^3 g'''$, on a porté cette longueur de G en 21 sur l'horizontale, passant par g'', et l'on a pris la distance en ligne droite de L^i à 21, qui a donné la longueur de la diagonale cherchée; avec cette longueur, on a décrit du point L^4 des développemens fig. 8, un arc indéfini qu'on a recroisé avec un autre décrit du point d^7, avec un rayon égal à $d^8 g'''$ pris sur le développement de la courbe formant une des deux arêtes de la trompe en élévation. Ayant ensuite mené une parallèle à $L^4 d^7$ pour marquer la largeur du joint jusqu'à la rencontre de $d^7 g^4$ prolongée, on a retranché par une ligne tirée du point g^5, qui doit être horizontale, la pointe du panneau interceptée par le joint de niveau.

Pour avoir la direction de cette ligne, on a pris la longueur $L^3 d^3$ sur le plan, avec laquelle, du point L^4 du développement figure 8, on a décrit un arc de cercle recroisé au point 23, par un autre décrit du point d^7, avec un rayon égal à la hauteur perpendiculaire du point d^3 au-dessus de l'horizontale $L^i c^4$ de l'élévation.

Pour l'autre panneau de joint indiqué en plan par $L^3 c^4$ et en élévation par $c''' h''$, on a pris, comme pour le précédent, la longueur $L^3 h^4$ qui indique la projection de la diagonale de ce joint, qu'on a porté de 24 à 25 sur une horizontale de l'élévation, passant par h'' pour avoir la

distance L⁴ 25, qui sera la longueur du rallongement de la diagonale; avec cette longueur pour rayon, on a décrit du point L⁴ du développement, un arc indéfini qu'on a recroisé avec un autre décrit du point c^7, avec un rayon égal au joint de tête $c^6\ h^4$ du ceintre de face rallongé fig. 3. Du point d'intersection h^5, on a mené une parallèle à L⁴ c^7 pour déterminer la largeur de ce joint, terminé par une perpendiculaire élevée du point 3, qui forme la coupe du bas.

Les deux autres panneaux de joint ont été trouvés en opérant de la même manière.

Il suffit des panneaux de joint et de douelle pour tracer les pierres qui doivent former les voussoirs, avec les beveaux qui donnent les angles de la douelle avec les joints; on peut cependant y joindre les panneaux de tête, pris sur le ceintre de face rallongé G c^6 C⁴ de l'élévation.

La fig. 13 indique la forme d'un des voussoirs joignant la clef.

Trompe en tour ronde dans un angle rentrant.

Nous avons dit, en parlant de la trompe précédente, qu'elle pouvait être considérée comme un cône droit coupé par deux plans verticaux, formant un angle saillant. Celle-ci peut être considérée comme un cône coupé par un plan circulaire, indiqué en plan fig. 6, par G¹, d^i, b^i, a^i, C. On a fait la division des voussoirs en élévation sur le quart de cercle B, d, c, b, a, C, qui présente une section du cône selon la ligne indiquée en plan par B¹ C¹. La projection des joints de ces voussoirs étant prolongée en plan fig. 6, jusqu'à la rencontre de la

partie de cercle formant le plan de la tour ronde, et indéfiniment en élévation fig. 5. Pour déterminer l'extrémité de ces joints et la courbe à double courbure que forme l'arête du ceintre de face, on a tiré, comme pour la pièce précédente, des points $a^{\text{\tiny I}}$, $b^{\text{\tiny I}}$, $c^{\text{\tiny I}}$, $d^{\text{\tiny I}}$ des perpendiculaires à l'axe jusqu'à la rencontre du côté A C prolongé ; il est évident que ces lignes sont les rayons des cercles qui passeraient par ces points. Avec ces rayons, on a décrit du centre A de l'élévation, des sections $d^{\text{\tiny II}}$, $c^{\text{\tiny II}}$, $b^{\text{\tiny II}}$, $a^{\text{\tiny II}}$ qui coupent les joints correspondants aux perpendiculaires du plan, et qui indiquent les extrémités des joints de douelle et les points de la courbe du ceintre de face.

Connaissant les hauteurs et les saillies, il sera facile de faire le profil indiqué par la fig. 9, et le développement des panneaux de douelle et de joint, en opérant comme il a été expliqué pour la pièce précédente.

Il faut observer cependant que, quel que soit le contour de la trompe, en plan, c'est-à-dire droit, angulaire, rond, à pans ou ondé, comme la trompe du château d'Anet, on trouve les hauteurs, les saillies et les rallongemens des lignes et des surfaces de la même manière, en supposant des sections parallèles au ceintre primitif perpendiculaire à l'axe du cône, quelle que soit d'ailleurs la courbe de ce ceintre ; seulement l'opération devient plus longue et plus compliquée, en raison de ce que le contour est plus ou moins composé, ou de ce que le cône est plus ou moins irrégulier ou oblique.

On a exprimé par la figure 14, la forme d'un des voussoirs joignant la clef de la trompe, représenté par les figures 5 et 6.

Les fig. 10 et 11 ont été faites pour réfuter une opinion

avancée relativement à la forme des trompillons, dans un traité de la coupe des pierres, par M. Simonin, publié en 1792. Au lieu de former le trompillon par un demi-cône tronqué, comme tous les bons constructeurs l'ont pratiqué jusqu'à présent, il propose de le former par un demi-cylindre, parce qu'il considère cette partie comme une porte dans l'angle dont le trompillon est le ceintre. Mais il ne fait pas attention que lorsqu'on pratique un vide au lieu de trompillon, l'effet que les voussoirs peuvent éprouver par la charge qu'ils supportent ne trouvant pas de point qui résiste, se porte latéralement et agit comme poussée; mais lorsqu'au lieu de vide il se trouve un trompillon, une grande partie de cet effet se porte sur lui; alors il est évident que si c'est un cylindre évidé en cône, comme il devrait être pour une trompe conique placée dans un angle rentrant, il formera une arête aiguë indiquée par $p\,n\,L$ qui se brisera sous le moindre effort, de même que les angles $m\,p\,n$ des voussoirs qui posent dessus; il est vrai que ces angles sont moins aigus dans les trompes sphériques ou érigées sur un mur droit, comme celles de S. Sulpice; mais ils n'en sont pas moins vicieux, parce qu'ils dérogent au principe général de la coupe des pierres, qui exige, pour la solidité, que tous les joints des pierres soient perpendiculaires aux surfaces qu'elles forment, quelle que soit leur situation. Ainsi, les modèles de trompe de la salle du trait de l'Académie d'architecture de Paris, que l'auteur blâme parce qu'ils ont leurs trompillons en demi-cône, sont comme ils doivent être en bonne construction et comme les meilleurs auteurs le prescrivent, entr'autres Frezier. On ne conçoit pas quelle espèce de mouvement *communiqué par l'intérieur de*

l'édifice, pourrait faire agir le trompillon comme un coin qui tendrait à les renverser.

Voûte conique biaise et inclinée dans un mur en talus.

L'intérieur de cette espèce de voûte ou fenêtre ronde, appelée œil-de-bœuf ou *O* biais, présente la surface d'un cône oblique ou scalène à base circulaire ; les joints de douelle des voussoirs dont il est formé, tendent tous au sommet du cône, et les coupes des faces, à l'axe, ainsi qu'on le voit exprimé dans les fig. 1, 2 et 3 de la planche LV.

La double obliquité de ce cône fait qu'il n'y a que la face verticale représentée par la fig. 3, et les deux lits horisontaux indiqués par les lignes E F, G H qui puissent donner la grandeur réelle des panneaux et des joints ; les autres ne sont que des projections, où ils sont indiqués avec plus ou moins de raccourci.

Le développement des douelles intérieures représenté par la fig. 4, est fait par la méthode ci-devant expliquée pour le développement du cône oblique, pages 193, 194, et d'après les principes du tracé des épures, pages 178 et 179.

Pour tracer les voussoirs, par exemple la clef K, on commencera par lever le panneau de tête 17, *d*, *e*, 18 de la face verticale, fig. 3, qui donnera sa plus grande hauteur, et celui du lit horizontal 12, 13, 17 et 18 représentant l'extrados sur le plan figure 2, qui donne sa plus grande longueur. Ayant ensuite fait faire un parement et le lit de dessus, d'équerre à ce parement, on y placera les panneaux pour tracer la forme de la tête du voussoir et celle de son extrados. On peut, d'après ce tracé, faire

tailler les deux joints, parce que ces panneaux donnent leur double obliquité ; il ne s'agit plus que de trouver les deux autres lignes qui doivent les terminer à la douelle et du côté de la face en talus; on commencera par faire tailler le second parement avec le beuveau de l'angle obtus que la surface d'extrados forme avec le talus : ce parement fait, on y appliquera le panneau de tête 12, 13, *e*, *d*, rallongé d'après le talus pour finir de tracer le voussoir, qu'on achevera de tailler, en abattant la pierre en dehors du tracé. On voit que par ce procédé, qui peut s'appliquer aux autres voussoirs, il est possible de se passer des panneaux de douelle. Nous n'avons donné leur développement, que parce qu'il se trouve dans plusieurs auteurs qui ont traité de la coupe des pierres. On observera de plus que c'est un avantage de s'en passer, parce qu'on évite la double taille des douelles qui doivent d'abord être planes pour y appliquer les panneaux, et recreusées après pour le terminer.

La fig. 5 représente cette clef en perspective ; les angles sont indiqués par les mêmes lettres et chiffres que dans les projections verticales et horizontales.

Voûte conique à double ébrasement, biaise et percée dans un mur en talus.

Cette espèce de voûte représentée par les fig. 6, 7 et 8, est aussi appelée voûte canonnière, parce qu'on en a fait usage pour les embrasures de canon des casemates et autres endroits voûtés. Nous ne donnons cet exemple que comme pièce de trait ; c'est aux ingénieurs militaires à qui il convient d'en déterminer l'usage et les dimensions,

pour que la réaction de l'air, déplacé par le boulet, n'ébranle pas trop le mur dans lequel cette ouverture est percée, et qu'il puisse se dégager plus facilement ; à cet égard, la forme d'entonnoir nous paraît plus avantageuse, à superficie égale, que la forme barlongue proposée par quelques auteurs modernes.

Les figures 9 et 10 sont les développemens des deux parties de cône qui forment la surface courbe intérieure ; ils sont faits d'après les principes déjà cités à l'occasion de la pièce précédente. Nous ne les avons placé ici que comme un nouvel exemple du développement du cône oblique ou scalène : car on peut s'en passer pour tracer les voussoirs, en opérant comme nous l'avons indiqué pour la fig. 6, avec les panneaux de face et ceux de la partie d'extrados qui doit se relier avec les assises horizontales. Ainsi pour le voussoir représenté par la fig. 11, après avoir fait tailler le parement droit de la face verticale ou d'à-plomb, et son lit d'extrados qui doit former un angle droit avec ce parement, on appliquera sur le premier le panneau g, d, k, et sur l'extrados le panneau g, g, k, k, levé sur le plan ou projection horizontale fig. 7 ; ensuite, avec un beuveau qui donne l'angle $m n o$ du talus avec la surface de ce lit pris sur la fig. 6, on fera tailler le second parement, sur lequel on appliquera le panneau de tête rallongé d'après la pente du talus de la fig. 6. Enfin, après avoir tracé, par le moyen de ces panneaux, toutes les lignes qui désignent les arêtes de ce voussoir, on abattra la pierre pour former les surfaces droites et courbes dont elles sont les extrémités.

Pour l'intelligence de ces figures, on a, comme pour les pièces précédentes, indiqué par les mêmes lettres et

les mêmes chiffres toutes les parties qui se correspondent. Le développement des cônes est fait d'après les projections verticales et horizontales qui donnent pour chaque ligne droite tracée sur la circonférence de ces cônes, les deux côtés d'un triangle rectangle, dont l'hypothénuse est toujours la longueur.

Le cercle ponctué de la fig. 1, et le demi-cercle de la fig. 6, indiquent les bases des cônes prolongées jusqu'à une surface verticale parallèle à celle de l'autre face, afin de faciliter le développement de ces cônes.

ARTICLE II.

Des voûtes sphériques.

LES voûtes sphériques sont celles formées en plan et en élévation par une demi-circonférence de cercle de même rayon. La surface intérieure de cette espèce de voûte, qui est à double courbure, présente l'effet d'une coupe renversée, qui lui a fait donner le nom de coupole lorsqu'elle a un grand diamètre, comme celles qui terminent les dômes.

Nous avons ci-devant observé, page 163, que la disposition d'appareil qui convient le mieux aux voûtes sphériques, tant pour la solidité que pour la facilité de l'exécution, est celle par rangs horizontaux formant des couronnes concentriques, comme on le voit exprimé par les figures 1 et 2 de la planche LVI.

La figure 3 représente le développement des douelles des rangs de voussoirs exprimés en raccourci dans les

figures 1 et 2 ; il est fait par le procédé ci-devant indiqué pour le développement de la sphère, page 196, en supposant la surface intérieure de chaque rang de voussoirs formée d'une partie de cône tronqué, dont les côtés sont représentés par les cordes A a, $a\,b$, $b\,c$, $c\,d$, de la figure 1. Ainsi pour trouver les rayons des arcs de cercle qui forment le développement de chacune de ces parties de cône, on a prolongé les cordes qui répondent aux rangs des voussoirs jusqu'à la rencontre de l'axe fig. 1, qui se trouve hors de la planche pour les deux premiers.

Mais si l'on veut opérer avec plus de précision, on peut faire usage du calcul trigonométrique, en observant que les triangles formés par le côté de la partie de cône inscrit et les parallèles à son axe et à sa base, sont semblables aux triangles formés par l'axe et les côtés du cône entier; d'où il résulte que pour trouver le rayon de A' K, on n'a qu'à faire la proportion A 1 est à A a, comme A C est au rayon cherché, ou comme la tangente de l'angle a est au sinus total. Il est aisé de trouver la valeur de l'angle a en connaissant celle de l'arc A a; car si l'on continue cet arc en dessous jusqu'à la rencontre de la verticale a 1 prolongée, on aura l'arc A a' égal à A a, et A a a' sera un angle à la circonférence qui aura pour mesure la moitié de l'arc sur lequel il est appuyé, et par conséquent l'arc A a.

La surface intérieure des voûtes sphériques étant à double courbure, les panneaux de douelle ne peuvent donner des développemens que par approximation, et de plus ils exigent des surfaces préparatoires qui ne sont pas celles sur lesquelles doivent être tracées les arêtes des joints des voussoirs.

Pour former ces voussoirs avec plus de précision, il faut commencer par faire tailler un prisme qui ait pour base sa projection en plan; il en résultera une portion de cylindre creux, dont les surfaces seront déterminées par les arcs extrêmes de cette projection. Ainsi le voussoir représenté par la fig. 4, est compris dans une portion de cylindre creux, indiqué en plan dans la fig. 2 par les lettres et les chiffres c'' $5'$ $5''$ c'''. Le profil de la masse de cette portion de cylindre est indiqué dans la coupe fig. 1, par les chiffres 8, 9, 10 et 11. On voit que si par les points 5 et c on trace sur les surfaces courbes des lignes horizontales avec une règle pliante, elles seront l'expression exacte des arêtes qui passent par ces joints. On tracera avec exactitude sur les surfaces droites 9, 10 et 8, 11 les arêtes indiquées par les angles 6 et b avec des arcs pris sur la projection en plan fig. 2, et indiqués par les arcs b'', b''' et $6'$, $6''$. Si d'après ces lignes et celles tracées sur les deux joints droits avec le panneau 5, b, c, 6, on abat la pierre qui se trouve en dehors, en se dirigeant avec la règle pour les joints 6, c et 5, b et avec des cerces découpées pour les arcs 5, 6 et b, c du profil, on parviendra à former avec la plus grande précision le voussoir indiqué.

On pourrait dire à la vérité que cette manière d'opérer occasionne un très-grand déchet de pierre et des doubles tailles coûteuses; mais ceux qui sont bien au fait de l'appareil et qui savent ce qu'on appelle, en terme de l'art, *pratiquer la pierre*, trouveront facilement plusieurs moyens de l'économiser. On remarquera d'abord que pour les surfaces préparatoires, il suffit des parties indiquées par les petits triangles 6, 10, c et 5, 8, b du profil, pour

tracer les véritables courbes des arêtes, et qu'on peut les faire porter au panneau ; on peut encore se contenter de faire faire des *pluméés* avec des cerces, d'après les points 5, 6 et *c*, *b* ; mais pour les faire précisément dans la direction qu'elles doivent suivre, il faut avoir soin de tracer sur le panneau, des à-plombs et des lignes de niveau qui indiquent leur retombées : c'est ainsi qu'on a opéré pour exécuter toutes les voûtes sphériques en pierre de taille exécutées au Panthéon Français.

Il est arrivé quelquefois que les pierres n'étaient pas assez grandes pour former ces petits triangles, qui doivent être retranchés ; alors on y suppléait par un peu de plâtre. Cette opération ayant été remarquée par quelqu'un qui n'était pas assez versé dans l'art pour en deviner le véritable motif, il crut bien faire d'en informer Germain Soufflot, croyant que c'était une infidélité de l'entrepreneur pour faire passer des pierres défectueuses ou trop petites.

Comme j'étais chargé de diriger les opérations de la construction, M. Soufflot me fit venir pour m'en faire des reproches ; mais lorsque je lui eu expliqué et fait voir les motifs d'économie qui m'avaient déterminé à cet expédient, qui, sans nuire à la forme ni à la solidité, facilitait le tracé des pierres, il approuva le moyen, en recommandant de n'en faire usage que le moins possible, pour ne pas donner lieu à de semblables dénonciations.

Les fig. 5 et 6 représentent la coupe et la projection horizontale d'une voûte sphérique dont les rangs de voussoirs forment en élévation des arcs verticaux, et en plan des carrés évidés inscrits les uns dans les autres, comme une voûte d'arc de cloître sur un plan carré. Cette dis-

position présente par le bas l'appareil de quatre niches formant ensemble un carré.

Il faut remarquer que cet appareil qui est bon pour des niches creusées dans les murs droits, est vicieux pour une voûte sphérique, à cause des voussoirs triangulaires qu'exige la réunion des quatre parties voûtées en niches ; ces parties qui posent sur des angles extrêmement aigus et fragiles, sont d'une plus difficile exécution, moins solides que dans l'appareil par rangs horizontaux, parce que les parties ne sont pas aussi-bien liées, et qu'elles occasionnent une poussée qui tend à écarter les quatre niches.

Les figures 7, 8 et 9 représentent les développemens des panneaux de douelle qui résultent de cette disposition ; mais comme les surfaces à doubles courbures ne sont pas susceptibles de développement, on suppose que la surface de chaque rang est formée par une portion de cône tronqué, dont les axes sont perpendiculaires au milieu des lignes qui expriment en plan la projection de ces tranches de cône ; d'où il résulte que chacun des carrés évidés est formé de quatre parties de cônes semblables, dont les axes se croisent au centre, et qui se rencontrent aux diagonales de ces carrés ; comme la direction en ligne droite de ces surfaces va au sommet de chaque cône, celle des parties qui se joignent sur la diagonale tendant à deux points différents, doivent former un angle qui empêche de faire le développement des douelles qui correspondent aux angles, d'une seule pièce : c'est-à-dire, de ces parties triangulaires que les auteurs désignent par panneaux d'enfourchement. C'est d'où vient l'erreur que M. Larue reproche à Philibert Delorme, à Mathurin

Jousse et au père Dérand, sans en dire la raison, qui se trouve expliquée dans Frezier, tome II, page 351 et suivantes.

Au reste, ce moyen, dont on attribue l'invention à Philibert Delorme, n'est pas celui qui convient pour opérer avec précision, à cause des difficultés qui résultent de la supposition sur laquelle il est fondé et qui ont échappé au père Dechalle, qui cependant était géomètre ; il est d'ailleurs plus long et ne ménage pas plus la pierre que celui par écarrissement. Ce dernier est plus exact et susceptible d'un moindre déchet, en y faisant les modifications que nous avons indiquées pour la pièce précédente.

Ainsi, pour le voussoir joignant la clef, représenté en perspective par la fig. 10, les joints répondants aux lignes $e^{\text{\tiny I}} f^{\text{\tiny I}}$ et $d^{\text{\tiny II}} c^{\text{\tiny II}}$ du plan fig. 6, qui sont verticaux, peuvent se tracer sur les faces contiguës du prisme à base carrée dans lequel ce voussoir est compris, avec le panneau $8\,e\,9\,f$ de la coupe fig. 5; mais pour une plus grande facilité de tracer les autres faces et ménager la pierre, on fera porter au panneau la demi-clef et le petit triangle $9\,f\,q$, pour avoir une section verticale qui puisse se tracer sur les deux faces ; ensuite, avec des cerces rondes et creuses, taillées suivant les grands cercles des surfaces d'extrados et d'intrados, on formera ces deux surfaces, en ayant soin de poser toujours une des extrémités de ces cerces aux angles m et n, et de diriger l'autre en rayon sur les différents points des courbes tracées sur les faces opposées : on a marqué par les mêmes chiffres et les mêmes lettres, les arêtes et les angles de ce voussoir, qui correspondent aux lignes et aux angles des

projections verticales et horizontales indiquées par les figures 5 et 6.

Pour les voussoirs d'enfourchement du bas, qui sont les plus difficiles, le moyen proposé par Delarue et Frezier me paraît aussi très-simple et propre à opérer avec précision. Comme la sphère a une courbure uniforme et égale en tous sens, on choisit une pierre assez grande pour pouvoir y creuser un segment de sphère capable de contenir la douelle du voussoir, et quelque chose de plus pour la saillie des coupes, ainsi qu'on le voit représenté par la figure 11. Cela fait, il ne reste plus qu'à découper la pierre d'après la figure de la douelle tracée avec des courbes, et à former les joints avec des beuveaux qui donnent l'angle de la douelle avec les coupes qui doivent toutes tendre au centre de la sphère ; mais ce moyen emploie encore plus de pierres que le précédent, et il ne donne pas autant de facilité pour former les joints et le dessus lorsque la voûte doit être extradossée.

Voûte sphérique incomplète sur plan carré, appareillée par assises horizontales.

Cette voûte représentée par les figures 12 et 13, ne diffère, pour le trait de l'appareil, de celle exprimée par les fig. 1 et 2, que par les parties qui forment pendentifs dans les angles. Il faut remarquer que cette voûte fait partie d'une voûte sphérique entière, qui a pour diamètre la diagonale du carré ; les portions de cette voûte retranchées par les murs, forment à leurs surfaces intérieures des demi-circonférences de cercle, dont le diamètre est égal à la longueur intérieure de ces murs (à cause de

la propriété de la sphère, dont la section par un plan quelconque est toujours un cercle).

Dans les fig. 12 et 15, qui présentent une coupe prise dans le milieu de la voûte, l'arc N I O de la partie coupée est une portion de la demi-circonférence du grand cercle décrit avec un rayon égal à la demi-diagonale C E. La demi-circonférence A D B indique l'arête rentrante formée par la rencontre d'un des murs.

La division des rangs de voussoirs est faite sur le quart du grand cercle E N I, prolongé de N en E, représentant la section faite sur la diagonale où la circonférence de la voûte en élévation est entière. Les joints de coupe ne sont prolongés que jusqu'à la rencontre de la verticale P E, qui indique l'angle rentrant des murs prolongés dans la partie qu'occupe la voûte. Ceux des autres parties des pendentifs s'arrêtent aussi à la rencontre de la surface intérieure des murs auxquels ils répondent; on peut prolonger cette coupe dans l'épaisseur du mur, selon une direction perpendiculaire à leur surface intérieure, ou plutôt dans l'épaisseur de la pierre formant voussoir.

Pour tracer une de ces pierres, par exemple, celle représentée par la fig. 14, on se servira, pour les lits, de cerces découpées d'après les arcs marqués en plan par b''', b'' et a, a, et pour l'élévation sur la surface des murs, de cerces prises sur $a^1 b^1$. Pour abattre la pierre et former la surface, on se servira, au lieu de règle, d'une autre cerce prise sur la grande circonférence, qu'on dirigera toujours perpendiculairement aux arcs b''' et a'''.

Voûte sphérique sur un plan carré, appareillée par rangs verticaux.

Les rangs des voussoirs qui forment cette voûte, sont représentés en plan, fig. 16, par des lignes droites perpendiculaires à la diagonale C F. Ces lignes forment, en élévation, des arcs de cercle indiqués dans la coupe, fig. 15, en raccourci, mais développées pour un quart de voûte en dehors du plan, savoir f^{II} 10 par f^{III} 10^{I} ; g^{II} 11 par g^{III} 11^{I} ; h^{II} 12 par h^{III} 12^{I} ; i^{II} 13 par i^{III} 13^{I} et k^{II} 14 par k^{III} 14^{I}, qui ont pour rayon 10, m ; 11, 15 ; 12, 16 ; 13, 17 et 14, 18, qui sont les lignes de projection des rangs de voussoirs, prolongés jusqu'à la circonférence du grand cercle passant par la diagonale C E, et exprimant la projection de la naissance de la voûte entière.

Pour tracer les voussoirs qui composent cette espèce de voûte, il faut former pour chacun une surface droite et verticale ou d'à-plomb, correspondante à la ligne de projection en plan à laquelle il répond ; on tracera dessus la courbe d'élévation qui doit former l'arête de la coupe, et on opérera pour le reste comme pour les voussoirs de la pièce précédente ; c'est-à-dire avec des cerces découpées selon les arcs de cercle i^{I} h de la coupe fig. 15, et sur le grand cercle dont la diagonale est le diamètre.

La figure 17 représente un de ces voussoirs avec les coupes prolongées dans l'épaisseur du mur marqués de lettres et de chiffres qui correspondent aux projections en plan et en élévation.

Nous répétons ce que nous avons déjà dit, que la seule

manière d'appareiller les voûtes sphériques entières ou coupées par des polygones inscrits dans le cercle de leur base, doit être par rangs horisontaux; nous n'avons parlé de celles appareillées par rangs verticaux, que pour faire connaître les difficultés qu'occasionne ce genre d'appareil, afin de donner à ceux qui voudront s'exercer pour se rendre plus forts dans cette partie de l'art, un moyen d'en faire les projections et les détails pour les exécuter en modèles, ou dans des cas extraordinaires où ce genre d'appareil serait exigé. On observera cependant que la disposition indiquée par les fig. 5 et 6 pour les segments en dehors du carré inscrit, peut être employée pour des niches, et celle des figures 15 et 16 pour des trompes dans l'angle qui rachetent une tour; mais la plus grande poussée qu'il en résulterait doit encore en restreindre l'usage.

Des Voûtes en niche.

La forme des voûtes sphériques est si avantageuse, qu'on peut les couper en deux parties égales, par un plan vertical qui passe par le centre, et que ces parties se soutiennent indépendamment l'une de l'autre. On peut même les couper en quatre parties par des plans verticaux qui se croisent au centre, et chacune de ces parties se soutient également.

Les voûtes en niches peuvent s'appareiller de trois manières différentes, ou par rangs horisontaux formant des demi-couronnes, ou par rangs verticaux, ou en forme de trompe.

La niche représentée par les figures 1, 2 et 3 de la planche LVII est appareillée en trompe. Dans chacune

de ces figures, le trompillon est indiqué par la lettre H ; il est représenté de face dans la figure 1, en plan dans la figure 2, et en profil dans la figure 3. Les joints des voussoirs au-dessus tendant au centre de la niche, sont indiqués par des lignes droites dans l'élévation de face, fig. 1, et par des lignes courbes dans le plan et le profil, figures 2 et 3.

Pour trouver la projection courbe de ces joints, on divisera la partie de l'épaisseur du mur en plan figure 2, dans laquelle ils sont compris, en deux ou trois parties, égales ou inégales, par des lignes $q\ r$ et $s\ t$ parallèles à la face A C : ces lignes indiqueront les rayons des quarts de cercle qui diviseront la surface de la niche en élévation, en parties proportionnelles à celles du plan ; ainsi pour le premier joint $a\ i$ de l'élévation, on abaissera des points 1 et 2 où ces quarts de cercles coupent les joints, des parallèles à l'axe D C commun aux deux figures, des parallèles qui couperont les lignes du plan $q\ r$, $s\ t$ aux points $1'\ 2'$ qui seront deux de ceux de la courbe de projection de ce joint en plan qui doit se terminer aux points a et i, ce qui donne quatre points pour le tracer ; et ainsi des autres.

On peut se servir, pour tracer les voussoirs de cette niche, de panneaux pour toutes leurs faces et joints, savoir : un pour l'élévation figure 1, qui peut servir pour les deux côtés, en le retournant de droite à gauche, et deux de joints, et enfin, un pour le trompillon. On a rassemblé les panneaux de joints à la figure 4 ; ils sont placés l'un sur l'autre de manière que la ligne indiquant pour chacun les arêtes du plis des crossettes, et l'arête de l'extrados de la clef est commune à tous.

Comme la surface creuse de cette niche est censée être exactement sphérique, les courbes $c\,l$, $b\,k$, et $a\,i$ sont des arcs de cercle égaux, décrits avec le rayon A C.

La figure 5 représente la clef vue en perspective ; ses arêtes et principaux angles sont indiqués par des lettres correspondantes à celles du plan, de l'élévation et du profil.

Trompe sur le coin en niche.

Les figures 6 et 7 représentent l'élévation vue de face et le plan de cette voûte. Les divisions des voussoirs qui tendent au centre I, sont faites sur le demi-cercle e, b, c, d, e, f, g, h de l'élévation pris pour ceintre primitif, dont la projection en plan est représentée par une ligne droite avec les divisions correspondantes marquées des mêmes lettres. Les divisions sur les ceintres de face sont déterminées par le prolongement des joints, jusqu'à la rencontre des plans verticaux qui forment l'angle saillant. Les arêtes courbes qu'ils forment avec la douelle sont, à cause de la propriété de la sphère, des quarts de cercle dont A, B, C, D, E, F, G, H de l'élévation n'indique que le raccourci elliptique formé avec les ordonnées, $B'\,1$, $C'\,2$, $D'\,3$, et $K'\,4$ d'un quart de cercle dont $A'\,K'$ est le rayon. Une des deux faces développée est représentée par la figure 9 avec ses divisions de joints pour servir de panneaux.

La figure 8 fait voir une coupe ou profil de cette trompe, pris sur l'axe commun $R\,I\,K'$ des projections en plan et en élévation.

Comme cette voûte est supposée assez grande pour que les voussoirs ne puissent pas être d'un seul morceau,

on a indiqué dans la partie coupée le profil du joint qui divise la clef en deux parties et celui du trompillon. Les lignes que les joints des autres voussoirs forment à la surface concave, sont aussi indiqués sur les projections en plan et en élévation et dans la partie du profil qui n'est pas coupée.

La partie supérieure de la clef, dont le profil est indiqué dans la figure 8, est représentée par la figure 10; il faut, pour former cette partie de voussoir, commencer par le lit horizontal de dessus qui est sa plus grande face, indiquée en plan figure 7, par K^I, L^I, 13, 14, P^I: après y avoir appliqué un panneau de même forme pour tracer son contour, on fera tailler les deux faces L R D K et R K E P d'équerre avec le dessus, et entre elles; on appliquera sur chacune le panneau R^{II}, L^{II}, K^{II}, D^{II} pris sur la figure 9 en le retournant, pour que le côté $R^{II} K^{II}$ tombe sur l'arête K R pour les deux côtés. Ces panneaux serviront avec un beuveau d'angle R L D, à former les surfaces sur lesquelles doivent être appliqués les panneaux de joints qui donneront les courbes des arêtes de la douelle. D'après ces courbes et celles des faces D K et K E, on formera à l'aide d'une cerce taillée sur K^3 16 du profil, la surface courbe de cette douelle, sur laquelle ayant tracé la ligne 11, 24, on terminera cette partie de voussoir en formant la coupe de derriere avec un beuveau formant l'angle mixte K^3, 16, 15.

On a représenté par la figure 11, une autre partie de voussoir formant crossette d'un côté pour se raccorder avec les assises de niveau.

On peut tracer ce voussoir, comme le précédent, en commençant par le lit horizontal de dessus, dont on levera

le panneau sur le plan ; on fera le grand joint du côté de la clef au moyen des beuveaux pris sur l'élévation; ensuite le parement de face et la partie de joint, formant crossette, qui doivent être d'équerre avec le lit de dessus, et après avoir préparé la face de l'autre joint, on tracera avec les panneaux de tête et de joints correspondant aux faces faites, les arêtes droites et courbes qui doivent les terminer. On se servira pour former la douelle, de cerces prises sur le profil comme nous l'avons indiqué pour le voussoir précédent.

Voûtes sphéroïdes sur un plan circulaire et elliptique.

Les premières sont aussi désignées sous le nom de voûtes sphériques surbaissées, ou de voûtes en cul-de-four; il y en a aussi de surhaussées sur un plan circulaire. Ces voûtes, au reste, ne diffèrent des voûtes sphériques que par la courbe de leur ceintre, formée par une ellipse ou imitation d'ellipse, au lieu d'une demi-circonférence de cercle.

La manière de faire l'épure ou projection en plan, la coupe et les développemens de ces espèces de voûtes, est absolument la même que pour les voûtes sphériques, dont nous venons de parler.

La disposition d'appareil qui leur convient le mieux, tant pour la solidité que pour la précision et la facilité de l'exécution, est aussi celle par rangs de voussoirs horizontaux en forme de couronne que nous avons ci-devant indiqué pour les voûtes sphériques.

La figure 2 de la planche LVIII représente le plan d'un quart de voûte sphéroïde sur un plan circulaire, dont

DE L'ART DE BATIR. 293

la moitié du ceintre est une demi-ellipse A $a\,b\,c$ F, fig. 1, divisée en trois rangs de voussoirs jusqu'à la clef. Le premier dont la coupe est exprimée par E $d\,a$ A G, forme crossette avec le mur. La courbe d'extrados de cette voûte ne lui donne d'épaisseur au milieu de la clef, que la moitié de celle qu'elle a à l'endroit où elle se détache du mur. Les projections des joints d'extrados sont indiquées en plan, fig. 2, par des lignes ponctuées.

La fig. 3 fait voir la perspective d'un des voussoirs du second rang, développé dans une partie de cylindre creux dont la base est prise sur le plan, où elle est marquée par les lettres $h\,i\,k\,m$, comprenant la saillie de la coupe inférieure. Sur les joints droits de cette espèce de prisme, on applique le panneau $d\,a\,b\,e$, pris sur la coupe fig. 1, qu'on retourne pour tracer l'autre côté. Relativement au déchet de pierres que cette manière d'opérer produit, on observera comme nous l'avons déjà fait pour la voûte sphérique de la fig. 1, planche LVI; c'est-à-dire qu'en faisant porter à ce panneau les triangles $d\,n\,a$ et $e\,b\,o$, on peut se passer des parties $p\,d\,e$ et $a\,b\,q$, en ne faisant de paremens préparatoires que ceux indiqués par $d\,n$, $n\,a$; $e\,o$ et $o\,b$ pour y tracer les courbes des arêtes $e\,e$, $b\,b$ et $d\,d$, $a\,a$.

Voûte sphéroïde sur un plan ovale ou elliptique.

La surface intérieure de cette espèce de voûte est censée produite par l'ellipse ou l'ovale du plan qui a tourné autour de son grand axe ou grand diamètre, en sorte que toutes les coupes ou sections verticales qui seraient faites dans le sens de la largeur, parallèlement au petit axe ou

petit diamètre, seraient des demi-circonférences de cercle; telle est la voûte représentée par les fig. 4, 5 et 6 de la planche LVIII. On a choisi pour ceintre primitif pour faire la division des rangs de voussoirs, un quart de cercle dont le rayon A c est égal à la moitié du petit axe de l'ellipse en plan.

Il faut remarquer que les rangs de voussoirs devant être horizontaux, il en résulte que la courbe ou ceintre au droit du grand axe étant plus rallongée que celle du petit axe, les douelles ne sont pas d'égale largeur. Cette largeur va en augmentant, depuis le petit axe jusqu'au grand.

La projection en plan des joints horizontaux forme bien des ellipses semblables, c'est-à-dire dont les deux axes conservent le même rapport, mais elles ne sont pas équidistantes.

L'exécution de cette espèce de voûte présente beaucoup plus de difficultés, et exige plus d'opérations que celle des voûtes sphériques ou sphéroïdes à base circulaire, parce qu'à cause de l'inégalité des diamètres de la base elliptique, il faut un rallongement de courbe pour chaque joint montant. Le moyen le plus simple d'avoir ces rallongemens, par exemple du joint montant dont la projection en plan fig. 5, est exprimée par la ligne droite $b'' 4''$, est 1°. d'abaisser de la partie du ceintre primitif correspondant à ce joint, fig. 4, la retombée ou perpendiculaire $c, 4$, et l'horizontale $b, 4$; 2°. après avoir divisé $b, 4$ en quatre parties égales, on élevera par les points de division des parallèles à $c, 4$ jusqu'à la rencontre de la courbe; 3°. on divisera de même la ligne de projection $b'' 4''$ du plan, fig. 5, en quatre parties égales, et

par les points de division ayant élevé des perpendiculaires indéfinies, on portera sur chacune la hauteur correspondante de celle de la fig. 4, et par tous les points portés sur la fig. 5, on tracera avec une règle pliante la courbe b'', c'', qui sera celle du joint indiqué par la ligne droite b'', $4''$. En opérant de même pour chaque joint, on trouvera les courbes d'intrados et d'extrados.

Il faut remarquer que les joints d'épaisseur, tels que d, a, e, b, c, f, ne doivent pas former des surfaces de cônes concentriques, dont les sommets se trouvent sur l'axe de la voûte, comme dans les voûtes sphériques ou sphéroïdes à base circulaire; mais il faudrait, pour la régularité, la précision, et pour se conformer au principe général de la solidité de la coupe des pierres, que les joints fussent partout perpendiculaires à la surface intérieure de la voûte, ce qui donnerait des arêtes et des surfaces à double courbure, pour les coupes et les joints extrêmement difficiles à exécuter.

Tous les auteurs de coupes des pierres qui ont donné le trait des voûtes sphéroïdes sur un plan ovale ou elliptique, ont commis deux erreurs; l'une dans la projection des joints horizontaux, qu'ils ont figuré en plan par des ovales ou des ellipses concentriques et équidistantes; l'autre en indiquant dans le même plan la projection des joints montants par des lignes droites tendantes au centre. Frezier est le premier qui a relevé ces fausses pratiques, tom. II, pag. 390, et qui a démontré que la projection des joints horizontaux indiquant les rangs de voussoirs, devait être exprimée en plan par des ellipses ou des ovales qui doivent être semblables, mais pas équidistantes. Quant aux joints montants qui séparent les voussoirs de chaque rang,

il convient qu'ils devraient être exprimés par des lignes courbes ; mais les difficultés qui résultent de cette disposition lui font préférer la ligne droite qu'il prétend même n'être pas un défaut.

Les deux parties de voûtes sphéroïdes de ce genre, exécutées au Panthéon français, ont été faites par la manière que donne Frezier ; c'est celle que nous avons suivi pour la voûte exprimée par les figures 4, 5 et 6. Afin d'opérer avec plus de précision, il faut, outre le rallongement des courbes qui forment les arêtes des joints montants, en chercher deux autres $g\,h$ et $h\,i$, par le même moyen, qui divisent la longueur du voussoir en trois parties, d'après lesquelles on formera des cerces intermédiaires pour creuser la douelle avec plus d'exactitude. On fera les coupes de dessus et de dessous avec des beuveaux mixtes, dont la branche droite doit être perpendiculaire à chacune des courbes.

La fig. 7 représente un des voussoirs du second rang, avec l'indication de la masse dans laquelle il a été développé, et des lettres qui répondent aux fig. 4 et 5.

Cette manière d'opérer est la seule qui convienne, lorsque la surface intérieure de la voûte doit être ornée de compartimens, de caissons carrés, comme ceux représentés par la fig. 11. Mais si rien ne gêne la disposition de l'appareil, il faut choisir celle qui est la plus analogue à la formation de la surface de la voûte.

Nous avons dit ci-devant qu'on pouvoit considérer cette espèce de voûte, comme étant formée par une demi-révolution de la moitié de l'ovale ou de l'ellipse du plan autour de son grand axe. Ainsi, prenant cette demi-ellipse ou demi-ovale pour ceintre primitif divisé en

voussoirs, avec la forme d'extrados, on peut imaginer que ce ceintre, en tournant autour de son grand diamètre, forme des arcs verticaux concentriques qui présenteront l'appareil de deux niches réunies. Cette disposition, parfaitement analogue à la formation de la voûte, fournit un moyen simple et facile pour l'exécuter avec précision, en évitant l'inconvénient des angles aigus et obtus qu'on peut reprocher à la méthode précédente.

Ces rangs de voussoirs sont représentés en plan par des lignes droites parallèles au petit axe de l'ellipse de ce plan, et en élévation figure 6u, par des demi-circonférences de cercles concentriques, dont les lignes en plan sont les diamètres. Les joints qui répondent à ces circonférences forment des surfaces de cônes tronqués, dont le sommet est le point où le joint prolongé vient rencontrer le grand axe. Les autres joints seraient des surfaces planes, tendantes à l'axe.

Il résulte de cette disposition d'appareil, qu'on peut tracer facilement les voussoirs avec beaucoup plus de précision que par l'autre méthode, et qu'elle ne déroge en rien au principe général de la coupe des pierres; il ne faut pour cela que des arcs concentriques pour former les arêtes circulaires, et des panneaux de joint pris sur le ceintre de la fig. 6, qui seraient les mêmes pour tous les voussoirs d'un même rang.

Pour les tailler, il faudra commencer par une face d'à-plomb, répondant à la ligne droite de projection, sur laquelle on tracera avec des courbes les arêtes supérieures et inférieures. Pour les joints droits, il faudra un panneau levé sur la coupe, figure 6u.

Pour former régulièrement les douelles d'intrados et d'extrados, on levera sur le ceintre, fig. 6, des courbes creuses et rondes, et pour les placer convenablement, on divisera les arêtes circulaires du haut et du bas en un même nombre de parties égales.

ARTICLE III.

Manière de tracer les caissons dans les voûtes sphériques et sphéroïdes.

Les caissons peuvent se tracer sur place, après que le ragrément de la surface de la voûte est fait, ou sur des parties de douelles développées. La première méthode donne un résultat plus exact, mais on est obligé de faire usage de l'autre, pour disposer l'appareil de manière que les joints s'accordent avec les compartimens des caissons.

Pour tracer les caissons sur la surface d'une voûte sphérique déjà faite, on commencera, quelle que soit la forme de ces caissons, par diviser la circonférence de niveau, qui doit servir de base au premier rang, en raison du nombre de caissons qui doit se trouver à chaque rang; de tous les points qui indiquent les milieux des côtes et des caissons, on élevera des perpendiculaires qui doivent se réunir au milieu de la clef de la voûte, comme on le voit figuré pour un quart par la fig. 8. Les lignes peuvent être considérées comme les circonférences de plusieurs demi-cercles verticaux qui se croisent à l'axe de la voûte;

d'où il résulte que si l'on tend un cordeau pour représenter le diamètre d'un de ces cercles, on trouvera les points de la circonférence en élevant, avec un plomb, plusieurs points correspondants sur la surface de la voûte, par lesquels on fera passer une ligne qui sera la circonférence de ce cercle. Pour la tracer, il faudra se servir d'une courbe taillée d'après le ceintre de la voûte, amincie en biseau et dressée sur-le-champ, qui servira de règle. Cette courbe pour être commode et moins sujette à se déformer, ne doit pas avoir plus d'un mètre de long. Les points élevés du diamètre représenté par le cordeau, doivent être à moins d'un demi-mètre l'un de l'autre, afin d'avoir toujours trois points pour fixer la courbe.

Au lieu d'élever des points à-plomb de chaque diamètre, on peut opérer d'une manière beaucoup plus expéditive et plus simple, au moyen d'une ficelle à-plomb arrêtée au milieu de la clef de la voûte; ensuite, en opérant la nuit, il ne s'agira que de placer successivement une lumière à chaque division opposée à celle par laquelle on veut élever une circonférence verticale, qui sera indiquée dans toute son étendue par l'ombre de la ficelle, qui servira à placer la courbe de bois dont il a été ci-devant parlé. Après avoir tracé par ce moyen, ou simplement en bornayant, les milieux des côtes et des caissons, on déterminera leur hauteur par la méthode suivante, qui est celle dont j'ai fait usage pour tracer les caissons qui ornent les voûtes sphériques du Panthéon français. Cette méthode consiste à inscrire des cercles les uns au-dessus des autres, dans les divisions ou parties de développement comprises entre les arcs verticaux qui passent par le milieu des côtes, ainsi qu'on le voit par un de ces

développemens représenté par la fig. 9, planche LVIII. Pour que les premiers rangs de caissons éprouvent moins de raccourci, on peut élever le premier au-dessus de la naissance ; ainsi, pour déterminer le cercle inférieur du premier rang de caissons, on a décrit sur E F, fig. 9, une demi-circonférence de cercle qui a donné le point 2, par lequel on a tracé un cercle horizontal · ayant ensuite divisé l'angle *g a e* formé par le cercle, et un des verticaux E G en deux également, par le moyen d'un arc décrit du point *a* comme centre, et *a* 2 pour rayon, on a tiré du point *a*, et le milieu de cet arc, une ligne qui a coupé le milieu du caisson au point 3. Ce point est le centre du cercle à décrire entre les courbes verticales E G et F H qu'il doit toucher, ainsi que le cercle horizontal *a b*.

Par le point 4 de la circonférence supérieure de ce cercle, on a fait passer un grand cercle horizontal qui a donné pour chaque caisson du premier rang, le quadrilatère *a c d b* circonscrit au petit cercle.

Il y a des auteurs qui déterminent la diminution des caissons pour chaque rang, par des quarts de cercle dont le premier est décrit du point 1 avec un rayon égal à E 1 ; le second par un autre décrit du point 2, où le premier a coupé la courbe verticale du milieu d'une des côtes, et ainsi des autres ; mais cette méthode très-simple représentée par la fig. 17, donne les caissons des rangs supérieurs un peu trop rallongés.

L'intersection des deux diagonales courbes *a* 3 *d*, *c* 3 *b* avec le petit cercle, détermine les quatre points *k l m n* du premier renfoncement ; le second se trouve en divisant 2 3 et *g* 3 en deux parties égales aux points *o* et *p*,

par lesquels on trace avec des courbes verticales et horizontales des lignes jusqu'à la rencontre des diagonales. Le cercle qui comprend la masse de la rosace a pour rayon les quatre cinquièmes de la largeur o, 3.

Les caissons en losange, fig. 8 et 14, se tracent en menant des parallèles aux diagonales, des quadrilatères circonscrits aux cercles d'opération, à même distance que pour les caissons carrés.

Pour faire les caissons octogones, fig. 8 et 15, il n'y a qu'à mener des tangentes aux points $k\,l\,m\,n$ qui donneront les points 9, 10, 11, 12, etc. par lesquels et le centre 3 on fera passer d'autres diagonales qui déterminent par leur intersection avec les côtés du caisson carré, les points de raccordement des quatre autres côtés qui en formeront un octogone. Le petit losange, placé entre ces caissons, doit avoir chacun de ses côtés égal à celui des octogones auxquels il répond.

Pour les caissons exagones, fig. 16 et 8, on déterminera les côtés du haut et du bas en divisant les arcs $a\,b$, $c\,d$, fig. 16, compris entre les diagonales en trois parties dont on portera une de chaque côté de la ligne verticale $d\,b$ du milieu du caisson, savoir pour le haut de d en f et g, et de b en k et en i pour le bas. On doit diviser chacun de ces arcs, parce que celui du haut est un peu moindre que celui du bas. Ensuite par les points f, o, i et 9, o, k, on fera passer deux lignes courbes qui couperont les côtés des caissons carrés aux points 1, 2, 3 et 4 qui détermineront les côtés parallèles du haut et du bas, on trouvera les autres en portant sur le cercle horizontal qui passe par le centre une distance moyenne en o, 1 et o, 4, de o en 5 et 6. La largeur des renfoncemens se marquera, en tirant des pa-

rallèles à ce premier contour, dans le rapport indiqué pour les caissons carrés.

Pour faire la projection en plan de ces caissons, on portera toutes les hauteurs sur le ceintre d'élévation A L fig. 10, desquelles on abaissera des perpendiculaires sur la ligne A C du plan qui indiqueront les cercles horizontaux auxquels ils répondent.

On marquera ensuite les largeurs subdivisées sur le cercle du plan A D. De tous ces points et du centre C du plan fig. 8, on tracera des arcs de cercles concentriques et des lignes droites qui exprimeront, par leur rencontre, la projection des caissons tracés sur la superficie de la voûte. Mais si on veut exprimer les recreusemens, il faut, après en avoir fait le profil, abaisser des perpendiculaires de tous les angles.

La méthode que nous venons de donner est la même pour toutes les voûtes à bases circulaires, quelle que soit leur courbe d'élévation, plein ceintre, surhaussée ou surbaissée.

Quant aux voûtes sur un plan ovale ou elliptique, pour que les caissons ne produisent pas un effet désagréable, il faut que les rangs de caissons soient compris entre des ellipses horizontales fig. 11, semblables à celles de la base, comme dans les voûtes sphériques ou sphéroïdes en plan circulaire, ils le sont entre des cercles concentriques. La projection des côtes doit aussi former en plan des lignes droites qui se croisent au centre. Ces lignes qui varient de grandeur, sont les grands axes d'autant de demi-ellipses verticales qui donnent des mesures et des courbes différentes pour la largeur développée de chaque rang de caissons, et même pour les arêtes montantes des encadremens de chacun.

Pour réussir à tracer dans cette espèce de voûte des compartimens de caissons qui produisent un bon effet, il faut, après avoir divisé la circonférence de l'ellipse qui lui sert de base, en autant de parties égales qu'il doit se trouver de milieux de côtes et de caissons, déterminer leur diminution comme pour une voûte à base circulaire dont le diamètre serait moyen entre le grand et le petit axe de l'ellipse. Ainsi pour tracer le compartiment de caissons exprimé en plan par la fig. 11, on s'est servi d'un développement fig. 13, fait d'après une portion de voûte circulaire en plan dont le rayon C H est moyen entre les deux demi-axes C E, C D; on a porté les grandeurs H, 1, 2, 3, 4, 5, 6 et 7 sur la circonférence de l'ellipse moyenne dont le demi-diamètre serait égal à ce rayon exprimé par K H figure 12, ayant ensuite tracé le quart de cercle K E qui exprime le ceintre d'élévation sur le demi-axe C E, de l'ellipse K D' qui est celui dont le demi-grand axe est exprimé en plan par C D. Ensuite par les points 1, 2, 3, 4, 5, 6 et 7, on a tiré des horizontales qui marquent sur ces trois courbes et sur toutes celles intermédiaires qu'on pourrait tracer les hauteurs de chaque rang de caissons et les mesures de leurs encadremens.

Pour avoir leur projection en plan, il faut, après avoir élevé les perpendiculaires E O, H I, D S, prendre les distances des points 1, 2, 3, 4, etc. à chacune de ces lignes, et les porter sur le plan des points E, H, D, sur les lignes E G, H C et D C; par tous ces points marqués des mêmes chiffres, on fera passer des ellipses qui exprimeront les projections des courbes horizontales qui passent par tous les milieux des rangs de caissons et des côtes qui les séparent pour avoir les lignes d'encadrement; après avoir

porté leurs mesures sur la courbe moyenne K H de la fig. 12, on opérera comme pour les lignes des milieux horizontaux.

C'est au moyen de ce plan de projection qui donne toutes les largeurs, et des courbes d'élévation de la fig. 12 qui donnent les hauteurs, qu'on peut tracer les caissons sur la superficie sphéroïde de la voûte, en opérant comme nous l'avons expliqué ci-devant pour les voûtes sphériques ou à bases circulaires.

Le développement fig. 9 et 13 se fait par la méthode que nous avons indiqué pages 196, 197 ; on observera seulement que toutes les largeurs se prennent sur le plan ou projection horizontale, et les développemens de hauteurs sur le profil. Ainsi le développement figure 9 a toutes ses largeurs égales à celles de la projection en plan A I L M pour une moitié fig. 8, dont il peut être regardé comme l'extension ; de même que A L du profil fig. 10 est l'extension de A I fig. 8.

Les lignes ponctuées, abaissées du profil sur le plan, indiquent d'une part le raccourci, et de l'autre le rallongement qui résulte de la diminution qu'éprouvent les caissons dans les voûtes sphériques ou sphéroïdes. Ce raccourcissement fait que les voûtes de ce genre ne produisent plus un bon effet dès que la partie en compartiment de caissons occupe plus des trois quarts de la hauteur de la courbe verticale qui forme son ceintre.

ARTICLE IV.

Coupoles du dôme du Panthéon français, et voûtes conoïdes.

Le dôme du Panthéon français, dont une moitié est représentée par la figure 1 de la planche LIX, comprend trois coupoles A, B, C ou voûtes en plan circulaire, construites en pierre de taille. La première A, qui est celle de l'intérieur, est exactement sphérique, c'est-à-dire que la partie de cercle qui forme son ceintre en élévation est décrite avec un rayon égal à celui du cercle qui forme sa base; son diamètre intérieur, pris au droit de la naissance, est de 62 pieds 8 pouces ou 20 mètres 356 millimètres; elle est décorée de six rangs de caissons, et ouverte au milieu par un grand œil circulaire dont le diamètre est de 29 pieds 5 pouces, 9 mètres 556 millimètres. La forme des caissons est octogone avec double encadrement et des rosaces variées. Chaque rang en contient trente-deux séparés par d'autres petits caissons losanges; ils ont tous été tracés par la méthode que nous avons ci-devant indiquée.

La voûte est construite en pierre de Conflans, appareillée par rangs de voussoirs horizontaux disposés en raison des compartimens de caissons; son épaisseur à l'endroit où elle se détache des murs est de 17 pouces ou 46 centimètres; par le haut de 10 pouces répondant à 27 centimètres.

Pour mieux indiquer toutes les parties de cette construction, on a divisé la moitié de son plan en quatre par-

ties qui indiquent la projection horizontale à différentes hauteurs. Ces parties qui se répètent symétriquement à cause de la régularité de la forme du dôme, suffisent pour en faire connaître toute la disposition. La partie du plan marquée D, est prise à la hauteur du sol de la galerie circulaire pratiquée dans l'épaisseur de l'entablement de l'ordre extérieur.

La naissance de la première coupole dont on vient de parler, est à 18 pouces ou 488 millimètres au-dessus de ce sol. Le numéro 2 du plan et de la coupe indiquent des élégissemens voûtés en arcade, dont le fond sert de base aux parties de la première coupole qui y correspondent. Ce fond, qui n'a que 9 pouces ou 244 millimètres d'épaisseur, forme en plan du côté de la galerie une courbe circulaire opposée à celle de l'intérieur du dôme; les voussoirs qui le composent sont à double coupe, afin de reporter l'effort sur les massifs qui séparent les arcs.

La galerie est voûtée en arc rampant avec des lunettes formées par le prolongement des arcs de décharge au-dessus des plate-bandes qui forment les architraves; comme cette voûte est couverte en dessus en terrasse, la partie qui y répond a été construite en vergelé, parce que c'est l'espèce de pierre qui résiste le mieux à l'humidité dont elle pourrait être pénétrée.

Le numéro 3 indique de petites fenêtres rectangulaires placées à hauteur d'œil pour éclairer cette galerie et faciliter la vue des parties de la ville qui y répondent; 4 indique les dalles de pierre de liais à recouvrement posées à ciment sur l'extrados de la voûte; 5 les grandes pierres ou chevrons qui recouvrent les joints du bout des dalles; 6 le caniveau en pierre qui conduit les eaux

pluviales dans des tuyaux de descente marqués 7; 8 la balustrade de l'ordre extérieur avec un petit trottoir autour; 9 entablement de l'ordre extérieur ; 10 les croisées de l'attique ; 11 la plate-forme intérieure entre la première voûte et ces croisées ; 12 l'escalier par lequel on y arrive ; 13 le petit trottoir pratiqué autour de l'œil de la première coupole ; 14 l'appui avec corniche autour de cet œil.

Dans la partie de plan marqué F, le numéro 15 indique le dessus de la corniche de l'attique et le chêneau autour du dôme pour recevoir les eaux de pluie ; 16 et 17 expriment l'épaisseur en plan de la grande coupole extérieure formant dôme, prise au droit de sa naissance avec les élégissemens en forme de niche pratiqués à l'intérieur et les renforts en forme de côtes à l'extérieur ; 18 indique les petites croisées rectangulaires placées à hauteur d'œil, comme celle de la galerie sous la terrasse, pour jouir de tous les points de vue extérieurs. Cette voûte, dont le diamètre extérieur est de 73 pieds 2 pouces ou 23 mètres 768 millimètres, est construite en pierre de Vergelé ; son épaisseur par le bas au droit des côtés est de 26 pouces ou 70 centimètres, et par le haut de 13 pouces répondant à 35 centimètres. Vers le milieu des élégissemens, cette épaisseur est réduite à moitié. Ces élégissemens forment quatre rangs de niches afin de relier la voûte au-dessus de leur extrados. Leur largeur est double de celle des côtés qui les séparent.

La voûte intermédiaire indiquée dans la coupe par la lettre B et en projection par la partie de plan marquée E, est construite en pierre de Conflans; elle a été faite pour soutenir le poids de la lanterne par laquelle cet édifice a d'abord été terminé, et qu'on a démoli pour y substituer un

piédestal circulaire creux, destiné à recevoir la figure colossale de la Renommée.

Cette voûte, qui est très-surhaussée, a 65 pieds 8 pouces de diamètre ou 21 mètres 53 centimètres, sur 47 pieds de haut ou 15 mètres 267 millimètres. La charge considérable que cette voûte devait porter à son sommet, a déterminé à choisir pour la courbe de son ceintre la chaînette. Afin d'éclairer la partie intérieure de cette voûte, sur laquelle devait être peinte une apothéose dans un ciel lumineux, on a ouvert sa partie inférieure par quatre grandes lunettes de 35 pieds de haut (11 mètres 35 centimètres), sur 29 pieds de largeur (9 mètres 42 centimètres); chacune de ces lunettes indiquées sur le plan et la coupe par le numéro 19, répond à trois des croisées de l'attique qui produisent à l'intérieur une grande lumière.

Il était nécessaire de fortifier les parties inférieures de cette voûte affaiblie par ces grandes lunettes; on les a reliées avec le mur de l'attique par des embrasemens ou jouées marquées 20 dans la coupe, et par des voussures formant balcons indiquées par le numéro 21, qui se raccordent avec les lunettes par des parties circulaires vers le milieu de leur hauteur. Les parties de voûte entre ces lunettes sont pénétrées par les murs circulaires des quatre escaliers communiquant au-dessus des voussures qui contrebutent les lunettes.

A partir des balcons formés par ces voussures, on a établi deux escaliers opposés qui se contrebutent et servent à communiquer à l'espèce de tour érigée sur le sommet de la voûte conoïde. C'est contre cette tour, percée d'arcades par le bas, que se termine la grande coupole formant le galbe extérieur du dôme.

DE L'ART DE BATIR.

Dans l'intérieur est un escalier en vis à jour qui conduit à un balcon circulaire extérieur qui règne autour du piédestal formant l'amortissement du dôme, et à un petit observatoire pratiqué dans l'intérieur de ce piédestal, avec huit fenêtres rectangulaires placées comme les précédentes à hauteur d'œil, par lesquelles on découvre tout l'horizon.

Le sol de cet observatoire est élevé de 227 pieds 8 pouces ou 73 mètres 95 centimètres au-dessus du sol du grand perron de la principale entrée ; le balcon extérieur est à 4 pieds 3 pouces plus bas. Le sol de ce petit observatoire est le point le plus élevé de Paris ; il est à 138 pieds ou 44 mètres 83 centimètres au-dessus de l'appui de la terrasse du grand observatoire, 67 pieds un pouce ou 21 mètres 79 centimètres plus haut que le balcon qui est au bas de la lanterne des invalides, et 102 pieds au-dessus de l'appui de la tour méridionale de Notre-Dame, ou 32 mètres 81 centimètres.

L'appareil et la pose de ces coupoles ainsi que de toutes les voûtes qui en dépendent, ont été exécutés avec le plus grand soin ; avant de poser chaque voussoir, on corrigeait les incorrections qu'ils pouvaient avoir relativement à leur joint de lit inférieur, et on les posait sans avoir égard aux autres joints ou coupes. Les joints montans se rectifiaient à la scie à main en les rapprochant l'un de l'autre. Lorsqu'un rang de voussoirs étoit fini de poser, on faisait un dérasement général pour donner à la coupe supérieure la justesse et la régularité qu'elle devait avoir.

Voûte conoïde.

Nous avons choisi pour exemple une imitation de la coupole intermédiaire du Panthéon français, représentée par les figures 4 et 5. La courbe de son ceintre est formée par la chaînette ainsi que celle des lunettes qui forment les ouvertures inférieures. On a tracé son appareil sur le plan et sur la coupe, en donnant aux rangs de voussoirs une dimension assez grande pour en faire sentir la disposition.

La figure 7 indique un voussoir de la partie supérieure où la voûte est pleine, et la fig. 8 un de ceux qui forment le ceintre des lunettes, et qui se raccordent à crossette avec les joints horizontaux des parties intermédiaires, fig. 6.

Pour l'exécution de cette espèce de voûte, il suffit de la coupe ou projection verticale et du plan ou épure, parce que chaque voussoir s'exécute comme nous l'avons ci-devant expliqué pour la voûte sphérique, page 281, en formant d'abord les parties de cylindre dans lesquels ils sont compris, afin de pouvoir tracer ces voussoirs par le moyen des panneaux ou courbes des joints montants pris sur le profil de la coupe et sur la projection horizontale ou épure.

Les voussoirs formant crossette comme celui de la figure 8, doivent être pris dans des parties de cylindre comprenant leur plus grande hauteur, longueur et largeur. Il faut, outre les panneaux ou courbes de profil et de plan, des panneaux d'intrados et d'extrados faits en matières flexibles, ou plutôt tracer leurs formes avec des courbes et des points relevés de dessus l'épure.

Il est facile de comprendre que cette manière d'opérer convient à toute sorte de conoïde, quelle que soit la courbure

de son ceintre, hyperbolique, parabolique, ou autre courbe ouverte, et même quelle que soit celle de sa base, circulaire, ovale, ou elliptique.

ARTICLE V.

Des panaches, ou grands pendentifs qui soutiennent les dômes.

Les pendentifs sont des parties de voûtes sphériques ou sphéroïdes qui résultent du retranchement de plusieurs portions de ces voûtes par des plans verticaux et horizontaux. On fait usage de pendentifs pour établir un plan circulaire ou elliptique sur un plan carré ou rectangulaire, ou sur un polygone quelconque dans lequel il paraît inscrit. Les dômes qu'on élève au-dessus de la croisée des nefs d'une église sont érigés de cette manière. Lorsque le plan de la croisée est un carré, les faces des arcades qui forment l'ouverture des nefs peuvent être considérées comme des plans verticaux qui retranchent d'une voûte sphérique quatre segmens, et la base de la tour comme un cinquième plan horizontal qui supprime la partie supérieure de la voûte, en sorte qu'il ne reste de cette voûte que quatre triangles sphériques. Mais comme l'effet qui résulte de ces triangles, qui paraissent ne porter que sur une pointe, n'est pas agréable, dans plusieurs édifices de ce genre, les architectes ont formé un pan coupé en ligne droite, comme aux dômes de St.-Pierre de Rome, des Invalides, du Panthéon français et autres. Il résulte de cette disposition

que la face des panaches ou pendentifs n'est plus une partie de voûte sphérique, mais une surface irrégulière dont une moitié est représentée en plan et en élévation par A B C D fig. 1, 2, 5 et 6, que M. Frésier indique sous le nom de surface sphérico-cylindrique terminée par trois arcs de cercle et une ligne droite pour sa base.

Mais il est évident que si, au lieu d'une ligne droite A B, on prenait pour base l'arc de cercle A H décrit du centre du dôme marqué E, le pendentif deviendrait une artie de voûte sphérique régulière qui ne présenterait pas plus de difficulté que les pendentifs des voûtes sphériques inscrites dans un carré ou polygone quelconque, et qui ne produirait pas l'effet désagréable d'une surface gauche et irrégulière, comme on peut le remarquer aux pendentifs du dôme des Invalides. Cette base courbe n'empêcherait pas que la partie des piliers qui y répond ne fut en ligne droite. La différence serait d'autant moins sensible qu'elle se trouve toujours séparée par une corniche, un plinthe ou la saillie d'un socle. Alors toutes les courbes en élévation comprises dans des plans verticaux tendant à l'axe du dôme, seront des arcs de cercles majeurs de la sphère, dont le rayon est A E.

Il faut de plus observer que dans le cas même où l'on voudrait conserver la ligne droite A B, la partie A D G pourrait toujours être un triangle sphérique. Pour la partie A G B C, elle serait aussi formée par des arcs de cercle placés dans des plans verticaux tendant à l'axe dont les rayons seraient différens pour chacun, et dont les centres seraient sur le même plan horizontal où se trouve celui de la partie sphérique, la grandeur des rayons des arcs de la partie mixtiligne augmenterait à mesure qu'ils s'éloigne-

raient de A G, en sorte que le plus grand serait celui de l'arc A C du profil dont le centre est en I.

De l'appareil des pendentifs ; premier moyen par rangs de voussoirs horizontaux.

Cette disposition d'appareil est celle qui convient le mieux pour la solidité, et dont l'exécution est la plus facile. La projection de ces rangs de voussoirs est exprimée en plan par des arcs de cercles concentriques pour les triangles sphériques A G D, fig. 2 et 6, et par des courbes qui iraient en se redressant depuis G A jusqu'à C B.

Pour avoir ces courbes, il faut supposer entre D et C autant d'arcs verticaux qu'on voudra avoir de points pour chaque courbe, et après les avoir réunis en profil fig. 7, en sorte qu'ils aient un point commun B répondant à une perpendiculaire égale à la hauteur verticale dans laquelle le pendentif est compris, on portera les projections en plan de ces arcs en G^1, 1, 2^1, 4^1, D^1, et l'on tirera les cordes $B^1 1^1$, $B^1 2^1$, $B^1 3^1$, $B^1 4^1$, sur le milieu desquelles on élevera des perpendiculaires indéfinies qui couperont l'horizontale B I aux points $5, 6, 7$, qui seront les centres de chacun de ces arcs.

On tirera ensuite des lignes droites horizontales de tous les points de division des voussoirs marqués sur le profil C B, et on portera en plan sur les lignes de projection des arcs les saillies correspondantes à chaque ligne ou joint horizontal. La fig. 4 fait voir la forme des voussoirs de la quatrième assise indiquée par les lettres a, b, c, d, e, etc.

Deuxième moyen par voussoirs appareillés en trompe.

Cette disposition de voussoirs qui vont en s'élargissant par le haut et qui sont renfermés entre des joints montans continus, a fait donner aux pendentifs où elle a été pratiquée, le nom de panaches.

La surface des panaches est supposée formée par des arcs de cercle comme les pendentifs; mais ces arcs, au lieu d'être compris dans des plans qui tendent à l'axe du dôme, sont compris dans des plans qui se réunissent dans l'intérieur de chaque pilier, à une verticale dont la projection est le point K.

Pour que ce genre d'appareil produise un bon effet, il ne faut pas que la division des joints montans soit faite sur l'arc entier C D du plan fig. 6, mais sur la partie C M, afin d'éviter la trop grande maigreur des arêtes du rang de voussoirs qui doit joindre A D.

La partie M D doit faire partie de l'appareil de l'arc joignant A D. Cette partie M D peut être le quart ou le cinquième de l'arc C D : dans ce cas-ci, elle se trouve un peu plus petite que le quart.

Pour tracer la projection de ces joints, on a commencé à diviser C M en neuf parties égales, dont on a donné une pour la moitié de la clé ou rang de voussoirs répondant au milieu du pendentif, et deux de ces parties pour chacun des autres voussoirs : ensuite ayant prolongé A D jusqu'à la rencontre de C B prolongé en K, on a tiré de ces points à ceux de division 1, 2, 3 et 4 des lignes droites qui coupent A B aux points 5, 6, 7, 8, les lignes 1, 5, 2, 6; 3, 7, 4, 8, qui expriment la projection des cordes des arcs qui

doivent former les joints montans des voussoirs. En reportant ces points sur l'élévation fig. 5 indiquée par les mêmes chiffres, on tirera de même les cordes, mais ni celles du plan, ni celles de l'élévation ne donnent leur véritable longueur à cause de leur double obliquité; pour les avoir, il faudra après avoir tiré l'horizontale indéfinie C D fig. 7, lui mener une perpendiculaire O B égale à B C de l'élévation, et porter sur C D les distances C^{t} 1, C^{t} 2, C^{t} 3, C^{t} 4, etc. du plan; ensuite tirer les lignes B C, B 1, B 2, etc. qui seront les cordes des arcs que l'on cherche. On trouvera leurs centres pour les tracer en élevant, sur le milieu de chacune, des perpendiculaires qui couperont l'horizontale B N aux points 9, 10, etc. qui seront les centres des arcs correspondans à chacune de ces cordes. Ayant ensuite prolongé les lignes 17, 18, 19, etc., etc. des joints horizontaux de chaque voussoir en élévation, de manière qu'elles coupent les arcs que l'on vient de tracer, ces intersections serviront à trouver les projections en plan des joints horizontaux, en portant leur distance de la ligne O B sur les lignes 1, 5; 2, 6; 3, 7; et 4, 8 du plan, à partir de la ligne A B. Ainsi pour le joint P 21 du profil fig. 7, on portera P a sur le plan de B en g ; P b de 5 en i ; P c de 6 en m, et P d de 7 en o: par les points g, i, m, o, on tracera une courbe qui sera la projection des joints situés sur la ligne P 21.

La projection en plan de ces joints et leur intersection avec ceux représentés par les lignes 1, 5; 2, 6; 3, 7; 4, 8, fournissent un moyen facile de tracer le raccourci des joints montans dans l'élévation fig. 5, en portant les distances de ces intersections depuis la ligne B C du plan sur les lignes droites qui indiquent les joints horizontaux de cette élévation depuis la verticale B^{t} C^{t}.

La figure 3 exprime le développement des arcs dont la projection en plan fig. 2 est indiquée par les lignes droites 9, 10; 11, 12; 13; 14; 15, 16; 17, 18; 19, 20 et A G qui tendent au centre de la sphère dont le triangle D A G fait partie. Ces arcs servent à former des courbes pour la régularité du ragrement et pour tracer les pierres. Il faut remarquer que ces arcs qui représentent des sections faites par des plans verticaux qui se croisent à l'axe, sont tous des parties des grands cercles de la sphère, et ont le même rayon.

Pour faire tailler les voussoirs de ces pendentifs, il ne faut pour l'une et l'autre manière que des cerces faites d'après les courbes développées des joints horizontaux et verticaux. La fig. 4 fait voir la forme d'une assise appareillée par rangs horizontaux, et la fig. 8 un voussoir de la partie appareillée en trompe.

On ne peut s'empêcher d'observer que cette seconde manière est sujette à plus de difficultés, et qu'elle a encore le désavantage d'occasionner une très-grande poussée contre les arcs.

ARTICLE VI.

Voûte d'arête annulaire ou en plan circulaire.

CETTE espèce de voûte, dont une partie est représentée par les fig. 1, 2, 3 et 4 planche LXI, est composée de deux berceaux de différente nature qui se croisent. Le principal A H D E, compris entre deux murs circulaires concentriques, est appelé voûte annulaire. Cette voûte

est traversée par une espèce de berceau conique irrégulier I G Q S formant lunettes, qui a dans toute sa longueur la même hauteur de ceintre que la voûte annulaire, mais dont la largeur va en augmentant, à cause de la tendance, des lignes qui les renferment, au centre des circonférences des murs de la voûte annulaire. Comme les ceintres surhaussés ne produisent jamais un bon effet, on a pris pour ceintre primitif le quart de cercle M S fig. 4, qui a pour rayon la plus petite largeur Q S; il en résulte que la courbure, à partir de cette ligne, est formée par des quarts d'ellipses différentes dont le demi-grand axe va en augmentant depuis Q S jusqu'à I G, tandis que le demi-petit axe reste le même. Les arêtes C B, C F des lunettes, formées par le croisement des berceaux, sont à double courbure.

Le père Dérand est le premier qui ait parlé de cette espèce de voûte; mais la méthode qu'il donne pour en tracer l'épure n'est pas juste. Il indique la projection en plan des arêtes des lunettes par des arcs de cercle qu'il fait passer par le point du milieu C et les angles des pied-droits B et F, tandis que cette projection est une courbe particulière qui ne peut être déterminée que par l'intersection des joints correspondans des berceaux qui se croisent. M. Delarue a adopté cette méthode qu'il a cherché à rectifier. La faute de ces auteurs est d'avoir voulu déterminer la réunion des joints horizontaux par le moyen des arêtes, au lieu que c'est la rencontre de ces joints qui doit déterminer ces arêtes. M. Frézier a relevé cette erreur dans le troisième tome de son traité de la coupe des pierres, page 245 et 246, en adoptant le moyen de M. Delarue rectifié.

Il n'y a de difficile dans cette espèce de voûte que les voussoirs formant les arêtes des lunettes. Le meilleur moyen, pour opérer avec précision, est celui que nous avons ci-devant indiqué pour les voûtes d'arêtes irrégulières et exagones, pages 247 et 250, et pour les voûtes sphériques, pag. 281, 284. C'est-à-dire qu'après avoir tracé en plan la projection des voussoirs formant les arêtiers, tels que 1, f, 6; 2, g, 5; 3, h, 4; on en levera les panneaux à l'aide desquels on fera tailler des prismes à base mixtiligne. Sur les faces droites de ce solide, tels que 2, 7 et 5, 8, on appliquera d'autres panneaux k, b, c, l et $b^{\text{.}}$, $c^{\text{.}}$, V, $l^{\text{.}}$ pris sur les ceintres exprimés par les figures 2 et 3. Ces deux espèces de panneaux suffisent pour développer toutes les faces de ces voussoirs, ainsi qu'on le voit par les fig. 7 et 8.

Nous observerons seulement que pour former régulièrement les parties de surfaces creuses, il faut se servir d'une règle droite pour le côté 2, g, f, 7, et de règles plus ou moins courbes en plan, mais droites en dessous pour l'autre côté g, f, 5, 8, telles que f, 8, et g, 5; et de petites cerces taillées d'après les parties de ceintre b, c et $b^{\text{.}}$, $c^{\text{.}}$ fig. 2 et 3.

ARTICLE VII.

Trompe en tour ronde, érigée sur un mur droit.

CETTE espèce de trompe n'a aucun rapport avec celles dont il a été ci-devant question; on peut la considérer comme une voussure qui soutient une tour ronde. La

plus grande saillie que l'on puisse donner à la partie de tour qu'elle soutient, ne doit pas être plus grande que les deux tiers du rayon de sa courbure extérieure, et il faut que le ceintre de la voussure ait plus de hauteur que de saillie : quant à la courbure du ceintre de cette voussure, elle dépend de celle que l'on prend pour ceintre primitif. Nous avons choisi pour ce ceintre un demi-cercle représenté en élévation par la figure 9. Pour trouver la courbe de la voussure, nous avons considéré le ceintre primitif comme la base d'un demi-cylindre horizontal qui en rencontre un autre plus grand, posé verticalement, et qui représente la tour. La courbe formée par la rencontre de ces deux cylindres, nous a indiqué celle que doit former l'arête de la tour qui est aussi celle de l'arête de la voussure.

Cette courbe étant symétrique et à double courbure, si l'on imagine des lignes droites tirées de tous les points d'une moitié à l'autre, elles indiqueront la surface de la voussure qui soutient la tour. On aura le profil de cette voussure en tirant des points de division a, b, c du ceintre primitif des parallèles à la verticale sur le plan fig. 10, et d'autres horizontales a, a^{II}; b, b^{II}; c, c^{II} sur le profil fig. 11, pour avoir les hauteurs et les saillies; on portera ensuite les distances 1, c^{I}; 2, b^{I}; 3, a^{I} du plan, en C^{II}, 1; C^{II}, 2; C^{II}, 3 du profil; par ces points, on élevera des perpendiculaires qui couperont, aux points a^{II}, b^{II}, c^{II}, les parallèles tirées de l'élévation. Ces points d'intersection indiqueront la courbe du profil de la voussure, qu'on aura avec d'autant plus d'exactitude qu'on aura multiplié davantage les points de division. Ainsi cette courbe ne peut pas être à volonté, comme l'ont prétendu plusieurs auteurs, un arc de cercle, une partie d'ellipse, d'hyperbole ou de para-

bole; c'est une courbe mécanique qui est le résultat nécessaire de la rencontre de deux surfaces courbes de cylindre. Cette courbe est celle que M. Frézier désigne sous le nom de cycloïmbre, tome 1, page 76.

Pour tracer les voussoirs qui forment cette trompe, il faut commencer par faire tailler pour chacun la plus grande face qu'il doit avoir : ainsi, pour le second voussoir, que nous supposons former l'épaisseur du mur, on commencera par indiquer sur l'élévation et le plan, la masse carrée 1, 2, 3, o fig. 9, et 4, 5, 6, 7 fig. 10 dans laquelle il doit être compris ; on levera le panneau m, i, o, n, k, p fig. 9 exprimant le contour qu'il doit former sur la face droite du mur indiqué en plan par G H, et le panneau 4, 8, b, B', 9, 5 de sa projection en plan fig. 10. Ayant fait tailler les deux surfaces droites et à angle droit, correspondantes, l'une à la ligne 4, 5 du plan, et l'autre à celle 1, o de l'élévation, on appliquera sur la première le panneau m, i, o, n, k, p, et le panneau 4, 8, B', 9, 5 sur la seconde, pour y tracer leur contour. Après avoir fait tailler les joints droits m, i et n, k, on y appliquera les parties du panneau de joint k^{I}, c^{II}, f^{II} et i^{II}, b^{II}, e^{II} fig. 13 qui y répondent, pour y tracer leur contour, d'après lesquels, et celui tracé sur le lit supérieur i, o, on abattra la pierre pour former la surface convexe de la partie répondant à la tour qui doit être d'équerre avec le lit de dessus ; on formera la surface m, b, n, c avec une courbe découpée d'après le profil fig. 11, posée toujours verticalement ou d'à-plomb, comme l'indiquent les lignes $b\,s$, $t\,v$, $c\,x$. Quant au joint courbe m, n, il doit être creusé perpendiculairement au parement intérieur du mur qui est représenté par la première surface droite.

La figure 14 indique ce voussoir développé. Quant au développement fig. 12, comme il ne pourroit être appliqué que sur la surface déjà faite de la voussure, on peut s'en dispenser.

La méthode que nous venons d'indiquer pourra paraître à ceux qui sont peu exercés dans l'appareil, exiger beaucoup de perte de pierre ; mais il faut faire attention que nous n'indiquons que deux surfaces préliminaires qui doivent servir, et qu'il n'est pas nécessaire, à cause des panneaux dont nous avons fait usage, que la pierre porte toute la partie indiquée en plan par b', B', 9, 7, il suffit qu'elle puisse porter les points b', c'. Il en est de même de la partie triangulaire i, m, i de l'élévation.

ARTICLE VIII.

Vis Saint-Gilles ronde.

CETTE vis est une espèce de voûte annulaire rampante, disposée pour soutenir les marches d'un escalier tournant autour d'un noyau plein ou évidé. Le nom par lequel on la désigne, lui vient de ce que la première voûte de ce genre, exécutée en pierre de taille, a été faite au prieuré de Saint-Gilles, à quatre lieues de Nîmes, département du Gard.

Le trait de cette voûte passe pour un des plus difficiles de la coupe des pierres, parce que toutes les surfaces des voussoirs sont gauches et les arêtes à double courbure.

On a représenté dans la planche LXII le plan, l'élévation et les développemens de cette voûte. Dans le plan

fig. 2, on suppose le noyau vide. A, a, b, c, d, e, f, E est le ceintre primitif du berceau tournant, selon une rampe déterminée par la largeur des marches dont les hauteurs sont toutes égales ; mais comme ces marches tendent au centre des murs circulaires, entre lesquels elles sont comprises, leur largeur, qui va en diminuant, donne une pente différente à chaque point de leur longueur ; c'est ce qui produit le gauche des joints et des douelles, et la double courbure des arêtes qui rendent l'exécution de cette espèce de voûte très-difficile.

Il faut cependant remarquer que la voûte, en tournant autour du noyau, ne change pas la forme de son ceintre ni de ses coupes, en sorte que toutes les sections verticales tendantes au même point que les marches sont semblables au ceintre primitif, ce qui fournit, pour son exécution, un moyen plus sûr et moins compliqué que ceux qu'on trouve dans les différens auteurs de la coupe des pierres. Ce moyen consiste à former d'abord la partie de cylindre creux, tel que a', x, m', y fig. 6, dans laquelle chaque voussoir est compris, d'après sa projection en plan m^{I}, m^{II}, n^{I}, n^{II} fig. 5, afin de tracer, sur leurs surfaces courbes, les arêtes rampantes qu'elles doivent former, d'après les hauteurs et les largeurs correspondantes des parties de marches auxquelles elles répondent.

Dans les escaliers réguliers, comme celui dont il est question, les marches étant diviséesé galement donnent pour le développement des cercles concentriques tels que b, d, b, fig. 2, des lignes droites plus ou moins inclinées, qui peuvent se tracer sur les surfaces courbes auxquelles elles répondent, avec des règles pliantes, comme on le voit fig. 6.

DE L'ART DE BATIR.

Cette opération faite pour les arêtes $m^{\text{\i}}$, $m^{\text{\ii}}$; $n^{\text{\i}}$, $n^{\text{\ii}}$ du voussoir qui comprennent sa plus grande épaisseur, on fera découper la partie rampante qu'elles indiquent, comprenant le voussoir avec les saillies des coupes ; on formera les douelles plates d'extrados et d'intrados qui ne seront que de préparation. Pour finir de tracer le voussoir, on appliquera sur chaque bout coupé verticalement la partie du panneau m, c, d, n du ceintre primitif fig. 1 et 2 qui lui répond. La courbe d'intrados et les coupes étant tracées, on menera sur la douelle d'intrados deux parallèles aux arêtes courbes de la douelle provisoire ; ensuite pour former ces coupes, on abattra la pierre en dehors des lignes tracées, en appliquant la règle toujours verticalement d'une courbe à l'autre, et on creusera la douelle d'intrados d'après les courbes tracées sur les deux bouts, et par le moyen d'une cerce découpée sur cette courbe, il faudra avoir soin de la poser toujours perpendiculairement aux deux courbes des arêtes qui la terminent. Enfin, on terminera ce voussoir en coupant les deux bouts $n^{\text{\i}}$, 3 et b, 4 d'équerre à la douelle plate d'extrados, afin d'éviter les angles aigus et obtus qui en résulteraient si on laissait ces joints à-plomb, comme ils sont indiqués dans plusieurs auteurs, contre le principe général de la coupe des pierres.

Autre méthode.

Comme on pourrait trouver que le moyen que nous venons d'indiquer produit un trop grand déchet de pierre, on pourra l'éviter par la méthode suivante, qui se rapproche plus de celle des auteurs.

On commencera par faire la projection horizontale $m^{\text{\i}}$,

m'', n', n'' du voussoir X qu'il s'agit d'exécuter, représenté par la fig. 5; on en fera l'élévation géométrale fig. 6, afin de trouver la tranche de cylindre oblique dans laquelle il peut être compris, désignée par les lignes m^i, n'' et b, a'' représentant deux plans parallèles qui passent par les points m^i, n'' les plus élevés, et a'', b qui sont les plus bas du voussoir supposé en place; on cherchera le rallongement des courbes que donneraient ces sections.

Ainsi, pour avoir la courbe intérieure que produit cette section, on divisera la corde n^i, n'' de l'arc exprimé dans la projection horizontale fig. 5 en parties égales, par lesquelles on élevera des ordonnées jusqu'à la courbe; on divisera ensuite la corde inclinée n^3, n^4 en même nombre de parties égales, par lesquelles on lui élevera d'autres perpendiculaires, et on portera sur chacune la grandeur de celle qui lui correspond dans le plan horizontal.

Cette opération étant faite, pour les deux courbes, donnera le panneau m^3, m^4, n^3, n^4 pour tracer la tranche de cylindre oblique dans laquelle doit être compris le voussoir, et qui pourra être formée avec une pierre dont l'épaisseur serait égale à la distance comprise entre les obliques m^i, m'' et b^i, a'', $p\,r$ et $q\,s$. Cette pierre doit avoir un parement droit d'équerre aux deux surfaces parallèles, répondant à la corde n^i, n'' de la courbe intérieure, afin d'y tracer d'après l'élévation les lignes verticales $n^i\,b^i$ et $n''\,b''$ qui doivent servir à fixer la position du panneau m^3, m^4, n^3, n^4 avec lequel on doit tracer les contours du dessus et du dessous pour former la tranche oblique de cylindre dans laquelle se trouve compris le voussoir.

Cette tranche étant faite, on tracera sur les surfaces courbes intérieure et extérieure les lignes de rampe en

raison des hauteurs 5, 6, n'', 7, et des largeurs n', 6; 5, 7 des parties de marches auxquelles elles correspondent, en opérant comme nous l'avons indiqué par la méthode précédente, tant pour ces rampes que pour les coupes et les extrémités des voussoirs qui doivent être perpendiculaires aux lignes de rampe.

OBSERVATION.

Tous les auteurs, qui ont donné le trait de cette espèce de voûte, ont pratiqué les premiers rangs des voussoirs au-dessus des naissances, dans des assises horizontales, d'où il résulte des joints qui viennent couper obliquement la douelle et former des angles extrêmement aigus, qui présentent un effet aussi désagréable que peu solide. Nous avons cherché à éviter cet inconvénient, en faisant porter à chaque voussoir une espèce de crossette à angle droit indiquée par les chiffres 3, 4, 5, pour se raccorder avec les pierres des assises horizontales auxquelles ils répondent, comme on le voit représenté à la figure 1re.

Il se trouve peu d'occasions où l'on ait besoin d'exécuter ces sortes de voûtes, surtout pour des escaliers, parce que, comme nous le ferons voir ci-après, on peut faire porter aux marches des coupes à recouvrement qui en forment de véritables voûtes qui n'ont pas besoin d'être soutenues,

ARTICLE IX.

Vis Saint-Gilles sur un plan carré.

CETTE voûte, représentée par les figures 1, 2, et 3 de la planche LXIII, paraît avoir été ainsi nommée, parce qu'elle correspond à des marches qui tendent toutes à un même point, comme dans la vis St.-Gilles ronde. C'est un composé de voûtes d'arête et d'arc de cloître gauches et rampantes dont l'exécution présente encore plus de difficultés et d'inconvéniens que la précédente. Il n'y a que les ceintres répondant aux arêtes des marches perpendiculaires aux milieux des faces qui puissent être droits, tous les autres sont obliques, et forment des ellipses plus ou moins allongées en raison des marches auxquelles ils répondent.

Le plan de cette voûte étant régulier, on s'est contenté de faire la moitié de sa projection horizontale A B C D fig. 1; l'autre étant tout-à-fait semblable n'aurait présenté qu'une répétition inutile à notre objet. On a choisi pour ceintre primitif une demi-circonférence de cercle I K L élevée perpendiculairement sur I L comme diamètre. C'est sur cette demi-circonférence qu'on a fait la division des voussoirs indiquée par les points a, b, c, d, e, f par lesquels on a tiré des parallèles aux faces B C et F G du mur et du noyau jusqu'à la rencontre des diagonales F B et G C. Il faut observer que ces lignes qui indiquent la projection des rangs de voussoirs, formeraient dans la projection en plan de la voûte entière des carrés inscrits les

uns dans les autres, comme l'épure d'une voûte d'arc de cloître.

Les deux moitiés du ceintre primitif sont représentées dans la coupe fig. 2 avec l'épaisseur de la voûte extradossée en ligne droite, dans le sens de la direction des marches qu'elle doit soutenir. Cette figure présente une coupe de la partie de voûte rampante formant arc de cloître le long du mur B C et de la partie en retour C D, avec la projection des joints correspondants à ceux indiqués en plan par aa, bb, cc.

La fig. 3 présente la moitié de la coupe du côté du noyau, formant voûte d'arête avec les pentes des joints correspondans à ceux du plan ff, ee, dd.

Avant d'indiquer les moyens de tracer les pierres pour former les voussoirs, d'après ces différentes projections, il est à propos de rappeler quelques-uns des principes que nous avons expliqué au commencement de ce livre.

1°. Les arêtes et les surfaces des corps solides ne peuvent être représentées, dans toute leur étendue, que sur le plan dans lequel elles pourraient être comprises, ou sur un plan parallèle.

2°. Une projection quelconque peut être considérée comme la réunion sur un même plan de toutes les parties qui peuvent être projettées sur ce plan par des perpendiculaires, abstraction faite de leurs distances entr'elles et à ce plan.

3°. Ce moyen de faire abstraction des distances perpendiculaires au plan de projection, fait qu'on peut rassembler toutes les longueurs, les largeurs et les hauteurs sur des lignes qui sont censées représenter les profils des plans des projections horizontales et verticales.

La projection horizontale fig. 1 ne peut exprimer, dans toute leur étendue, que les lignes et les surfaces comprises dans des plans qui lui sont parallèles.

De même les profils coupes, ou sections représentées par les fig. 2, 3 ne donnent les dimensions exactes que des lignes ou surfaces comprises dans des plans verticaux qui leur sont parallèles.

D'après ce qui vient d'être dit, il sera facile de faire l'application de la méthode précédente pour tracer avec précision les voussoirs de l'espèce de voûte dont il s'agit, qui doivent avoir toutes leurs surfaces gauches. Cette méthode diffère peu de celle indiquée par M. Frézier, au troisième tome de son Traité de la coupe des pierres, page 220.

On commencera par indiquer, sur les projections en plan et en élévation, le voussoir que l'on veut exécuter, afin de lever les panneaux qui comprennent ses plus grandes dimensions en longueur, largeur et hauteur, ayant ensuite fait tailler un prisme qui ait pour base le panneau de sa projection en plan. Sur les surfaces verticales de ce prisme, on tracera avec des panneaux levés sur les projections correspondantes, les lignes droites ou courbes pour développer les surfaces qui doivent déterminer sa forme.

Tous les auteurs de la coupe des pierres qui ont donné le trait de cette espèce de voûte, font les joints de tête des voussoirs de chaque rang, selon la direction des marches, d'où il résulte des angles aigus en plan et en élévation qui sont contraires à la solidité.

Cette disposition vicieuse ne peut avoir pour objet qu'une plus grande facilité pour le développement des voussoirs; cependant, puisqu'on est obligé, à cause de

l'inégalité des marches, de chercher le rallongement de chaque courbe qui répond aux sections verticales faites selon la direction de ces marches, il ne sera pas plus difficile de chercher la courbe produite par des sections perpendiculaires à l'axe de chaque partie de berceau. Il n'y a de différence qu'en ce que les courbes qui répondent à la direction des marches, sont des ceintres surbaissés dont les naissances sont de niveau, tandis que celles qui résultent des sections perpendiculaires à l'axe, sont des arcs rampants.

Pour tracer la partie d'arc rampant que doit former le joint gh fig. 1 et 2, il faut diviser les arcs ab des ceintres primitifs fig. 2 d'où elle dérive en parties égales, et mener par les points de division des lignes qui coupent la ligne gh, qu'on peut regarder comme le profil d'un plan vertical passant par ce joint. Ces intersections donneront les hauteurs qui, à partir du point h, doivent répondre aux saillies données en plan fig. 1 par les parallèles tirées des points de division de l'arc primitif ab, sur la projection du même joint indiqué en plan par gh où cette ligne représente, comme gh de la coupe, la projection du plan vertical qui forme ce joint.

Pour tracer la courbe, qui répond à gh du plan, il faut porter sur les parallèles qui indiquent les saillies, les hauteurs $h\,3$, $h\,4$ et gh du joint gh en élévation fig. 2 de $3'$ en $3''$, de $4'$ en $4''$ et de g en g' du plan fig. 1, et tracer avec une règle pliante par les points h, 3, 4 g' une courbe qui exprimera la partie d'arc rampant du joint indiqué par hg sur le plan et l'élévation fig. 1 et 2. On opérera de même pour trouver les courbes qui répondent aux autres joints. Il faut remarquer que celles qui répondent

perpendiculairement aux milieux des faces des murs et du noyau sont des portions du ceintre primitif. Quant aux ceintres qui répondent à la direction des marches, ce sont des moitiés d'ellipses dont le petit demi-axe indiquant la hauteur du ceintre est toujours le même, tandis que le grand axe qui est de niveau se trouve représenté par la ligne tendante au centre à laquelle il répond. Ces ellipses qui se tracent facilement par le moyen des foyers, servent à former des courbes pour le ragrément lorsque la voûte est achevée de poser.

Les fig. 4 et 5 indiquent la manière de tracer le second voussoir d'arètier. La première exprime la projection horizontale M qui doit servir de panneau de base pour tailler le prisme dans lequel est compris ce voussoir. L'autre présente l'élévation du prisme vu sur l'angle, dans lequel on a développé le voussoir par le moyen des panneaux de joints B et C placés à droite et gauche, où ils sont représentés dans toute leur étendue.

Les figures 6 et 7 expriment les projections horizontale et verticale du voussoir formant la clef de l'arètier indiquée par N dans le plan fig. 1.

Cette projection répétée par la fig. 6 donne le panneau de la base du prisme dans lequel cette clef est comprise. La figure 7 représente sa projection verticale vue sur l'angle, afin de faire paraître les joints sur lesquels doivent être appliqués les panneaux E et F représentés dans toute leur étendue.

Enfin les figures 8 et 9 expriment les projections horizontales et verticales du second arètier du côté du noyau, formant voûte d'arête, dont la projection est indiquée par la lettre O dans le plan fig. 1 et rapportée à la fig. 8, afin de

servir de panneau pour la base du prisme dans lequel est compris ce voussoir. H, I sont les panneaux de joints développés.

Les projections horizontales et verticales ont été faites d'après les principes que nous avons ci-devant expliqué, en rapportant toutes les longueurs et largeurs à un seul plan horizontal, et les hauteurs à un même plan vertical.

Quant aux panneaux de joints exprimés en plan et en élévation par les lignes droites gh, on a rapporté toutes les largeurs et hauteurs sur ces lignes.

Ainsi, pour le second voussoir représenté par la fig. 5, on a commencé à élever de tous les points des lignes pg et $g^{\text{t}} p^{\text{t}}$ du plan fig. 4 des perpendiculaires indéfinies, et une du point b sur laquelle on a pris un point a pour représenter l'angle rentrant inférieur de ce voussoir. Ayant ensuite porté en dessus en r, et en dessous en k, la mesure de la pente des parties montantes et descendantes, on a mené par les deux points r et k des horizontales qui déterminent les points h et h^{t} de l'élévation, par leur intersection avec les perpendiculaires élevées des points correspondans du plan et indiqués par les mêmes lettres. On a ensuite tiré la ligne inclinée $h\,a\,h^{\text{t}}$ pour représenter l'arête apparente des joints inférieurs du voussoir.

Pour avoir le contour de la branche descendante de ce voussoir depuis le point a, on a pris les hauteurs h, 2, 3, 4, g, n indiquées sur le joint d'à-plomb gh du ceintre fig. 2, on les a porté sur les perpendiculaires élevées des points correspondans de la fig. 4, à partir de l'horizontale du bas passant par le point h.

Pour la branche montante, on a pris les hauteurs sur le

joint d'à-plomb $g^{\text{r}} h^{\text{r}}$ du ceintre du bas même figure, qui se trouvent semblables à celles indiquées au joint $g''h''$ de la fig. 3 indiquées par les lettres h'', 8, 9, $g''n''$ qu'on a porté de même sur les perpendiculaires élevées de la fig. 4, à partir de l'horizontale du haut passant par les points r, h^{r}.

On trouve les divisions sur les lignes à-plomb gh et $g^{\text{r}}h^{\text{r}}$ qui désignent les joints en tirant des arêtes 7, a, b, 12 du profil du second voussoir du ceintre d'arètièr du bas, à celles de son correspondant du ceintre du haut 2, a, b, 6 des lignes qui coupent les projections verticales de ces joints. Cette opération est fondée sur ce que dans le plan fig. 1, les arêtes des rangs de voussoirs forment des lignes droites qui vont du ceintre de la diagonale B F à celui de la diagonale G C.

Il faut remarquer que les ceintres rallongés de ces diagonales se trouvent représentés dans l'élévation par les demi-circonférences de cercle, parce que le plan de projection sur lequel ils sont exprimés est parallèle aux plans des demi-cercles dont ils proviennent, et qui forment le ceintre primitif des berceaux rampants.

On peut en dire autant des autres voussoirs. Pour en faciliter l'intelligence, on a indiqué par les mêmes chiffres et les mêmes lettres toutes les parties qui se correspondent dans les différentes figures qui servent à leur développement.

Pour bien entendre cette pièce de trait, qui est une des plus difficiles de la coupe des pierres, il est à-propos d'en faire le modèle divisé en voussoirs, afin de connaître toutes les difficultés qu'elle présente et les moyens d'éviter les inconvéniens qui en résultent. Par exemple,

il faut que les voussoirs d'arètier qui forment les angles des murs, tel que le second représenté par la figure 5, forment dans l'intérieur de petites surfaces carrées de niveau déterminées par le prolongement des arêtes intérieures des coupes, à partir du point de l'angle où elles se rencontrent; ces carrés sont indiqués dans la figure 4 par s, t, v, k pour le lit de dessous, et par x, y, z, k pour celui de dessus, afin d'éviter le gauche des joints de lits rampants formant tas de charge, et de donner plus de stabilité à ces angles ; c'est aussi pour cette raison que nous avons indiqué une partie de niveau aux premiers voussoirs indiqués par $k\, l$ fig. 2.

L'usage des vis Saint-Gilles carrées est encore plus rare que celui des vis Saint-Gilles rondes, parce que l'exécution de cette espèce de voûte, qui est très-difficile et dispendieuse, ne présente ni bon effet, ni utilité. Les marches qui portent coupe peuvent se soutenir sans ce moyen, et offrent en dessous une superficie plus régulière et moins désagréable. On peut ajouter que la disposition de ces marches, qui tendent à un même centre, est moins commode dans un carré que dans un cercle, et qu'elle devient même dangereuse aux angles du noyau où les marches se resserrent davantage.

ARTICLE X.

Grand escalier à repos, soutenu par des voussures rampantes et par des trompes dans les angles, ou par des parties de voûte en arc de cloître.

CES escaliers présentent un aspect de grandeur et de solidité qui convient aux grands édifices dont les rez-de-chaussées sont fort élevés, et dont les marches doivent avoir une longueur considérable.

Pour que ces escaliers produisent un bon effet, il faut que la cage, c'est-à-dire l'emplacement qu'il doit occuper, forme un rectangle dont la longueur soit un peu plus grande que la largeur et que la première rampe, qui doit être supportée par un mur d'échiffre, s'élève à une hauteur assez grande pour qu'on puisse passer dessous, et que celle en retour ne paraisse pas trop basse.

On a représenté à la planche LXI Vles plans, coupes et détails d'un escalier de ce genre. Les fig. 1, 2 et 6, 7, font voir qu'il peut être voûté de deux manières différentes, c'est-à-dire par des voussures qui se raccordent avec des trompes, ou des parties de voûte d'arc de cloître.

Première manière suivie par le père Derand, Delarue et Frézier.

Soit A B C D la moitié de l'espace carré dans lequel doit être pratiqué l'escalier; on commencera à tracer les parallèles E H, I M, N P, à une distance égale à la largeur qu'on veut donner aux marches. Ces lignes en se croisant formeront deux carrés A E F N, I K B P, et un

rectangle E F I K. Il est évident que dans le plan entier il doit se trouver un carré à chaque angle qui indiqueront les paliers, et quatre rectangles semblables à E F I K pour les rampes. Le vide du milieu sera exprimé par un grand carré ou un rectangle, dont F H K N indique la moitié, de même que N F C H et K M P D indiquent des moitiés de rampes montantes et descendantes. Si l'on veut soutenir les paliers par des trompes, elles peuvent être droites, comme celle représentée par les fig. 3 et 4 de la planche LIV, dont l'explication se trouve aux pages 268 et suivantes.

Pour en faire la projection, on tirera la diagonale I P, sur laquelle ayant décrit un demi-cercle ou une demi-ellipse pour le ceintre primitif de la trompe, on fera la division des voussoirs qu'on renverra sur le diamètre I P, et on mènera une parallèle mn à I P pour indiquer le trompillon; ensuite, on tirera du point B, à tous les points du diamètre a, b, c, d, e, f, h, des lignes qu'on prolongera jusqu'à la rencontre des côtés K I, K P; ces lignes seront les projections en plan des joints de la trompe.

REMARQUE.

Le cône à base circulaire ou elliptique qui forme cette trompe étant coupé par deux plans verticaux K I, K P, parallèles à ses côtés, il doit en résulter, comme nous l'avons déjà expliqué à la page 269, que la section de ces plans est une parabole, et que c'est cette courbe qui doit former le profil des voussures au droit des lignes K I, K P, qui indiquent leur réunion, et non pas un arc de cercle, comme le père Derand et Delarue l'ont in-

diqué. C'est encore une des fautes de ces auteurs, qui a été relevée par Frezier, tome III, page 233.

Ces auteurs, et Frezier même, au lieu de former les voussures sous les rampes en demi-berceau, dont les rangs de voussoirs soient en ligne droite, comme nous le proposons, les disposent selon des lignes dont la courbure augmente à mesure que ces rangs s'élèvent au-dessus de la naissance de la voussure qui est en ligne droite en sorte que le dernier rang forme un arc en élévation; mais ce moyen, qui produit une surface irrégulière et gauche, dont les joints, à double courbure, sont difficiles à raccorder, nous paraît inutile, parce qu'une plate-bande rampante a toute la solidité nécessaire, à cause de l'inclinaison de ses joints qui donnent une plus grande saillie de coupe, que tous les arcs qu'on pourrait leur substituer, sans avoir l'inconvénient des angles aigus à l'extrados.

Ceux qui auraient la crainte mal fondée que les joints sans coupe ne se soutiennent pas, peuvent leur faire porter crossette ou y placer des goujons; mais nous croyons ce moyen surabondant, parce que les voussoirs qui forment cette bordure en plate-bande sont maintenus en place par la coupe supérieure du rang de voussoirs sur lequel ils posent en partie, et par la buttée des trompes des angles.

La manière de tracer les voussoirs des trompes et des voussures ne diffère pas de celle que nous avons ci-devant expliqué pour les descentes droites et les trompes, pages 235, 236 et suivantes.

Mais il faut observer que dans l'escalier dont il s'agit, les trompes des angles, au lieu d'être formées par des cônes à base circulaire, qui donnent aux voussures

plus d'élévation que de saillie, ont été formées par des cônes à base elliptique qui donnent pour les voussures une élévation égale à la saillie.

On voit cependant par la fig. 2, que les courbes paraboliques CH, MD que donnent ces cônes, sont encore plus relevées qu'un arc de 60 degrés, ce qui donne une coupe suffisante pour recevoir le rang de voussoirs formant bordure en plate-bande.

Quant aux voussoirs qui forment la réunion de ces deux espèces de voûtes, il faut, après avoir tracé leur projection en plan et sur les coupes ou profils d'élévation pour indiquer leur plus grande saillie et leur plus grande hauteur, faire tailler des prismes sur les faces desquels on appliquera les panneaux levés sur les projections verticales qui y répondent, ainsi qu'on le voit indiqué par la fig. 5 faite sur une échelle double, et par les lettres des projections qui y répondent.

Il en est de même des parties de voûte d'arc de cloître qu'on peut substituer aux trompes; on observe seulement que cette dernière disposition ne présente ni un si bon effet, ni autant de solidité que les trompes, à cause de l'angle vicieux que forment les parties de voussures, horizontales sous les paliers avec celles qui sont rampantes.

La figure 4 indique les ellipses qui passent par les extrémités supérieures des joints de la trompe, et qui déterminent leur élévation : elles ont été tracées par des sections décrites de leurs foyers ; pour trouver les demi-grands axes de chaque quart d'ellipse, on a tiré sur la projection en plan fig. 1, des parallèles à IP, par les extrémités I, 1, 2, 3, 4 et K des joints. Pour les demi-petits axes correspondans, on a porté sur le profil fig. 3, les distances

Bi, B5, B6, B7, B8, B9 et BK. On a levé ensuite, de chacun de ces points, des perpendiculaires jusqu'à la rencontre de la ligne BK, qui représente le profil du cône dans le milieu, et on a fait la hauteur Kk égale à la largeur IK des rampes.

Deuxième manière.

La fig. 7 représente l'élévation et partie de la coupe de l'escalier voûté de la seconde manière, c'est-à-dire avec des parties de voûte d'arc de cloître sous les paliers, dont les naissances sont de niveau.

La projection en plan de cet appareil est représentée par la fig. 6. On a choisi pour le ceintre des voussures des parties d'ellipse ; pour les tracer, on a d'abord sur N A prolongé, comme diamètre décrit, un arc de cercle A G fig. 9, dont la demi-corde G N est double de N A égale à la largeur de la rampe I H, et on a divisé la demi-corde N G en 7 parties égales par lesquelles on a mené des ordonnées parallèles à N A. Ayant ensuite tiré les lignes A'N', N'G', fig. 8, qui forment un angle droit, toutes deux égales à N A de la fig. 9, on a divisé N'G' en même nombre de parties que N G, et après avoir tiré des parallèles à A'N', on a porté la longueur des ordonnées de la fig. 9 sur les correspondantes de la fig. 8, par le moyen desquelles on a tracé la partie d'ellipse qui répond à l'arc de cercle G A, afin d'avoir des coupes plus inclinées.

La figure 10 indique la forme du voussoir de l'angle supérieur I fig. 7, qui se raccorde avec les plate-bandes rampantes. Il est dessiné sur une échelle double, et tous ses angles sont indiqués par des chiffres et des lettres correspondantes au plan et à l'élévation fig. 6 et 7.

ARTICLE XI.

Des escaliers à jour, soutenus par la seule coupe de leurs marches, avec des limons et sans limons.

La planche LXV représente le plan, l'élévation et les détails d'un grand escalier en pierre de taille, semblable à ceux que l'on a coutume de faire dans les bâtimens d'une certaine importance.

Il y a deux choses principales à considérer dans les escaliers; savoir, les marches et le limon.

Les marches qui peuvent se soutenir indépendamment du limon, doivent former en dessous une surface rampante plate et uniforme, terminée d'un côté par une entaille ou crossette exprimée dans les figures 2, 5 et 6 par hcd, et de l'autre par une coupe cd perpendiculaire à la face du dessous de la marche. Chaque entaille hcd, pratiquée sur le devant d'une marche, s'ajuste avec la coupe cd formée sur le derrière de l'autre, ainsi qu'on le voit représenté dans la fig. 2.

C'est au moyen de ces coupes et recouvremens des marches l'une sur l'autre, que les marches scellées d'un bout dans le mur et buttées par les pierres formant paliers, peuvent se soutenir indépendamment du limon.

Dans les escaliers de ce genre, on fait quelquefois profiler les marches par le bout, ainsi qu'on le voit représenté par la fig. 7. Il convient, dans ce cas, de donner un peu plus de force à la partie de coupe cd, qui doit aussi être proportionnée à la fermeté de la pierre : ainsi, pour

la pierre de liais de Paris et autres de ce genre, cette coupe ne saurait être moindre du tiers de la hauteur de la marche, et le recouvrement $h\,c$ du double.

Il est très-essentiel de remarquer que dans les escaliers sans limon, lorsque les coupes ne sont pas suffisantes, le moindre mouvement peut faire tourner les marches et échapper les coupes; 1.° si leur scellement dans le mur n'est pas fait solidement; 2.° s'il n'a pas une grandeur suffisante; 3.° si, par une suite de ce mouvement, les marches viennent à se rompre dans leur longueur.

Les limons qu'on ajoute aux escaliers, de quelque manière qu'ils soient appareillés, procurent l'avantage de maintenir les marches à leur extrémité, de manière qu'elles ne peuvent pas sortir de leur coupe, étant retenues d'un côté par le mur, et de l'autre par les parties triangulaires de limon indiquées par $a\,g\,h$, $a\,g\,c\,b$, et $m\,p\,o$, dans les fig. 2, 3, 4, 5 et 6, interposées entre les parties de marches qu'ils soutiennent ou qui en font partie.

On convient qu'on peut augmenter les coupes ou ajuster la rampe de fer de ces escaliers, de manière à suppléer aux parties triangulaires de limon qui entretiennent les marches; mais tous les gens de goût et les bons Architectes savent qu'il vaut mieux plaire par les formes et les belles dispositions, que d'étonner par une hardiesse de trait qui ne peut convenir qu'à un appareilleur. Dans les ouvrages de ce genre, il ne suffit pas qu'ils aient la solidité convenable, il faut de plus qu'ils en aient l'apparence.

Pour exécuter les différentes espèces de marches dont on peut former ces escaliers, on n'a besoin que d'un panneau levé sur la projection en plan, et d'un autre sur l'élé-

vation, tels que *a h*, *c d k*, fig. 7, pour les marches sans limon, *a b*, *c d*, *k l g*, et *i o*, *h c*, *d n m*, fig. 6.

Les rectangles qu'on a circonscrit à ces panneaux, font voir que les marches portant limon, exigent beaucoup de perte de pierre, sur-tout pour le moyen indiqué par la fig. 6; mais les appareilleurs intelligens ont l'art de prendre, dans un même bloc, deux de ces marches; en sorte que le plein de l'une se trouve dans l'évidement de l'autre, ce qui diminue beaucoup le déchet.

Escalier à jour avec limons arrondis dans les angles, paliers et marches tournantes.

Cet escalier, représenté en plan par la fig. 1, planche LXVI, et en élévation par la fig. 2, peut s'exécuter de deux manières différentes; savoir, avec des marches portant limon, ou en faisant les limons séparés. Ces deux manières sont également solides; mais la dernière est plus usitée à Paris; l'autre est celle dont on fait usage à Lyon, où la pierre de choin qu'on emploie a beaucoup de fermeté. Cette seconde manière est aussi celle qu'on suit pour les escaliers en bois.

Les marches portant limon, comme celle représentée par la fig. 3, se font, comme nous l'avons dit pour l'escalier de la planche précédente, par le moyen d'un panneau levé sur le plan et d'un autre fig. 4, pris d'après l'élévation, pour indiquer ses coupes.

Quant aux limons qui sont de deux sortes, c'est-à-dire droits et courbes, les premiers ne présentent aucune difficulté; mais les seconds, qui doivent former une courbe rampante, pourraient être pris dans des parties de cylin-

dre indiquées en plan fig. 1, par K L, M N, sur les faces courbes desquelles on tracerait par le moyen des hauteurs et des largeurs des marches, les lignes rampantes qui y répondent, comme nous l'avons ci-devant expliqué pour les voussoirs de la vis Saint-Gilles ronde, page 316; mais comme ce moyen entraînerait un trop grand déchet de pierre, les appareilleurs suivent le second moyen que nous avons indiqué pour le même objet, page 317.

Ainsi, après avoir tiré sur les élévations figures 6 et 9, faites d'après les projections horizontales fig. 7 et 10, des parallèles A B, C D, pour indiquer les tranches obliques de cylindre, dans lesquelles doivent être comprises les parties des limons courbes, qui répondent aux parallèles A B, C D, l'on formera les panneaux rallongés d'après les projections 7 et 10, en élevant de tous les points k, l, o, s, p, etc. de ces projections, des perpendiculaires jusqu'à la rencontre de la ligne $l\,m$ parallèle à la ligne A B; on tirera ensuite de ces points de rencontre, d'autres perpendiculaires sur lesquelles on portera les distances ou largeurs correspondantes, prises sur les fig. 7 et 10, à partir des lignes ou cordes $l\,m$ prolongées, s'il est nécessaire : les panneaux étant trouvés, on choisira une pierre qui puisse porter une épaisseur égale à la distance comprise entre les parallèles, et après avoir fait dresser ses deux surfaces et un parement d'équerre pour fixer les angles $l\,m$ du panneau, on tracera son contour pour la tranche cylindrique dans laquelle le limon rampant est compris. On en fera le développement en traçant les arêtes supérieures et inférieures par le moyen de lignes à-plomb et de niveau correspondantes au profil des marches, ainsi qu'on le voit indiqué par les fig. 6 et 9.

Il faut observer que les surfaces gauches du dessus et du dessous de cette partie de limon, appelée *quartier tournant* par les ouvriers, et *quartier de vis suspendue* par les auteurs, doivent être droites et de niveau dans le sens de la direction des marches prolongées, telle que $q\,o, t\,s, r\,p$.

On pratique, dans la surface intérieure du limon, des entailles d'environ 4 centimètres de profondeur pour recevoir le bout des marches. L'objet de ces entailles est plutôt de les réunir que de les supporter, puisqu'elles se soutiennent par leurs coupes en recouvrement. Au lieu de sceller ces bouts de marches en plâtre ou en ciment, on peut les couler en plomb comme je l'ai vu pratiquer à Lyon. On évite, par ce moyen, les écornures et les brisemens d'arêtes, qui peuvent résulter du contact immédiat de deux matières dures et fragiles, dans le mouvement qui a toujours lieu lorsque toutes les parties qui composent les escaliers de ce genre sont achevées de poser, et qu'elles prennent leur assiette. Ce mouvement est la suite de petites irrégularités inévitables, quelques précautions que l'on prenne pour l'appareil, la taille et la pose.

Ce sont ces irrégularités et les effets qui en résultent, qui font que ces escaliers, de même que tous les autres ouvrages de coupe des pierres, exigent un ragrément général, après que toutes leurs parties ont pris leur assiette fixe.

Escalier à base circulaire, appelé vis à jour, avec limon et sans limon.

Ce genre d'escalier peut être exécuté des trois manières différentes indiquées pour les deux précédens ; savoir, à marches portant limon, à marches simples à recouvrement avec limons séparés, et à marches profilées par le bout, sans limon. Le moyen qui nous paraît préférable est celui à marches portant limon, indiqué dans la planche LXVII par les fig. 2, 3, 6 et 8.

Nous avons supposé dans la fig. 2 que cet escalier ne commence à se soutenir en l'air, qu'après une demi-révolution qui permet de passer dessous ; jusqu'à cette hauteur, les marches sont soutenues d'un côté par le mur, et de l'autre par un échiffre ou noyau évidé. Lorsqu'on dégage les marches plus bas, il n'en résulte pas un bon effet.

La fig. 6 fait voir la forme d'une marche vue par dessus avec sa coupe de derrière, et la partie de limon qu'elle porte en avant.

La fig. 8 représente la même marche vue en dessous, avec l'entaille qui forme recouvrement et coupe; la projection du profil de la marche, et la partie formant limon.

Une partie de la fig. 4 indique la manière dont les marches se recouvrent du côté du mur. Les trois marches profilées par le bout font voir comment elles s'ajusteraient dans le cas où une partie se trouverait isolée et sans limon.

Enfin, la fig. 5 indique l'effet que produiraient les marches profilées, sans limon, du côté du vide formant vis à jour.

DE L'ART DE BATIR.

Il faut observer que ce dernier moyen ne peut avoir lieu sans danger, non pour la solidité, mais pour l'usage, que lorsque le vide de l'escalier est assez grand pour que la largeur des marches, vers le bout de l'escalier, ait plus de 6 pouces, ou 16 centimètres.

Lorsque le vide a moins d'un pied, ou 32 centimètres, on taille le limon en forme de cordon ou main courante, qui tient lieu de rampe, comme aux escaliers pratiqués dans les massifs de la tour du dôme du Panthéon français, pour monter dans les vides entre les coupoles.

La fig. 7 représente deux marches réunies et portant limon, pour faire voir la manière dont elles se posent l'une sur l'autre.

Dans la fig. 1 on a exprimé la projection en plan de cet escalier; la partie de limon qui est avec des hachures, indique celle qui porte de fond; celle ensuite qui n'est que ponctuée, est une partie où le limon se soutient en l'air; l'autre ensuite est la projection des marches sans limon

FIN DU LIVRE QUATRIÈME ET DU SECOND TOME.

SOMMAIRE

OU

TABLE

Des objets contenus dans le Quatrième Livre du Traité de l'art de batir.

SECTION PREMIÈRE.

Article premier. Des épures. Cette opération, fondée sur la géométrie, était connue des anciens; texte et traduction d'un passage de Vitruve, cité à ce sujet; page 173.

Division des solides en trois classes. Première classe, des solides à surfaces planes; des angles et des arêtes qu'elles forment; page 175.

Deuxième classe. Des solides terminés par des surfaces planes et courbes, tels que le cône et le cylindre; page 177.

Troisième classe. Des solides compris sous une seule surface à double courbure; *idem.*

Idée de la projection, ou épure d'une voûte; principes sur lesquels cette opération est fondée; page 178.

Article II. Projection des lignes droites sur des plans horizontaux et verticaux; page 179.

Projection des surfaces; page 180.

Article III. Projection des lignes courbes; page 181.

Article IV. Projection des solides; page 182.

Article V. Développement des solides à surfaces planes. 1.º Des polyèdres; 2.º Des prismes et des pyramides droits et inclinés; page 183. Des cylindres droits et obliques,

SOMMAIRE DU QUATRIÈME LIVRE.

Article VI. Développement des cônes droits et obliques, et de la sphère, pages 190 et 195.

Article VII. Des angles, des plans ou surfaces qui terminent les solides ; page 198.

SECTION II.

Application des principes de la projection des épures, aux arcs, aux portes et aux voûtes en berceaux simples.

Article premier. Des arcs ; page 204.

Arcs droits, biais et en talus; page 205.

Manière de tracer les pierres ; page 207.

Arcs en murs circulaires, biais et en talus ; page 212.

Art. II. Des ponts construits en pierre de taille par les anciens et les modernes, des ponts Sénatorial et Saint-Ange à Rome; pages 213 et 214.

De Brioude, d'Orléans, de Neuilly et de Sainte-Maixence ; pages 215 et 218.

Des ceintres à onze centres qui ne sont pas des imitations d'ellipse. Première méthode ; page 219.

Deuxième méthode ; page 221.

Troisième méthode ; page 223.

Quatrième méthode ; 225.

Art. III. Des arrières-voussures, de Marseille, de Montpellier, et de Saint-Antoine ; pages 226 et 229.

Art. IV. Des voûtes en berceau qui se pénètrent ; page 229.

Voûte en berceau circulaire, pénétrée par une autre d'un moindre diamètre qui la rencontre à angles droits ; page 230.

Berceau droit semblable au précédent, pénétré par un autre de moindre diamètre qui le rencontre obliquement; page 232.

Observation sur les berceaux précédens ; page 234.

Art. V. Des descentes ; page 234.]

Descente droite rachetant un berceau ; page 235.

Descente biaise rachetant un berceau; page 236.

Observation sur ces descentes ; page 237.

SOMMAIRE DU QUATRIÈME LIVRE.

Art. VI. Des voûtes d'arête ; page 237.

Voûte d'arête sur un plan rectangulaire ; page 238.

Première manière de tracer les pierres par écarrissement ; page 241.

Autre manière par les panneaux de douelle et les beuvaux d'angle ; page 243.

Voûte d'arête irrégulière, sur un plan formé par un quadrilatère, dont les côtés et les angles sont inégaux ; page 246.

Voûte d'arête sur un plan exagone régulier ; page 247.

Voûte d'arête gothique ; page 250.

Voûte à doubles arêtes en plein ceintre ; page 251.

Voûte gothique à triple arêtes ; page 254.

Art. VII. Indiqué par erreur article IV. Des voûtes en arc de cloître sur un plan carré ; page 258.

Voûte d'arc de cloître sur un plan octogone, et observation ; page 261.

Voûte d'arc de cloître rectangulaire ou barlongue ; page 262.

Voûte *idem*, avec plafond au milieu ; page 264.

SECTION III.

Des voûtes coniques, sphériques, sphéroïdes et conoïdes, et des escaliers ; page 265.

Article premier. Des voûtes coniques dans un angle rentrant ; *idem*.

Trompe dans l'angle rachetant un angle saillant ; page 268.

Développement des panneaux de douelle et de joints, page 270.

Trompe en tour ronde dans un angle rentrant ; page 273.

Voûte conique, biaise et inclinée, dans un mur en talus ; page 276.

Voûte conique à double ébrasement, biaise percée dans un mur en talus ; 277.

Art. II. Des voûtes sphériques ; page 279.

Voûte sphérique inscrite dans un carré, et appareillée par rangs horisontaux, page 285.

SOMMAIRE DU QUATRIÈME LIVRE.

Voûte *idem* appareillée par rangs verticaux ; page 287.

Voûte en niche ; page 288.

Trompe sur le coin en niche ; page 290.

Voûte sphéroïde sur un plan circulaire ; page 292.

Voûte *idem* sur un plan ovale ou elliptique ; page 293.

Disposition d'appareil qui leur convient le mieux ; page 297.

Art. III. Manière de tracer les caissons dans les voûtes sphériques et sphéroïdes ; page 298.

Art. IV. Coupoles du dôme du Panthéon français, et voûtes conoïdes ; pages 305 et 310.

Art. V. Des panaches, ou grands pendentifs qui soutiennent le dôme ; page 311.

De l'appareil des pendentifs, premier moyen par rang horisontaux ; page 313.

Deuxième moyen par voussoirs appareillés en trompe; page 314.

Art. VI. Voûte d'arête annulaire ou en plan circulaire ; page 316.

Art. VII. Trompe en tour ronde érigée sur un mur droit ; page 318.

Art. VIII. Vis Saint-Gilles ronde ; page 321.

Autre méthode de tracer les voussoirs ; page 323.

Observation ; page 325.

Art. IX. Vis Saint-Gilles sur un plan carré ; page 326.

Art. X. Grand escalier à repos soutenu par des voussures rampantes et par des trompes dans les angles, ou par des parties de voûte en arc de cloître.

Première manière suivie par le père Derand, Delarue et Frezier ; page 334.

Deuxième manière ; pag. 338.

Article XI, des escaliers à jour, soutenus par la seule coupe de leurs marches, avec des limons et sans limons ; page 339.

Escalier à jour avec limons arrondis dans les angles, paliers et marches tournantes ; page 341.

Escalier à base circulaire appelé vis à jour, avec limon et sans limon ; page 344.

TOM. II. Y Y

Fautes à corriger dans le quatrième livre.

Pages.	Lignes.	Au lieu de	Lisez
174	16	tradit è quo,	tradit usum è quo.
181	24	du profil A b c,	du profil a b c.
184	11	de ce solide,	de cette pyramide.
187	10	S a,	S A.
189	26	$a f a'$,	$a f e'$.
202	5	l'angle A D F,	l'angle A D P.
204	5	dans la section précédente,	dans la section précédente et la seconde du troisième livre.
211	15 et 16	$g r$,	$g r$.
Idem.	21	a, a; 1, 1; 2, 2; 3, 3, etc.	a, a'; 1, 2; 1, 3, etc.
Idem.	30	$a d$, 1, 7; 1, 7; 2, 8; 2, 8;	a', d', 2, 7; 7, 2; 3, 8; 8, 3.
222	3	égal au sixième,	égal au cinquième.
Idem.	4	15 degrés,	18 degrés.
Idem.	id.	divisé en cinq,	divisé en dix.
Idem.	7	A V en dix,	A V en quinze.
Idem.	id.	y V,	s V.
227	18	figures 1 et 4,	figures 1 et 4 à l'arc R T E.
249	10	l, 2, 3 et 4,	1, 2, 3 et 4.
252	4	deux B O, B N,	deux E P, E N.
258	4	article IV,	article VII.
266	9 et 10	fig. 2, 4 et 5,	fig. 2, 4 et 6.
Idem.	15	fig. 1, 3 et 6,	fig. 1, 3 et 5.
267	27	fig. 7,	fig. 8.
289	18		*effacez* des parallèles.
290	12	e, b, c, d, etc.	a, b, c, d, etc.
291	24	ligne 11, 24,	ligne 11, 12.
298	23	les lignes,	ces lignes.
300	8	l'angle $g a c$,	$g a 2$.
301	25	f, o, i et $g o k$.	$f O i$ et $g O k$.
Idem.	30	o, 1 et o, 4 de o en 5 et 6,	O, 1 et O, 4, de O en 5 et 6;
303	26	E G, H C et D C,	E C, H C et D C.
306	1	la projection,	sa projection.
315	8	sur c D les distances c' 1, c' 2, c' 3,	sur O D les distances O C', O 2, O 3, O 4 etc., égales à B C; 5, 1; 6, 2; 7, 3 et 8, 4 du plan.
Idem.	13	aux points 9, 10,	aux points 25, 26, 27 et 28.
329	25	$h 3, h h, g h$,	$h 3, h 4$ et $g h$.

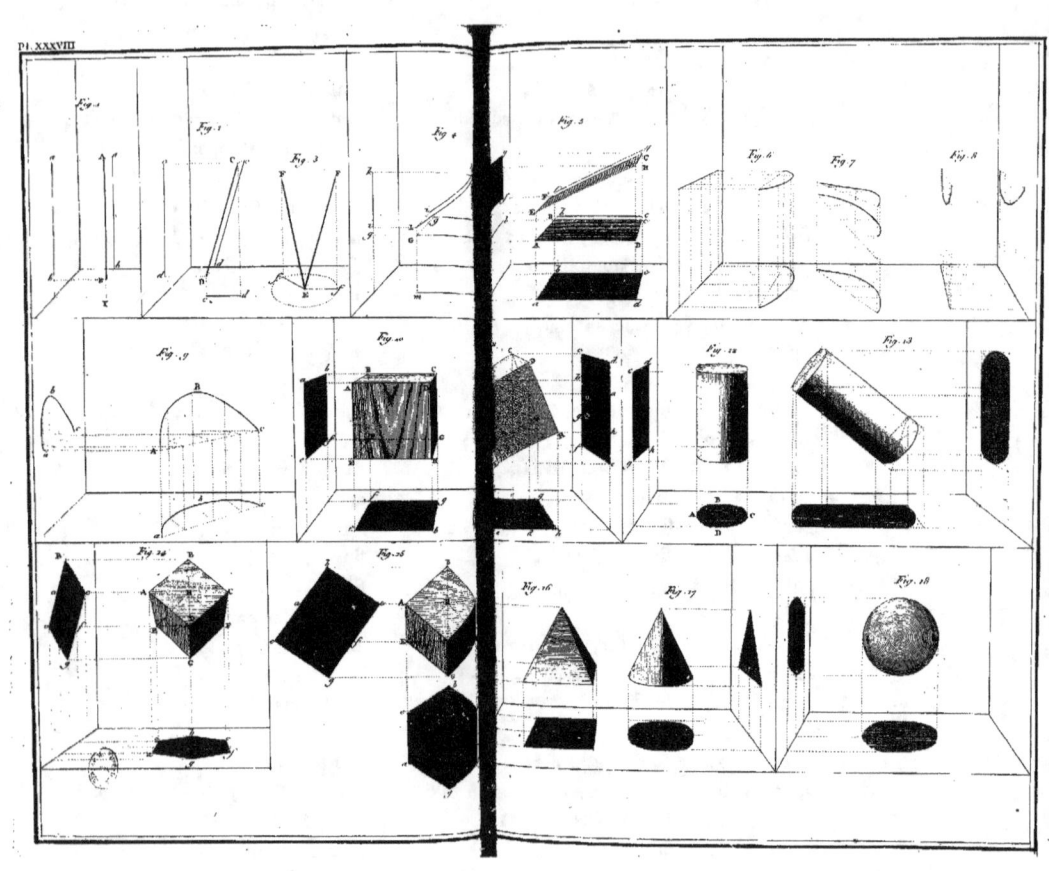

Pl. XXXVIII

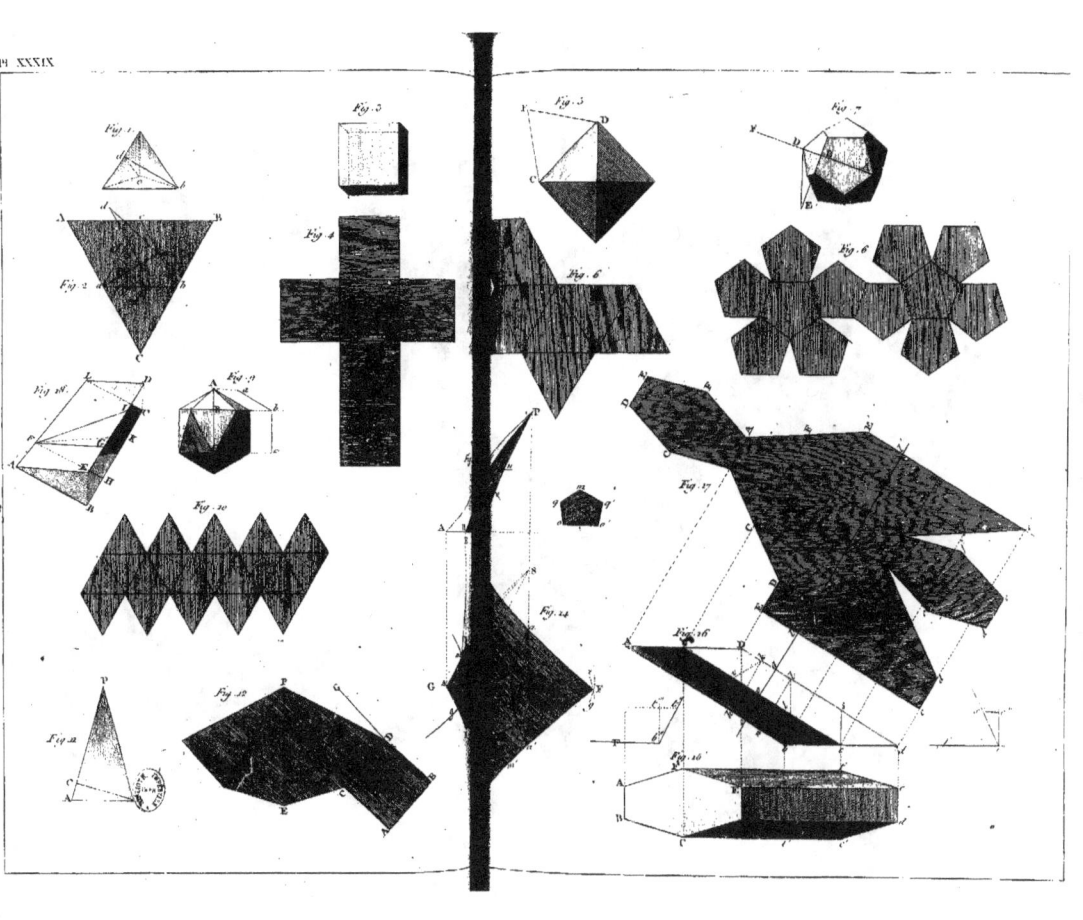

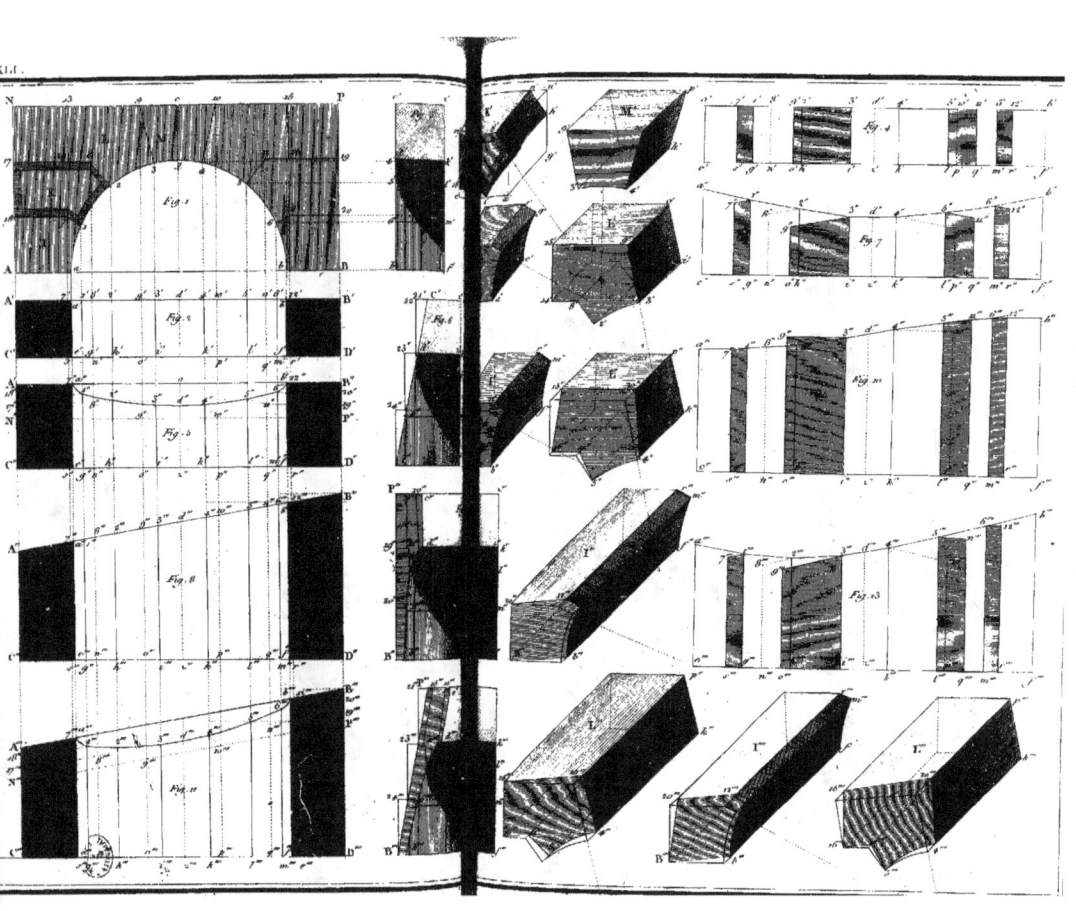

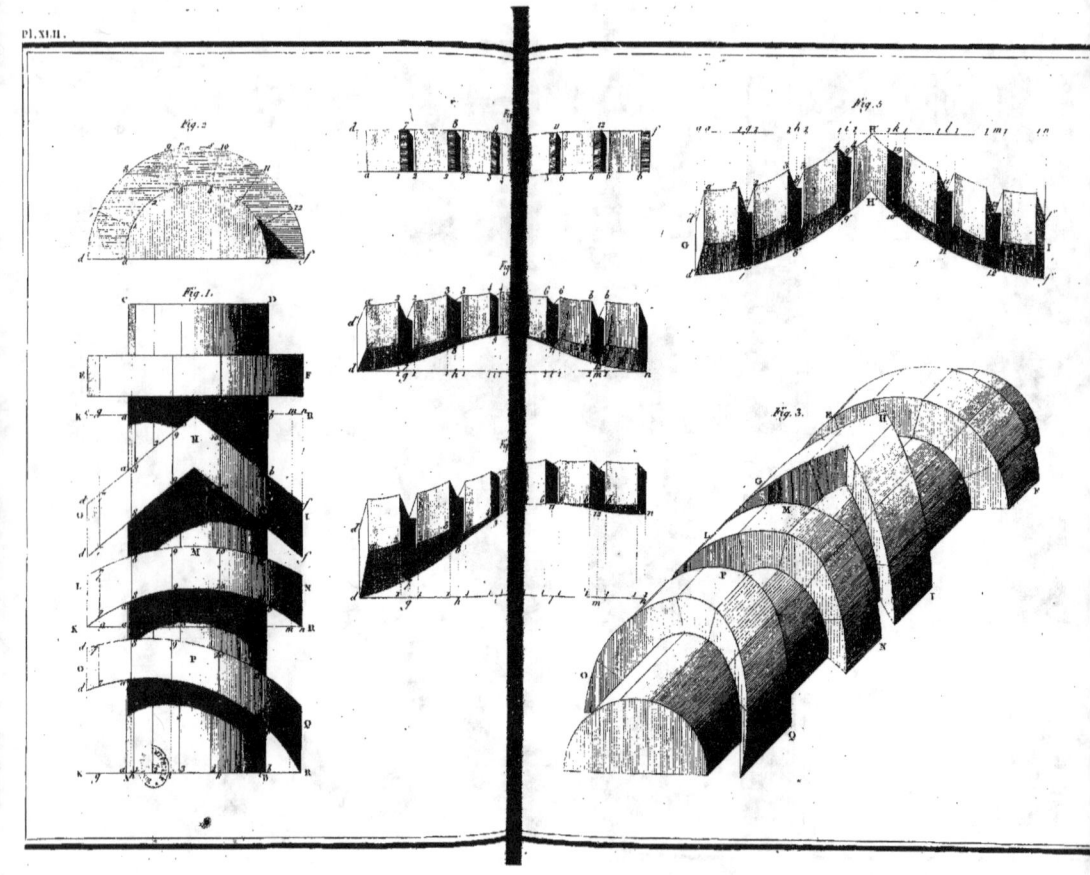

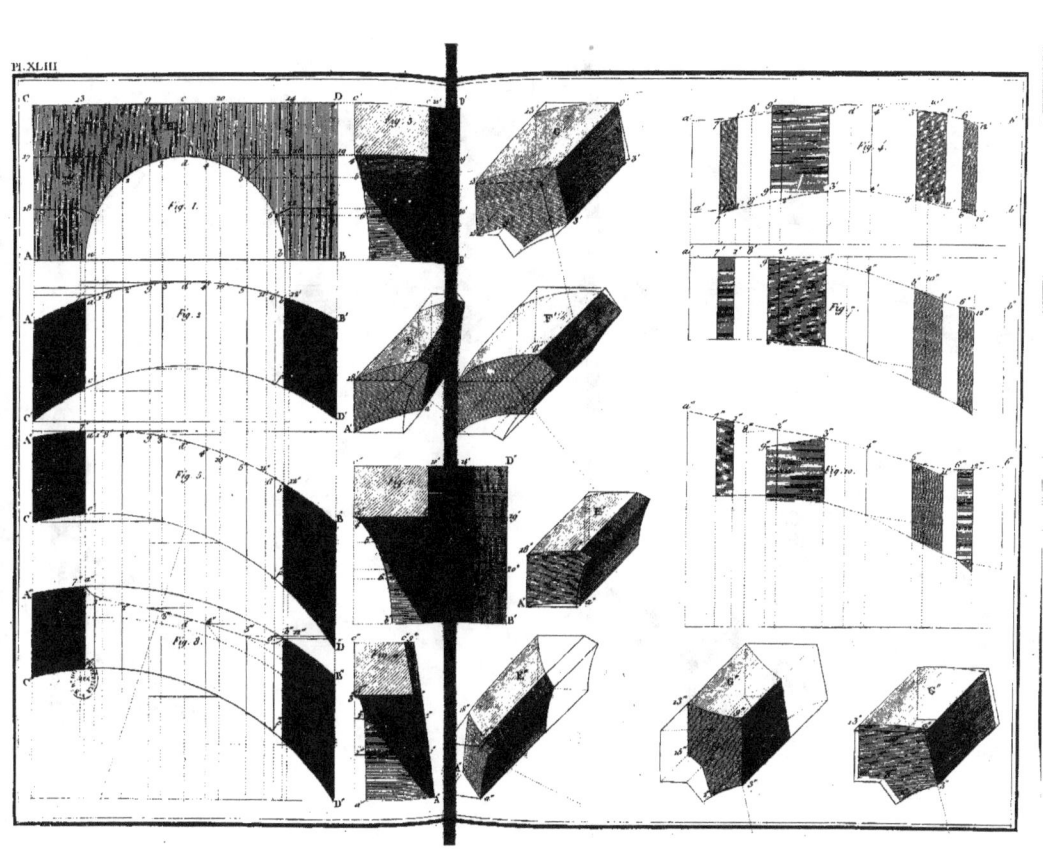

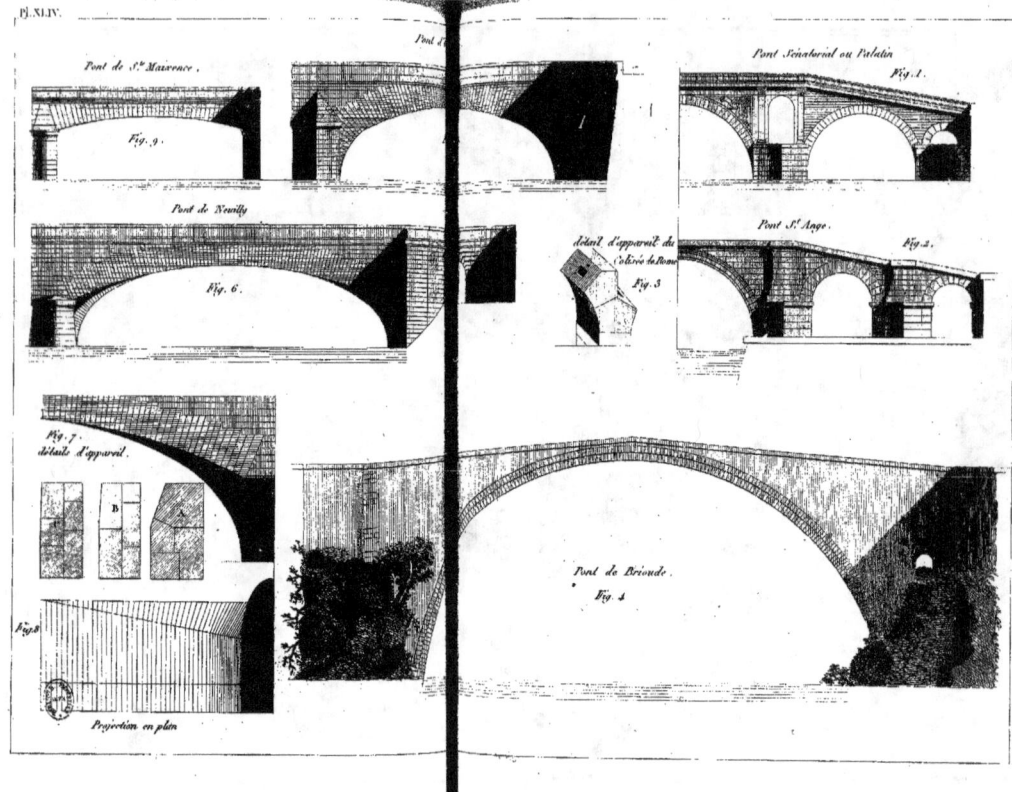

Pl. XLIV.

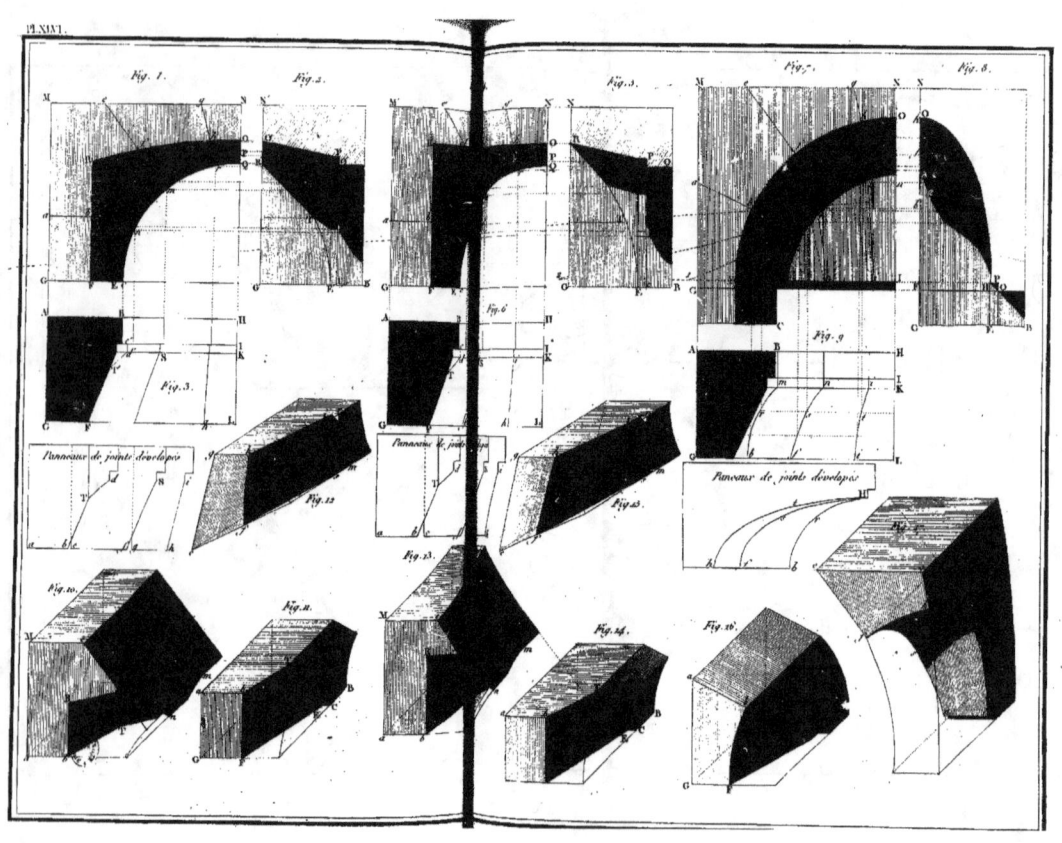

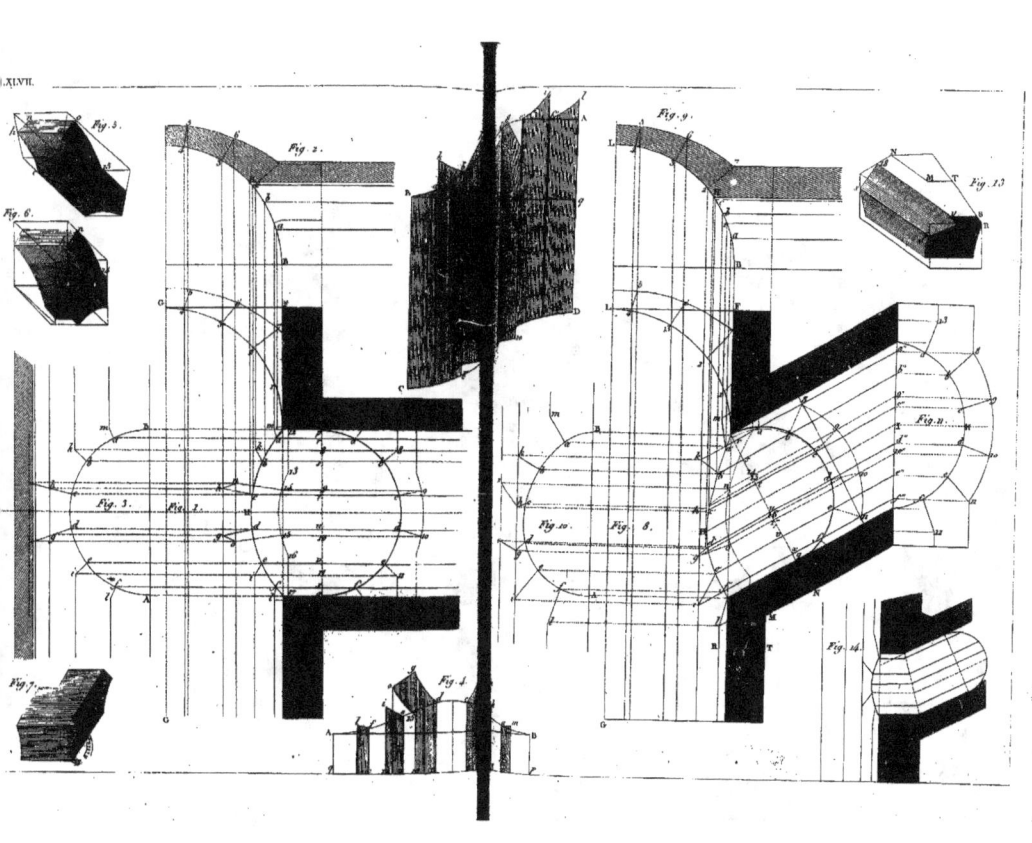

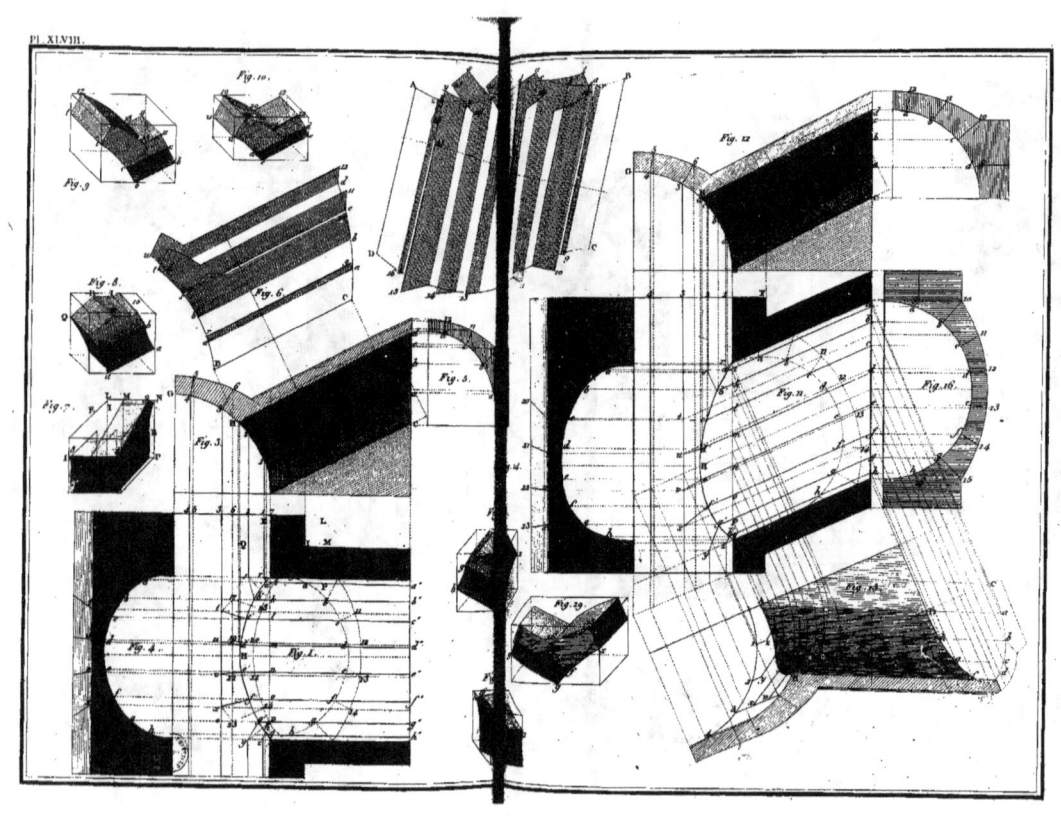

Pl. XLVIII.

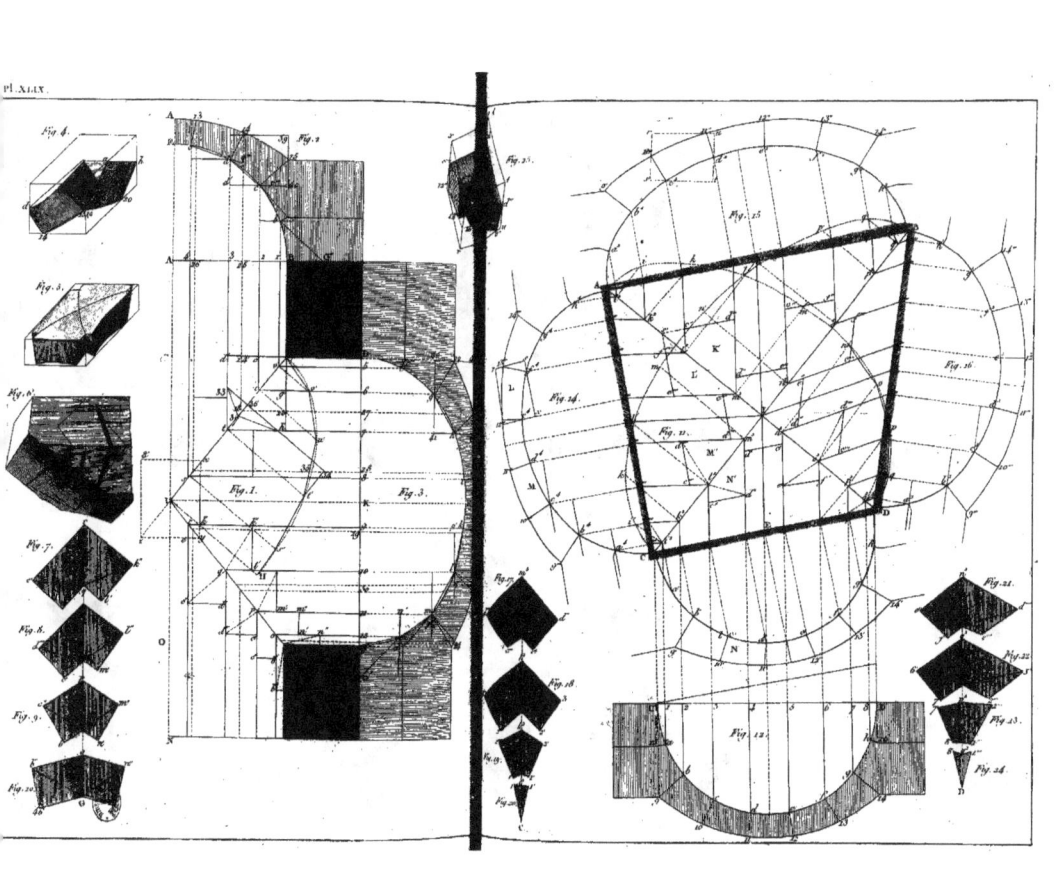

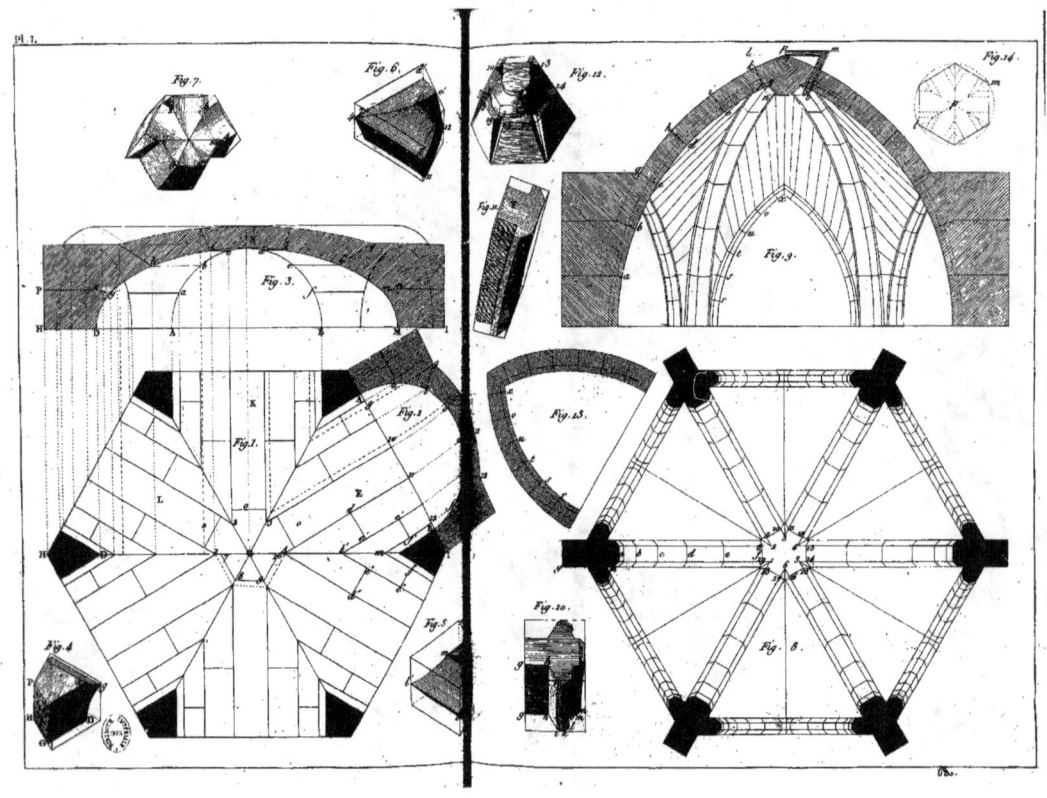

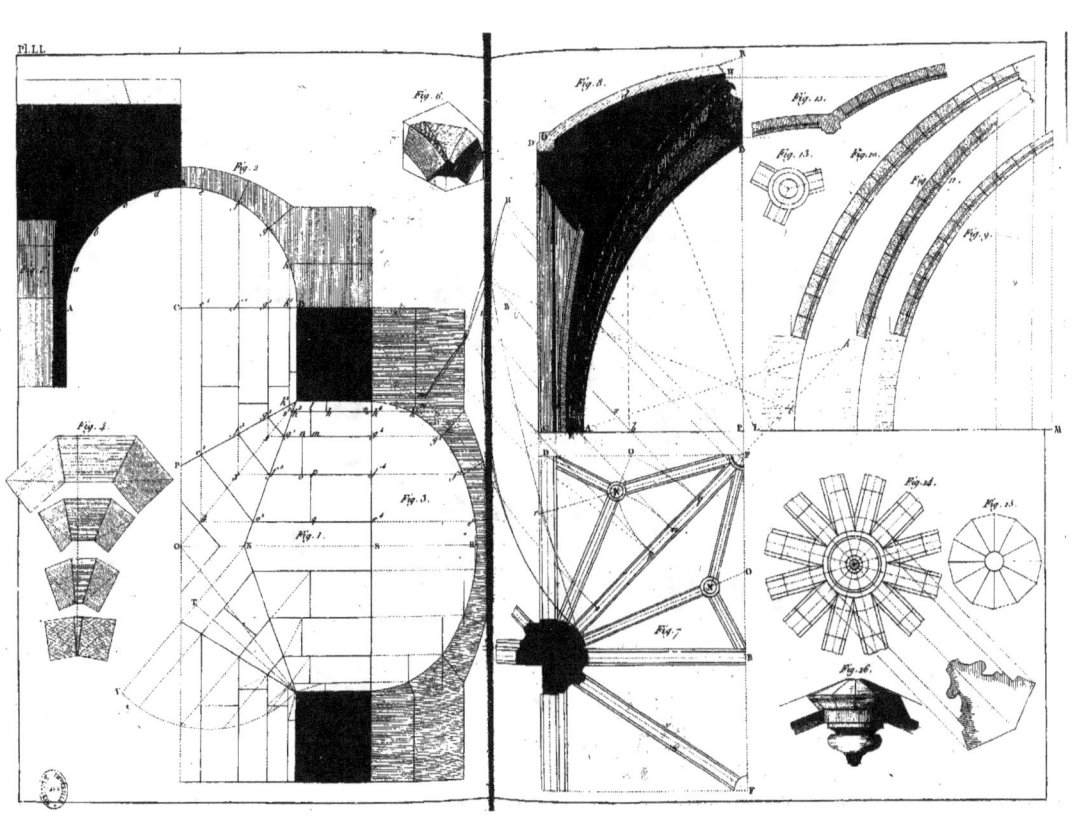

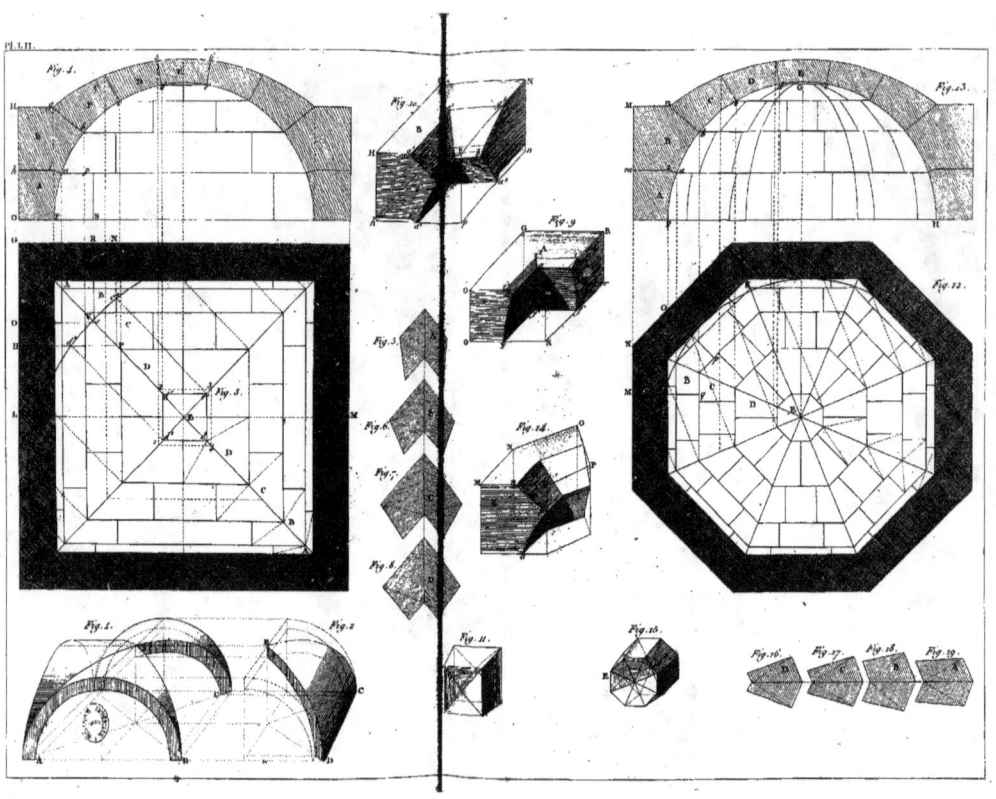

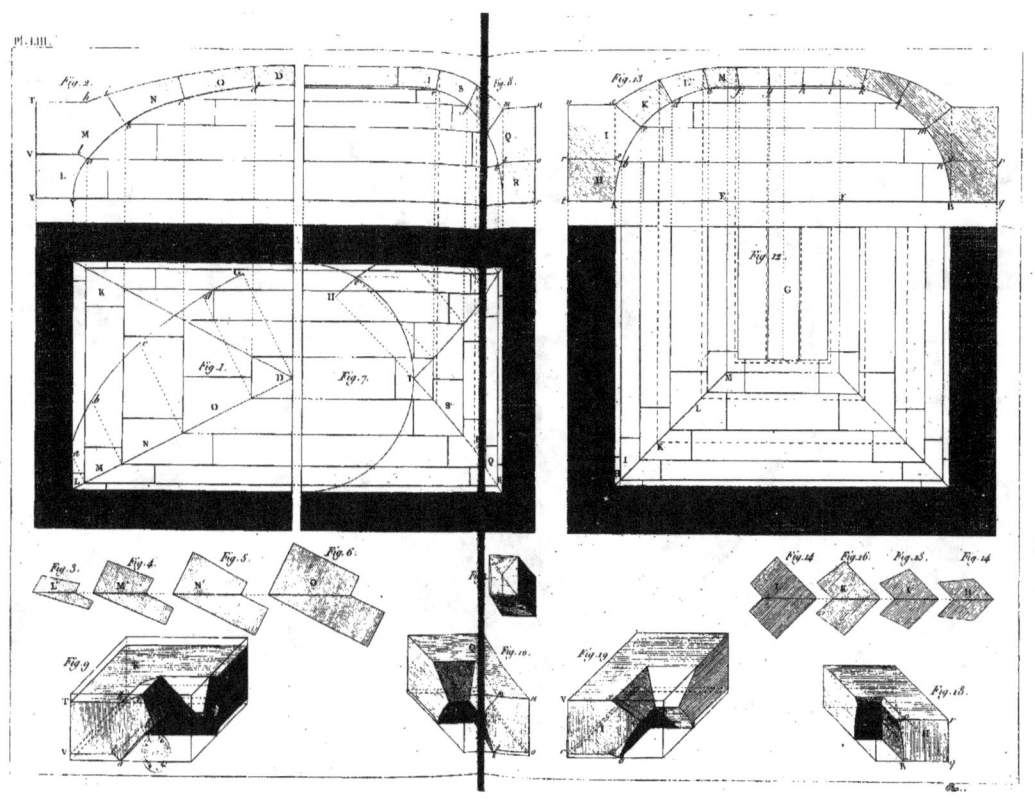

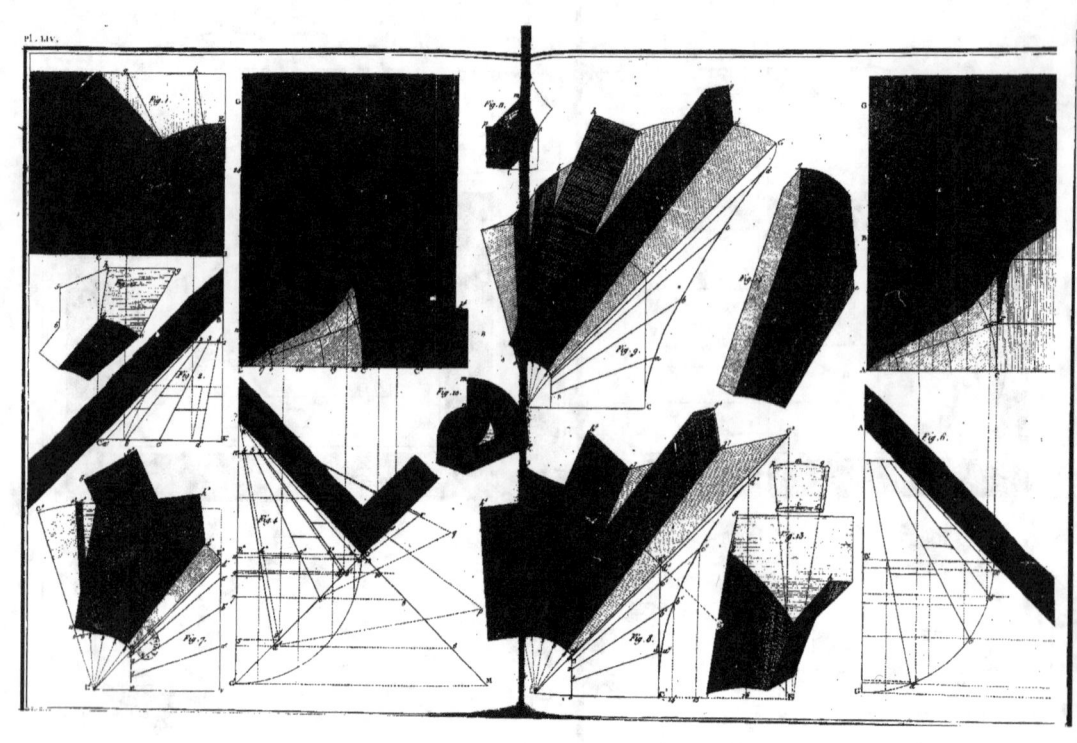

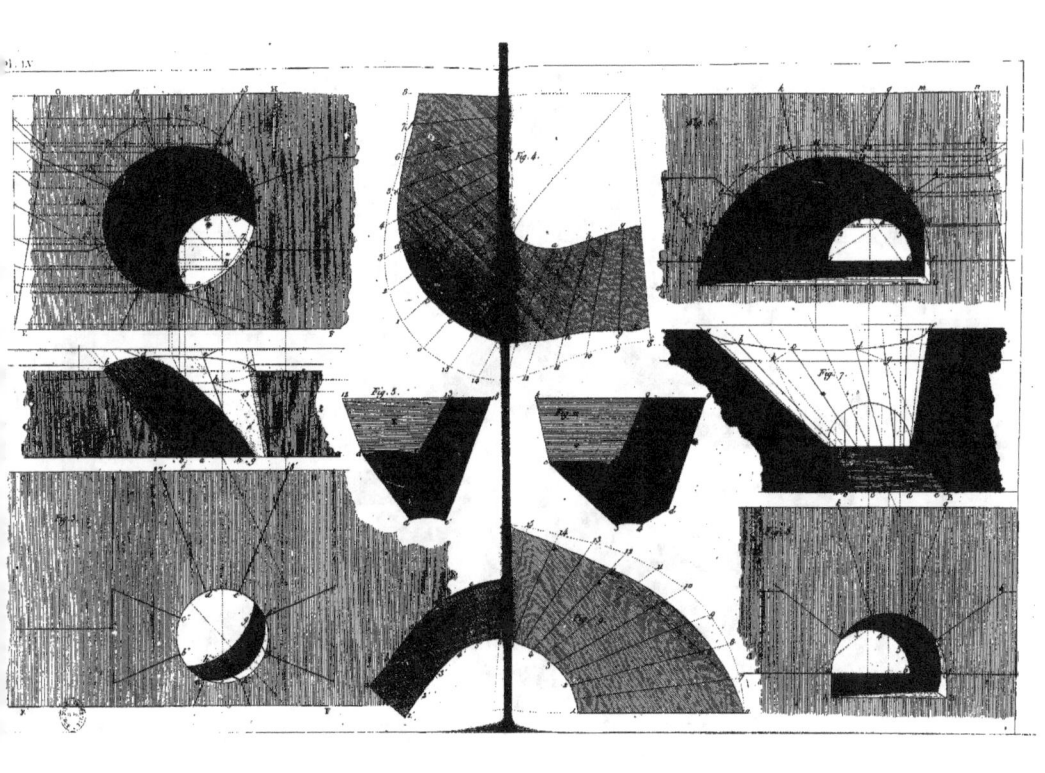

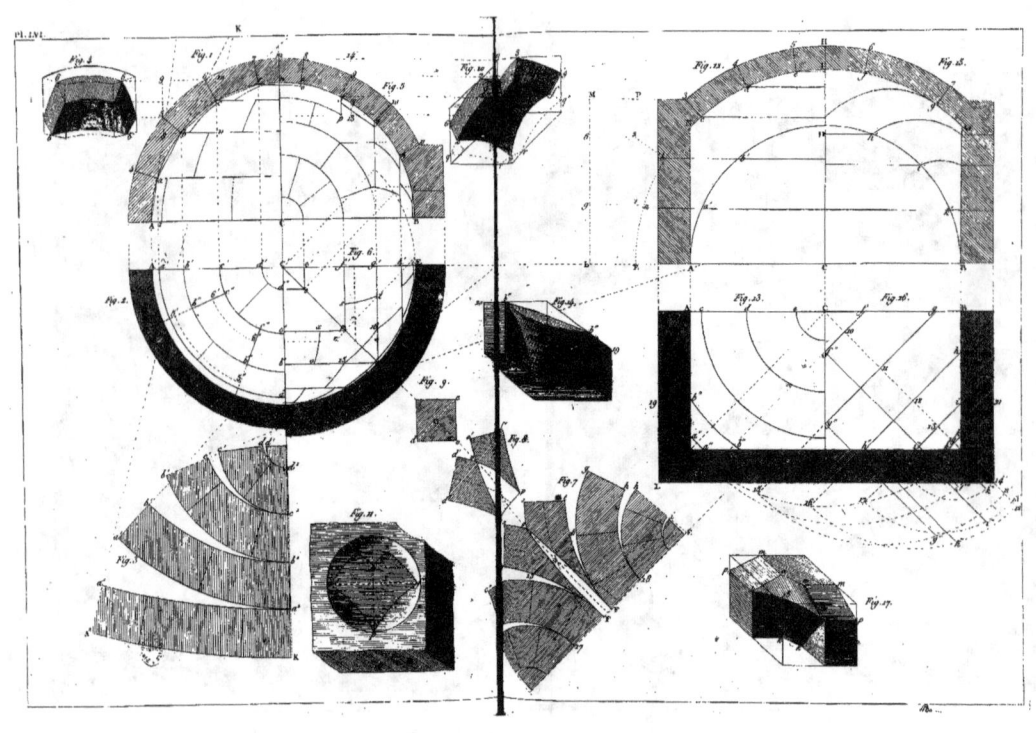

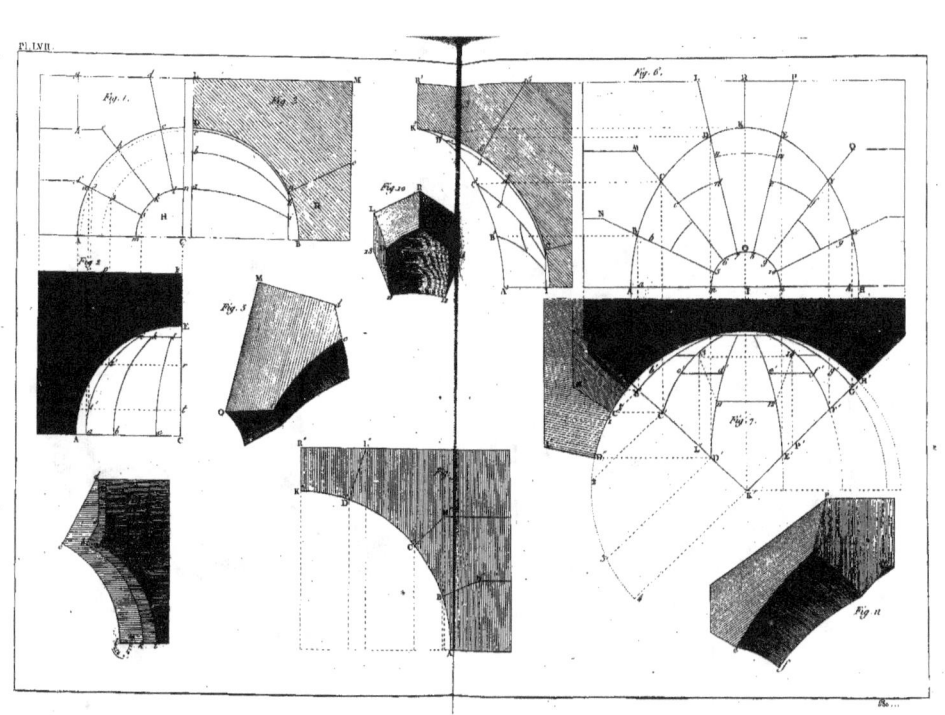

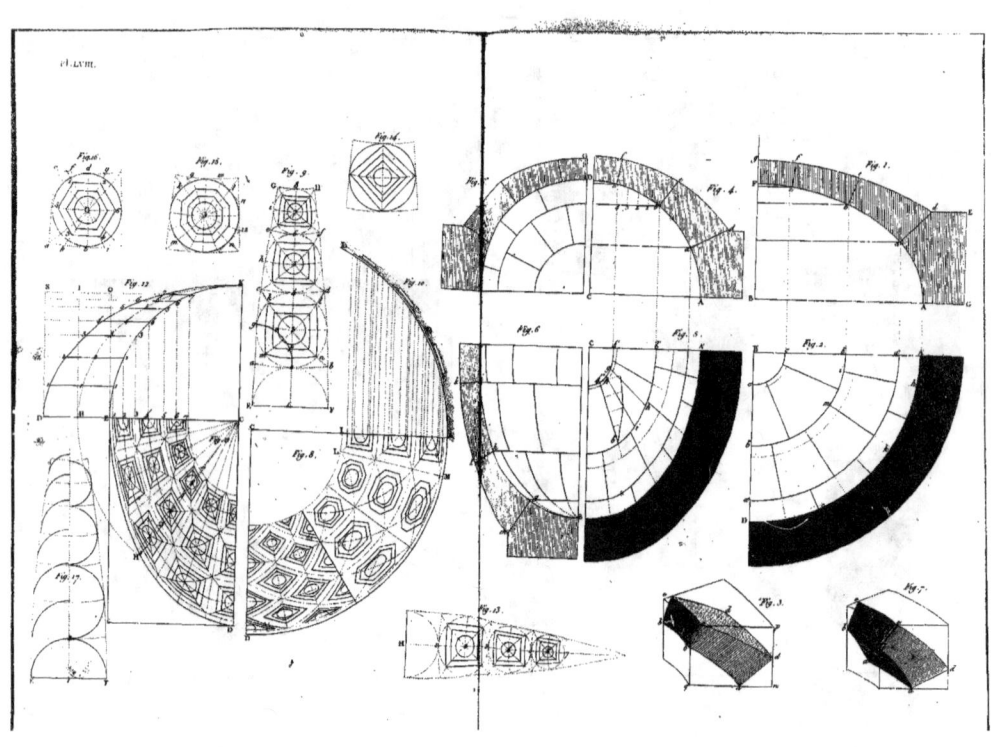

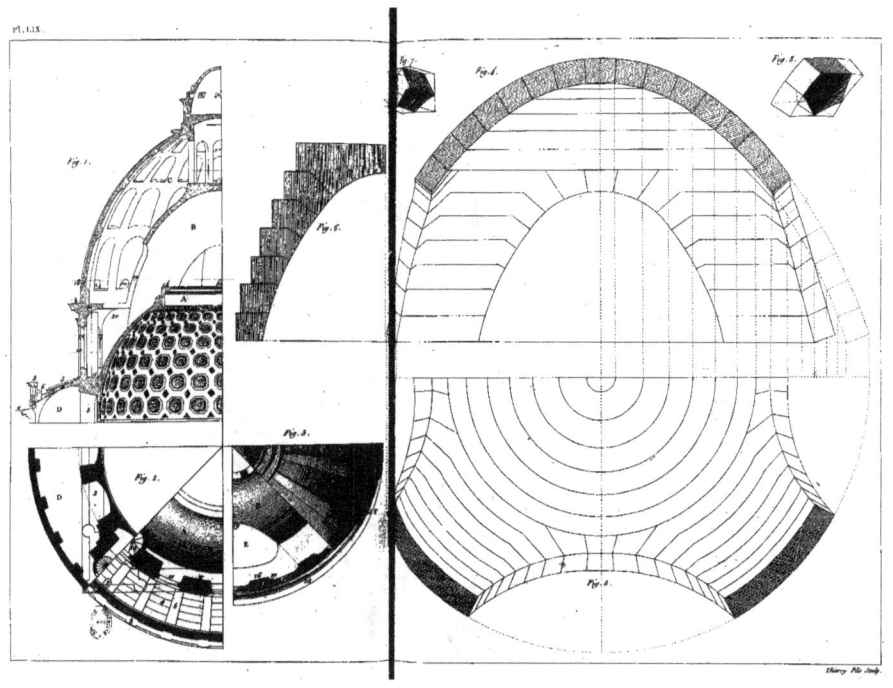

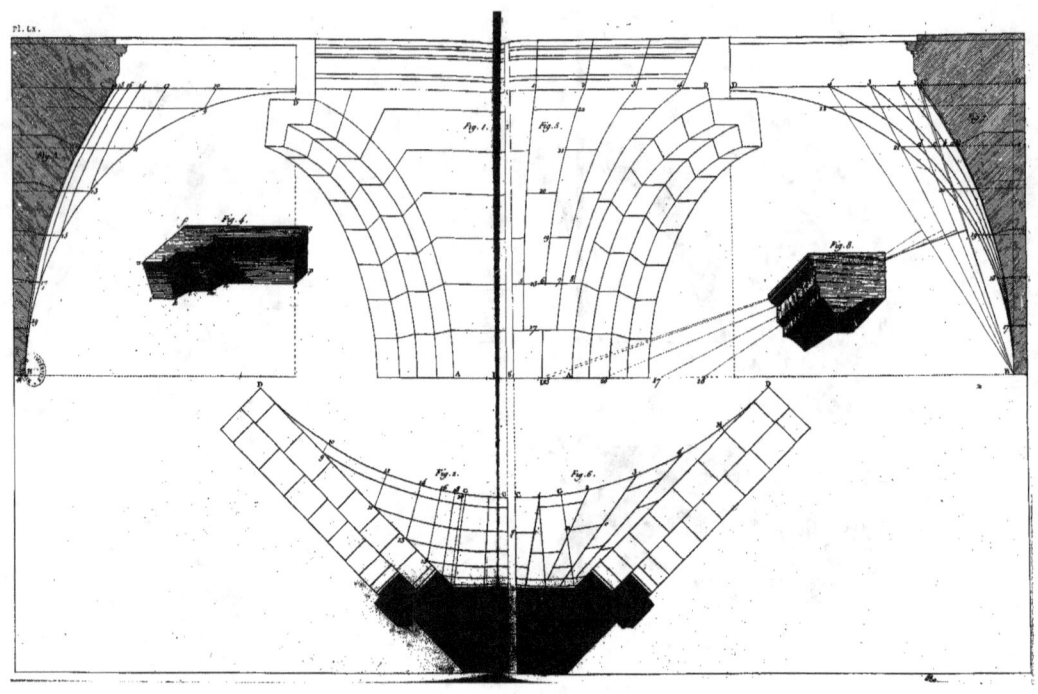

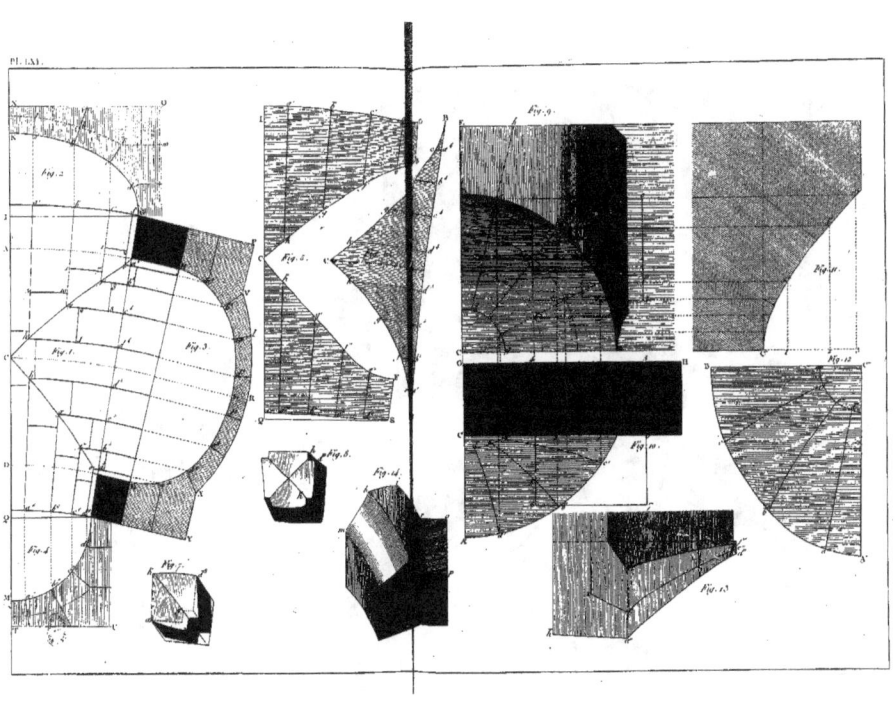

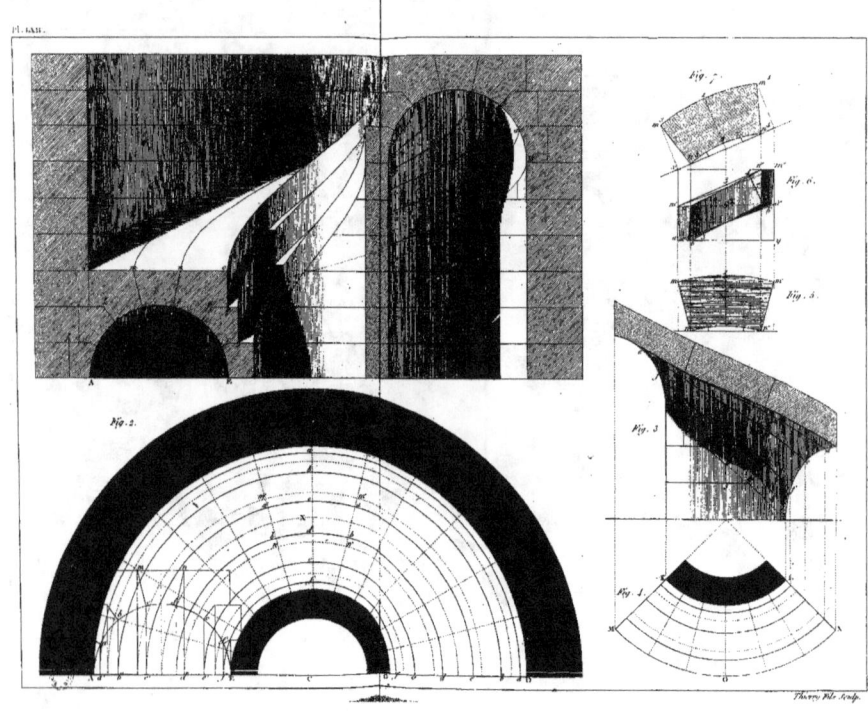

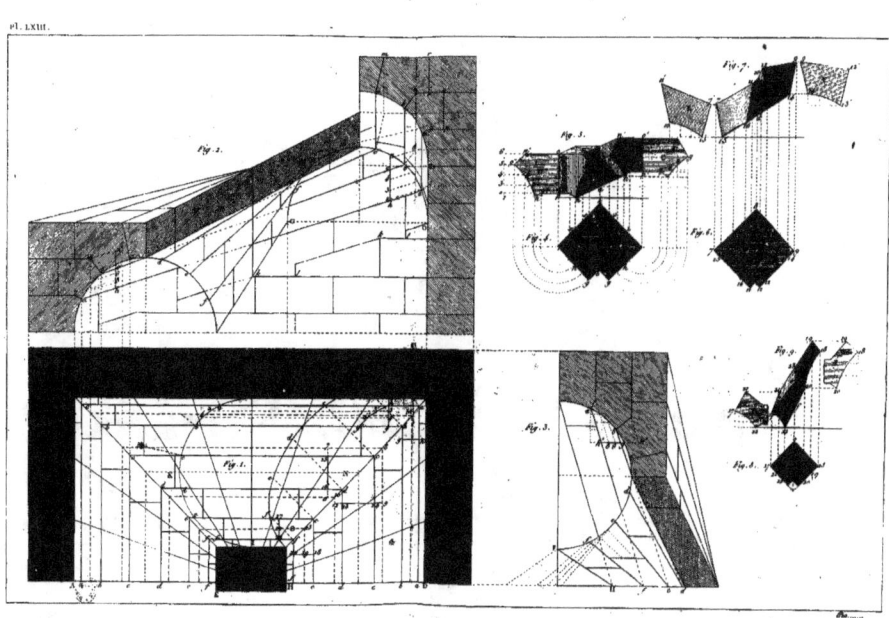

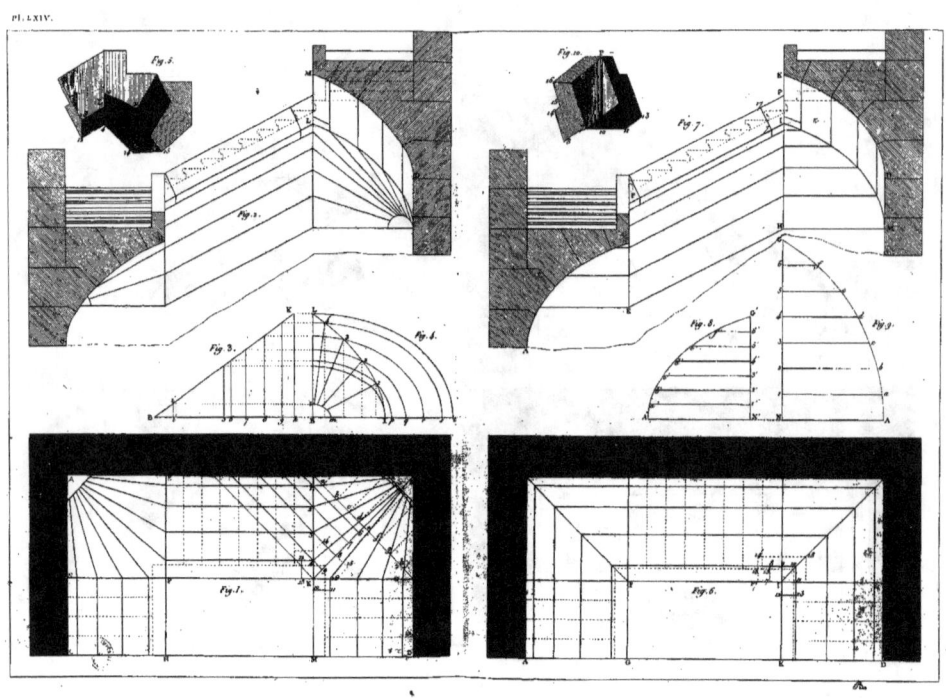

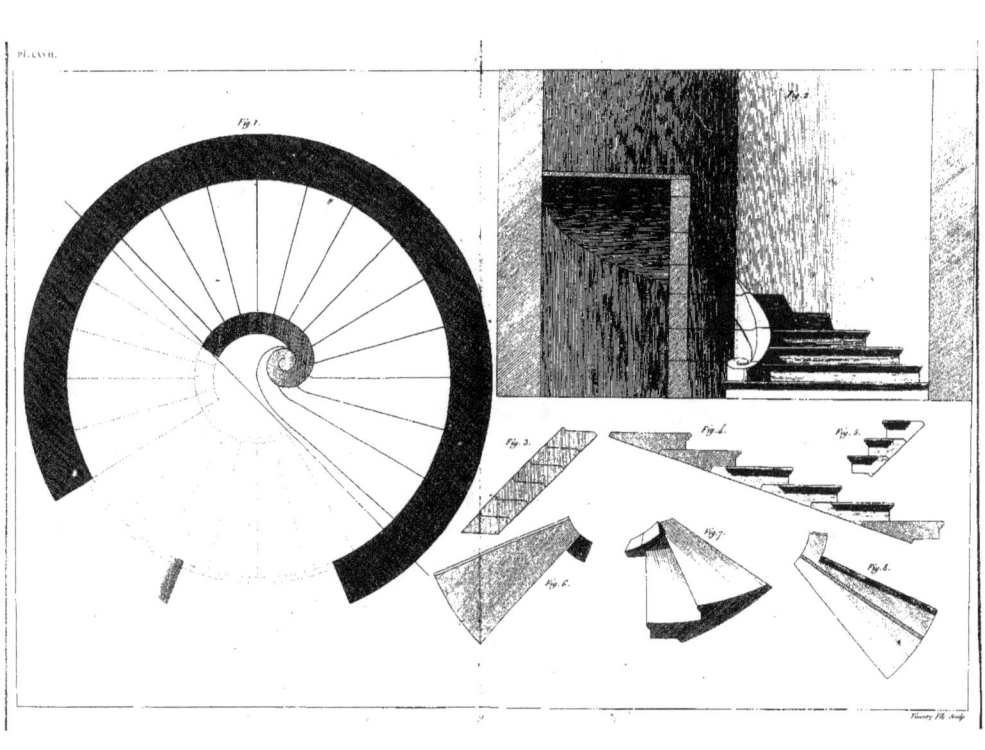

www.ingramcontent.com/pod-product-compliance
Lightning Source LLC
Chambersburg PA
CBHW051355220526
45469CB00001B/251